지브리의 철학

Acknowledgement

Page 229 : Illustration copyright © by Makoto Wada / Reproduced with permission.

Page 253 : 対談 時代の洗礼からは誰も逃れられない 押井守
 Permission granted by Mamoru Oshii

Page 266 : 対談 映画よ、ダークサイドに堕ちるな Rick McCallum
 Permission granted by Rick McCallum
 First published in Japanese in the weekly magazine; ASAHI, July 22,
2005 issue.

Page 275 : 対談 音楽業界はこれからどうなっていくのか 石坂敬一
 Permission granted by the heir of Keiichi Ishizaka

Page 297 : 対談 撮影所全体が創造集団だった時代 山田洋次
 Permission granted by Yoji Yamada

Page 313 : 対談 僕らは時代の変わり目にいる 鈴木康弘
 Permission granted by Yasuhiro Suzuki

집사의 철학

— 변하는 것과 변하지 않는 것 —

스즈키 도시오

대원씨아이

아란 섬 여행

— 서문을 대신하여

사실인지 아닌지 신기한 이야기.

아란 섬은 바위투성이로 바위 말고는 아무것도 없다.

밀려왔다 밀려가는 파도에 실려 모래가 한 알 한 알 쌓이고, 함께 흘러든 해조와 뒤섞여 흙이 만들어진다.

그러나 쌓인 흙을 그냥 놔뒀다간 강한 바람에 날아가 버린다.

날아가지 않도록 길고 긴 석벽石壁을 만든다. 그것도 겹겹으로.

이렇게 인공의 밭이 생기자, 사람들은 감자를 재배했다.

물고기가 잡히긴 하지만 다른 먹을거리가 없다. 그래서 주

식主食을 갖고 싶었다.

이 섬을 무대로 한 다큐멘터리 영화가 있다.

그것을 보고 아란으로 가자. 누가 한 말이었는지는 잊어 버렸지만, 어느 날 모여 비디오를 보았다.

압도당했다.

깨끗한 영상이 아니었기에 그 섬은 더 환상적으로 보였다.

웨일스에서 본고장 럭비를 본 뒤, 우리는 아일랜드로 향했다.

목표는 아란. 골웨이에서 작은 비행기를 탄다.

분명 6인승이었다. 게다가 꽤 낡은 비행기였다.

정말로 날 수 있을까. 모든 이의 가슴에 불안이 스쳐갔다.

하지만 떴다. 순식간에 우리는 아란에 도착했다.

예약해 둔 민박으로 가고 싶다. 그런데 교통수단이 있을까.

파일럿이 작은 버스가 있다고 알려 주었다.

정말 비행장 근처에 버스가 멈춰 있었다. 파일럿이 버스까지 안내해 주었다.

그리고 파일럿이 직접 운전대를 잡았다. 모두의 표정에 미소가 번졌다.

민박에 도착하자, 주인아주머니가 나와 숙박부에 이름을 쓰라 했다.

각자 이름을 썼다. 다 적고 나자 미야 씨가 숙박부 페이지를 넘겨보기 시작했다.

일본인이 숙박한 적이 있는지 어떤지 알고 싶어서.

모두가 미야 씨 옆에 모였다. 기억이 애매하지만, 전쟁이 막 끝난 뒤의 날짜가 있었다. 그 사람들이 어떤 사람인지, 우리는 이리저리 상상을 했다.

방 배정은 방 하나에 두 명씩. 나는 미야 씨와 함께 방을 썼다.

방에 들어가니, 미야 씨가 침대 이불의 냄새를 맡는다. 이불이 눅눅하다. 오랫동안 사용하지 않은 듯하다.

그러나 사치를 부릴 여유는 없다.

방 정돈이 끝나고, 우리는 BAR에 가기로 했다.

주인아주머니 말로는 아주 가깝다고 했지만, 도회지에 사는 우리와는 감각이 다르다. 1시간이 걸려도 짧은 거리였다.

BAR에 겨우 다다르니, 손님은 아무도 없었다.

마스터가 말했다. 모두 어른이 되면 이 섬을 나간다. 모두 런던으로 향하는 것 같다. 어쨌든 아무것도 없는 섬이니.

시간을 보니 이미 상당히 늦은 시간이었다.

밖으로 나가니 곧 자정인데 하늘이 신기하게 밝다. 백야였다.

돌아오는 길, 민박에 가까워졌다. 갑자기 민박의 지붕에 앉아 있던 까마귀들이 일제히 날아올랐다. 신비한 시간이 흘렀다.

미야 씨가 쭉 그 광경을 보고 있어서 우리도 그 행동을 따라했다.

간신히 밤이 왔다.

민박으로 돌아오자마자 침대에 누웠다.

밤중에 바스락바스락 소리가 들렸다. 미야 씨가 잠을 이루지 못한 듯했다.

머지않아 방의 전등이 켜졌다. 눈이 부셨다.

눈이 떠져 일어나자, 미야 씨가 내 쪽을 보고 이렇게 말했다.

스즈키 씨도 잠이 오지 않나요?

다음 날 아침, 섬을 탐방했다.

작은 섬이라서 섬을 한 바퀴 도는 데 그렇게 시간이 걸리지 않았다.

물론 차가 아니라 도보였다.

도중에 본 교회에서 결혼식이 있었다. 나는 그러지 않는 게 좋겠다는 미야 씨의 충고를 무시하고 엿보러 갔다.

젊은 두 사람이었다. 그때까지 이 섬에서 노인밖에 본 적이 없었기에 기분이 밝아지는 게 느껴졌다.

이후 눈에 띈 것은 낚시를 하는 사람들이었다.

가이드 하는 사람이 가르쳐 주었다.

주인 아주머니의 이야기를 들어보니, 모두 유럽의 부자인 것 같아요.

이 섬은 사치의 극을 달리는 사람들이 마지막으로 찾는 장소인 거죠.

가이드가 이런 말을 입에 담았다.

이유를 묻자, 이런 대답이 돌아왔다.

무, 아무것도 없음. 이것이, 아마도, 최고의 사치인 거겠죠.

세계를 여행한 베테랑 가이드의 감상이라는 것만으로 설득력이 있었다.

이곳은 최후의 낙원, 파라다이스일 거예요. 아마.

이튿날, 가이드가 질문해 왔다. 언제까지 있습니까?

우리의 여행은 일정이 정해져 있지 않았다.

미야 씨가 답했다. 이제 하루 더 있다가 돌아갑니다만.

나도 말했다. 여기에 계속 있으면 사회 복귀 못하겠어요.

모두에게 이의는 없었다.

자살하려는 마음을 먹은 사람이 있으면 여기로 오면 좋겠다.

죽을 마음도 잃게 하는 섬이니.

그날 밤, 미야 씨가 벌떡 일어났다.

스즈키 씨, 누가 있어요. 느껴지지 않습니까?

나는 아무것도 느낄 수 없었다. 그리고 낮 동안, 민박 옆에 있던 부서진 교회를 산책했을 때, 미야 씨가 벌벌 떨기 시작한 모습이 떠올랐다.

여기에는 누군가 있다.

그 누군가가 일본까지 따라온 듯했다.

이렇게 우리의 사흘 동안에 걸친 아란 섬 여행은 끝났다.

덧붙여 우리가 머문 민박에 얽힌 에피소드가 있다. 훗날 『마녀 배달부 키키』를 만들 때 미야 씨가 직접 그린 그림을 내 앞에 가져와 보여 주었다.

생각나요?

그 민박의 그림이었다. 키키가 지지 봉제 인형을 배달한 집이었다.

<div align="right">

−2010년 10월 20일

</div>

목차

우리가 생각해 온 것

— 지브리 초창기부터
『센과 치히로의 행방불명』까지

여기 지브리의 발자취에 관해 비교적 정리된 글을 모았다. 나는 '일은 언제나 현재진행형'이라는 신조를 갖고 있기에 끝난 일을 뒤돌아 보지 않는다. 때문에 이런 글은 그리 많지 않다. 다만 '이제부터'를 말하기 위해 '이제까지'를 정리해야 할 때가 있는데, 이번 장에 수록한 것은 거의 이에 해당한다.

'스튜디오 지브리의 10년'은 지브리 초창기부터의 사고방식을 처음으로 정리했다. 프랑스에서 외국인을 대상으로 한 강연이라 꽤 자세하고 친절하게 설명했다. '마을 공장 지브리'는 그 뒤의 이야기로 이어진다. '미야자키 하야오의 정보원'은 '민간방송 전국 대회'에서의 강연을 기록한 것으로, 하고자 하는 말은 '마을 공장 지브리'와 그리 다르지 않다. 미야자키 하야오가 애니메이션을 제작할 때의 자세에 관한 짧은 글을 합쳤다.

'프로듀서로서의 발언'에 정리된 두 편은 앞과 성격이 전혀 다르다. 스태프나 관계자에게 보낸 메모와 내부 문서. 한창 영화를 제작할 때 작성해 배포하여 토론 자료로 사용했다. 시간에 쫓기면서 당시 가장 심각하다 생각된 문제에 집중해 썼기에 거의 퇴고하지 않았다. 공개 발표에는 어울리지 않는 부분도 있지만 현장의 열기, 생각, 고뇌를 생생하게 느낄 수 있을 것이라는 마음에 일부러 실었다.

또한 이 책 전체를 통틀어, 뉘앙스가 미묘하게 바뀌면서 에피소드가 중복되는 부분이 있다. 양해 바란다. 또 시간이 지나면서 상황이 바뀌는 경우도 있지만, 기본적으로는 발표 당시의 글을 그대로 싣는다.

스튜디오 지브리의 10년

여러분, 알고 계시겠지만 일본인은 숫기가 없습니다. 그래서 남에게 자기소개를 하라거나 자신들이 이루어 온 업적을 말하라고 하면 설명이 아주 서툽니다. 저도 그중 한 명입니다.

그래서 오늘 얘기하는 내용은 우선 일본어로 원고를 쓴 다음, 다른 사람에게 영어로 번역해 달라 부탁한 겁니다. 저는 영어도 못 하는 사람이라, 영어로 하려면 의미를 몰라 당당하게 말하지 못할 것 같았습니다. 발음이 나빠 알아듣기 어렵더라도 이해해 주십시오.

제목은 '스튜디오 지브리의 10년'입니다. 저는 스튜디오 지브리의 현장 책임자로 스즈키라고 합니다. 미야자키, 다카하

타 두 감독과는 17년 전부터 친구이기도 합니다. 잘 부탁합니다.

지브리의 시작

스튜디오 지브리는 『바람계곡의 나우시카』의 흥행 성공을 계기로 『천공의 성 라퓨타』를 제작 중이던 1985년, 『바람계곡의 나우시카』를 제작한 출판사 도쿠마쇼텐이 중심이 되어 설립한 애니메이션 스튜디오입니다. 이후 미야자키 하야오·다카하타 이사오 두 감독의 극장용 애니메이션 영화를 중심으로 제작해 왔습니다. 덧붙여 '지브리'라는 말은 사하라 사막에 부는 열풍熱風을 뜻합니다. 제2차 세계대전 중 이탈리아의 정찰기가 이 이름을 썼는데, 이를 알고 있던 비행기 마니아 미야자키가 스튜디오 이름으로 붙인 겁니다. '일본 애니메이션계에 회오리바람을 일으키자'라는 의도였다고 기억합니다.

지브리처럼 원칙적으로 극장용 장편 애니메이션, 더욱이 오리지널 작품 외에는 제작하지 않는 스튜디오는 일본 애니메이션계에서, 아니 세계적으로도 매우 특이한 존재라 생각합니다. 왜냐하면 흥행을 보증할 수 없는 극장용 작품은 리스

크가 너무 큰 만큼, 수입을 계속 얻을 수 있는 TV 애니메이션 시리즈를 중심으로 활동하는 것이 상식이기 때문입니다. 일본에서는 많은 애니메이션 스튜디오가 TV 애니메이션을 주로 작업하면서 가끔씩 극장용 작품을 만듭니다. 그리고 일본에서 만들어지는 극장용 영화는 사실 인기 높은 TV 애니메이션을 영화화하는 케이스가 대부분입니다. 참고로 말하면, 일본에서는 TV 애니메이션 신작이 매주 40편 이상 만들어지고 있습니다.

그렇지만 지브리도 처음부터 현재의 체제로 운영되지는 않았습니다. 우선 지브리의 역사를 그 이전 시기부터 말해야겠군요.

다카하타와 미야자키, 현재 지브리의 중심을 이루는 두 사람이 만난 것은 지금으로부터 30년도 넘은 일입니다. 두 사람이 소속되어 있던 도에이 동화는 당시 극장용 장편 애니메이션만을 만들고 있었습니다. 그들은 몇 편의 장편 제작에 참가했는데, 흐름의 변화에 따라 무대를 TV로 옮겨야 했습니다. 74년에 방송된 TV 시리즈 『알프스 소녀 하이디』는 다카하타가 감독을 하고 미야자키가 그림을 담당한 작품인데, TV 애니메이션의 정점에 달했다 할 만한 작품입니다. 이 작품은 유럽에서도 TV로 방영되어 호평을 얻었기 때문에 보신 분이 많

으리라 생각합니다.

그러나 이런 작품들을 만들면서 그들은 자신들이 지향하는 리얼하고 퀄리티 높은 애니메이션—인간의 심리묘사에 공을 들이고, 풍부한 표현력으로 인생의 기쁨과 슬픔을 있는 그대로 그려내는—을 TV에서 제작하는 것은 불가능하다는 결론에 도달합니다. 예산과 시간의 제약이 많기 때문입니다. 그것이 『바람계곡의 나우시카』 이후 지브리를 설립하는 원동력이 됐습니다. 예산과 시간을 들여 한 작품 한 작품에 온 힘을 쏟아 붓고, 구석구석까지 눈길이 간, 타협하지 않는 내용을 추구해 간다. 게다가 그런 작품을 미야자키, 다카하타 두 감독이 앞장서 감독 중심주의로 만든다. 지브리의 10년은 이런 자세를 유지하면서도, 상업적 성공과 스튜디오 경영의 양립이라는 어려운 과제를, 두 감독의 탁월한 능력과 스태프의 노력으로 간신히 이루어온 역사라 말할 수 있겠습니다.

솔직히 지브리가 지금까지 이어질 거라고는 아무도 생각하지 않았습니다. 한 편이 성공하면 다음 편을 만들지만 한 편이 실패한다면 그것으로 끝. 설립 당초에는 이런 사고방식이었기 때문입니다. 그래서 리스크를 줄이기 위해 사원을 고용하지 않고, 작품을 만들 때 70명 정도의 스태프를 모으고 작품이 완성되면 해산하는 방식을 취했습니다. 장소는 도쿄의

기치조지에 있는 전세 빌딩 한 층. 이 방식을 제안한 것은 사실 다카하타입니다. 그는 『바람계곡의 나우시카』를 프로듀스 했는데, 당시 보여준 실무 능력은 지브리가 시작될 때 크게 발휘됐습니다. 『천공의 성 라퓨타』도 다카하타 이사오가 프로듀스, 미야자키 하야오가 감독을 맡아 제작됐습니다.

『바람계곡의 나우시카』는 1984년 공개해 91만 5천 명, 『천공의 성 라퓨타』는 1986년 공개해 77만 5천 명의 관객을 동원하는 높은 평가를 받았습니다. 지금 여기 계신 여러분 중에도 보신 분이 많으실 겁니다. 감사합니다.

일본 영화계가 주목한 지브리

자, 스튜디오 지브리가 제작한 다음 작품은 『이웃집 토토로』와 『반딧불이의 묘』였습니다. 이 두 편은 같은 시기에 만들어져 1988년 4월 동시 상영으로 공개됐습니다. 『이웃집 토토로』의 감독은 미야자키 하야오, 『반딧불이의 묘』의 감독은 다카하타 이사오입니다. 미야자키 작품과 다카하타 작품을 동시에 공개한 건 이때 한 번뿐으로, 지금 생각하면 아주 화려한 조합이었습니다. 하지만 제작 현장은 그만큼 어려운 상황

에 빠졌습니다. 장편 두 편을 동시에 만들어야 했으니까요. 그러면서도 작품의 질은 떨어뜨리고 싶지 않았죠. 지금이 아니면 이 두 작품을 만들 기회는 다시 돌아오지 않을 거라는 판단에 무모하게만 보이던 이 프로젝트를 추진한 겁니다.

좋은 작품을 만든다, 이게 지브리의 목적입니다. 회사의 유지, 발전은 그 다음입니다. 이것이 보통 회사와 다릅니다.『이웃집 토토로』와『반딧불이의 묘』동시 상영 프로젝트도 이런 방침이 있었기에 비로소 실현할 수 있었습니다.

여기서 기억해야 할 인물이 지브리의 사장 도쿠마 야스요시입니다. 그는 도쿠마쇼텐의 사장이기도 하지만, 본업인 출판에만 머물지 않고 폭넓게 사업을 펼치고 있습니다. 미조구치 겐지의 작품으로 유명한 다이에라는 영화사도 지금은 그가 경영하고 있습니다.

사장이 스튜디오에 얼굴을 내미는 경우는 거의 없습니다. 기본적으로 현장에 맡기기 때문입니다. 하지만 이때다 싶을 때는 얼굴을 내밉니다. 만화『바람계곡의 나우시카』를 영화화하겠다는 결단을 내린 것도, 지브리 설립을 결심한 것도 도쿠마 사장입니다.『이웃집 토토로』,『반딧불이의 묘』동시 상영도 사실 배급할 회사가 결정되기까지 상당한 어려움이 있었습니다. 이전의 두 편에 비해 평범한 인상을 주는 작품이었기

때문입니다. 이때도 그는 직접 배급 회사를 찾아가 작품들을 어필하며 매듭을 지었습니다. 이런 도쿠마 사장의 일처리가 하나라도 없었다면 현재의 지브리는 존재하지 않겠죠.

『이웃집 토토로』와 『반딧불이의 묘』는 공개 시기가 일본에서 관객을 가장 많이 모으는 여름 시즌이 아니었던 탓도 있어 흥행 성적은 평이했습니다. 하지만 작품 내용에 대해서는 여러 면에서 아주 높은 평가를 받았습니다. 『이웃집 토토로』는 실사를 포함해 그해 일본 국내의 영화상을 모조리 휩쓸었습니다. 『반딧불이의 묘』도 문예 영화로서 큰 호평을 받았습니다. 이 두 편으로 지브리는 일본 영화계에 이름을 널리 알리게 된 겁니다.

『이웃집 토토로』는 뜻밖의 부산물도 낳았습니다. 봉제 인형이 엄청나게 히트한 겁니다. 방금 '뜻밖'이라 말씀드렸습니다만, 실은 이 봉제 인형은 영화를 개봉하고 2년이 지나서야 상품화한 것이었습니다. 영화 제작자가 미리 흥행 성공을 기대하고 제작한 것이 아니라 어느 봉제 인형 회사 사람이 "이거야말로 봉제 인형으로 만들 만한 캐릭터"라며 지브리를 위해 열심히 움직여준 결과, 실현된 겁니다.

어찌됐든 토토로 상품 덕분에 지브리는 영화의 제작비를 계속 충당할 수 있게 되었고, 이후 회사의 마크도 토토로를 사

용하게 됐습니다. 머천다이징은 현재 지브리 사내에 캐릭터 상품부를 마련하고 본격적으로 전개하기 위해 준비 중입니다. 다만, 철저하게 영화가 먼저이며 상품은 그 후에 만든다는 방침에는 변함이 없습니다. 상품화를 위해 작품 내용을 정하거나 변경하는 일은 지금도 일절 없습니다.

지브리 제2기의 스타트

자, 다른 이야기로 넘어가 보겠습니다.

지브리 작품이 처음으로 크게 성공한 것은 미야자키 감독의 1989년 작품 『마녀 배달부 키키』였습니다. 264만 명이 극장을 찾아 그해 일본 영화 중 최고의 흥행을 기록했습니다. 배급 수입도, 관객 동원력도 이전과는 현격하게 달랐죠. 하지만 히트하고 있는 순간에도 뒤에서는 관계자들이 심각한 논의를 하고 있었습니다. 앞으로 지브리를 어떤 회사로 만들어 갈 것인지를 좌우할 큰 문제였습니다. 구체적으로는 스태프의 처우와 신인 채용, 교육입니다.

일본 애니메이션계에는 '드로잉 그림 1장, 색칠한 그림 1장당 얼마'라는 식으로 임금을 설정하는 '성과급'이 통상적인 관

례여서 당시까지 지브리도 그 방식을 체택하고 있었습니다. 『마녀 배달부 키키』 때 스태프의 수입은 일반 시세의 약 절반밖에 안 되는 가혹한 상태였죠.

미야자키 감독은 두 가지를 제안했습니다.

1. 스태프의 사원화 및 고정급 제도의 도입. 임금을 두 배로 늘리는 것을 지향한다.
2. 신입사원 정기 채용과 육성

지브리의 상황과는 달리 당시 일본 애니메이션계는 악화되고만 있었습니다. 그런 가운데 양질의 작품을 만들기 위해서는 거점 유지, 조직 확립, 스태프의 정직원 고용, 연수 제도의 정비 등이 반드시 필요하다 판단했습니다. 명확한 방침 전환이었고 지브리 제2기의 시작이었습니다. 이때도 도쿠마 사장이 지지해줬습니다.

제 이야기를 잠시만 하겠습니다. 제가 지브리에 전념하게 된 것은 사실 이 무렵부터입니다. 이전까지 무엇을 했는가 하면, 도쿠마쇼텐이 발행하는 애니메이션 전문지 『아니메주』의 편집장을 맡고 있었습니다. 1978년 『아니메주』 창간에 참여했고, 1983년 도쿠마쇼텐이 『바람계곡의 나우시카』를 제작하기 시작한 후로는 잡지 편집까지 두 가지 일을 동시에 하고 있었습니다. 무척 바빴지만 하루하루를 충실히 보냈습니다.

하지만 지브리의 방침 전환은 제 인생까지 바꿨습니다. 어느새 되돌아올 수 없는 곳까지 지브리도, 저도 와 있었습니다.

『마녀 배달부 키키』이후 지브리는 다카하타 이사오의 『추억은 방울방울』에 착수했습니다. 그리고 이 작품을 제작하던 90년 11월, 앞서 말했듯이 스태프를 사원화, 상근화하는 한편 동화연수생 제도를 발족시켜 해마다 정기적으로 신인을 채용하기 시작했습니다.

1991년에 공개된 『추억은 방울방울』도 흥행 관계자의 불안에 아랑곳하지 않고 크게 히트했습니다. 『마녀 배달부 키키』처럼 그해 일본 영화 중 넘버원이 됐습니다. 특히 미야자키가 내건 2대 목표, 임금 상승과 신인 채용을 달성한 것은 기쁜 일이었지만 다른 문제도 드러났습니다. 제작비가 상승한 것입니다. 이 부분은 예상하고 있었습니다. 애니메이션 제작비 중 80퍼센트는 인건비이기 때문에 임금을 올리는 것은 제작비가 2배 가까이 오르는 것을 의미했습니다.

'지브리 제2기'의 새 방침은 필연적으로 관계자의 눈을 홍보와 흥행에 돌리게 했습니다. 제작비가 큰 폭을 뛰는 것은 피하기 어렵다. 그렇다면 그에 맞는 관객 동원책을 계획하고 달성할 수밖에 없다. 『추억의 방울방울』을 계기로 작품 홍보에 진지하게 몰두하게 됐습니다.

당시 지브리 책임자였던 하라 도루가 "지브리는 3H다"라는 말을 꺼낸 것도 이때입니다. 'HIGH COST', 'HIGH RISK', 'HIGH RETURN'. 큰 자본을 투자해 질 높은 작품을 만들어 불안이 크다 해도 많이 벌자, 그런 의미였다 생각합니다. 그로부터 4년, 이 말은 지금도 통용됩니다. 특히 'HIGH RETURN'은 정말 크게 벌었다 해도 바로 차기작에 투입해야 하기 때문에 수중에 조금도 남지 않습니다.

또한 사원으로 고용하는 것은 매달 급여를 지급해야 한다는 의미입니다. 지브리는 작품을 계속 만들 수밖에 없는 상황에 스스로 뛰어든 겁니다. 끊임없이 새로운 작품을 만들어야 하는 숙명을 짊어지게 된 지브리는 『추억은 방울방울』을 만들면서 『붉은 돼지』의 제작에 돌입했습니다. 겹치기 제작은 지브리 입장에서 처음 하는 경험이었습니다만, 『추억은 방울방울』 제작에 몰두하던 시기라 고양이 손이라도 빌리고 싶을 정도로 바빴습니다. 『붉은 돼지』에 사람을 얼마나 배분해야 할지 알 수가 없었습니다. 지브리에 여유가 있는 사람은 아무도 없었죠. 결국 『붉은 돼지』는 미야자키 혼자 제작에 들어갔습니다. 미야자키도 불만을 터뜨렸죠. "제작이나 연출보조 등 일체의 모든 일을 혼자서 하란 말인가." 그래도 혼자 하라고 할 수밖에 없었습니다.

새 스튜디오의 건설

스트레스를 풀기 위해서였는지 모르겠지만 미야자키는 갑자기 "새 스튜디오를 짓자!"는 말을 꺼냈습니다. 가장 어려운 순간, 가장 어려운 이야기를 꺼내 당면의 문제를 해결하는 것이 미야자키의 방식입니다. 하지만 이때 내세운 주장은 인정할 수밖에 없는 것이었습니다. "우수한 인재를 확보하려면, 임시 거처로는 어림도 없다. 장소가 있어야 사람이 모이고, 비로소 사람이 자란다." 스튜디오는 더 이상 사람이 들어갈 수 없을 만큼 비좁아진 상태였습니다. 300평방미터에 90명 가까운 스태프가 엎치락덮치락 일하고 있었죠. 하지만 새 스튜디오를 지을 돈이 당시의 지브리에겐 없었습니다.

하라는 상식을 내세우며 반대했습니다. 저도 속으로는 터무니없다 생각했지만 "어떻게든 되겠지" 하는 입장이었죠. 그런데 도쿠마 사장은 대찬성이었습니다. 묘한 격려의 말도 해 줬죠. "스즈키 군, 돈은 은행에 얼마든지 있어. 사람이란 무거운 걸 짊어지고 살아가는 거야." 이런 인생관이 다 있다니, 신비로운 감동에 사로잡혔던 기억이 떠오릅니다. "생각이 다르다"는 말을 남기고 하라는 지브리를 떠났습니다.

그해 미야자키 하야오는 모든 일을 혼자 처리하며 맹활약

했는데, 정말 천재적이었습니다. 『붉은 돼지』를 만들면서 동시에 직접 건물의 설계를 하고, 건축 회사와 이미지를 협의해 완성조감도를 만든 뒤, 소재와 견본을 선택하고 결정했습니다. 1년 뒤 『붉은 돼지』와 새 스튜디오는 거의 동시에 완성됐죠. 『붉은 돼지』가 공개되자마자 지브리는 도쿄도 관할의 고가네이 시市에 지은 새 스튜디오로 이사했습니다.

참고로 현재의 스튜디오를 소개하면, 부지 면적은 약 1,100 평방미터로 층 면적도 거의 같으며 지상 3층, 지하 1층 규모입니다. 3층이 미술, 2층은 작화 및 제작, 1층은 채색, 지하에서 촬영을 합니다. 1층에는 'BAR'라는 이름의 공간이 있어 스태프의 교류를 위해 사용하고 있습니다. 다만 여기서 술을 마시는 경우는 1년에 몇 번뿐이고, 평소에는 회의를 하거나 사원 식당으로 이용합니다. 가장 특색 있는 곳은 화장실입니다. 지브리의 여자 화장실은 남자용보다 배로 큽니다. 남녀 직원 수는 거의 비슷합니다. 설비도 좋습니다. 설계자 미야자키의 페미니스트적인 면이 표현되었다 할 수 있겠죠. 요전에 프랑스 저널리스트를 손님으로 맞았는데, 그들도 그 부분을 견학하고 돌아갔습니다. 그밖의 특징으로는 나무가 많은 것, 일부러 주차장을 좁게 한 것 등입니다.

얘기를 되돌리겠습니다. 『붉은 돼지』는 1992년 여름 공개

되어 스필버그의 『후크』, 디즈니의 『미녀와 야수』를 누르고 그해 일본에서 공개된 모든 영화 가운데 최고의 흥행을 거뒀습니다.

지브리의 특징

1993년, 지브리는 컴퓨터로 제어하는 대형 촬영기 2대를 도입해서 간절히 원하던 촬영부部를 발족시켰습니다. 작화에서 미술·채색·촬영까지 모든 부문을 보유한 스튜디오로 성장한 것입니다. 극도의 분업화가 진행 중인 일본 애니메이션 업계와 정반대 방향이었습니다. 같은 장소에서 긴밀히 협력하며 일관되게 작업을 진행해야 작품의 질을 향상시킨다는 이유 때문입니다.

같은 해, 비로소 TV용 작품도 제작했습니다. 『바다가 들린다』입니다. 감독은 당시 34살이었던 모치즈키 도모미望月智充. 다카하타, 미야자키 외의 인물이 처음 감독을 맡았습니다. 제작 스태프도 20~30대 젊은 층을 중심으로 구성하여, '빠르고, 싸고, 좋게'를 슬로건 삼아 제작에 들어갔습니다. 이 70분짜리 TV 스페셜은 어느 정도의 평가는 얻었지만, 예산과 스케줄은

크게 초과하고 말았습니다. TV는 지브리에게 큰 숙제입니다.

　1994년 다카하타 감독의 작품『폼포코 너구리 대작전』은 다시금 일본 영화 최고 흥행을 거뒀습니다. 어제 메인 홀에서 상영했지만, 오늘 17시부터 르노아르 룸에서도 다시 상영하니 꼭 봐주시기 바랍니다.『추억은 방울방울』이후에 채용하여 지브리에서 키운 젊은 애니메이터들이 작화의 중심을 맡아 힘을 발휘한 작품입니다. 또 지브리는『폼포코 너구리 대작전』에서 처음으로 CG를 도입했습니다. 아직 3컷뿐이지만, 앞으로 필요에 따라 사용을 늘릴 작정입니다.

　현재 스튜디오 지브리 소속 인원은 작화 부문 46명, 채색 부문 8명, 미술 부문 12명, 촬영 부문 4명, 연출·제작 부문 12명, 출판·상품 개발 부문 5명, 그리고 임원·관리 외 부문 12명으로 총 99명입니다. 이렇게 숫자를 나열해 보면 알 수 있듯, 대부분 그림을 그리는 사람입니다. 덧붙여 평균 연령은 29세입니다. 지브리의 작품은 다른 스튜디오에 비하면 비용이 많이 든다는 말을 자주 듣습니다. 하지만 인원 구성에서 알 수 있겠지만 '들인 돈 대부분은 필름이 된다'는 사실 역시 지브리의 큰 특징 중 하나입니다. 일반 회사에 비하면 간접 부문이 극단적으로 적기 때문입니다.

　또한 일본 아이들에게 보여주는 작품은 일본인 스스로의 손

으로 만들어야 한다는 미야자키 감독의 철학을 받들어 창립 이래 해외 외주를 일체 보내지 않는 것도 주목할 만합니다.

<div align="center">＊　＊　＊</div>

자, 다음은 지브리의 영화 홍보에 대해 말씀드리고자 합니다. 이해하기 쉽도록 간단히 정리했습니다. '모든 마케팅이 계획대로 진행되고 있다'는 말은 잘난 체하는 것처럼 들릴 수 있겠지만 현실은 약간 다릅니다. 흐름을 따르다 보니 결과가 이렇게 된 면이 많으니 가감하여 들어주십시오.

일본인은 만화를 아주 좋아하는 국민입니다. 알고 계실지 모르겠지만, 일본에서는 아이부터 어른까지 만화를 봅니다. 스튜디오 지브리의 작품도 일본에서는 아이부터 어른까지 세대를 뛰어넘어 많은 사람들이 보고 있습니다. 주된 관객은 어린이보다 성인입니다. 『폼포코 너구리 대작전』을 예로 들면, 이 작품을 본 사람의 70퍼센트 가까이가 20대 이상의 성인이었습니다. 그 점을 염두에 두고 들어주신다면 지금부터 말씀드릴 내용을 이해하실 수 있을 겁니다.

지브리의 홍보 전략

스튜디오 지브리의 특색은 '작품에 대한 평가'와 '흥행 성공'을 양립시키는 점에 있다 말할 수 있습니다. 아무리 뜻이 높고 좋은 작품을 계속 만든다 해도, 일본처럼 국가가 영화 보호를 신경 쓰지 않는 나라에서는 빠르게 경영적인 문제에 부딪혀 오래 유지할 수 없습니다.

일본 영화계는 결코 순탄하지 않습니다. 오랫동안 경기가 하락해서 브레이크가 걸리지 않는 상황입니다. 프랑스보다 더 심합니다. 그럼에도 최근 지브리 작품은 일정한 흥행 성적을 꾸준히 올리고 있습니다. 포인트는 크게 3가지입니다.

첫째는 당연한 것이지만 높은 완성도. 특히 현대적인 감각을 언제나 첫째로 생각해 테마를 설정한다는 점을 들 수 있겠습니다. 『폼포코 너구리 대작전』의 예를 들면, 너구리들의 모습을 일본인과 겹쳐서 전후 50년을 되돌아보는 영화가 됐습니다. 그런 테마를 미야자키, 다카하타 감독의 지휘 아래 고도의 기술로 고품질 영상을 만들어 보강하기 때문입니다. 내용이 얄팍하다면 아무리 홍보를 요란하게 한들 계속 성공할 수는 없습니다.

둘째로 지금껏 쌓아올린 실적입니다. 지브리 작품이라 해

도 모든 작품이 흥행에서 큰 성공을 거둔 것은 아닙니다. 구체적으로 말하면 『마녀 배달부 키키』부터입니다. 하지만 지금의 대성공에는 이전 작품인 『이웃집 토토로』, 『반딧불이의 묘』, 두 작품의 역할이 매우 큽니다. 이에 관해 다시 한번 설명하겠습니다. 이 두 작품은 동시에 공개됐지만, 그다지 큰 흥행 성공을 거두지 못했습니다. 하지만 내용에 대한 평가는 매우 높았고, 특히 비디오 판매나 TV 방영을 통해, 일반적인 애니메이션 팬층을 훌쩍 넘어 일반 팬층을 엄청나게 개척했습니다. 이들 작품을 통해 '지브리 영화'에 대한 잠재적인 신뢰감을 얻어내는 데 성공했다고 할 수 있겠죠. 이 밑바탕이 있었기에 『마녀 배달부 키키』가 성공할 수 있었던 겁니다. 그 후로 회를 거듭할 때마다 전작의 내용적 성공이 다음 작품의 흥행을 떠받치는 선순환이 이어지고 있습니다.

셋째로 확실한 방침을 세우고 전개하는 대규모 홍보입니다. 일본에서 영화는 이미 오락의 중심이 아닙니다. 평균적으로 계산하면 일본인 한 사람은 연간 한 편밖에 영화를 보지 않습니다. 좋은 영화라고 관객이 보러 오지 않는다는 겁니다. 이런 상황을 돌파하려면 대대적인 홍보를 펼쳐 영화를 이벤트화 할 필요가 있습니다. 지브리의 작품은 대부분 여름에 공개되고 있는데, '올 여름, 꼭 봐야 할 화제의 중심'이란 분위기를 전국적

으로 만들어내는 겁니다.

홍보 방법도 영화 홍보에 국한하지 않습니다. 한정된 예산으로 인해 광고에 큰돈을 투입하기 어렵기 때문에, 돈이 들지 않는 여러 타이업[1]과 퍼블리시티에 힘을 쏟고 있습니다.

우선 일본 민간 방송의 선두인 니혼 TV 방송망 주식회사가 제작에 참가하면서 TV을 통한 광범위한 퍼블리시티 전개가 가능해졌습니다. 니혼 TV의 많은 프로그램에서 공짜로 작품 소개를 해줍니다. 게다가 일본을 대표하는 광고대리점 하쿠호도博報堂나 덴쓰電通가 대기업과의 타이업을 조율해 줍니다. 『마녀 배달부 키키』에서는 택배회사 야마토 운송, 『추억은 방울방울』은 식품업계의 큰손 가고메와 브라더미싱의 두 회사. 『붉은 돼지』는 일본항공. 『폼포코 너구리 대작전』과 『귀를 기울이면』은 보험업계의 큰손 JA공제라는 회사와 손을 잡았습니다. 이런 회사들과 타이업하는 광고량을 금액으로 환산하면 영화 제작비와 맞먹습니다. 물론 타이업이기에 상대 기업은 회사나 상품 홍보가 가장 큰 목적입니다. 하지만 지브리 작품의 경우, 사람들에게 작품에 대한 '좋은 인상'이 강하게 퍼져 있습니다. 때문에 기업은 지브리 작품을 응원하는 것이 자

1 tie-up. 주 협력, 제휴

사 이미지 상승으로 연결될 거라 의식하게 됩니다. 그 덕에 단순한 공동 광고라는 틀을 넘어, 작품을 PR할 요소를 적극적으로 내세우고 크게 홍보해 줍니다.

또한 잡지나 신문 등에서 벌이는 일반 퍼블리시티도 아주 중요합니다. 전문 홍보업체에 위탁하여 적극적으로 각 매체의 편집부에게 호의적인 기사를 써 달라고 요청합니다. 이때도 지금까지 쌓은 실적이 효과를 냅니다. 특히 일선의 기자, 편집자들은 어렸을 때부터 미야자키, 다카하타의 애니메이션에 친숙한 사람들이 많기 때문에, 지브리 작품을 호의적으로 다뤄주는 유리한 상황입니다. 활자 매체에 한 걸음 먼저 기사가 나오게 하는 홍보방법은 강력한 도움이 됩니다.

이러한 홍보를 할 때, 스튜디오 지브리가 가장 주의하는 것은 홍보 타깃입니다. 애니메이션 하면 일본에서도 아동용이란 인상이 붙어 다닙니다. 하지만 일본에서 젊은 여성층을 확보하지 못한다면 대히트는 꿈도 꿀 수 없습니다. 더불어 부모와 자식이 함께 볼 수 있도록 하는 것이 아주 중요합니다. 그래서 지브리 작품은 어린이부터 성인까지 폭넓은 타깃을 겨냥하여 대대적 홍보를 펼칩니다. 성인들이 보기에도 만족스러운 수준 높은 작품이라는 점도 강하게 어필하고 있습니다.

지브리 작품의 해외 진출

자, 다음은 지브리 작품의 해외 진출에 대해 이야기하겠습니다.

지브리 작품의 해외 상영은 지금까지 홍콩, 대만 등 아시아 지역이 주를 이루었습니다. 하지만 재작년부터 상황이 바뀌고 있습니다. 우선『이웃집 토토로』가 미국 극장에 공개되었고, 이어서 20세기 폭스에서 발매된 비디오 소프트는 56만 개가 팔렸습니다. 미국에 판매한 일본 영화 중에는 획기적인 반응입니다. 또『폼포코 너구리 대작전』이 아카데미 상 외국어 영화 부문 일본 대표로 뽑히기도 했습니다.

그리고 여러분, 이미 알지 모르겠지만, 여기 프랑스에서는 마침내『붉은 돼지』를 6월 21일부터 총 60개관에서 공개하기로 결정했습니다. 파리에 있는 UCORE라는 회사가 우리의 에이전트를 맡고 있는데, 그 회사의 미세스 우에키 대표는 수완이 아주 좋습니다. 사실 이 자리에도 와 계신데, 그녀가 CANAL PLUS와 얘기를 잘 마무리 지어 이번 극장 개봉이 실현됐습니다. 주인공 포르코 롯소의 목소리는 장 르노가 맡았습니다. 나중에 안 사실인데, 미야자키 감독은 장 르노의 엄청난 팬이며『그랑 블루』의 엔조에 빠져 있습니다. 그래서 아주

우리가 생각해 온 것

기뻐하고 있습니다.

자, 앞으로는 유럽과 북미 지역에 조금 더 지브리 작품을 보여드릴 수 있을지 모릅니다. 우리는 제대로 된 제안은 받아들이고 싶습니다. 국적과 인종을 묻지 않고 많은 사람에게 보여주고 기쁨을 나누는 것은 만드는 사람 입장에서 무엇보다 기쁜 일입니다. 하지만 해외 개봉이 제대로 실현되려면 여러 장애물을 넘어야 합니다. 가장 흔한 제안은 처음부터 비디오로만 판매하고 싶다거나 TV에서 방영하고 싶다는 얘기입니다. 우리는 철저하게 극장 개봉을 가장 우선으로 생각합니다.

또한 작품을 수정하자는 제안은 대꾸할 가치도 없습니다. 아쉽게도 『바람계곡의 나우시카』를 만들었을 무렵 우리의 지식과 경험은 충분하지 않았습니다. 이 작품은 잔인하리만큼 축약 편집되어, 미국과 그 밖의 지역에서 『WORRIORS OF THE WIND』라는 제목으로 공개되었습니다. 여기 계신 분들 가운데 혹시 이 축약된 버전을 보신 분이 계시다면 이 자리에서 잊어주시기 바랍니다.

그리고 지브리는 세계 시장을 고려한 다국적 기업의 마케팅 전략을 위한 작품은 앞으로도 만드는 일이 없을 거라 생각합니다. 우선 일본을 대상으로 최선을 다해 작품을 만들고 해외는 그 다음으로 생각하는 스타일이 앞으로도 계속 될 겁니다.

지브리의 미래

올여름 개봉 예정인 신작 『귀를 기울이면』은, 미야자키가 프로듀서, 각본, 그림 콘티를 맡고, 지금까지 『반딧불이의 묘』, 『마녀 배달부 키키』, 『추억은 방울방울』 등의 지브리 작품에서 작화 감독을 담당한 곤도 요시후미가 처음으로 감독에 도전하는 등, 새로운 포진으로 임했습니다. 기술적으로도 최신 디지털 기술을 곳곳에 도입하는 등 실험을 하고 있습니다.

그리고 『귀를 기울이면』에 이어 97년 공개 예정인 지브리의 11번째 장편 『모노노케 히메』 제작에 들어갑니다. 미야자키 감독의 작품인데, 이 작품에서 지브리는 새로운 도전으로 컴퓨터를 사용한 영상 표현을 대담하게 도입할 예정입니다. 이를 위해 올해 6월부터 사내에 'CG 제작실'을 신설하고 최소한의 CG 제작 시스템을 도입하는 동시에 니혼 TV에 『폼포코 너구리 대작전』의 CG를 맡았던 CG 디렉터를 파견해 달라 요청한 상태입니다. 더구나 첫해 투자액은 시스템에만 약 1억 엔. 『귀를 기울이면』에서 쓰인 바 있는 '디지털 합성'을 이 작품에서 본격적으로 사용할 수 있게 됐습니다. 평면적이던 애니메이션에 압도적인 입체감을 줄 수 있게 될 것입니다.

또 곤도 감독의 뒤를 이을 신인 감독을 발굴하기 위해 애니

메이션 연출 학원 '히가시코가네이 주쿠塾'를 올 4월에 열었습니다. 원장에는 다카하타 이사오가 취임했습니다.

물론 스튜디오 지브리가 앞으로도 지금까지와 같은 발전을 이룰 거라는 보장이 있다고는 절대 생각하지 않습니다. 한 작품 한 작품이 언제나 새로운 도전이라는 점을 잊지 않을 겁니다. 앞으로도 내용이나 기술, 그리고 인재 면에서 혁신을 이어가는 것이, 이상적인 지브리의 모습을 유지하기 위한 가장 큰 조건이라 생각합니다.

제 이야기는 이것으로 마칩니다. 혹시 질문이 있으면 제가 답할 수 있는 범위에서 답하겠습니다. 다만 답변은 일본어로 할 테니 양해해 주십시오.

−「안시 국제 애니메이션 영화제 강연 원고」 1995년

'마을 공장' 지브리

— 『센과 치히로의 행방불명』은 디즈니를 이겼다

작년 디즈니의 마이클 아이스너Michael Eisner 대표가 『센과 치히로의 행방불명』을 봤을 때 스튜디오 안이 아주 어수선했다고 합니다. 우선 아이스너가 일본의 장편 애니메이션을 처음 본다는 말에 모두들 경악했기 때문이고, 다음으로 그는 어떤 영화든 5분 정도밖에 보지 않는 것으로 유명한데, 『센과 치히로』는 마지막까지 자리에서 일어나지 않았다고 합니다. 상영이 끝나고 한 말은 "모르겠네"(웃음). 왜 이 영화가 일본에서 2,300만 명의 관객과 2억 5천 만 달러(300억 엔)의 흥행 수입을 올렸는지 이해할 수 없다는 뜻이겠죠.

세계 모든 나라에서 디즈니 그룹은 애니메이션 영화의 최

고 점유율을 차지하고 있습니다. 애니메이션뿐 아니라 실사 영화와 TV, 인터넷까지 산하에 두고 있죠. 세계의 소프트 대부분을 폭스, 워너, 그리고 디즈니, 세 그룹이 나눠 갖습니다.

그런 디즈니가 애니메이션 영화로 유일하게 흥행 성적 톱에 오르지 못하는 나라가 일본입니다. 그들이 보기에 일본은 두세 배의 흥행을 거둘 수 있는 시장인데, 좀처럼 그렇게 되지 않는 겁니다.

그래서 『모노노케 히메』, 『센과 치히로』의 스튜디오 지브리에 함께 영화를 만들자는 디즈니와 드림웍스의 제안이 차례차례 들어오고 있습니다. 하지만 우리는 그럴 생각이 없습니다. 왜냐하면 작품을 만드는 생활, 풍속, 관습의 차이가 크고, 만드는 방식과 시스템이 너무나 다릅니다. 그리고 좋은 작품을 만드는 데에는 회사가 작은 편이 분명히 낫습니다.

디즈니 스튜디오를 견학한 적 있습니다. 스튜디오라고 말할 수준이 아닙니다. 거대한 공장입니다. 기술 스태프만 1,000명 이상일 때도 있었다고 들었습니다. 그에 비해 지브리는 제작부터 사무까지 다 합쳐도 180명밖에 되지 않는 마을 공장입니다. 올 봄, 디즈니의 제작 총 책임자 딕 쿡Richard W. Cook이 지브리에 찾아왔습니다. 그런 위치에 있는 인물이 지브리를 방문한 것은 처음이었는데, 그에게 스튜디오를 구경시켜 주

니 "겨우 이 만한 장소에서 만드나요?"라며 엄청 놀라더군요.

규모는 달라도 애니메이션을 만드는 작업은 크게 다르지 않습니다. 결정적으로 크게 다른 것은 기획을 준비하는 단계입니다.

술집 여성의 이야기가 가오나시로

디즈니에서 장편 애니메이션을 만든다고 합시다. 그 결정 권은 누구에게 있을까요. 디렉터(감독)에게도, 영화의 크레딧에 이름을 올리는 현장 프로듀서에게도 없습니다. 이것을 결정하는 것은 스튜디오 책임자라 불리는 총 책임 프로듀서입니다. 앞서 만난 딕 쿡은 애니메이션 부문만이 아니라 실사 영화, TV시리즈의 모든 기획 결정권을 가지고 있으며 모든 책임을 맡고 있습니다.

어떤 작품을 만들지 결정되면 스튜디오 책임자에게 고용된 현장 프로듀서는 10여 명의 시나리오 작가에게 각본을 쓰게 합니다. 그것을 스튜디오 책임자가 읽고 각 시나리오의 재미있는 부분에 동그라미를 친 뒤, 이번에는 그것을 다른 시나리오 작가 여러 명에게 넘겨 한 편의 시나리오로 연결시킵니다.

우리가 생각해 온 것

그와 동시에 다른 편에서는 캐릭터 개발을 진행하죠. 여기에도 5~6명의 애니메이터를 붙여 이런저런 캐릭터를 그리게 합니다. 그렇게 영화 한 편을 준비하는 데 참여하는 스태프만 족히 100명이 넘습니다. 준비 기간만 2~3년, 비용도 수억 엔 단위에 달하죠.

반면, 지브리는 계속 저렴하게 만들고 있습니다. 미야 씨와 제가 얘기를 나누다 "스즈키 씨, 다음은 어쩔까요. 『센과 치히로』란 이야기를 생각하고 있는데"라고 말을 꺼냅니다. 이야기를 듣고 "그거, 좋은 것 같은데요"라고 제가 답하면 그걸로 끝이죠(웃음). 또한 기획을 시나리오로 옮기고 이미지 보드를 만드는 작업은 전부 미야 씨 혼자서 해치웁니다. 준비 기간도 3개월이 채 걸리지 않습니다.

저와 미야 씨는 거의 매일 1시간 정도는 얘기를 나누는데, 대부분 평범한 세상 이야기입니다. 길어지면 대여섯 시간이 흘러가 버리죠. 이 대화가 기획의 계기가 될 때도 있습니다.

『센과 치히로』도 그랬습니다. 얼마 전 미야 씨가 "스즈키 씨의 술집 이야기가 모티브가 됐어요"라 진지하게 말하더군요. 저는 생각나는 바가 없어서 "그게 무슨 소린가요?"라고 되물었죠.

제 지인 중에 술집을 아주 좋아하는 청년이 있는데, 그 청

년이 해준 이야기가 재미있어서 미야 씨한테도 말했나 봅니다. 술집에 일하러 오는 여성은 어떤 스타일인가 하는 얘기였는데 그 친구의 말에 따르면 여성들 중에는 남들 앞에서 적극적으로 감정을 표현하지 못하는 사람이 많은데, 술집에서는 돈을 벌려면 어떻게든 남성들과 대화를 나눠야 하니, 돈을 벌면서 커뮤니케이션을 하는 법도 배우게 되고, 그렇게 살아갈 힘이 생긴다는 겁니다. 손님 쪽도 숫기 없는 사람이 돈을 내서라도 커뮤니케이션을 배우러 오는 곳이 술집이라는 거죠.『센과 치히로』에서 가오나시라는 캐릭터가 중요한 역할을 맡습니다. 온천장에서 일하는 치히로를 좋아하게 되는데, 그 마음을 전할 방법을 몰라 난폭한 행동을 하죠. 이 술집 이야기가 가오나시의 모티브가 됐다는 겁니다.

이 이야기를 까맣게 잊고 있던 저는 미야 씨라는 사람에게 새삼 감탄했습니다. 고작 이 정도 에피소드에서 '300억 엔의 흥행수익을 거둔 이야기'를 떠올리다니(웃음). 많은 사람들이 관여하며 작품을 만드는 디즈니에서는 이런 방식으로 일을 할 순 없겠죠.

스튜디오 지브리는 디즈니와 해외 배급 계약을 맺고 있습니다. 일본식으로 말하면 도호나 쇼치쿠 같은 배급사의 영화관에서 상영하는 것과 마찬가지죠. 이런 방식이 편합니다.

우리가 생각해 온 것

디즈니는 비즈니스 면으로는 큰 성공을 거두고 있지만, 디즈니의 핵심인 애니메이션 작품은 솔직히 생기가 없어요.『토이 스토리』나『몬스터 주식회사』가 크게 히트하긴 했지만, 그 작품들은 존 라세터가 이끄는 픽사라는 다른 회사에서 만든 작품입니다. 라세터는 4편 연속으로 흥행수입 1억 5천만 달러에서 3억 5천만 달러에 이르는 큰 히트를 치고 있습니다. 이제 할리우드에서 스필버그 이상 가는 존재입니다.

디즈니의 핵심 애니메이션은 왜 부진한 걸까요. 저는 시대성이 사라졌기 때문이라 생각합니다. 1990년 전후 제프리 카젠버그를 중심으로『미녀와 야수』나『인어 공주』,『알라딘』이란 작품을 차례차례 내놓을 때의 디즈니는 재미있었습니다. 작품에 시대성이 있었기 때문입니다.

이 작품들은 전부 고전에서 소재를 가져 왔습니다. 테마는 대부분이 차별과 극복. 현대에 적합하게 그려내기 쉽지 않지만 지금도 결코 힘을 잃지 않는 테마입니다. 그걸 직접적으로 말하지 않고 우회적으로 말합니다. 또 하나는 주인공을 여성으로 정했다는 점. 예를 들어『미녀와 야수』는 여성의 시각에서 그려집니다. 최근 30년 동안 여성과 남성 중 어느 쪽이 크게 변했는지 따져보면 압도적으로 여성 쪽이겠죠. 여성을 주인공으로 한 고전을 현대의 시각에서 보면 이렇게 된다는 것을 잘 보

여쭀어요.

또 하나, 이 시기의 디즈니가 좋았던 것은 미야자키 애니메이션을 공부했기 때문입니다. 애니메이션은 세로로 움직이는 것, 즉 화면 안쪽에서 관객 쪽으로 다가오는 움직임을 표현하기가 어렵습니다. 월트 디즈니는 그 점을 잘 알고 있었기 때문에 옛 디즈니 애니메이션에는 횡橫적인 움직임밖에 나오지 않았습니다. 그 종縱적 움직임에 도전한 것이 다카하타 이사오와 미야자키 하야오입니다. 이들을 연구한 디즈니도 종적 움직임이 확 늘었습니다. 『노틀담의 꼽추』 등을 보고 있으면 『칼리오스트로의 성』 아닌가 싶은 장면이 잔뜩 나오죠(웃음).

그런데 최근 몇 년간, 제작 예산이 크게 늘어 만드는 작품마다 '초超대작'이 되어 버렸습니다. 『모노노케 히메』, 『센과 치히로』의 제작비가 20억 엔이 넘었다며 대작이라 했죠. 하지만 『미녀와 야수』 시절 제작비는 30억 엔이었는데, 2001년의 『아틀란티스: 잃어버린 제국』의 제작비는 자그마치 130억 엔입니다. 30억 엔으로 만들 때가 더 좋지 않았나요? 제작비는 100억 엔이 늘어났는데 작품이 좋아지지는 않았다고 생각합니다.

지금 미국에서 히트하고 있는 애니메이션은 전부 3D입니다. 이제 일반적인 평면 애니메이션은 안 된다는 소리까지 나

오고 있죠. 일본도 그렇게 될까요? 저는 쉽게 그렇게 되지는 않을 거라 생각합니다.

이것은 미국과 일본의 문화 차이 때문인데, 미국에서는 3D이든 평면 애니메이션이든 맨 처음에 캐릭터 입체 모형을 만듭니다. 그것을 여러 각도에서 카메라로 찍어 화상을 만들어 가지요. 그런데 일본은 전혀 다릅니다. 원근법을 다소 무시하더라도 보기 좋은 선을 강조합니다. 과장되게 변형하고 밀고 당기지 않으면 관객들은 만족하지 않습니다. 일본인이 감동할 만한 3D 애니메이션을 만드는 건 지독하게 어려운 작업일 겁니다. 비용이 수십 배는 더 들지 않을까 싶어요.

사실 일본인이 좋아하는 변형을 철저하게 활용한 것이 『센과 치히로』입니다. 미야 씨는 그리고 싶은 것을 기분 좋게 그려 나갔죠. 그랬기 때문에 일본의 관객들이 받아들인 거라 생각합니다. 어째서인지 외국에서도 높이 평가해주신 분들이 있어 베를린 영화제에서 금곰상도 받았습니다만, 그 이유는 솔직히 저도 잘 모릅니다. 9월 20일부터 『센과 치히로』가 디즈니의 배급으로 미국에서 공개되는데, 어떤 반응이 있을지 정말 기대됩니다.

주제가도 일본어 그대로

『센과 치히로』의 미국 개봉에 대해 많은 논의를 거쳤습니다. 저는 기본적으로 『센과 치히로』를 미국인들이 보도록 하는 건 쉬운 일이 아닐 거라 생각하고 있었습니다. 우선 기본 바탕부터 노골적으로 일본 것이고, 이야기의 구성도 기승전결에 맞춰져 있지 않아, 미국 사람들에게는 뚱딴지 같은 이야기 아닐까 싶더군요. 처음에 말씀드렸듯, 아이스너조차 "모르겠다"고 했다고 했죠. 디즈니가 자랑하는 마케팅의 프로들도 부정적이었습니다.

게다가 전작인 『모노노케 히메』의 미국 개봉이 성공적이지 않았던 점도 있습니다. 가장 큰 원인은 편집에 응하지 않았던 것이었습니다. 『모노노케 히메』를 배급한 디즈니 산하 미라맥스의 수장 하비 와인스타인이 이렇게 말하더군요. "『모노노케 히메』는 훌륭한 작품이다. 하지만 인텔리전스가 너무 풍부하다. 유감스럽게도 이걸 이해할 수 있는 미국 국민은 일부에 지나지 않는다. 전반 90분은 일체 손을 대지 않겠다. 나머지 45분을 내게 맡겨라." 나쁜 제안은 아니었지만, 최종적으로는 거절했습니다. 그 결과 역시 고전하더군요.

다시 『센과 치히로』로 돌아갑시다. 만약 미국 개봉을 하겠

다면 의지할 수 있는 건 픽사의 존 라세터 밖에 없다고 나는 생각했습니다. 그는 미야자키 하야오의 엄청난 팬으로, 우리와 20년지기 친구입니다. 그래서 작년 8월, 그를 만나러 가서 혹시 맡아줄 수 있으면 영어판 제작, 배급, 흥행 전부를 부탁하고 싶다고 제안했습니다. 잠시 생각하더니 "알겠다. 내가 전부 하겠다. 내가 약속할 테니 시간이 걸려도 1억 달러를 목표로 하자"라고 말해 줬습니다.

라세터는 아이스너를 설득하여 노컷 상영을 약속받았습니다. 성우도 전부 직접 골랐고, 대사 이외의 소리는 사소한 효과음도 일체 건드리지 않는다는 방침을 관철시켰습니다. 제가 정말 놀란 것은 주제가인데, 라세터는 주제가까지 일본어판을 그대로 썼습니다. 올해 4월, 샌프란시스코 영화제에서 상영할 때는 나와 함께 무대에 올라 "디즈니의 이런저런 사람들이 여기를 자르자, 저기를 컷하자고 했다. 그러나 나는 일본의 사무라이처럼 지켜냈다"라고 인사하더군요.

디즈니에서 직접 외국의 애니메이션을 배급하는 것은 전대미문의 일이라 합니다. 디즈니 내부에서는 큰 충격을 받았다고 들었습니다. 예전의 무적 디즈니라면 일본을 무대로 한 일본산 애니메이션을 배급하겠다는 생각조차 하지 않았겠죠.

지브리는 반년 쉽니다

우리는 회사를 키우는 데에는 전혀 관심이 없습니다. 좋은 작품을 만들기 위해, 회사를 활용할 수 있는 데까지 활용하자는 생각뿐입니다.

사실 지브리는 8월 1일부터 반년간 휴업합니다. 내년 2월 1일부터 미야자키 감독의 신작 작업을 시작하는데, 그때까지 스태프를 해방시켜 주기로 했죠. 지금까지는 스케줄이 비면 TV 애니메이션 하청을 받곤 했는데, 이번에는 반년 동안 자신들이 좋아하는 일을 하되, 2월 1일에는 건강하게 돌아와 달라고 했습니다. 급여는 임시 휴가로 처리해 3분의 2를 지급합니다.

저는 젊은 사람들에게 "지브리에 있는 건 중요하지 않다. 중요한 건 애니메이터로서 두루 통할 수 있게 되는 것이다"라고 자주 말합니다. 때문에 이번에도 "다른 회사에 가보고 좋거든 돌아오지 않아도 괜찮다"라고 했습니다. 인재 유출을 걱정하는 사람도 있지만 지브리의 기획에 매력이 있으면 돌아오겠죠. 그건 승부입니다.

애초에 지브리는 미야자키 하야오, 다카하타 이사오의 작품을 만들기 위해 만들어진 회사입니다. 젊은 사람들을 어떻

게 육성할 생각이냐는 질문을 자주 받는데, 젊은 사람의 성장에 가장 좋은 것은 미야 씨나 저 같은 시끄러운 윗세대가 없어지는 거죠(웃음).

그러나 미야 씨 이야기를 들어보면, 앞으로 세 편 정도는 만들고 싶은 모양입니다. 저도 어쩔 수 없으니 계속 따라가야겠죠. 그러니 앞으로 10년은 지브리를 계속하게 될 것 같군요. 지브리는 디즈니처럼 세계 어디서나 즐길 수 있는 '글로벌 스탠더드'에 얽매이지 않습니다. 저와 미야 씨가 매일 나누는 세상 얘기 속에서, 우리가 추구해 온 영상 기술 속에서, 결과적으로 '시대성과 보편성'을 살릴 수 있을 법한 작품을 만들어가고 싶습니다.

—「『센과 치히로』는 디즈니를 이겼다!」
『분게이슌주』 2002년 10월호에서 제목을 바꿈

미야자키 하야오의 정보원

최근 10여 년 동안 일본과 세계는 크게 바뀌었습니다. 그중에서도 가장 큰 변화는 정보화 사회의 탄생이라 생각합니다.

최근 이런 일이 있었습니다.

우리가 만든 『센과 치히로의 행방불명』을 디즈니가 배급하게 되어, 가을에 미국을 방문했을 때 이야기입니다. 디즈니의 간부가 어떤 글을 보여줬습니다. 내가 『분게이슌주』에서 발언한 내용을 번역한 것이었습니다. 제목은 『『센과 치히로』는 디즈니를 이겼다!'였어요. "이건 어떤 의미입니까"라고 정중하게 물어보더군요. 덧붙이자면 그 '번역문'을 보여준 것은 책이 발매된 바로 다음날이었습니다.

『센과 치히로』을 만들고 있을 때 디즈니의 책임자가 "중간까지라도 좋으니 완성된 필름을 보여 달라!"고 한 일도 있었습니다. 그것 때문에 일부러 일본에 오겠다는 겁니다. 깜짝 놀랐습니다. 10년 전만 해도 생각할 수 없는 일입니다. 우리가 찾아가는 경우는 있었어도, 디즈니에서 찾아오는 시대가 오다니요. 세계가 정말로 좁아졌다는 것을 실감한 사건 중 하나였습니다. 이 모든 것이 '정보'가 일으킨 조화라는 걸 뼈저리게 느꼈습니다.

일본이 변하고 세계가 변하고, 당연히 지브리도 변했습니다. 가장 큰 변화는 회사 안에 컴퓨터가 넘쳐난다는 겁니다. 그밖에도 여러 가지가 있겠죠. 하지만 그런 변화에 전혀 영향을 받지 않는 남자가 지브리에 있습니다.

다름 아닌 미야자키 하야오 감독입니다.

미야자키 하야오에게 '정보'란 무엇인가.

어떤 정보가 있으면 저런 히트작을 만들 수 있을까.

'미야자키 하야오와 정보'에 대해 최근 생각한 것을 조금 말해볼까 합니다.

오감이 둔해지지 않는다

우선은 친근한 음식 이야기부터 하겠습니다. 미야자키 하야오는 매일 무엇을 먹고 있을까.

세상 사람들이 미식가가 되어 이 가게가 맛있다, 저 가게도 맛있다는 이야기가 나온 지도 꽤 시간이 흘렀습니다. 하지만 미야 씨는 단 한 번도 그런 얘기를 한 적이 없습니다. 그의 식사는 처음 만난 날부터 25년 동안, 날마다 부인이 싸준 도시락입니다. 특징이라면 알미늄 도시락 통에 밥을 꽉꽉 눌러 담아온다는 거죠. 왜냐면 그는 싸온 밥을 젓가락으로 이등분해 점심과 저녁으로 나눠 식사를 합니다. 반찬도 크게 달라지지 않아요. 매주 목요일만은 부인이 나가는 날이라 미야 씨가 직접 도시락을 쌉니다. 그날만은 자신이 좋아하는 반찬을 담아옵니다. 조림에 곤약을 섞어 간장으로 맛낸 걸 좋아합니다.

가끔 사치를 부릴 땐 역 앞에 있는 소고기덮밥 가게에서 좋아하는 전골 정식을 먹는 정도지요. 소고기덮밥의 고기를 다른 접시에 쌓으면 전골 정식이 됩니다. 가격은 480엔. 덧붙여 그가 정말 좋아하는 진수성찬은 돈가스 정식입니다.

때문에, 거의 없는 일이지만 1년에 한 번쯤 높으신 분과 식사를 하면 "맛있어요, 맛있어, 정말로 맛있어요!"란 소리를 입

우리가 생각해 온 것

에서 떼어놓지 않으면서 정말 행복하다는 표정을 짓죠. 이것
이 그가 가진 생활의 지혜입니다. 이런 맛있는 것을 매일 먹다
보면 혀가 마비되어 뭐가 맛있는지 알 수 없게 된다는 겁니
다. 이런 이유로 미야자키 하야오의 오감, 시각, 청각, 미각, 후
각, 촉각은 날카로움을 유지하며 둔해지지 않습니다.

방금 얘기를 들으셨으니 의복 쪽도 짐작이 가실 겁니다. 그
가 입는 것은 대부분을 도코로자와의 세이유에서 구입합니다.

옛말에 의식衣食이 충분해야 예의를 차릴 줄 알게 된다 했
죠. 하지만 현재의 일본인은 지나치게 충분해서 예절을 잃어
가는 듯해 유감스럽습니다.

"일본 애니메이션도 이제 끝이다!"

자, 최근 10년 동안 탄생한 새로운 기기인 게임, 워드프로
세서, PC, 인터넷, i모드, 그리고 DVD에 대해 그가 어떤 행동
을 취했는지 하나하나 보고 있으면 정말 재미있습니다.

게임. 패미콤의 등장에 그는 재빨리 대응했어요. 한마디로
정리했습니다. "애니메이션의 적이다!" 때문에 지브리 작품은
게임으로 만들어진 적이 한 번도 없습니다.

워드프로세서와 PC. 이 두 개의 기기에 대해 그가 취한 태도는 독특했습니다. 워드프로세서는 좋지만 PC는 안 된다. 왜냐? 사무 문서는 워드프로세서로 만들어야 읽기 편하고 좋다, 하지만 PC는 달가닥거리면서 일하는 척하는 기계라 안 된다! 이치에 맞지 않는 소리지만 물건의 본질은 파악하고 있다 생각합니다. 그래서 지브리에 PC를 도입하기까지 눈물겨운 노력이 필요했습니다.

미야자키 하야오는 데스크톱은 PC, 노트북은 워드프로세서라고 인식하고 있었습니다. 지브리에 있던 워드프로세서와 PC, 오아시스 30AX와 엡손 PC286과 486이 그랬기 때문입니다. 그래서 방법을 떠올렸죠. '사무용 PC는 전부 노트북으로 구입한다.' 이건 제가 생각해낸 아이디어입니다. 직원들의 책상에 파워북이 놓였을 때 미야 씨는 말하더군요. "워드프로세서라는 게 이렇게 많이 필요한가?" 다른 사람들에게는 그것이 PC라는 사실을 미야 씨에게 절대 말하지 말라고 일러뒀습니다. 『귀를 기울이면』에 주인공 시즈쿠의 어머니가 워드프로세서를 쓰는 장면이 나옵니다. 미야 씨는 파워북을 참고해서 그림을 그렸습니다.

그렇다고 회사의 퍼스널 컴퓨터를 전부 워드프로세서로 채우는 건 말도 안 되는 소리였죠. 하지만 순식간에 데스크톱

을 늘릴 수도 없었습니다. 할 수 없이 제 책상에 PC8100인가 8500을 하나 들여놨습니다. 미야 씨는 제 일에는 PC가 필요하다고 인정하고 있으니 화를 내지 않을 거라 판단한 거죠. 게다가 한 가지 미끼를 던졌습니다. 그가 유일하게 좋아하는 게임, 즉 장기 소프트인 '가키노키 장기'를 깔고 보란 듯이 그의 눈앞에서 플레이한 겁니다. 작전은 대번에 성공해서 그가 제 책상에 눌러앉을 때까지 그리 오래 걸리지 않았습니다. 그는 자연스레 마우스를 다루는 공부를 하게 됐습니다.

인터넷. 아무리 붙잡고 설명해봐도 "하찮다"라는 말 한마디로 잘라버리더군요. 어쩔 수 없이 지브리의 홈페이지는 미야 씨 몰래 제작했습니다.

i모드. 처음 설명했을 때 미야 씨는 리서치를 시작했습니다. 애니메이터 50명 전원에게 질문을 던졌죠.

"휴대폰, 갖고 있나?"

"i모드라는 거 아나?"

잠시 후 제 방에 찾아오더니 결과를 알려 주더군요.

"이 녀석과 이 녀석, 그리고 얘, 얘들에겐 장래성이 없어."

요즘 그의 고민은 메일입니다.

그는 신작에 착수한 상태인데, 준비를 시작할 즈음 직원 두 명을 리서치하더니 제 방에 들어왔더군요.

"스즈키 씨, 모두들 메일을 쓰고 있네. 일본 애니메이션도 이제 끝이야!"

일 외의 다른 흥밋거리를 가지면 좋은 애니메이터가 될 수 없다는 게 그의 생각입니다.

그림을 그릴 때는 자료를 보지 않는다

미야자키 하야오의 생각은 초지일관, 변함이 없습니다.

'세상에는 두 종류의 인간뿐이다. 맛보는 사람과 맛보게 하는 사람.

맛보고 싶은 사람이라면 애니메이션 일을 하지 않아야 한다.'

덧붙여 그는 그림을 그릴 때 자료를 전혀 보지 않습니다. 모두 함께 아일랜드에 놀러 갔을 때 이런 일이 있었습니다. 아일랜드 서쪽에 인구가 400명에 불과한 아란 섬이란 곳이 있는데, 그곳을 여행할 때의 이야기입니다. 그런 섬이라 주점이라도 가려면 걸을 수밖에 없죠. 돌아올 때는 이미 한밤중이었는데, 백야의 하늘은 하얀 빛이 감돌았어요. 민박 근처까지 와 보니 민박 지붕에 까마귀가 잔뜩 있었는데, 그것들이 갑자기

날아올랐습니다.

문득 돌아보니, 미야 씨는 가만히 멈춰 서서 그 광경을 바라보고 있었어요. 감수성이 얄팍한 저도 알 수 있었습니다. 민박은 정말 아름다운 풍경 속에 있었던 겁니다. 카메라를 갖고 있던 제가 사진을 찍으려고 셔터를 누르자, 미야 씨가 화를 냈습니다.

"그만하세요!"

산만해진다는 겁니다. 어쩔 수 없이 잠자코 서있었어요. 대략 5~6분 정도였을 겁니다. 그 정도 시간이 지나서야 "돌아갈까요" 하고 말할 수 있었습니다.

그로부터 반 년 후 『마녀 배달부 키키』라는 영화를 만들고 있을 때, 미야 씨가 그림 한 장을 내 자리에 가져 왔습니다.

"이거, 기억납니까?"

기억나고 말고요. 그 민박집이었습니다. 장난기 가득한 표정을 짓고 있더군요.

"대충 기억났는데 떠오르지 않는 부분이 있어요. 스즈키 씨, 그때 사진을 찍었죠?"

이렇게 오리지널 그림이 태어납니다. 기억나지 않는 부분은 상상으로 채우지요.

그래서 그는 자료를 보면서 그림을 그리는 사람을 믿지 않

습니다.

적어도 그림을 그리는 장사꾼이 되려면 다양한 것에 호기심을 갖고 일상생활에서 늘 관찰을 해야 한다는 겁니다.

그렇게 축적된 것이 가장 중요하다고 주장하죠.

여담이지만, 그의 영화 보는 방법도 흥미롭습니다.

어쩌다 "오늘은 영화를 보러 간다"라고 아침 일찍 말을 꺼냅니다. 그리고 밤에 돌아와서 보고를 해 줍니다.

"다섯 편 봤는데, 재미있었던 건 한 편인가."

그의 영화 보는 방법. 제목이나 시작 시간도 제대로 보지 않아요. 신주쿠에 가서 되는 대로 영화관에 들어갑니다. 중간부터 보기 시작하는 것도 주저하지 않아요. 시시하면 바로 다음 영화로 넘어갑니다. 재미있다 싶으면 계속 보죠. 그렇다고 보지 못한 앞부분을 보려고 하지도 않습니다. 재미있는지 없는지 그 기준도 좀 다릅니다. 이런 적이 있었습니다.

"칭기즈 칸 영화가 재미있었어요. 당시의 갑옷이 어떤 모양인지 계속 궁금했는데, 오늘 알게 됐죠."

"내용은?"

"내용은 잘 모르겠네요."

봐야만 하는 프로그램

그가 정보에 전혀 집착하지 않을까요? 사실은 그렇지 않습니다. 오히려 호기심이 강한 사람이라 남보다 곱절은 다양한 것에 관심을 가집니다. 그의 '일반 교양'에는 4개의 출구가 있습니다.

① 신문

아사히 신문, 니혼게이자이 신문, 아카하타.

② TV

유일하게 보는 프로그램은 매주 일요일 밤 9시에 방송하는 'NHK 스페셜'. 그는 이걸로 현대사 공부를 합니다. 월요일 아침에는 스튜디오 안을 돌면서 이 프로그램 내용으로 저나 스태프와 토의를 합니다. 때문에 지브리에서는 모두가 이 프로그램을 보지 않으면 안 됩니다. 흥에 겨우면 프로그램의 PD(프로듀서)나 디렉터를 지브리에 초대해 토론하는 경우도 있습니다. 최근 꽂힌 것이 '변혁의 시대'의 NPO[1] 특집.

이 프로그램은 우리에게 큰 영향을 줬습니다. 20세기가 국가와 기업이 활개 치는 시기였다고 하면 21세기에는 비영리조

1 Non Profit Organization, 국가와 시장을 제외한 제3영역의 비영리단체

직인 NPO가 있다. 이것도 큰 선택지 중 하나라고 말하는 프로
그램이었어요. 간략하게 소개하겠습니다.

미국에 철강으로 유명한 피츠버그라는 도시가 있습니다.
이곳에는 큰 NPO가 있는데, 그 예산이 시의 예산과 맞먹는
수준입니다. 그 결과, 시는 무슨 일을 하려면 NPO와 꼭 상의
를 해야 합니다. 그러던 어느 날, NPO가 도시 중심부에 남아
있는 공장가를 재개발하겠다는 기획을 세워 400~500억 엔
규모의 사업을 NPO 주도로 실행하기로 결정했습니다. 시와
상의해 절반은 시가 부담하고 나머지는 기부로 조달합니다.

그 중심 멤버는 대기업에서 온 사람이 많은 듯합니다. 어떤
사람은 1억 엔의 연 수입을 내팽개치고 직업 훈련 책임자를
맡아 일합니다. 그는 "아무리 벌어도 주주만 기뻐할 뿐이다.
의미 있는 인생을 보내고 싶었다"고 했습니다.

나도 이 프로그램을 통해 처음 알게 된 사실인데, 1600년
영국에서는 복지는 민간에서 한다는 법률이 생겼습니다. 국
가는 '야경 국가'에 전념한다는 생각이었죠. 그 때문에 지금의
NPO와 비슷한 여러 조직이 있었던 것 같습니다. 그러다 크
게 변화할 수밖에 없었던 것은 러시아 혁명 때문. 소련은 복지
도 국가가 한다고 결정했습니다. 그게 세계에 큰 영향을 주어
1945년 영국에서도 담당 장관이 유명한 연설을 합니다. "요람

에서 무덤까지"입니다. 영국에서 블레어가 총리에 오르는 큰 사건이 일어났는데, 노동당의 승리로 작은 정부를 추구하게 되면서 다시 NPO가 주목을 받았습니다.

이 프로그램에서는 헝가리의 예도 소개합니다. 국민이 납부하는 세금 가운데 1퍼센트를 어느 NPO에게 쓰게 할지, 한 사람 한 사람이 선택해야 되는 겁니다.

그때까지 자각하지 못했는데, 미술관의 (미야자키) 고로 관장과 대화를 나누다가 '지브리 미술관도 NPO구나'라는 생각이 들자 쉽게 이해가 되었습니다.

『이웃집 토토로』로부터 이어진 것

당돌하지만 『이웃집 토토로』라는 작품의 비밀도 15년 세월을 보내니 살짝 보이는 것 같습니다.

얘기가 샛길로 빠지지만, 작품을 기획하고 만들 때 미야 씨는 언제나 젊은 사람들에게 세 가지 원칙을 말합니다.

'재미있을 것.'

'만들 가치가 있을 것.'

'돈이 들어올 것.'

영화에는 이 세 가지 요소가 필요하다고……. 하지만 『토토로』 때만은 미야 씨가 그 원칙을 스스로 깼습니다. 오해 살 것을 두려워하지 않고 덧붙이자면, 돈을 벌지 않아도 괜찮다고 결심했던 겁니다.

조금 자세히 말해야겠군요.

이야기의 원안을 만들 때 미야 씨는 평소처럼 내게 내용을 보여줬습니다. 원안은 지금의 『토토로』와 매우 달라서 초반부터 토토로가 등장해 활약하는 영화였습니다.

"어때요?"라는 물음에도 고개를 끄덕이지 않았습니다. 좀처럼 없는 일입니다. 딱히 의미는 없었습니다. 굳이 말하자면 기분이 그랬습니다. 다른 방식이 더 좋을 것 같았습니다. 미야 씨는 반응에 민감합니다. 안색을 살피며 질문하더군요.

"왜 그러죠?"

결국 넘어간 나는 이런 말을 하고 말았습니다.

"보통 이런 캐릭터는 영화 중간부터 등장합니다."

잠시 생각에 잠겨있던 미야 씨는 기어들어가는 목소리로 물었습니다.

"어째서요?"

어쩔 수 없이 이렇게 대답했죠.

"E.T.도 제대로 모습을 드러내는 건 중간부터였어요."

미야 씨가 평소와 달리 정말 심각한 표정을 짓던 모습을 어제 일처럼 기억합니다. 침묵이 이어지다 다시 평소의 웃는 얼굴로 돌아오더니 이렇게 말하더군요.

"'두 타이틀 동시 상영'이니 괜찮을 거예요, 스즈키 씨!"

오래된 얘기라 기억하는 사람이 적을지도 모르겠습니다. 『토토로』는 『반딧불이의 묘』와 동시 상영되었습니다.

촬영소 시대의 옛 영화감독과 달리 현대의 영화감독은 어렵습니다. 흥행에 실패하면 두 번 기회가 오지 않을 수도 있어요. 만들고 싶은 것, 전하고 싶은 것을 참더라도 영화관에 관객이 들어오게 하려는 노력이 필요합니다. 관계자들이 모두 감독 한 사람을 바라보고 있는 상황. 그 스트레스는 상상할 수 없을 정도일 겁니다. 그도 실패는 허용되지 않는다는 걸 알고 있었기에 매력적인 캐릭터 토토로를 처음부터 등장시킬 생각을 했을 겁니다.

하지만 『토토로』 때만은 미야 씨가 그런 스트레스에서 해방된 겁니다. 『반딧불이의 묘』의 감독 다카하타 이사오. 미야 씨의 형이자 친구, 그리고 라이벌인 다카하타 감독이 다른 한 편을 만들고 있었기에 미야 씨는 평소와 다른 환경에서 『토토로』를 만들 수 있었습니다. 그가 "'동시 상영'이니 괜찮을 거예요"라고 말한 것은 그런 의미였습니다.

저는 미야자키의 작품 전부에 관여해 왔지만, 이전에도 이후에도 『토토로』 때만큼 즐겁게 일하는 미야 씨를 본 적이 없습니다.

참 신기한 일이지요. 『토토로』는 흥행 성적은 결코 좋은 편이 아니었지만, 그 뒤 비디오와 캐릭터 상품이 마구 팔리면서 결국 지브리에서 가장 많은 돈을 벌어들인 작품이 되었으니까요. 영리를 목적으로 하지 않은 작품이 가장 많은 수익을 올리는 현실.

세상은 참 불가사의하다는 걸 느끼지 않을 수 없습니다.

비영리 NPO와 관계가 있다는 생각에 이 얘기를 꺼냈습니다. 하던 얘기로 돌아가죠.

책에서 지식, 그리고 여행자에게 얻은 정보

③ 책

엄청난 독서가입니다. 크게 보면 세 종류.

'아동 문학'.

'교양서.' 좋아하는 작가는 홋타 요시에. 최근에는 호리 다쓰오.

'전쟁 관계' 이것은 취미. 가장 박식한 분야는 독소獨蘇 전쟁. 2천만 명이 사망했다는 역사상 가장 비참한 전쟁. 이에 얽힌 온갖 자료를 읽고 있어요. 어쩌면 그의 라이프 워크가 될지도.

④ 여행자

지브리에 찾아오는 사람의 정보. 최근에는 '도시 건설' 이야기. 많은 이야기를 듣다 알게 된 것이 있습니다. 지금 일본은 땅이 엄청 남아돈다고 합니다. '불량채권에 얽힌 땅', '못쓰게 된 테마파크', '옛 국유철도가 있던 땅' 등. 도시 만들기는 지금 손을 대면 호되게 당한다. 여러 모로 공부가 됐습니다.

"기획은 반경 3미터 안에 널려 있다"

그럼 작품은 어떻게 만드는 걸까. 그 풍부한 발상은 어디서 나올까.

사실 기획으로 이어지는 그의 정보원은 두 가지밖에 없습니다. 친구의 이야기. 그리고 일상에서 스태프와 나누는 무심한 대화입니다.

그는 자주 말합니다.

"기획은 반경 3미터 안에 널려 있다."

차기작은 『하울의 움직이는 성』. 영국의 아동 문학이 원작입니다. 올 10월부터 준비에 들어갑니다. 이번에는 직접 여행자가 되어 『센과 치히로의 행방불명』의 미국 캠페인에 나선 덕에 큰 수확이 있었습니다.

〔그 첫 번째〕

미국 메이저 영화의 홍보 캠페인은 일본과 달라서 가혹하기 짝이 없었습니다. 첫날에는 6분마다 TV 인터뷰가 41개나 예정되어 있었습니다. 짜증나고 주눅 든 미야 씨에게 저는 작은 거짓말 하나를 했죠.

"65개였는데 40개로 줄여 달라고 한 겁니다."

좀 과장해서 말하면 모든 인터뷰에서 나온 질문이 똑같았습니다. 그것이 41번이나 계속 됐습니다.

"What is NO FACE?"(NO FACE는 가오나시를 말합니다)

"이 영화는 일본 전통이 얼마나 반영됐나요?"

"영어판을 보고 어떻게 생각했어요?"

41번의 인터뷰를 마치자 미야 씨는 오히려 기분이 무척 좋아졌더군요. 건강하다는 걸 실감했기 때문이었습니다.

〔그 두 번째〕

미국 프리미어 후 파티에서 생긴 일입니다. 미야 씨는 디즈니의 책임자와 대화하면서 이런 질문을 했습니다.

우리가 생각해 온 것

"최근 디즈니 영화의 여성 캐릭터는 이전 작품에 비하면 매력이 떨어집니다."

그러자 미국 영화업계에 정통한 통역이 책임자한테 들키지 않도록 일본어로 말해줬습니다.

"당연하죠. 할리우드를 좌지우지하는 프로듀서, 디렉터, 애니메이터는 게이 천지니까요."

이 말에 눈이 확 뜨였습니다.

미리 양해를 구해둡니다만 '게이'에게 편견을 갖고 있는 건 아닙니다. 하지만 게이가 남녀 드라마를 현실감 있게 만들기는 어렵습니다.

어느 메이저 제작사의 책임자 역시 게이였는데, 게이의 사랑 이야기를 실사 오락영화로 진지하게 기획하다 회사 책임자의 노여움을 사서 해고됐다는 이야기도 들었습니다.

있을 수 있는 일입니다. 하지만 미국은 극소수의 부자와 대다수의 가난한 사람들의 나라입니다. 미국에서는 남녀가 사랑하는 영화가 아니라면 봐주지 않습니다.

그 대화 후 미야 씨가 슬그머니 한마디 던지더군요.

"다음에는 멜로드라마를 만들어야겠어. 그것만이 세상을 구할 수 있어!"

〔그 세 번째〕

캠페인 중이던 9월 11일 밤만은 아무 스케줄도 없었습니다. 그래서 오랜 지인이자 스필버그의 프로듀서인 캐서린 케네디에게 연락해서 식사 약속을 잡았습니다. 그녀가 "친구를 데려가도 될까요?"라고 묻기에 "상관없다"고 답했는데, 같이 올 사람이 유니버설의 제작 책임자이자 여성이라는 겁니다.

레스토랑에서 만났을 때 조금 놀랐습니다. 책임자라기엔 일본의 상식에서 봤을 때 너무 젊었습니다. 게다가 굉장히 생기가 넘쳐서 많이 먹고, 많이 마시며 진행 중인 기획 전부를 기관총처럼 떠들더니 우리에게 의견을 구하더군요.

실례를 무릅쓰고 나이를 물어보니 34세!

그녀의 목표는 캐서린, 스스로를 여자라 생각한 적이 한 번도 없다고 단언했습니다.

미야 씨도 그녀가 꽤나 마음에 들었는지 식사 후 "즐거웠다!"는 말을 연발하더군요. 그러더니 이런 말을 던졌습니다.

"영화의 결말이 보였어, 스즈키 씨."

영화에 성城이 등장하는데, 이 성이 마지막에는 여주인공의 것이 되어야 한다는 걸 깨달았다는 겁니다.

"엥?" 하고 반문하니 이렇게 말하더군요. 여성의 시대가 오고 있다. 그것이 평화를 위한 길이다.

우리는 영화를 만들기 위해 특별한 일을 해오지 않았습니다.

하루하루 일하면서, 여행길에서 만난 사람들의 이야기와 행동을 힌트 삼아 영화를 만들고 있습니다.

어떤 시대에도 살아갈 가치가 있는 것과 아름다운 것은 꼭 있다고 믿고.

―「제50회 민간방송 전국대회 기념 강연」 2002년 11월 26일

만화 영화와 애니메이션 영화

한 사람이 생각해낸 것을 모두 함께 달라붙어 만든다. 이게 일본이 낳은 장편 만화 영화의 최대 특징인 듯하다. 그것도 극히 세부에 이르기까지. 작품 제작이라는 것은 극단적으로 구체적이고 세세한 부분에서 시작된다. 작품의 큰 흐름이 보이지 않는 단계, 각본이 아직 완성되지 않은 단계일 때부터, 주인공이 입을 옷 디자인을 챙기고, 여주인공의 헤어스타일에 공을 들이고, 그들이 살아가는 세계관에 얽매인다. 그런 형식들과 각본은 서로 영향을 받는다. 다시 말해 작품의 테마는 만들어 감에 따라 점차 드러나는데, 그렇기 때문에 일본에서는 따로 각본가를 두고 이야기를 발주해도 도움이 되지 않는다.

작품의 중심을 맡은 메인 스태프라 불리는 멤버도 '그'가 작품의 개요를 만들어낼 때까지 그저 기다린다. 개요가 드러나기 시작하면 그들도 갑자기 개성과 독창성을 발휘하며 작품에 힘을 쏟기 시작한다.

서구는 사정이 다르다. 일본과는 완전히 반대다. 단편이라면 모르지만, 장편을 혼자서 만드는 건 애초에 불가능하다고 합리적이고 현실적으로 생각한다. 때문에 기획을 함께 의논하여 테마를 정한다. 가령 한 사람에게 대단한 재능이 집중되어 있다 해도, 영화를 혼자서는 만들 수 없으며, 혼자 힘으로는 한계가 있다고 생각한다. 개요가 정해지면 각자가 나누어 특기 분야를 맡는다. 그때부터 각자 개성과 독창성을 발휘한다.

어느 쪽이 훌륭한지 옳은지는 논의할 것이 못 된다. 야구와 베이스볼이 완전히 별개인 것처럼 만화 영화와 애니메이션 영화도 전혀 다른 것이다. 굳이 정의를 내리자면 만화 영화 방식은 감독 중심주의, 애니메이션 영화 방식은 기획 중심주의라 할까.

이상이 20년 가량 현장에서 작품을 만드는 데 관여해왔고, 작품을 통해 서구의 사람들과 연을 맺어온 나의 감상. 나는 만화 영화 제작 방식으로 재미와 다이너미즘을 느껴왔지만, 그

런 시대가 끝나간다는 것을 예감하고 있다. 일본에서도 한 사람이 생각해낸 것을 함께 만들어가기 힘들어지고 있다. 앞으로 어떤 작품이 탄생할지, 혹은 어떤 스타일로 젊은 사람들이 작품을 만들어갈지 흥미진진하다.

–「일본 만화 영화의 전모」 전시회 도록 2004년

레이아웃맨이었던 미야자키 하야오

레이아웃이란 무엇일까. 한마디로 실사 영화의 카메라맨 겸 연출가. 즉, 화면의 설계도이다. 어떤 위치에 캐릭터를 두고, 어떤 연기를 시킬 것인지, 배경은 어떤 그림으로 할지, 카메라는 어떻게 움직일지.

미야 씨에게 이야기를 들어 보니 『알프스 소녀 하이디』 때 얼마나 바빴는지는 상상을 초월할 지경이었다 한다. 연출은 다카하타 이사오. 다카하타 씨가 그린 러프한 그림 콘티를 깔끔하게 옮겨 적고, 레이아웃을 그려내면 바로 스태프와의 회의가 기다리고 있다. 게다가 모든 파트와 상대해야 한다.

애니메이터와는 작화를, 미술과는 배경을, 채색과는 색을,

그리고 촬영과는 카메라워크를 협의해야 한다. 더욱이 미야 씨는 한 가지 일을 더 겸임하고 있었다. 여유가 있을 때면 애니메이터가 되어 움직임을 그려대야 했다.

덕분에 집에 돌아갈 수 있는 건 일주일에 하룻밤. 방송하는 날이 집에 돌아가는 날이었다.

언젠가 다카하타 씨가 프로듀서를 상대로 큰 소리로 토론하는 것을 무심결에 듣고 있었다. 장시간에 걸쳐 이런 이야기를 하고 있었다.

"왜 일주일에 한 편을 만들어 내야만 하는가!"

토론할 여유가 있으면 빨리 지시를 내려주면 좋을 것을, 미야 씨는 속으로 이렇게 생각하고 있었다.

언젠가 미야 씨가 감상에 젖어 이런 말을 한 적이 있다.

"파쿠 씨(다카하타) 밑에서 나는 15년 동안 청춘을 바쳤지. 언젠가 돌려줬으면 좋겠어."

청춘을 바쳐 레이아웃을 그리는 나날을 보냈다는 것이다.

그런 미야 씨 자신이 감독이 되어 모든 일을 지휘하게 되었을 때 이런 소릴 내뱉은 바 있다.

"'내'가 있었으면 좋겠다!"

——다름 아닌 바로 자신, 레이아웃맨 미야자키 하야오가 한 명 더 있었으면 좋겠다는 것이다.

그 후 미야 씨는 그림 콘티를 무척 정밀하게 그리게 된다.

『모노노케 히메』 때는 콘티의 사이즈도 키웠다.

콘티 단계에서는 각 컷의 대략적인 캐릭터 연기, 배경구도, 그리고 컷의 길이를 결정한다. 콘티를 정밀하게 그려서 레이아웃 공정을 대신하려는 시도였다.

여기서 알 수 있듯 레이아웃이란, 애니메이션 제작의 핵심이다. 비장의 레이아웃에서 다카하타 · 미야자키 애니메이션의 비밀을 발견할 수 있을지는 그림을 보는 사람의 상상력에 달려 있다.

—「스튜디오 지브리 레이아웃 전」 프레스 릴리즈 2008년

프로듀서로서의 발언

— 제작 당시의 현장 메모에서

1. 『폼포코 너구리 대작전』(1994년 공개)

1. 기자 회견 기사가 이튿날 아침 스포츠 신문에 크게 다뤄지지 않은 것은 우연일까? 답은 '그렇지 않다'. 사장 이하 전 직원이, 거침없는 진격을 이어가는 지브리 작품 자랑을 늘어놓았다. 게다가 '배급수입 목표 최저 30억 엔, 50억 엔까지 노리고 있다'라는 발언은 오만불손하게 비쳤다. 이래서야 기자 출신인 스즈키 도시오가 아니라 해도 응원하기 싫어지기 마련이다. '그러시던가'라는 반응이 나올 법 하다. "재미있는 작품을 만들고 있다. 많은 사람들에게 보여주기 위해 꼭 여러분의 도움을 받고 싶다"라는 겸허한 발언은 결국 단상의 어느 누구한테서도 나오지 않았다. 마가 끼었다고 해야 할까……?

우리가 생각해 온 것

2. 기자 회견 후 평소 같았으면 지브리에 쇄도했을 매스컴의 취재가 이번에는 제로에 가깝다. 이것도 우연이 아니다. 그 대신 등장한 것이 편승하기를 노리는 요청들. 작품을 응원하기보다 인기의 덕을 보고 싶어 하는 부류다. 자세한 것은 (스즈키)노부코 씨(이전 하쿠호도)가 알고 있다. 이는 무엇을 의미할까.

3. 크나큰 불안 ─ 퍼블리시티가 대폭 줄어든다?

4. '지금 왜 돼지인가?' 이것이 『붉은 돼지』의 세일즈 포인트였다. 그럼 '지금 왜 너구리인가?'라고 한다면 사람들은 어떻게 생각할까. 아무도 거들떠보지 않을 것이다. 그런 말을 했다간 오직 이런 말을 듣게 될 것이다. "지브리도 매너리즘에 빠졌다!" 이것이 가장 두렵다. 이타미 주조[1]의 『중환자』를 일부러 거론하지 않아도 대중은 쉽게 옮겨간다. "이미 질렸다!"는 말이 가장 무섭다.

5. 굳이 가설을 세워본다. 관객은 지금 '라이온'은 보고 싶

1 伊丹 十三. 1933년 5월 15일~1997년 12월 20일. 일본의 영화감독이자 배우, 수필가, 그래픽 디자이너, 삽화가.

어 하지만 '너구리'는 보고 싶어 하지 않는다. 왜일까? 들어오는 정보로는 현재 지브리보다 디즈니 작품의 기세가 더 좋은 듯 보인다.

1992년 『미녀와 야수』는 사랑 이야기
1993년 『알라딘』은 사랑과 모험 이야기
그리고 1994년 『라이온 킹』은 스케일 큰 서클 오브 라이브
(인생은 돌고 돈다) 이야기

이 말은 단편적이다. 『미녀와 야수』, 『알라딘』보다 『라이온 킹』이 훨씬 재미있다고 단언하고 있다.

그렇다면 "돼지 다음은 너구리다!"라는 말은 무엇을 의미하는가. 자기비판을 포함해 정리하면 이렇다.

우선 신선하지 않다. 둘째, 바꿔 말하면 두 번 우려내니 스케일이 작아졌다. 극단적으로 말하면 극장에서 보지 않아도 될 것 같다, 비디오로 편안하게 봐도 되겠다는 마음일지도 모른다. 그러고 보면 '나우시카에서 라퓨타'도 실패였다. 지금 생각해 보면 『추억은 방울방울』이 성공할 수 있었던 건, 똑같이 소녀의 여성으로서의 자립을 다루면서도 '마녀에서 추억으로'가 아니라 작품의 독창성으로 승부했기 때문이다. 『너구리』는 『라퓨

타』의 선례를 따르면 안 된다.『추억은 방울방울』처럼 새로운 출발을 해야 한다.

6. 잊고 있었지만, 확인 차 말해둔다. 지브리의 가장 큰 매력은 발표하는 작품마다 언제나 신선하고 의표를 찌른다는 점이었다. 홍보할 때도 그 점을 강조해 왔다. 이번 기획도 사실은 신선하다. 그런데 그 점이 전달되지 않는다. 어째서일까? 사실은 관계자들도 그 점을 알고 있다. 왜인가? 구체적 방침이 정해지지 않아서인가, '실패는 용납되지 않는다'는 압박 때문인가?

과거를 돌이켜보자.『마녀 배달부 키키』는 사춘기 여자아이의 이야기라는 점을,『추억은 방울방울』은 17살 소녀가 주인공인 여성 영화라는 점을,『붉은 돼지』는 지금까지의 미야자키 애니메이션과 다르다는 점을 강조하고, '어른의 연애'물이니 '아이들은 보지 않아도 좋다!'라는 점을 어필했다. 냉정하게 생각해 보면, 전부 대단한 모험이었지만 이것이 큰 성공의 열쇠였다.

7. 매번 기획은 바뀌지만 대중의 지브리 작품에 대한 이미지는 고정되어 있다 덴쓰電通의 리포트에도 나오듯, 부모와 아

이들이 함께 안심하고 즐길 수 있는 유일한 영화인 것이다. 이런 이미지를 갖게 된 건『이웃집 토토로』와『마녀 배달부 키키』덕분이다.

지브리 작품 = 미야자키 애니메이션 = 우등생

어느 시기까지는 이걸로 충분했다. 하지만 이번에는 다르다.

추상적인 표현이겠지만 어필해야 하는 것은 우등생 이미지를 타파하는 작품의 '독기'다.

8.『너구리』라는 작품의 독기는 무엇일까? 어렵다.

이를 찾기 위해 이번 작품과 전혀 관련 없는 쓸데없는 이야기부터 시작해 보자.

호소카와 정권[1]이 아무 결단도 못 내리고 우유부단한 이유는 항간에 들리듯 '7당1회파가 만든 연립정권이기 때문'이라는 설명에 모두들 납득하고 있을까.

그렇지 않을 것이다. 우유부단한 진짜 원인이 '헤이세이라는 시대 탓'이라 한다면 너무 엉뚱하고 비약된 의견일까.

1 1993년 8월 9일부터 1994년 4월 28일까지 이어진 일본의 내각. 일본사회당, 공명당, 신생당, 일본신당, 민사당, 신당 사키가케, 사회민주연합의 7당과 민주개혁연합 1회파가 연합하여 정권을 얻었다.

'쇼와'라는 말에서 연상되는 단어를 생각해 보면 하나의 이미지가 떠오른다. 군국, 일본제국, 전쟁, 천황, 히노마루, 원폭, 그리고 도쿄 올림픽과 고도경제성장……. 맙소사, 일본은 힘든 시대를 걸어왔다는 감회에 젖지 않을 수 없다. 흉포한 '격동'의 쇼와였다.

이제 잠깐 쉴까 하는 찰나에 '헤이세이'라는 연호가 결정됐다. 경조부박[1]이라는 말을 그림으로 그린 것 같은 명명命名이었다. 농담처럼 리얼리티가 없다, 중대한 것이 무게감을 갖지 못했기에 일본인은 여전히 평화와 풍요, 쾌락에 취해, 점점 깊이 빠져들고 있었다. 그리고 거품 경제의 붕괴. 그 사이 '헤이세이 대불황'은 깊고 조용히 움직이고 있었다. 갑자기 앞길이 전혀 보이지 않는 시대에 돌입하자, 사람들은 순식간에 자신을 잃고 망연자실한 채 방황하고 있다.

　　　　　　　　　　　　　　　　　－기자회견용 리포트에서

여기서 하고자 하는 말은 지금 일본인 모두가 '방황하고' 있고, 필경 우유부단해졌으며, 호소카와 수상도 예외가 아니

1　말과 행동이 신중하지 못하고 가볍다.

라는 것이다.

가까운 예를 들어보자. 이 프로젝트에서 여러 '결단'이 늦어진 것은 우연이 아니다. 방황하고 있었기 때문에 생각이 많아지고 길을 헤맨 것이다. 게다가 압박도 크다. 농담이지만 이 프로젝트도 연립정권 아닌가. 6당인가……? 협찬사까지 포함하면 8당인가?

장황하게 이런 이야기를 꺼낸 이유는 '헤이세이의 너구리'를 강조하는 홍보 방침을 취하자는 것이다. '헤이세이'라는 시대가 싫다, 그래서 너구리가 슬그머니 기어 나왔다, 이것을 포인트로 작품을 홍보해야 한다.

그런 시대에, 어느샌가 너구리가 은근슬쩍 기어 나와, 눌러앉아 있다면 어떨까? 아무도 불만을 품지도, 신기해하지도 않지 않을까. 오히려 이 시대에 너구리가 나타난 것을 보고 잠시 감동과 공감을 해주지 않을까. 이런 생각을 문득 떠올린 것이 이 기획의 출발점이었다. 제목은 『헤이세이 너구리 대전쟁 폼포코[1]』.

1 『폼포코 너구리 대작전』의 원제. 平成狸合戦ぽんぽこ.

여담이지만 호소카와 수상은 '헤이세이'와 잘 어울린다, 딱 너구리다.

9. 나라는 원래 정치와 경제, 군사로 이루어진다. 그것이 불안정해지면 국민들은 동요하고 아무것도 하지 못한 채 시간이 지나는 걸 지켜보거나, 헤매게 된다. 확실히 지금 일본이 그렇다. 회사에서도 같은 일이 반복된다. 사장의 거듭되는 조령모개[1]에 모든 사원들이 우왕좌왕하고, 일손이 잡히지 않는 회사가 각 방면에서 보고되고 있다.

10. 당돌하지만 이번에는 지브리에 의해, 또 이 프로젝트에 의해, 흥행에 최대의 위기가 찾아왔다고 생각되는데, 고견을.

11. 다시 한번 『라이온 킹』에 대하여.
우리가 타이업을 제의한다. 이러면 안 된다. 이용당할 뿐이다. 첫째, 꼴사납다. 그런 일이 세상에 알려지면 돌이킬 수 없다. 그런데 니혼 TV 등이 '너구리와 라이온'을 들먹인다면 우리의 입장상 만나서 주의를 줘야 마땅할 것이다. 그런 일이 퍼

1 말이나 행동을 손바닥 뒤집듯 쉽게 바꾼다.

지게 놔뒀다간 다른 매스컴도 두 작품을 비교하며 들먹일 것이다. ― 이 생각은 어설프다. 가만 놔두면 아무도 떠들어주지 않는 것이 요즘 풍조다. 그렇다면 새로운 기자 누군가에게 떠들어달라고 부탁할까.

이 경우 포인트는 무엇일까. 지브리의 어느 사람이 내놓은 의견을 소개해 본다.

그는 너구리의 비장감밖에 없다고 말한다.

CG를 구사한 압도적인 물량의 디즈니에 죽창이 아닌 연필 한 자루로 지브리가 도전하는 구도는 일본인의 눈물샘이랄까, 야마토의 혼을 틀림없이 흔들 것이다. 백수의 왕 라이온에 맞선 연약한 너구리의 싸움, 일본인에게는 '약자를 동정하는 심리'가 있다.

따라서 '너구리가 라이온을 잡아먹는다!'는 식의 방식으로 접근하지도 말아야 한다.

12. 그럼 구체적인 제안을.

"『헤이세이 너구리 전쟁 폼포코』라는 제목은 너무 격조가 낮지요. 그 점을 의식하면서 붙인 겁니다." 이것은 최근 세이쿄 신문과의 인터뷰에서 다카하타 이사오 감독이 한 답인데, 시사하는 바가 매우 크다. 관계자들은 모두 제목을 너무 많이

들어 불감증에 빠져 있지만, 처음 들었을 때를 떠올려 보자. 사람을 깔보는 듯한, 건방하고 상당히 임팩트 있는 제목이다.

강렬함으로 따지면 『붉은 돼지』보다 더하면 더했지, 못하지 않다.

일찍이 이토이 시게사토 씨가 이런 말을 한 적 있다.

"『붉은 돼지』라는 제목은 이것만으로 충분한 명 카피군요."

『헤이세이 너구리 전쟁 폼포코』도 같은 주장을 할 수 있다.

이 작품의 독기는 바로 이 제목인 것이다.

헤이세이 너구리 전쟁 폼포코

그렇지만 경박함은 제목만으로도 충분하다. 그림이며, 카피, 서브 카피는 진지함을 강조해야 할 것이다. 진지함을 강조하면 할수록 제목과의 사이에 간극이 벌어져 작품의 폭이 넓어진다. 반대로 우스꽝스러움을 강조하는 순간, 작품의 이미지가 쪼그라들고 빈약해진다. '도에이 만화 축제'로 대표되는 유아용 애니메이션과의 차별점이 사라진다. 이것이 가장 두렵다. 대히트를 하기 위해서는 먼저 성인에게 호소해야 한다. 그런 다음 두 번째로 크게 다룰 것은 역시 이토이 씨의 메인 카피이다.

너구리도 힘내는 거야.

설명은 필요 없다. 헤이세이 시대를 살아가는 일본인에게 딱 맞는 명 카피다. 이러면 성인도 주목한다. 고민 중인 것은 서브 카피인데, 감히 이것을 밀고 싶다!

'개발이 진행되자
여우와 너구리가 모습을 감췄다'라니.
그 말, 그만 좀 하지 그래요?

"이해가 잘 안 된다"는 의견도 있으리라 예상되지만, 확실히 '모습을 감췄다'는 말만 들어가면 된다. 그게 특색이다. 어차피 관객은 작품 내용을 이런저런 정보지에서 확인한 후에 극장에 발을 옮길 것이다. 아이 관객층을 걱정하는 사람도 있겠지만 아이들은 제목으로 충분하다. 다음으로 산만한 이미지를 피하기 위해 카피를 이것저것 늘어놓지 말자. 그럴수록 자신이 없다는 게 드러난다. 최후의 홍보 포인트는 물론 이것이다.

미야자키 하야오와 다카하타 이사오의 지브리가 선사하는
94년 여름 최신작

보충하자면, 정보지에 실릴 내용 설명은 이대로도 좋다.

자신들의 땅을 잃을 위기에 빠진 너구리들이
조상 대대로 내려오는 둔갑술을 다시 배워
인간들에게 싸움을 걸지만
막상 어떻게 해야 할지. 오호호.
참으로 애처롭지만, 거기에는
멍청한 너구리들뿐입니다.

그리고 잊으면 안 되는 것이 츠루가메 스님이 손에 들고 있는

둔갑 부흥, 인간 연구

이것도 훌륭한 카피다.
마지막으로 이 작품을 한마디로 정리하면,

헤이세이 너구리들의 이야기

더 이상 아무 말도 필요 없다. 초심으로 돌아가 자신감을
가져야 한다. 처음에는 "너구리 영화?"라는 것만으로 모두 놀

라지 않았던가.

다음은 이전에 리포트한 것이지만, 관련이 있어 소개한다.

일본 영화 최초의 순수 '너구리 영화'

이 영화를 홍보할 때, 누구나 바로 떠올린 것은 전편에 걸쳐 너구리가 둔갑하며, 도깨비와 요괴들이 대활약을 벌이는 유쾌하기 짝이 없는 영화, 혹은 유사 이래, 일본 최대의 너구리 대 인간의 전투를 그린 포복절도의 만화 영화—라는 표현이었다. 또한 인간의 자연 파괴를 고발하는 영화라는 사람도 있고, 멍청하지만 귀엽고, 미워할 수 없는 너구리들이 분발하는 이야기라는 사람도 있었다. 요소가 많은 작품인 만큼 이 모두가 올바른 의견이라 생각한다. 하지만 무엇이 가장 효과적일지 묻는다면 얘기가 달라진다.

이 영화는 '전투'라는 간판을 걸고 있지만 내용에서 드러나듯, 너구리가 '전투 집단'이 되어 인간과 팽팽하게 맞서거나, 장렬한 최후를 맞이하는 이야기가 아니다. '둔갑'하는 것도 그 모습을 본 관객이 미소 짓고, 배꼽잡고 웃을망정, 차례차례 벌어지는 둔갑술을 "굉장하다!"라며 경탄의 눈으로 바라볼 영화도 아니다. 결국 너구리들은 노력은 하지만 별 성과 없이 어설

우리가 생각해 온 것

프고 멍청한 최후를 맞이한다. 오호호, 진지했던 것은 너구리들뿐이었고, 결국 너구리의 '혼자 하는 씨름'으로 이야기는 끝을 맺지만 많은 관객은 그제서야 비로소 어떤 감동을 느낄 것이다. 헤이세이 시대의 대불황 속에서, 목표를 이루기 위해 고군분투하는 그들에게 관객들은 가끔은 웃음, 선망, 공감을 느끼다가 돌연 자신과 너구리를 겹쳐 보게 되는 작품이다.

이 영화는 언뜻 너구리 대 인간의 구도로 보기 쉽지만 너구리 혼자만의 씨름을 그린, 틀림없이 일본 영화 최초의 순수 '너구리 영화'이다. 자연과 인간은 오해를 각오하고 말하자면 철저히 너구리들을 돋보이게 하는 역할이라 해도 과언이 아니다. 그런 이유로 "인간의 자연파괴를 고발하는 영화"라는 의견에 찬성할 수 없다. 또한 '도깨비와 요괴의 대활약'이라고도 하지 말아야 한다.

일본 영화가 되풀이하는 실패

내 생각에 20여 년 동안 일본 영화는 미국 영화에 큰 콤플렉스를 품어 왔다. 일본 영화가 쇠퇴한 요인도 거기 있다. 미국 영화는 영화의 탄생 이래 '버추얼 리얼리티', 관객의 기대를 절대 배신하지 않는 '진짜 볼거리'를 훌륭하게 만들어 왔

다.『쥬라기 공원』의 대성공도 분명 그중 하나이다. 진짜 공룡을 보여주지 않나. 그에 비해 흉내만 내는 일본 영화계는 20년 동안 미국 영화와 비슷해 보이는 것을 계속 만들어왔지만 늘 '싸구려'였다. 그리고 실패를 되풀이했다. 같은 전철을 밟을 생각은 털끝만큼도 없다. 기껏해야 '둔갑술'로 너구리가 변신하는 영화로, 게다가 애니메이션으로 미국의 초대작 영화에 도전할 생각은 전혀 없다.

덧붙여 말하자면 영화 전성기에 대히트한 작품『초봄의 너구리 궁전』의 시대를 아는 단카이 세대[1] 이후의 사람에게 그런 선전을 한다면, 결국 일본 영화도 여기까지 왔나, '너구리'까지 끄집어냈나 하고 자포자기를 한다는 인상밖에 주지 못할 것이다. 젊은 사람들도 잠재적으로 그쯤은 알 것이다.

이상.

1 제2차 세계대전 직후인 1947년에서 1949년 사이에 태어난 일본의 베이비 붐 세대

2.『귀를 기울이면』(1995년 공개)

은막에서 모습을 감춘 오드리 헵번

자료를 찾을 여유가 없어 떠오르는 대로 적겠다.

남성과 여성은 평등해졌을까— 자문자답을 해보았다. 답은 '아니다'일 게 분명하지만 20년 정도의 사이클로 생각해보면, 이보전진, 일보후퇴하며, 점점 평등에 가까워지고 있다. 이 이 야기로 시작하는 이유는『귀를 기울이면』의 홍보와 관계가 있을 것 같기 때문이다.

'여성의 자립'을 여성잡지가 중심이 되어 부르짖던 시기는 20여 년 전이었던 것으로 기억한다. 당시 대부분의 회사는 남 존여비였다. 직장에서도 가장 중요한 일은 남자가 하도록 정

해져 있었다. 아무리 재능이 있어도 여성은 '도우미'에 불과했다. 여성의 재능은 오로지 가정에서 발휘되었다.

이를 반영하듯 영화도 대부분 강하면서 부드러운 남자가 등장해 연약하고 아름다운 여성을 감싸주고 지켜주는 작품이었다. 다카하타 이사오의 표현을 빌리면 '에스코트 히어로 물'이 대중의 지지를 얻고 있었다.

상황이 변하기 시작한 것은 언제쯤일까. 생각해 보면, 미국 영화를 중심으로 여성 주인공으로 많이 등장하게 되었다. 게다가 강한 여성들이었다. 헵번으로 대표되는 이른바 할리우드 스타는 어느샌가 은막에서 모습을 감추고 대신 제인 폰다로 대표되는 '일하는 여성'이 지지를 받기 시작했다.

그런 시대에 항거하듯 등장한 것이 미야자키 하야오의 출세작 『칼리오스트로의 성』이었다. 중년이 된 루팡이 악의 손아귀에서 가련한 공주님을 구출하는 고전적 로망이 가득 찬 영화였다. 옛날을 회고하는 팬들은 눈물을 흘리며 이 영화를 지지했지만 흥행은 불발로 끝났다.

남자들에 대한 복수
언젠가부터 '커리어 우먼'이란 신조어가 유행하기 시작했

우리가 생각해 온 것

다. 여성들이 직장에 다니고 있는 것이 현실이다. 학교를 마치면 신부 수업을 하다가 아내가 되는 좋았던 시대(?)의 상식은 소리내며 무너져 사라지는 중이다. 여자도 일해야 하는 시대가 도래한 것이다. 하지만 그것이 곧바로 남녀평등을 의미할 리 없었다. 여성들은 남녀평등의 첨병으로 직장에서 또 하나의 싸움을 강요당하고 있다.

전후 시대이지만 미국 영화에도 역사의 태엽을 거꾸로 돌리듯 복고풍 영화가 등장했다. 『스타워즈』다. 하지만 거기에 등장한 공주님은 옛날 공주님이 아니었다. 직접 총을 손에 쥐고 악과 싸웠다.

이후 미국 영화의 흐름은 크게 두 부류로 나뉘게 된다.

현실보다 한 발 앞서 남녀평등, 아니 오해를 무릅쓰고 말하면 여존남비를 실현한 영화는 사실 『바람계곡의 나우시카』가 아니었을까 하는 것이 여기까지 적으며 하고 싶었던 말이다.

왜냐하면 남자들이 형편없게 만들어버린 지구를 혈혈단신으로 구하는 소녀의 이야기였기 때문이다. 『나우시카』는 이른바 남자들을 향한 복수극이라고도 볼 수 있다. 이 영화가 히트한 이유에 대해 지식인들은 '인간과 자연'의 문제를 강조했다. 하지만 실제로는 선명하고 강렬하며 장렬한, 새 시대의 도래를 예감하게 한 나우시카라는 여성 캐릭터가 등장함으로써

여성들의 잠들어 있던 의식을 깨웠다고도 볼 수 있는 것이다.

지브리 작품의 여자들

흥미를 느껴 여성이란 관점에서 지브리 작품을 살펴 보았다.

직감일 뿐이지만 최근 10년간의 여성의 역사를 알 수 있을지 모른다.

〔천공의 성 라퓨타〕

역시 주인공은 소년이어야 한다. 더욱이 모험 활극이라면…… 기세는 좋았지만 파즈의 이미지는 엷은 반면, 시타의 가련함이 인상에 남았다. 미야자키 하야오 시대에 대한 저항이었을까. 아니면 흐름의 반작용일까?

〔이웃집 토토로 / 반딧불이의 묘〕

『토토로』의 사쓰키와 메이는 생기발랄한 소녀들. 『반딧불이』는 세이타가 말하는 세쓰코의 이야기였다. 주인공은 여자아이들이었다.

〔마녀 배달부 키키〕

미야자키 하야오가 자립과 의존 사이에서 흔들리는 사춘기 소녀 키키의 자립과 성장을 정면으로 그린 작품. 키키는 시골에서 도시로 일하러 온 소녀다. 당시 여자아이들의 바람을 멋

우리가 생각해 온 것

지게 그림으로 풀어낸 이 작품이 대히트한 것은 우연이 아니었다.

〔추억은 방울방울〕

트렌디 드라마에서 커리어 우먼의 성공 스토리가 전성기를 이루던 시대에 등장한 것이 다에코 씨였다. 다카하타 이사오는 낙오한 커리어 우먼을 주인공으로 택하고 그 정신적 회복 방법을 제시해 많은 여성들의 공감을 얻었다.

—— 여성들은 똑같이 '커리어'를 지향하지만 성공하는 여성은 극히 적다. 일하는 여성들은 대부분은 낙오자가 되곤 했다. 얼마 전쯤부터 '결혼하지 않는 여자'가 늘고 있다.

〔붉은 돼지〕

여성의 시대라고 외치면서 오래간만에 등장한 것이 이 작품이었다. 지나도, 피오도 남자의 손을 빌리지 않고 자신의 길을 스스로 헤쳐 나가는 강한 여성들이었다. 현실의 남자들은 한심했다.

그런 여성들의 이상형이 돼지 얼굴의 남자였다니……!?

〔폼포코 너구리 대작전〕

너구리들을 옛 일본인들로 바꾼다면, 젊은 너구리들은 일본의 좋았던 시대 가치에 의지했던 젊은 남녀 청춘 군상이었다. 인상적인 캐릭터는 오로쿠. 모든 이의 정신적인 지주는 여

성인 오로쿠였다.

따져 보니, 지브리 작품의 주인공이나 중요한 서브 캐릭터는 여성이 많다는 말에 수긍이 간다. 미야자키 하야오가 '여자를 좋아한다'는 것과, 시대의 바람에 응해 왔다는 것이 밝혀진다.

딴죽 걸고 싶은 말은 참으로 많겠지만, 지금은 이야기를 진전시키기 위해 관대하게 넘어가 주기 바란다.

이제 『귀를 기울이면』이다.

『귀를 기울이면』은 러브 스토리인가?

간단히 말하면, 이런 이야기다. 좋아하게 된 소년이 바이올린 장인을 꿈꾼다면 나는 '소설'을 쓰겠다. 그리고 꿈을 이룬후 둘이서 결혼식을 올리겠다.

예전에는 이렇지 않았다. 자신의 길을 발견한 남자 뒤를 묵묵히 따르는 것이 '일본 여자'였고 남자에게 '이상적인 여성'이었다.

그러면 시즈쿠에게 가장 중요한 것은 무엇일까. 그를 좋아하게 된 것과 '소설'을 쓰는 것 중 어느 쪽이 더 중요할까. 그

우리가 생각해 온 것

런데 그녀가 가장 힘들 때 세이지는 옆에 없다. 옆에 있으면서 격려하고 지지한 게 옛날 '일본 남자'였고, 그래서 '연애'와 '사랑'도 생겼던 것이다.

세이지 "난 전혀 응원하지 못해서…… 내 자신만 생각해서……."
시즈쿠 "아니, 세이지가 있어서 열심히 한 거야."(장면 1028에서)

극이 끝날 무렵 등장하는 이 대사는 대체 무엇을 의미할까. 조금 앞을 보면, 콘티에 이런 대사도 있다.

시즈쿠 "짐만 되는 건 싫어. 나는 도움이 되고 싶으니."(장면 1012에서)

이 대사가 중요하다. 이 영화의 테마는 여기에 있다.
사람을 좋아하기 위해서는 상대와 '대등'하지 않으면 안 된다. 그러기 위해서는 자신도 '소설'을 쓰겠다는 꿈을 실현해야 하고, 고독을 참으며 노력해야 한다. 그런 과정 속에서 자신을 발견해 가는 시즈쿠.

'자신감을 높여주는 이성과의 만남'이라고 미야자키는 기획서에 썼지만, 그 케케묵은 말 속에 새로움이 있다. 이 시즈쿠의 사고방식, 삶의 태도야말로 현재 여성들이 가진 내면의 소리를 대변한다.

가까운 예를 들어보자. 최근 결혼한 어느 영화 홍보 회사에 다니는 O군의 부인은 CF 음악 작곡가이다. 작곡 활동이야말로 그녀가 살아가는 보람이라 한다. 그녀한테서 작곡을 떼어내면 무엇이 남을까. 언뜻 보면 케케묵은 듯한(실례) O군도 그녀의 사고방식과 삶의 태도를 인정하는 걸 보면, O군 부부가 '현대'를 살아가고 있다는 걸 잘 알게 된다.

서론이 길어졌는데, 그럼 『귀를 기울이면』은 러브 스토리라는 틀에서 매듭지어지는 작품일까.

감히 아니라고 말하고 싶다. '러브 스토리'라는 말을 좋았던 옛 시대를 살아온 남자들이 만든 가치와 과거의 인습을 계속 유지하기 위해 붙인 것으로 만드는 순간, 작품이 고루하게 보인다. 여성들이 원하는 것은 여자에게 알맞은 남자, 여자에게 알맞은 '러브 스토리'다. 그렇다면 신조어를 개발해야 할 필요가 있다. 여자들의 꿈(자기실현)과 사랑(연애), 양쪽의 성취를 포함하는 카피는 없는 것일까, 여기까지 쓰고 나는 깊이 반성한다. 아무튼 이 작품을 '러브 스토리'로 팔겠다고 외친

우리가 생각해 온 것

것은 누구일까, 바로 나다. 미안하다. 나는 남자였다. 관계자 여러분, 좋은 말을 생각해 주기 바란다.

〔보충 기록〕
이 영화의 관객 대상을 여성으로 국한하려는 생각은 물론 아니다. 그렇지만 우선적으로 여성 위주라고 생각한다.

다음으로 문득 생각나는 이것저것.
◆ 원작이 순정 만화이기 때문에, 여기저기 그렇게 알려진 것은 어쩔 수 없고 숨길 수도 없다. 하지만 '순정 만화'라는 말은 관객을 한정 지을 위험성도 크다. 조금의 위험이라도 없애기 위해 주의할 필요가 있다. 때문에,

혼돈의 21세기까지 앞으로 5년.
지금 왜인지 순정 만화.

라고 앞에서 말했듯, 단순한 순정 만화가 아니라는 점을 강조해야 한다고 생각한다. 아울러 '혼돈의 21세기'라는 키워드는 세기말에는 쓰지 않을 수 없고, 남성에게 어필하기 위한 대책으로 효과가 있다고 판단한다.

◆ 요미우리 신문과 고단샤, 이 두 회사가 이번 작품에서는 타이업을 주저했다. 이유는 명쾌했다. 요미우리 신문 "순정만화가 원작인 청춘영화는 예능 면에서만 다룰 수 있습니다. 우리가 원하는 것은 문화면, 가정란에도 다룰 수 있는 작품입니다", 고단샤 "우리는 남성지가 많아서 순정 만화라고 하면……"

두 회사에게 할 답변은 "괜찮습니다. 혼돈의 21세기까지 앞으로 5년, 지브리의 테마는 세대를 넘는 시대 그 자체입니다." 답이 됐는지 안 됐는지 몰라도, 어쨌든 이해를 시킨 상황이다.

◆ 임시로 카피를 생각해 보았다.

올여름, 즐거운 꿈과 멋진 사랑을 선물합니다.

이게 평판이 좋다. 사실은 대충 생각한 것인데, 반응이 좋아 몹시 놀라고 있다. 특히 젊은 여성들에게 평가가 좋다. 여러 취재를 한 결과가 지금까지의 리포트를 쓴 계기가 되었다.

꿈과 사랑, 양쪽 다 괜찮다. 그것도 사랑보다 꿈이 먼저인 것이 특색이다. 그런데 이 카피는 사실 이름을 밝힐 수 없지만 모 유명 카피라이터의 카피를 표절한 것이다(웃음).

우리가 생각해 온 것

◆ '러브 스토리'라는 말을 포기하는 경우에 가장 간단한 것은 '러브'를 빼고 '스토리'만 드러내는 안이다. 부족한가!? 그러면 '드림 스토리'나 '드림 & 러브 스토리'……!?

◆ 리포트를 쓰면서 생각했다. 막바지가 되면 그 대사는 카피로써 꼭 써야 함.

◆ '소설'을 쓰는 시즈쿠 ― 이것도 카피에 넣어야 할까.

제2장

매력이 있는지를 전하기 위하여

— 지브리 작품과 제작자들

이번 장은 지브리 영화에 대해 간단하게 쓴 짧은 글을 모았다. 배열은 집필 순이 아니라 대상 작품의 공개 순서를 우선했다.

만든 쪽의 생각이 어떻든, 작품에 대한 평가는 본 사람 각자가 결정하는 것이다. 프로듀서로서 갖는 바람은 어쨌든 봐주길 바란다는 것이다. 그 채널을 만들기 위해 프레스 릴리스는 처음부터 신문 그 외 여러 매체에 작품의 메시지를 어필하고 만든 사람이 열심히 노력했다는 것을 전했다. 중복되는 부분은 줄이기 위해 노력했지만 약간의 중복은 있다.

이렇게 모아 보니, 영화와 시대와의 관계성을 알게 되는 듯한 기분이 든다. 시대와 맹렬히 싸워야 영화는 빛난다. 지브리가 영화를 만드는 뿌리에는 언제나 그런 생각이 있었다. 이번 장의 마지막에 '나의 영화 촌평'을 실었는데, 이것은 넓게 영화의 시대성을 생각하고 싶었고, 이번 장의 취지와 연결된다고 생각했기 때문이다. 뛰어난 작품에는 반드시 독특한 시대감각이 있다. 그걸 어떻게 파악할지는 지브리 영화의 장래를 생각하는 것과 관련되어 있다.

선배 후배

다카하타 이사오와 미야자키 하야오 관계가 시작된 것은 1963년까지 거슬러 올라간다.

두 사람은 어느 시기까지는 공동사업자였다. 첫 만남은 도에이 동화. 다카하타가 27살, 미야자키가 22살이었다. 작품은 『태양의 왕자 호루스의 대모험』. 다카하타가 감독으로, 이 작품이 장편 데뷔작. 막 입사한 미야자키가 그림을 그렸다.

그 후 두 사람은 목적을 같이 하며 TV 시리즈『알프스 소녀 하이디』, 『엄마 찾아 삼만리』, 『빨강머리 앤』 등을 맡는데, 다카하타가 연출하고 미야자키가 그림을 담당한 작품은『빨강머리 앤』이 마지막이 되었다. 세월이 흘러 지브리를 거점으

로 각자 감독이 되어 여러 테마로 작품을 만들게 된다. 그 기념비적인 작품이『이웃집 토토로』와『반딧불이의 묘』. 평범한 보통 사람의 희로애락을 그리는 것이 다카하타. 미야자키는 소년소녀를 주인공으로 한 모험 활극 판타지가 특기였다.

이번 블루레이 디스크로 발매되는 두 작품은 각자가 가진 특색을 유감없이 발휘한 대표작 중 하나라 말할 수 있겠다. 덧붙여 두 사람의 관계는 선후배, 친구, 또는 라이벌로서 2010년 오늘까지 약 47년간 지속되고 있다.

― 디즈니 「지브리가 가득 COLLECTION」 프레스 인포메이션 2010년

이미지 앨범

『바람계곡의 나우시카』의 영화 음악을 만들 때에 프로듀서였던 다카하타 씨가 이런 말을 꺼낸 것을 잘 기억하고 있다.

"먼저 이미지 앨범을 만들지 않겠습니까?"

당시 인기 있던 만화 원작을 바탕으로 음악을 만드는 레코드 기획으로, 이것이 제법 팬들의 인기를 모으고 있었다. 그런 음반을 이른바 '이미지 앨범'이라 부르고 있었다.

"그렇게 하면 음악을 두 번 확인할 수 있어요."

우선 작곡가에게 자유롭게 곡을 만들게 한다. 그걸 듣고 곡의 좋고 나쁨, 방향성, 또는 부족한 곡을 정할 수 있다. 또 그걸 레코드로 만들면 관객 입장에서는 영화가 완성되기 전에

음악으로 작품을 즐길 수 있게 된다. 그런 다음, 본방용 영화 음악을 만들면 좋겠다는 것이다.

획기적인 안이었다. 일본 영화는 음악을 중시하지 않았던 역사가 있었다. 개봉에 맞춰 급하게 음악을 만들었으니, 영화 음악에 시간을 할애하는 것은 과분한 일이었다. 촬영도 빠듯했고, 애니메이션이라면 그림을 쉴 새 없이 그려내는 것이 일본 영화의 전통이었다.

그리고 다카하타 씨가 제안한 또 하나의 안은 미야자키 하야오가 직접 이미지 시를 쓰는 것이었다. 제목을 붙여 시를 쓴다. 그것을 작곡가에게 넘기면 음악을 만들 때 모티프가 되는 것이다.

『나우시카』의 영화 음악은 영화가 완성되기 전에 이미지 앨범으로 만들어졌다. 히사이시 조 씨가 만든 곡을 반복해 들으면서 그림을 그리는 일에 집중하는 미야 씨의 모습은 지금도 눈에 강렬하게 남아있다.

1983년, 27년이나 지난 이야기다. 그리고 다카하타 씨가 생각해 낸 영화 음악 작법은 지금까지도 지브리에 살아있다. 『마루 밑 아리에티』의 경우도 세실 씨가 똑같은 방식으로 만들었다.

-CD『마루 밑 아리에티』Soundtrack 미니책 2010년

미야자키, 히사이시 콤비는
이렇게 태어났다

히사이시 조와 미야자키 하야오가 처음 만난 것은 『바람계곡의 나우시카』 제작 때였으니 1983년이었을 것이다.

『나우시카』는 내용도 좋고 스케일도 큰, 할리우드 작품 못지않은 대작이다. 이 대작의 음악을 맡을 사람은 누구일까, 미야자키 하야오의 요청으로 음악 감독을 맡게 된 프로듀서 다카하타 이사오 씨와 우리는 여러 작곡가의 검토를 되풀이했다. 왜냐하면 이런 류의 대작은 일본 영화가 자신하는 장르가 아니라서 경험해본 사람이 적었다. 사카모토 류이치, 호소노 하루오미, 다카하시 유지, 하야시 히카루…… 여러 후보가 거론되었고 그 중 몇 명은 실제로 만나서 상담을 하기도 했지

만, 이 장대한 심포니를 맡을 수 있는 작곡가는 좀처럼 찾을 수가 없었다.

당시 도쿠마 재팬의 담당자가 후보로 추천해준 사람이 히사이시 씨였다. 지금이야 히사이시 씨가 거장으로 불리지만, 당시는 CM이나 TV 시리즈의 배경 음악 일을 맡는 한편, 자신의 앨범으로 미니멀 뮤직을 발표해 독자적인 세계를 구축하고 있던 신인 작곡가 중 한 사람이었다.

하나의 도박이었다.

'한 소녀가 세계를 구한다'는 어떤 터무니없이 '꾸며낸 이야기'를 진지하게 받아들일 천진난만함이 필요했고 '높은 인간 신뢰를 끝까지 노래할 수 있는 사람', '믿는 것을 바로 올곧은 눈으로 전할 수 있는 열혈한', 시대의 유행에 좌우되지 않는 그런 요소를 많이 갖고 있는 사람은 히사이시 밖에 없다고 다카하타 씨는 꿰뚫어보았다. 이렇게 해서 『나우시카』의 음악은 히사이시 씨로 결정됐다.

다음 영화 『천공의 성 라퓨타』(1986년)는 전작의 장대한 인간 드라마에서 갑자기 모험 활극으로 테마가 바뀌었다. 내용을 고려해 당시 맹활약하고 있던 다른 작곡가가 첫 번째 후보로 올랐다.

그런데 그와 첫 미팅을 마치고 돌아오는 길에 음악 담당인

다카하타 씨가 정말 이 사람이 좋을지 갑자기 고민하기 시작
했다. 결국 그에게 변명할 거리도 없었음에도 또다시 히사이
시 씨에게 부탁하게 되었다. 결과는 모두가 알다시피 대성공
을 거두었다.

『나우시카』와 『라퓨타』는 이런 사정으로 음악을 프로듀서
인 다카하타 씨가 담당했다. 때문에 차기작 『이웃집 토토로』
(1988년)가 사실상 처음으로 히사이시 씨와 미야 씨가 직접
맞붙은 작품이었다.

여기서 토토로가 처음 등장하는 버스 정류장 신에 문제가
생겼다. 미야 씨는 "이 장면에는 음악이 필요 없다. 무음으로
가고 싶다"고 주장한 것이다. 정말로 그래도 괜찮을지, 불안해
진 나는 다시 『반딧불이의 묘』로 바빴던 다카하타 씨에게 조
언을 구했다.

다카하타 씨의 판단은 '음악이 필요하다'였다. 당시 선전
방침은 토토로의 아이돌성에 주목하고, 그것을 전면에 내세
워 홍보하는 것이었다. 그게 좋지 않다고 생각한 나는 토토로
가 가진 자연의 정령으로서의 신비함을 강조해 성인이 감상
해도 그 존재를 믿을 수 있을 만한 장면이어야 한다고 생각했
다. 이를 위해서는 음악의 힘을 빌릴 필요가 있었다. 이것이
다카하타 씨와 나의 결론이었다.

다시 도박을 했다. 히사이시 씨에게 이 장면을 위해 에스닉하고 미니멀한 곡을 작곡해달라고 의뢰했다. 감독인 미야 씨에게는 일절 알리지 않았다.

미야 씨는 완성된 게 좋으면 그것으로 만족하는 사람이다. 그 결과, 음악은 쓰이게 되었다. 즉 히사이시 씨의 음악이 감독 미야자키 하야오를 움직인 것이다. 나는 그때 미야자키 · 히사이시 콤비가 탄생할 것이라 확신했다.

히사이시 씨의 본질은 로맨티스트다. 히사이시 씨가 처음 메가폰을 잡은 영화 『콰르텟』(2001년)을 봤을 때 청년기에 누구나 가지는 번민이나 특유의 순수함을 숨기지 않고 스트레이트로 보여준 내용에 감명을 받았다. 마치 히사이시 씨 개인, 영원한 소년을 보는 듯해서 보기 드문 청춘 영화라고 감탄했다. 불행한 시대를 살아도 낭만을 잃지 않으며 그것을 멋쩍어하지 않고 내비치는 부분이 미야 씨와의 가장 큰 공통점이다. 그것이 아직도 콤비로서 이어지는 최대 비밀이다.

2005년 여름, 미야자키 하야오는 『하울의 움직이는 성』에 이어서 새로운 작품 준비에 착수해 있다. 아마 그 작품의 음악도 틀림없이 히사이시 조가 맡을 것이다.

—「Joe Hisaishi Symphonic Special 2005」 콘서트 팸플릿 2005년

『이웃집 토토로』의 붉은 흙

『이웃집 토토로』를 만들고 있을 때 생긴 에피소드다. 기치
조지에 있던 스튜디오는 현재에 비하면 비교가 되지 않을 만
큼 비좁았다.

어쩔 수 없이 스태프가 책상을 바짝 붙이고 서로 착 달라붙
어 일하게 된다. 애니메이션 현장은 책상을 앞에 놓고 오로지
그림만 그리는 게 일이다.

예외는 없다. 미야자키 감독도 마찬가지다.

미야자키 감독은 작품 제작에 들어가면 평소와 달리 엄숙
한 표정이 되는데, 『토토로』 때는 그렇지 않았다. 『반딧불이의
묘』와 동시 상영을 한다고 생각하니 마음이 편하다고 미야 씨

가 말했던 것이 생각난다.

모두 묵묵히 그림을 그리고 있는데, 미야 씨는 가까운 스태프를 상대로 신나게 수다를 떨면서 그림을 그리고 있었다.

갑자기 성난 말소리가 크게 들렸다.

"시끄러워요! 조용히 해주세요."

오가 가즈오 씨였다.

그러더니 오가 씨는 아무 일도 없었다는 듯 한눈팔지 않고 열심히 그림을 계속 그렸다.

스튜디오에 긴장이 흘렀다. 누구도 얼굴을 들지 못했다.

좀 지나서 미야 씨가 조용히 일어섰다. 분필을 들고 오가 씨의 책상 주위에 하얀 선을 그렸다.

여기는 들어가면 안 된다. 미야 씨는 개구쟁이 꼬마처럼 집게손가락을 입에 대고 쉿 하면서 나를 보았다.

다음 얘기를 들으면 이해가 잘 될 것이다.

오가 씨는 지브리 작품에 처음 참가했다. 긴장하지 않는다면 이상한 상황이었다.

오가 씨가 그린 그림을 보고 미야 씨가 주문 하나를 했던 것도 잘 기억한다. 흙이 붉지 않다는 것이었다. 간토의 롬 층은 흙이 붉다. 하지만 오가 씨가 그린 흙의 색깔은 검었다. 그럴 이유가 있었다. 오가 씨가 자란 아키타의 흙은 검었기 때문

이다.

오가 씨가 미야 씨의 주문에 답하고자 흙을 붉게 칠하려고 애쓰던 날들이 그립다.

메이를 찾아 사쓰키가 여기저기 돌아다닐 때의 풍경이 지워지지 않는다. 배경 그림만으로 '시간 흐름'이 보이는 멋진 장면이었다.

이렇게 명작『이웃집 토토로』가 탄생했다.

지금으로부터 20여 년 전, 오가 씨가 아직 30대였을 때 이야기다.

—「지브리의 그림 장인 오가 가즈오 전」 프레스 릴리즈 2007년

〈이바라드〉의 세계

이노우에 나오히사 씨와 처음 만난 것은 영화 『귀를 기울이면』을 제작했을 때였으니, 벌써 15년 전의 일이 된다.

미야 씨가 영화 속에 나오는 주인공 중학생 쓰키시마 시즈쿠의 공상 장면을 이노우에 씨가 그린 '이바라드'의 세계로 만들 수 없을까 생각한 것이 시작이었다. 미야 씨는 『귀를 기울이면』을 준비하던 중에 우연히 이노우에 씨의 개인전(도쿄에서 연 첫 개인전) 안내 엽서를 받고 훌쩍 나가 보고는 이노우에 씨의 그림에서 깊은 인상을 받았다. 그래서 그렇게 결심했다. 이노우에 씨 본인도 그때 미야 씨를 처음 만나고는 재미있는 사람이라 생각한 듯했다. 이 영화의 감독은 곤도 요시후미지

만 제작 프로듀서, 각본, 그림 콘티는 미야 씨가 담당했다.

이노우에 씨의 '이바라드'라면 시즈쿠가 만들어낸 공상의 이야기 세계를 색다른 매력을 지닌 배경으로 만들 수 있다. 또한 '이바라드'는 그 발상이랄까 관점이랄까, '현실에 있는 풍경도 관점을 바꾸면 이렇게 매력적으로 보인다'라는 점이『귀를 기울이면』이란 영화의 테마와 잘 통한다고 미야 씨는 생각했다.

미야 씨는 처음에는 지브리의 미술 스태프에게 이노우에 씨의 화풍을 흉내 내서 배경 그림을 그리게 하려 했다. 하지만 이왕이면 이노우에 씨 본인에게 영화에 사용할 그림을 그리게 하면 어떨까 하고 내가 제안해 이노우에 씨에게 부탁하게 되었다. 이노우에 씨에게서 흔쾌히 승낙을 받았다. 이렇게 박자가 척척 맞아 즐거운 컬래버레이션이 실현되었다.

당시 크고 작은 것을 합쳐 60점 넘는 그림을 영화를 위해 그려 주었다. 대부분의 그림은 이바라키에 있는 이노우에 씨의 자택에서 그리고 있었는데, 작업의 고비인 일주일동안은 이노우에 씨도 도쿄도 고카네이 시의 지브리 스튜디오에 모셨다. 이노우에 씨는 스튜디오 안에서 배경 그림을 그려주었다. 게다가 미야 씨와 책상을 나란히 두었다. 두 사람은 수다를 떨면서 각자의 작업을 했는데, 이노우에 씨의 성격이 밝아

서 그랬는지 평소와 다른 자극을 미야 씨도, 나도, 그리고 다른 스태프도 받았던 것을 기억한다. 특히 배경 그림을 그린 미술부 스태프는 큰 자극을 받았는지, 그 후에도 이노우에 씨와 개인적으로 만나는 사람이 여러 사람 있었다. 덧붙여 이 '이바라드'가 사용된 장면만은 미야 씨가 직접 연출하고 있다.

－이노우에 나오히사 회화전 「이바라드 기행」 팸플릿 2009년

'너구리'들의 헤이케 이야기

1989년 정월

"스즈키 씨 '너구리'를 주인공으로 한 영화를 만들 수 없을까요? 일본의 독자적인 동물인 너구리의 영화가 없다는 건 일본 애니메이션계가 게으름을 피워왔다는 증거라고 생각하지 않습니까? 혹시 만든다면 시코쿠가 무대인 너구리 이야기 『아와의 너구리 대전쟁』을 사용하면 좋겠어요."

언젠가부터 다카하타 감독이 이렇게 말하기 시작했습니다. 나는 야심찬 기획이라 생각했지만, 솔직히 이해할 수는 없었습니다. 프로듀서라는 직업의 어쩔 수 없는 특성 탓에 흥행 문제를 어떻게 해결해야 할지 어림잡을 수 없었기 때문입니다.

며칠 뒤 다카하타 감독의 이야기에 맞장구를 치듯 미야자키 감독이 "스즈키 씨, 너구리를 만들어요.『팔백팔 너구리』를 만들죠"라는 말을 꺼냈습니다.『팔백팔 너구리』라는 말을 듣고 나와 미야자키 감독이 좋아하는 만화가 스기우라 시게루 씨가 그린『팔백팔 너구리』를 떠올렸습니다. 그다지 깊은 생각 없이 "좋습니다"라고 내가 답하자 미야자키 감독은 "차기작은『토토로 대 팔백팔 너구리』이걸로 결정이네요"라고 기쁜 듯이 말하고 일주일 내내 이 이야기의 꽃을 피웠습니다. 미야자키 감독은 그림까지 그려 놓을 정도였습니다. 마치『마녀 배달부 키키』에 한창 빠져 있을 때처럼요. 눈앞의 현실에서 조금이나마 눈을 딴 데로 돌려 이런 이야기를 꺼내는 것이 미야자키 감독의 습관입니다(웃음).

1992년 3월

"스즈키 씨, 너구리를 만들죠"라고 미야자키 감독이 이렇게 진지하게 말을 꺼낸 것은 그로부터 2년여가 지난 뒤의 일이었습니다. "좋습니다"라고 아무 망설임도 없이 맞장구를 친 이유도 사실은 그때 일을 확실히 기억하고 있었기 때문입니다.

그래서 나는 다그치듯 이렇게 말했습니다. "다카하타 씨에게 감독을 맡겨도 좋습니까? 그러면『팔백팔 너구리』가 아니라『아와의 너구리 대전쟁』이 될 텐데 괜찮겠습니까?" 미야자키 감독은 순간 망설이는 모습을 보였습니다. 하지만 마음을 고쳐먹는 것도 빠른 사람입니다. 두 개의 조건을 붙이더군요.

"너구리에게 경의를 담아 그려 주세요. 그리고 상영 시간 내내 깔깔 웃을 수 있게 해주세요."

이번에도『붉은 돼지』를 한창 제작하던 중이었지만 지브리의 다음 기획을 결정해야 하는 타임 리미트가 다가왔습니다.

"돼지에서 너구리로. 재미있지 않나요."

결국에는 미야자키 감독도 싱글벙글하며 받아들였던 것으로 기억합니다.

나는 "알겠습니다"라고 대답하자마자, 곧장 다카하타 감독에게 갔습니다. 하지만 다카하타 감독도 만만찮은 사람입니다(웃음). 예상대로 딴청을 피우는 답변이 돌아왔는데요.

"나는 너구리를 주인공으로 한 영화를 일본 애니메이션계가 만들어야 한다고는 했지만, 내가 만들고 싶다고 한 적은 없습니다. 그런 기획이 있으면 응원해주고 싶지만요."

"그러지 말고 부탁드립니다"라면서 나는 다카하타 감독에게 스기우라 시게루 씨의『팔백팔 너구리』를 보여주고, 도서

매력이 있는지를 전하기 위하여

관에서 자료를 모아 너구리 연구를 밀고 나가도록 요청했습니다. 뭐, 그가 경솔하게 일을 맡지 않는 것은 늘 있는 일이기 때문에(웃음) '가까운 시일 안에 뭔가 나올 거다'라며 될 대로 되라는 심정이었습니다.

1992년 5월

잠시 後에 다카하타 감독이 이노우에 히사시 씨의 소설 『복고기復鼓記』를 갖고 왔습니다. 그것은 영화의 원작으로 쓰기에는 어려운 작품이었는데, 이렇게 되자 지푸라기라도 잡고 싶은 심경으로 이노우에 씨라면 좋은 생각을 알려주시지 않을까 연락을 취했습니다.

두 번이나 만나 주신 이노우에 씨는 나와 다카하타 감독에게 많은 아이디어를 내주면서 자신이 『복고기』를 쓸 때 모아둔 자료를 "보시겠습니까?"라고 전해주셨습니다.

"이곳 일본에서 너구리 이야기를 생각하는 사람은 아마 다섯 사람쯤 되겠죠. 너구리 이야기라면 꼭 협력하고 싶어요."

이렇게 해서 다카하타 감독과 나는 그 자료를 보관하고 있다는 야마가타 현 요네자와의 지히쓰도분코遲筆堂文庫로 갔습

니다.

그러나 자료를 보면 볼수록 현대를 무대로 너구리를 주인공으로 한 영화를 만드는 것이 얼마나 어려운 일인지 알았습니다. 생각해보니, 이때가 가장 괴로웠네요.

이노우에 씨의 자료를 들고 도쿄로 돌아오면서 다카하타 감독과 나는 '너구리' 영화 제작에 대한 좌절감을 느꼈습니다. 그리고 그 대신에 『헤이케 이야기[1]』를 만들까 등의 얘기를 주고받았죠. 도쿄에 도착하자마자 미야자키 감독에게 어쩔 수 없이 이를 말하자 그가 갑자기 화를 냈습니다.

"애니메이션을 아무것도 몰라서 그런 말을 할 수 있는 거예요!"

『헤이케 이야기』에 나오는 갑옷을 손으로 그려 움직이고 색을 입히는 작업은 상상도 할 수 없을 만큼 어렵습니다. 이에 다카하타 감독도 "맞는 말이다" 하고 받아들여 『헤이케 이야기』를 영화로 만드는 얘기는 흐지부지 됐습니다.

『붉은 돼지』가 거의 완성되어 가고 있을 때의 일입니다.

1 平家物語. 헤이안(平安) 말기에 새로운 집권 세력으로 대두한 헤이케(平家)가 겐지(源氏)와의 치열한 공방전 끝에 몰락하는 과정을 그린 일본 중세 문학작품

1992년 6월

"너구리들이 주인공인 『헤이케 이야기』는 어떨까요?"

어느 날 다카하타 감독이 그런 말을 꺼냈을 때 이 기획에 큰 광명이 비쳤습니다.

"『헤이케 이야기』에서 사람들이 격렬하게 살다 장렬하게 죽는 광경에서, 사람을 너구리로 바꿔놓고 집단극으로 그리는 겁니다. 거기에 너구리의 둔갑 이야기를 넣고, 시대를 현대로 가져와서 너구리가 개발 때문에 사는 곳에서 내쫓기는 모습을 결합하자는 안입니다."

이렇게 지금 작품의 바탕이 된 이야기가 탄생했습니다. 결정된 것은 이때였어요. 장소는 다카하타 감독의 자택. 니혼 TV의 오쿠다 씨와 지브리의 다카시도 함께 자리하고 있었습니다.

1992년 7월

『붉은 돼지』의 공개.

나는 기획자가 아닙니다

私は企画ではありません

서둘러 이반이반
서두르지 못해!
달걀이!
굼벵이!

독전대 미야자키 하야오

　기획은 구체화되고 무대도 다마¹로 결정. 다마 구릉의 너구리들이 개발 때문에 살던 곳에서 쫓겨나게 되자 '둔갑술'을 다시 익혀 저항하는 이야기로 결정됐습니다.

　"공상이 섞인 다큐멘터리로 현대의 너구리들을 패러디풍으로 그려보고 싶어요."

　지금 도시에 살고 있는 너구리들의 운명을 그대로 드러내는 것이기도 하다는 다카하타 감독의 생각에 즉시 다마 뉴타

1　多摩, 도쿄역에서 급행열차로 1시간 떨어진 외곽신도시로 도쿄의 신도시 중 가장 먼저 개발되어 1971년 입주를 시작했다.

운과 너구리에 대한 조사를 시작, 9월에는 시나리오 작업에 착수했습니다.

미야자키 감독의 입장

미야자키 감독의 역할 말입니까?

그는 이번 작품의 기획자로 이름이 올라 있지만, 본인은 그걸 부정하고 있습니다. 앞 페이지의 그림을 봐 주십시오. "나는 기획자가 아닙니다"라고 써 있죠(웃음). 그림 그대로 미야자키 감독의 이번 역할은 '독전대'였습니다. 전쟁터에서 아군의 맨 뒤에 서서 "가라~"고 외치며 동료를 격려하는 사람입니다. 미야자키 감독이 그 역할을 해주지 않았다면 과연 여름 개봉에 시간을 맞출 수 있었을지 어땠을지(웃음). 지금이니 웃으면서 하는 얘기지만, 진심으로 미야자키 감독에게 감사합니다. 예예.

끝으로

미야자키 감독의 '너구리'라는 한마디 말로 이런 내용의 영화를 만든 다카하타 감독, 말하는 쪽도 말하는 쪽이지만, 받아들이는 쪽도 받아들이는 쪽, 새삼 영화 제작은 재미있는 것이란 생각이 듭니다(웃음).

－『폼포코 너구리 대작전』극장용 팸플릿 1994년

『모노노케 히메』라는 제목

『모노노케 히메』라는 제목을 『아시타카 셋키』로 바꾸고 싶다고 미야 씨가 내게 말했던 것은 분명 95년 겨울에 들어설 무렵이었다.

'셋키'라는 것은 미야 씨가 만든 조어로, 귀에서 귀로 전해지는 이야기라는 뜻.

이럴 때 미야 씨는 억지를 쓴다. 자신이 떠올린 생각에 자신이 있기 때문에 설득(?)하기 위해 있는 일 없는 일을 떠들어 댄다. 아시카타가 주인공이니 제목에 이름을 넣는 것이 좋다는 둥, 스태프 특히 여자들 상당수가 찬성한다는 둥.

의견을 달라고 하는 순간 난처했다. 나는 직감으로 『모노노

케 히메』쪽이 절대로 좋다고 생각했기 때문이다.

이유는 오직 하나. 논리야 어쨌든 『모노노케 히메』란 제목이 그 자체만으로 임팩트 있는 '명 카피'라고 확신하고 있었기 때문이다.

겉으로 대충 얘기하다가 대화는 조용히 결렬, 결론은 다음으로 미루어지게 되었다.

그해 연말, 니혼 TV에서 『이웃집 토토로』 방영이 잡혔고, 그때 『모노노케 히메』 제1탄 특보를 내보내게 되었다.

미야 씨라는 사람은 특보 등 예고편에는 전혀 관심을 보이지 않는다. 모든 걸 내게 맡겨 줬다.

그러면 제목을 어떻게 하지? 나는 망설일 이유가 없었다. 당당하게 『모노노케 히메』라고 세상에 공개적으로 발표했다. 누구와도 논의하지 않고.

미야 씨는 그 사실을 새해가 되고나서야 알았다. 단단히 벼르다가 이렇게 말했다.

"스즈키 씨, 『모노노케 히메』란 제목으로 나갔습니까?"

일을 하고 있던 나는 천천히 고개를 들어 아무 일도 없었다는 듯 조용한 소리로 "나갔습니다"라고 말했다.

미야 씨는 기가 막힌다는 표정으로 자신의 데스크로 돌아갔고 그 후 이 건에 대해서는 단 한 번도 입을 열지 않았다.

매력이 있는지를 전하기 위하여

미야 씨에게는 그런 면이 있다. 게다가 시간과 장소에 따라 다르다. 나에게는 '도박'이었다.

홍보 캠페인을 하다가 제목에 대한 질문이 나오면 미야 씨는 매번 이렇게 말했다.

"그건 프로듀서한테 물으세요."

—「풍운」『덴쓰보』 1997년 10월 6일

베네치아에서 오랜 친구를 만났다

하비와는 생각지 못했던 곳에서 다시 만났다. 베네치아 영화제에 초대된 나와 미야자키 고로는 공식 상영 등 모든 행사를 마치고 마지막 날, 호텔 수영장에서 휴일을 즐기고 있었다.

조용한 수영장이 갑자기 술렁였다. 스타로 보이는 남자와 여자가 찾아와 촬영이 시작된 것이다. 인원 수가 굉장했다. 30명은 족히 되어 보였다. 스타에게는 각각 터프한 경호원도 붙어 있었다. 그 소란 속에서 한 남자를 발견했다.

하비 와인스타인은 미라맥스라는 영화사의 전 회장으로 『모노노케 히메』를 미국 전역에 공개해 준 인물이다. 영화 제작자와 배급자로서 미국의 영화계에 일찍이 그 이름을 알린

엄청 유명한 사람이다. 최근작은 『갱스 오브 뉴욕』. 마틴 스콜세지 감독의 프로듀서로서도 유명하다. 친한 배우로는 로버트 드니로 등이 있다.

그에게는 또 다른 얼굴이 있었다. 해외에서 만들어진 영화를 미국에 배급할 때 미국 관객이 보기 편하게 필름을 가위질로 재편집해 그 영화를 성공시킨다. 『시네마 천국』, 『셰익스피어 인 러브』 등이 그 대표적인 예다. 우리는 언제나 그 편집판을 보게 된다.

뉴욕에서 『모노노케 히메』의 프리미어 상영이 끝난 후 열린 파티 석상에서 아니나 다를까 그가 제안했다. "마지막 40분을 재편집하고 싶어요." 우리의 답은 간단했다. 노. 그의 표정이 변했다. "내 제안을 거절한 자는 세계에 아무도 없었는데."

유일무이한 사람이 된 덕에 그 후 그는 늘 우리에게 경의를 표했다. 우리만이 그렇게 느끼고 있을지도 모른다. 하지만 어디서 만나도 그가 먼저 말을 걸어왔다.

하비에게 다가가 고로를 "미야자키 하야오의 아들"이라 소개했다. 그는 촬영 중이란 사실을 잊고 큰 소리로 환대해주었다. 기뻤다. 오랜 친구와 만났을 때 느끼는 기쁨이었다.

—「칼럼의 시간」 『주니치 스포츠』 2006년 9월 13일

『이웃집 야마다 군』은 이렇게 태어났다

영화의 주인공은 세 가지 타입밖에 없다고 생각합니다.

특별한 재능을 타고난 극소수의 인물과 그렇지 않은 대다수의 보통 사람. 나머지는 그 사이에 있는 사람이랄까.

평범한 소년소녀나 보통 청년, 어른. 다카하타 이사오 감독은 언제나 주인공으로 서민을 씁니다. 그리고 그들의 일상생활에 일어나는, 언뜻 보기에는 작지만 한 사람 한 사람에게는 엄청나게 큰 희로애락을 정성들여 묘사하며 줄곧 한결같이 따뜻한 시선을 보냅니다. 관객은 등장인물의 행동거지에 일희일비하면서 어느덧 자신의 동료와 가족, 인생을 되돌아보게 되죠. 이것이 다카하타 영화의 큰 매력이었죠. 그래서 이

매력이 있는지를 전하기 위하여

사람에게 부탁하면 『이웃집 야마다군』으로 재미있고도 유익한 영화를 만들어 줄 것이라 나는 생각했습니다.

언제쯤부터 그런 생각을 하게 됐는지 말해 달라고 하면 곤란하지만요(웃음). 어찌 정리하다 보니 그렇게 되었다고 할 수밖에 없겠습니다. 원작을 읽기 시작한 것은 아마도 5~6년 전, 7년쯤 전인가(웃음). 하지만 처음에는 나도 4컷 만화가 '장편'이 될 줄은 꿈에도 생각하지 못했습니다. 다카하타 씨도 그랬을 것이라 생각합니다. 지브리의 젊은 스태프가 TV용으로 매일 방영되는 3분짜리 작품을 만들면 어떨까 정도만 다카하타 씨와 논의했던 게 사실입니다. 그게 어쩌다 이렇게 됐는지(웃음).

돌이켜 생각하면 역시 다카하타 씨가 계기였어요. 다카하타 씨는 생각날지 모르지만 분명 『폼포코』가 끝난 다음쯤이었다고 기억합니다. 다카하타 씨가 "원이나 삼각형, 사각형을 움직이게 하는 애니메이션 본래의 즐거움을 느껴보고 싶다"고 한 말을 내가 기억하고 있다가, 그렇다면 『야마다 군』은 어떨까 하고 아주 쉽게 생각했던 겁니다. 이시이 씨에게는 미안하지만, 쉽게 만들 수 있지 않을까 하고요(웃음).

그러자 다카하타 감독이 언젠가 "스즈키 씨, 어쩌면 『이웃집 야마다 군』, 재미있을지도 모르겠네요"라고 말해줬습니다.

그리고 덧붙였죠. "장편이 될지 몰라요." 내가 깜짝 놀라 "어째서요?"라고 묻자 "이 만화는 '가족'을 다루고 있습니다"라고 말하는 겁니다. 그리고 다카하타 감독과 얘기를 나누는 동안에 듣고 보니 최근 가족을 다룬 작품이 많이 없어지지 않았나 하는 생각이 들었습니다. 게다가 다카하타 감독이 어쩌면 이 『이웃집 야마다군』의 가족이 이상적인 가족일지도 모른다는 겁니다. 이렇게 되자 우리 몫이네 하게 됐죠. 확실히 모두 각자 자기가 좋아하는 걸 하고 싶어 하는데, 나도 생각해 보니 가족 모두가 거실에 모여있는 야마다 가족은 멋지게 느껴져서요(웃음).

그러고 있는 사이에 이 작품이 만들어지게 된 겁니다. 하지만 늘 그렇듯 기획이라는 것은 정말 신기합니다. 묘한 것이라 뜻하지 않은 계기로 태어나니까요.

— 『이웃집 야마다군』 극장용 팸플릿 1999년

착실히 하나하나, 꾸준하게

뜻을 품고 목표를 세워 거기에 도달하려고 열심히 노력하는 것은 물론 멋진 삶이지만, 요즘 같은 시대를 맞이하니 그게 어렵다.

시대의 변화가 빠르고 너무 격렬해서 바로 앞에 무슨 일이 일어날지 짐작조차 가지 않는다. 뒤에서 따라가는 것이 고작이기 때문이다. 이런 시대에는 쓸데없는 생각은 하지 말고 헷갈리지 않게 스스로 할 수 있는 일을 눈앞에 있는 것부터 착실하게 하나하나 열심히 해나가는 길밖에 없다.

'3보 전진 2보 후퇴'라는 말이 있지만, 천천히 가도 괜찮다. 그러다 보면 점점 자신이란 존재를 알게 되면서 미래가 열린

다. 바삐 살 필요는 없다. 인생은 길다.

『고양이의 보은』의 하루짱이나 『기브리즈』의 노나카 군도 사실은 그런 인물이다. 주변에 있을 것 같아도 실제로는 거의 없다. 아무 생각도 하지 않는 것 같아도 사실은 확실하고 정확하게 생각하고 있다. 여자아이와 아저씨라는 차이는 있을지 몰라도 둘에게는 큰 공통점이 있다.

잘못만 저지르지 않으면 자신만의 즐거운 인생을 보낼 수 있다. 평범할지 모르지만 이것이 바로 행복이다. 그들의 일상을 조심스레 좇아 그들이 날마다 체험하는 것을 리얼하면서도 따뜻한 눈길로 발견해 보고 싶다. 주위에서 보면 언뜻 소소하지만 그들에게는 큰 희로애락인 걸……. 하루짱 쪽은 신비한 세계도 조금 체험하는데, 올해 지브리는 그런 주인공의 일거수일투족을 좇아가는 영화를 기이하게도 두 편 만들어 버렸다.

──광기의 시대에 제정신을 유지하는 것이 가장 중요하다고 믿고 있기 때문에.

－「고양이의 보은」 「기브리즈 episode 2」 프레스 시트 2002년

매력이 있는지를 전하기 위하여

홍보를 하지 않는 홍보

홍보는 영화를 위해서는 필수불가결한 것이지만 이번에는 홍보를 하지 않았다. 아니, 정확하게 말하면 내용의 상세한 소개나 테마 등을 전부 공개하지 않았다. 괜한 예비 지식 없이 솔직하게 영화를 보여주고 싶었다. 미야자키 하야오가 간절히 그렇게 하길 원했기 때문이다. 그동안 『센과 치히로의 행방불명』의 홍보는 지나쳤다고 반성하고 있었다.

이번에는 이 방침으로 가자고 결정한 순간, 언제나 우리 영화를 응원해주었던 관계자에게서는 협력을 하고 싶은데도 그럴 수 없다며 우리 호의를 무시하는 거냐는 볼멘소리도 나왔다. 한 사람 한 사람 모두 만나서 성심성의껏 이해를 구했다.

적절한 홍보란 무엇일까. 얼마 전 스태프와 얼굴을 맞대고 몇 번씩 대화를 가졌다. 홍보의 내용보다 그 부분에 많은 시간을 할애해 얘기했다.

양보다 질이 아닐까. 홍보는 영화를 보는 동기에 불과하지 않을까. 당연한 의견이 나왔을 때 스태프의 얼굴에 안도의 표정이 떠올랐다.

──이 영화를 간단하게 정리하면 이렇다.

인생이 즐겁지 않다고 생각하는 아가씨 소피가 마녀의 주문에 걸려 할머니가 된다. 그 후 자신을 전보다 조금 더 알게 된다는 이야기.

자화자찬이지만 재미있고 잘 만든 영화다. 미야자키 하야오, 63살. 그 나이를 맞았는데, 어떻게 이 나이대 아가씨의 기분을 알 수 있을까. 그와 26여 년을 쭉 함께했지만, 여전히 이해할 수 없는 노인네다.

뒤가 어떻게 되는지는 말하지 않겠다.

영화를 보고 난 자유로운 감상을 다양하게 들어보고 싶다.

-「하울의 움직이는 성」 프레스 시트 2004년

3차원의 조형 마술

나우시카, 토토로, 가오나시, 하울의 움직이는 성…… 지금까지 많은 지브리 영화의 등장인물들이 스크린 속에서 빠져나와 손에 닿을 수 있는 3차원의 세계에 내려섰다. 2차원의 그림을 3차원의 물체로 바꿔 탄생시키는 장인 정신의 마술사, 그게 나카무라 소노 씨다.

등장인물들의 겉모습뿐 아니라 그 성격에까지 상상력의 날개를 펼치도록 조형한다. 박진감 있는 질감을 추구하기 위해서는 강화 플라스틱에서 짚까지 무엇이든 사용한다.

『추억은 방울방울』 이후 나카무라 씨와 15년 동안 교류를 이어왔다. 그동안 지브리가 영화를 발표할 때마다 등장인물

이나 그들이 활약한 무대를 조형해주셨는데, 그것은 작품 세계를 보다 리얼하게 파악하는 데 큰 도움이 되었다. 그 집대성이라 할 수 있는 2003년의 '스튜디오 지브리 입체조형물 전'에서 『나우시카』부터 『하울의 움직이는 성』까지를 한 곳에 모아놓은 것은 압권이었다. 물론 이 전시는 성공을 거두었다.

그리고 2005년의 '하울의 움직이는 성 대서커스 전'. 여기서 나카무라 씨는 새로운 경지를 개척했다고 생각한다.

지금까지 개최한 전시는 철저하게 지브리 작품의 세계관을 충실히 재현하는 범주에 머물러 있었다. 하지만 이번 '서커스 전'에서는 서커스라는 테마를 바탕으로 영화 세계에 멈추지 않고 나카무라 씨 자신의 세계로 큰 한 걸음을 내딛고 있다.

"『하울의 움직이는 성』을 서커스로 보여주면 어떨까요?"

어느 날 나카무라 씨가 제안을 했다. 하울 일행을 서커스 단원으로 설정하고 전시장 자체를 서커스 천막으로 하자고 말했다.

서커스라는 것은 따지고 보면 구경거리다. 서커스의 재미와 우스움 뒤에는 슬픔이 따라다닌다. 그것이 『하울』이란 작품이 가진 분위기를 아주 잘 나타내는 느낌이 든다.

그리고 그 전시는 멋지게 성공했다. 나카무라 씨의 장인 정신은 작품으로 묘사된 범주에 그치지 않고 그 세계를 더욱 크

게 확장시켰다.

－「서문을 대신하여」 나카무라 소노 『장인정신 인재양성』 2005년

경험인가 영감인가

　미야자키 하야오의 아들 고로 군이 7월 개봉하는 『게드 전
기』에서 감독으로 데뷔한다. 이 두 사람은 독특한 부자다.

　아버지는 스튜디오 지브리에서 영화를 만들고, 아들은 지
브리 미술관의 관장. 접점은 얼마든지 있건만, 나는 이 부자의
대화를 들어본 적이 없다. 언젠가 고로 군한테 들어보니 "어
릴 때부터 쭉 그랬다"고 한다.

　아버지는 영화를 위해 모든 것을 희생해 왔다. 집에는 거의
있지 않는다. 소년은 아버지의 그림자를 좇았다. 옆에 있는 것
은 두 가지밖에 없었다. 아버지의 인터뷰가 매달 실리는 잡지
와 아버지의 작품이다. 몇 번씩 반복해 읽으면서 잡지는 너덜

너덜해졌고, 영화도 몇 번이나 보았다. 자연스럽게 애니메이션에 관심을 가지면서 아버지가 제작한 영화의 모든 장면을 외워 버리게 되었다.

나는 이런 사실을 알고 있다는 이유만으로 고로 군에게 감독을 맡긴 것이 아니다. 나는 당초 고로 군에게 『게드 전기』의 기획에 참가하지 않겠느냐고 권유했다. 그리고 프로젝트가 진행되면서 고로 군의 확실한 의견과 필요하여 그린 그림의 실력이 향상되는 것에 혀를 내둘렀다. 어쩌면 감독을 할 수 있지 않을까 직감했다.

어느 날, 그에게 "감독을 맡아주지 않겠어요?"라고 부탁했다. 그 답변이 나오기까지 사실은 2년 가까이 걸렸다. 그럴 만도 했을 것이다. 위대한 아버지를 가진 데다 감독으로는 첫 경험, 더욱이 영화로 만들 작품은 아버지가 많은 영향을 받았다고 공언한 『게드 전기』였기 때문이다.

아버지인 미야 씨에게 보고하자, 그는 예상대로 엄청나게 반대했다. "농담하지 마라. 경험이 전혀 없는 녀석한테 감독을 시키는 건 터무니없는 짓이다"라며 격하게 화를 냈다.

나는 영화 『붉은 돼지』의 한 장면을 떠올렸다. 비행기 회사의 사장이 주인공 포르코에게 아끼는 비행기의 수리를 맡기고 젊은 여성 설계사를 소개하는 장면. 그녀를 보고 거절하려

는 포르코에게 그녀는 "중요한 건 경험인가요, 영감인가요"라고 묻는다. 포르코는 "영감이다"라고 답한다. 나는 마음속으로 미야 씨에게 농담을 던졌다. "당신은 영화에서 거짓말을 했다"고.

　얼마 후 미야자키 집안에서는 가족 회의가 열렸고, 모두 고로 군을 응원하기로 결정되었다.

<div align="right">

-「칼럼의 시간」『주니치 스포츠』 2006년 5월 31일

</div>

새로운 창가를 만들고 싶다

'세대를 넘어 계속 불릴 수 있는 노래가 줄고 있다.'
──최근 몇 년간 쭉 느껴온 것이다.

딱히 무슨 계기가 있는 것은 아니다. 하지만 내가 느끼기에 이 정도니, 앨범에 참여하는 분들은 더 뼈저리게 느낄지도 모른다.

명확한 이유는 모른다. 다만 항간에 흘러나오는 노래를 들으면, 리듬을 강조하고 음정을 갖추는 데 확실히 많은 힘을 기울이는 것 같다. 하지만 돌이켜 보면 모든 세대가 함께 부르는 노래가 많던 시대, 일본인이 즐겨 흥얼거린 것은 리듬이나 음정보다 말과 말의 '간격'을 중시한 곡이다. 중요한 것은 목소

리와 가사였고, 대표적인 것이 창가唱歌였다.

사실은 『게드 전기』라는 작품에 삽입곡이 필요하게 됐을 때 "새로운 창가를 만들고 싶다"고 생각했다. 어쨌든 히트곡이라 하면 불려지는 것은 남녀의 이야기뿐. 대체 어떻게 이렇게 노래의 폭이 좁아져 버렸을까. 그래서 '테루의 노래'라는 삽입곡을 인간이 근원적으로 가진 고독과, 말과 말의 '간격'을 중시하며 불러 달라고 요청했다. 『귀를 기울이면』 때 '컨트리 로드'를 중학생에게 번역시켜 부르게 한 것도 같은 발상이었다. 스튜디오 지브리의 작품에는 그렇게 시대의 흐름에 역행하는 측면이 있다.

그런데 창가는 옛날부터 일본에 있지는 않았다. 학교 수업에 쓸 수 있게 정해진 것은 메이지 초기인데, '반딧불이의 빛[1]'이 스코틀랜드 민요였듯 많은 노래가 외국 곡에 가사를 붙인 것이었다. 왜 일본에서 받아들였는지 정확한 이유는 모르지만, 곡이 갖고 있는 '간격'이 일본인의 마음속 깊이 있는 진심과 닿았을지도 모른다.

한편 일본에서 예부터 전해오는 노래는 창가와 대조적으로 무섭게 느껴진다. 예를 들어 '다섯 나무의 자장가'는 입을

1 원제는 Auld Lang Syne. 국내에는 '석별'이란 제목으로 더 알려져 있다.

덜기 위해 고향에서 멀리 떠난 열두세 살 아이가 아기 돌보는 일을 하면서 한 맺힌 마음을 가사에 담아 부른 듯하다. 즉 각자가 힘든 상황만큼 가사가 나온다는 얘기다. 하지만 안데르센 동화가 그렇듯, 아이들을 재우기 위해서는 좀 잔혹한 내용이 필요했을 것이다.

그런 의미에서『일본의 노래』라는 제목에 비해 앨범 목록에 창가만 올라 있어 무척 흥미롭다. 그리고 이런 기회를 통해 창가에 다시 서광이 비치며 주목을 받았으면 좋겠다. '작은 가을 발견했다', '이 길'…… 모두 내가 좋아하는 노래만 있어서다.

이 시리즈가 계속 나온다면 바라는 것이 있다. 아일랜드 민요 '뜰의 천초[1]'를 누군가가 불러줬으면 싶다. 15년쯤 전이었나, 미야자키 하야오와 함께 아일랜드를 여행했을 때 일이다. 우연히 들어간 BAR에서 현지 사람들과 '뜰의 천초'를 합창했다. 그들은 아일랜드어, 우리는 일본어로 말이다.

—CD 「일본의 노래 제1집」 라이너 노츠 2007년

1 원제는 The Last Rose of Summer, 국내 제목은 '한 떨기 장미꽃'

긴장의 첫 시사회

지브리의 최신작 『게드 전기』(미야자키 고로 감독, 29일 개봉) 가 완성되어 지난 주 수요일에 첫 시사회를 했다. 첫 시사는 최종 확인을 겸하여 여는 행사로, 스태프에게는 특별한 날로 기뻐할 만한 순간이다.

그러나 이번만은 시사회 장소가 묘한 분위기에 휩싸였다. 『바람계곡의 나우시카』 이후 20편 가까이 첫 시사회를 치러서 긴장할 까닭이 없을 텐데, 그렇게 떨리기는 처음이었다.

놀랍게도 고로의 아버지 미야자키 하야오가 아무런 예고 없이 시사회장에 나타난 것이다.

"경험이 전혀 없는 녀석에게 감독을 시키는 건 터무니없다"

매력이 있는지를 전하기 위하여

고 미야 씨가 격노했던 일은 스튜디오에서는 '공공연한 비밀'이었다. 또 미야 씨는 자신이 신작으로 착수한 작품이기도 해서 "냉정한 판단을 할 수 없을 테니 첫 시사는 보지 않는다"고 공언했었다. 상영 전에 미야 씨는 40년 동안 함께 일해 온 야스다 미치요 씨에게 억지로 끌려왔다고 변명을 했다.

그렇게 영화가 시작되었다. 이미 영화는 눈에 들어오지도 않았다. 앞자리에 앉아 있던 백발의 미야 씨 머리만 줄곧 보고 있었다. 어둠 속이라 하얀 머리털이 유난히 눈에 띄었다.

그러나 그는 영화 중간쯤 됐을 때 갑자기 밖으로 나가버렸다. 내 심장이 멈추었다. 옆에 있던 고로가 무슨 생각을 하고 있을까 하고 살펴보니, 이미 산송장 같았다.

미야 씨는 돌아가 버린 걸까. 나중에 그와 얘기를 나눠야 하나, 한다면 무슨 얘기를 하면 좋을까. 나와 고로가 미야 씨의 생각에 참을 수 없는 영화를 만들어 버린 걸까. 계속 눈을 감고 생각을 했다.

그러자 15분 뒤 그가 돌아왔다. 대체 무슨 일이 있었을까. 하지만 자리에 돌아온 것만으로 나는 조금이나마 안도했다.

상영 후 니혼 TV의 우지이에 씨와 얘기를 나누는 사이에 미야 씨는 사라져 버렸다.

사흘 뒤 『게드 전기』의 뒤풀이가 있었다. 장소에 늦게 도착

한 야스다 씨가 고로에 대한 미야 씨의 말을 전해주었다. 뒤풀이를 일단락 짓는 인사를 겸해, 나는 큰 소리로 미야 씨의 짧은 코멘트를 읽었다.

"곧이곧대로 만든 게 괜찮았다……."

장소에 모인 스태프 300명이 치는 박수 소리가 크게 들렸다.

<div align="right">

―「칼럼의 시간」『주니치 스포츠』 2006년 7월 5일

</div>

미야자키 하야오 감독의 심경 변화

35년이나 전의 이야기다.

야마모토 슈고로의 『야나기바시 이야기柳橋物語』의 주인공 오센에 대해 만화가 조지 아카야마 씨와 대화를 나눴다. 외골수로 부지런하고 열심히 일하는 데다 일편단심인 아가씨의 이야기다.

"이런 여성이 내 이상형입니다. 언젠가 우연히라도 만나고 싶네요."

"그건 무리예요. 현실에 없으니까요. 남자는 이런 여성을 그리죠."

조지 씨의 이 한마디가 묘하게 인상에 남았다. 나는 고작 25살 애송이였다.

그 후 미야자키 하야오와 만나고 나서 그가 그리는 여성상이 모두 그 요건을 채우고 있는 것에 놀랐다.

『칼리오스트로의 성』의 클라리스도 그렇고, 『라퓨타』의 시타, 게다가 치히로도 그런 히로인이다.

남자 형제 넷 중에 둘째로 태어난 미야 씨는 결혼하여 이미 아이를 이미 얻었지만 아들만 둘이다. 그런 환경에서 여성을 이상적으로 그리는 건 필연이었다.

그런 미야 씨가 이번에는 제멋대로인 여주인공 포뇨를 그렸다. 나는 충격을 받았다.

미야 씨가 이상형에서 벗어나 현실적인 여주인공을 그리다니. 획기적인 사건이었다.

그리고 제작 기간 중 어느 날의 사건.

미야 씨의 자리는 스튜디오 안 메인 스태프가 일하는 장소 한편에 있는데, 그곳에 발을 들인 나는 이런 말을 해보았다.

이 작품은 미야 씨의 인생을 한데 모은 것이다. 여자가 제멋대로 군다. 하지만 그런 여성에 홀리는 것 또한 남자의 본질. 인생은 마음대로 되지 않는다. 하지만 마음대로 되지 않기에 사람은 이끌린다. 그렇다, 그 말대로다. 미야 씨가 크게 맞

장구 치던 것이 어제 일처럼 떠오른다.

어떤 심경의 변화가 생긴 걸까.

아동용의 틀에서 만든 『벼랑 위의 포뇨』에서 미야자키 하야오의 '노년'을 본 사람은 나뿐일까.

<div align="right">

―「상창想創」『마이니치 신문』 2008년 8월 5일

</div>

어릴 적에 맺은 약속은 잊지 않는다

큰 포뇨가 노래를 한다. 야노 아키코 씨의 라이브에 다녀왔다. 컬리 헤어랄까 브로콜리 같은 머리형의 야노 씨는 이번에 어느 때보다 귀여웠다. 좋아하는 사람이라도 생긴 걸까, 온몸으로 기쁨을 나눠주는 듯한 노래 솜씨였다.

그녀는 무엇을 위해 노래할까. 물론 그곳에 온 청중을 위해서다. 그러면 노래를 듣는 청중들이 받은 것은 무엇일까.

미야자키 하야오의 말을 빌리면, 현대는 '불안과 노이로제의 시대'다. 모두들 '안심'이란 것을 가장 원하게 된다.

사람은 자신을 위해 무언가를 하고 있으면 불안에 빠진다. 남을 위해 무언가를 하고 있을 때 마음이 안정된다.

포뇨는 큰 입을 벌려 엄청 좋아하는 햄을 덥석 무는 여자아이이다. "포뇨, 소스케 좋아!"라고 그녀가 말할 때는 보이는 그대로, 말한 것 말고 그 이상은 아무것도 없다.

포뇨의 말을 들은 우리도 의문을 품지 않을 뿐더러 속내를 읽지도 않는다.

그 말은 소스케를 위한 선물이었다. 그는 안심하고 그대로를 받았다. 때문에 소스케는 이렇게 대답을 할 수 있었다.

"걱정하지 않아도 괜찮아. 내가 지켜줄 테니."

5살 소스케는 태어나서 처음 자신 이외의 것을 믿고 포뇨와 만날 수 있었다.

포뇨는 자라서 깔끔하게 소스케의 곁을 떠나갈지도 모른다. 하지만 그것은 본질적인 문제가 아니다. 나 이외의 믿을 수 있는 존재를 만나는 체험은 틀림없이 그의 것이 됐기 때문이다.

사람은 어릴 적에 맺은 약속은 영원히 잊지 않는다.

그러고 보니 이 영화를 본 미야 씨의 부인이 이렇게 감상을 쓴 것 같다.

"소스케는 당신 자신이군요."

−「상창想創」『마이니치 신문』 2008년 8월 12일

지금 왜『마루 밑 버로워즈』인가?

　미야자키 하야오가 이 기획을 하자고 말을 꺼낸 것은 2008 년 초여름이었다고 기억합니다.

　한편 나는 다른 기획을 생각하고 있었기에 어느 쪽이 좋을 까 몇 번이나 논의를 거듭했습니다. 하지만 둘 다 양보하지 않 아서, 이래서는 아무것도 정할 수 없기에 결국 내가 연장자인 미야자키 씨의 기획을 들어주기로 결정했습니다.

　이『마루 밑 버로워즈』는 확실히는 모르지만 그 옛날 미야 씨가 젊을 때 다카하타 씨와 함께 생각한 기획으로, 따져보면 40여 년도 더 지난 겁니다. 그것을 문득 떠올린 미야 씨가 내 게 읽으라고 추천하면서 억지로 설득했습니다. 자신들의 젊

은 날에 대한 동경이 섞여있었을지도 모르겠습니다. 지브리에서는 이런 일이 간간히 있습니다.

그런데 지금 왜 『마루 밑 버로워즈』일까? 그 질문을 하자, 미야 씨는 쩔쩔매면서 이런저런 말을 쏟아냈습니다. 이 이야기 속에 등장하는 '더부살이'라는 설정이 좋다. 지금 시대에 딱 맞는다. 대중 소비 시대가 끝나고 있다. 이럴 때 물건을 사지 않고 빌린다는 발상은 불경기이긴 하지만 시대가 그렇게 변했다는 증거라고 설명했습니다.

그리고 성격이 급한 미야 씨는 즉시 기획서를 써줬습니다.

장편 애니메이션 기획 『작은 아리에티』 80분

메리 노튼 작 『마루 밑 버로워즈』에서.

무대를 1950년 영국에서 현대인 2010년 일본으로 옮긴다. 장소는 낯익은 고가네이 근처가 좋다.

오래된 집의 부엌 바닥 밑에 사는 소인 가족. 아리에티는 14살 소녀. 그리고 부모.

생활에 필요한 것은 모두 마루 위의 인간한테 빌린다는 '더부살이' 소인들. 마법을 쓸 수 있는 것도 아니고 요정도 없다. 쥐와 싸우고 바퀴벌레나 흰개미에게 줄곧 시달리고, 훈증 살충제나 살충 스프레이를 피하며, 바퀴벌레 끈끈이나

봉산 경단 덫에서 도망쳐, 들키지 않고 눈에 띄지 않도록 주의를 기울이며 조심스레 지내는 소인들의 삶.

위험한 빚을 지러 나가는 아버지의 용기와 인내력, 공부를 통해 일을 잘 처리하면서 가정을 지키는 어머니의 책임감, 호기심과 구김살 없는 감수성을 가진 소녀 아리에티. 여기에는 고전적인 가정의 모습이 남아 있다.

낯익고 평범하기 짝이 없는 세계도 키 10센티쯤 되는 소인들의 입장에서 바라보면, 신선함을 되찾는다. 그리고 온몸을 써서 움직이는 소인들의 애니메이션적 매력.

이야기는 소인의 생활에서 아리에티와 인간 소년의 만남, 교류와 이별. 그리고 혹독하고 박정한 인간이 일으키는 광풍을 벗어나 소인들이 들로 나갈 때까지를 그린다.

혼돈으로 불안한 시대를 사는 사람들을 위한 이 작품이 위로와 격려가 되기를 바라며…….

(2008.7.30.)

이 기획서에서 알 수 있듯이 제목은 처음에 『작은 아리에티』였습니다.

대담하게 바꿨구나 하는 생각에 이유를 묻자, 미야 씨는 '아리에티'라는 말의 울림이 좋아서 그 이름을 쭉 생각하고 있

매력이 있는지를 전하기 위하여

었던 것 같았습니다. 하지만 미야 씨가 말하고 있던 '더부살이'라는 말이 제목에 포함되어 있지 않습니다. 그 부분을 지적하자 미야 씨는 선뜻 현재의 『더부살이 아리에티』[1]로 제목을 바꿨습니다.

자, 이렇게 되면 다음은 감독을 누구에게 맡길 것인가?

이게 난제였습니다. 왜냐하면 지브리는 다카하타 이사오와 미야자키 하야오가 교대로 만들기로 하고 세워진 스튜디오인데, 어느덧 두 사람 모두 나이를 많이 먹었습니다. 아무리 노익장을 발휘한다 해도 한계가 있습니다. 『게드 전기』에 젊은 미야자키 고로를 기용했듯 젊은 힘이 필요했습니다.

누구로 하지? 이럴 때면 미야 씨는 갑자기 나를 스튜디오의 책임자로 대합니다. 게다가 생각할 여지를 주지 않습니다.

그래서 기회를 놓치지 않고 나는 바로 지금의 감독인 요네바야시 히로마사의 이름을 꺼냈습니다. 통칭 '마로'. 그 마로가 좋겠다는 생각을 말하니, 미야 씨의 표정에 놀란 기색이 역력했습니다.

"어, 왜죠? 스즈키 씨, 언제부터 그렇게 생각하고 있었나요?"

"2~3년 전부터인데요."

1 『마루 밑 아리에티』의 일본 원제

이럴 때는 기분 내키는 대로 말합니다. 나라고 마로와 그런 얘기를 지금까지 해왔을 턱이 없습니다. 물어보니 이름을 꺼냈을 뿐입니다.

이와 관련해 말하면, 마로는 지브리에서 가장 능숙한 애니메이터입니다. 『벼랑 위의 포뇨』에서는 '포뇨 온다' 장면을 담당해 미야 씨의 탄성을 자아낸 애니메이터입니다.

"좋아요, 그 녀석을 불러 얘기해 보죠!"

일이 결정되면 행동도 빠른 미야자키 씨입니다. 즉시 미야 씨의 아틀리에 니바리키에 그를 불러 둘이서 설득했습니다.

우선 미야 씨가 선뜻 "마로, 이게 이번 기획이다" 하고 말을 꺼내더니 원작을 보여주며 네가 감독을 맡아! 라고 잘라말했습니다.

평소 여간한 일로는 표정이 변하지 않는 마로도 놀라더군요.

"감독에게는 사상과 주장이 필요하잖아요. 제게는 그런 게 없어요."

그래서 나와 미야 씨가 큰 소리로 동시에 외쳤습니다.

"그건 이 원작에 나와 있어!"

마로는 어리둥절해 했지만 머지않아 감독 제안을 받아들이게 됩니다.

마로는 초반엔 미야 씨의 표정만 살피고 있었지만, 각오를

매력이 있는지를 전하기 위하여

다졌는지 그림 콘티를 그리는 단계가 되자 더는 미야 씨에게 의논하지 않겠다고 결정하더니, 미야 씨에게도 말하러 갔습니다.

미야 씨는 "그래. 그래야 남자다!" 하고 대꾸했고, 지금은 마로가 그린 콘티에 따라 스태프 전원이 이 작품에 매달려 있습니다.

제작은, 지금으로서는 순조롭게 나아가고 있습니다. 하지만 걱정거리는 단 하나, 미야 씨입니다. 미야 씨가 언제 어느때 이 작품 속으로 난입해 올까요. 마로를 걱정하고 있을 게 틀림없는데 말이죠.

－『마루 밑 아리에티』 전단 · 프레스 시트 · 극장용 팸플릿 2010년

너는 운 좋은 아이다

어릴 때 외가 쪽 할머니한테서 이 말을 자주 들었다. "너는 운 좋은 아이다." 그 말을 몇 번이고 몇 번이고 계속 들었다. 계속 듣다 보니 그게 체질이 되었다. 덕분에 뭐든 새로운 일을 시작할 때면 아무 근거도 없이 어떻게든 될 거라 생각하는 버릇이 들었다.

이번에도 그랬다. 기획이 정해지고 감독을 누구로 할지 미야 씨가 물었을 때 생각 없이 "마로……"라고 말을 꺼냈다. 미야 씨는 이어서 "언제부터 생각하고 있었나요?"라고 질문했고, 나는 "2~3년 전부터……"라고 대답했다. 그때도 안 되면 다른 사람으로 정하면 된다고 생각했던 것 같다.

미야 씨가 내게 되물은 까닭은, 그에게도 마땅한 인물이 없었기 때문이다. 마로라고 불리는 요네바야시 히로마사가 어떤 인물인지, 같은 회사에 있으면서도 잘 알지 못했다. 그냥 풍문으로 알고 있었던 것은 세 가지뿐. 애니메이터로서 그림을 잘 그리고, 인덕이 있다. 그리고 풍모와 태도. 그림을 잘 그린다고 해서 감독을 할 수 있는 건 아니다. 그 정도는 나도 알고 있었다. 게다가 마로가 지브리에 들어온 지도 10년 이상이 지났는데, 나는 그와 얼굴을 맞대고 제대로 얘기한 적이 한 번도 없었다. 때문에 미야 씨에게 질문을 받기 전까지 그를 감독으로 쓰자는 생각은 한 번도 해본 적이 없었다. 그의 이름을 무의식중에 입 밖에 꺼냈을 때 가장 놀란 사람은 그 누구도 아닌 바로 나였다.

"영감이 있었던 겁니까?" 자주 듣는 소리인데, 그렇게 멋진 것이 아니다. 다만 누군가를 결정해야 한다. 무언가 있었다고 하면 압박감이었다. 세실 씨에 대해서도 같은 경우라 할 수 있다. 주제가를 어떻게 할까 고민하고 있었을 때 바다 건너편에서 CD 한 장이 날아왔다. 지푸라기라도 잡고 싶은 심정이었기 때문에 들었다. 그랬더니 하프 소리가 소인과 딱 맞아떨어졌다. 그런 일이 일어났다. 하지만 이상하다. 이런 우연이 자주 있다고 할까, 날마다 그런 일로 가득하다.

마로가 감독이 되어 우리의 상상 이상으로 작업을 순조롭게 시작했을 무렵, 미야 씨가 말을 꺼냈다. "우리, 운이 좋군요. 마로가 있어서." 나는 내심 동의했다. 매일이 줄타기. 이게 진짜 모습이다. 그때 문득 할머니의 말이 생각났다. "너는 운 좋은 아이다." 덧붙이자면, 할머니의 이름은 오시마 미야. 친한 사람한테서는 '미야 씨'로 불리고 있었다.

－『마루 밑 아리에티』 프레스 시트 2010년

지브리에서 자란 연출가가 탄생

기획과 각본을 맡긴 뒤로는 말참견을 하지 않았다. 손도 대지 않았다. 그런 미야자키 하야오가 첫 시사를 통해 비로소 『마루 밑 아리에티』를 보았다. 그림을 그린 스태프들도 함께 보았다. 그 자리에는 물론 마로라고 불리는 감독 요네바야시 히로마사도 있었다.

영화가 끝나고 불이 켜졌을 때 '침묵의 순간'이 생겼다. 모두 아무 말이 없었다. 그때 미야 씨가 앞자리에 앉아 있던 마로를 일으켜 세웠다. 그리고 오른손으로 마로의 왼손을 높이 들어올렸다. 모두들 안심한 듯 큰 박수를 쳤다. 한참 동안 소리가 그치지 않았다.

시사실에서 나온 미야 씨는 그저 한 마디를 했을 뿐이다.

"지브리에서 자란 연출가가 드디어 탄생했어……."

―『마루 밑 아리에티』 가도카와 시네플렉스 극장용 색지 2010년

매력이 있는지를 전하기 위하여

『코쿠리코 언덕에서』의 기획이
결정될 때까지

기획은 어떻게 정해질까. 자주 듣는 질문이다. 왜『코쿠리코 언덕에서』로 결정됐을까, 사실은 여러 기획을 검토하던 시기가 있었다.

처음에는 린드그렌의『산적의 딸 로냐』를 만들기로 하고, 고로 군(미야자키 고로)이 중심이 되어 시놉시스를 쓰거나, 이 기획을 하고 싶어 한 곤도 가쓰야가 참여해 캐릭터를 그리고 있었다. 하지만 검토하면 할수록 왠지 감이 팍 오지 않았다.

생각을 확 바꿔서 야마모토 슈고로의『야나기바시 이야기』를 만들자고 말을 꺼내 보기도 했다. 에도 시대에 일어난 지진

과 홍수, 큰불로 대혼란에 빠진 에도 마을을 배경으로 젊은 남녀의 이야기를 엮는 것이다.

　주인공 오센에게는 어릴 때 친하게 지낸 목수인 남자 친구가 두 명 있다. 훌륭한 목수가 될 목표를 가진 쇼키치는 오센과 장래에 부부가 되기로 약속하고 가미가타로 여행을 떠난다. 한편 우직한 고타는 구혼을 계속 거절당한다.

　그러는 와중에 에도에 큰 재해가 닥친다.

　오센은 에도의 화재에 죽을 뻔했지만 고타가 나타나 오센을 구한다. 하지만 고타는 목숨을 잃고 만다. 오센은 기억을 잃었다가 정신을 차리니 양팔에는 낯선 젖먹이가 안겨 있었다. 오센이 고타라고 헛소리를 했기에 아기에게는 '고타로'란 이름이 붙어 버렸다.

　그 일이 오해를 불러, 돌아온 쇼키치는 오센을 비난한다. 그 아이가 고타의 아이가 틀림없다고. 기억이 돌아온 오센은 누가 자신을 정말로 사랑했는지 깨닫는다.

　그리고 고아인 고타로와 함께 강하게 살아가겠다고 결심한다.

　제목은 여기에 다리만 있었어도 많은 사람이 죽지 않았다는 뜻에서 유래했다.

　그래서 훗날 야나기바시가 지어졌다는 것이 속설이다. 원

래 거리에 관심이 많은 고로 군은 에도 시대의 옛 지도를 손에 들고 여러 가지 망상이 펼쳐갔고 그 후 순조롭게 진행되는 듯 했지만, 제반 사정으로 이 기획도 허사가 되었다.

지금 돌이켜 보면 오싹하다. 이 기획을 그대로 추진했다면 무슨 일이 일어났을까.

지진을 예감했다는 말은 절대 할 수 없다.

태평한 세상에 하나의 경종으로 재해를 다루고, 사람이 사는 데 무엇이 중요한지, 나는 그것을 테마로 만들고 싶었다.

덧붙여 내가 태어난 고향은 나고야. 어릴 적에 이세만 태풍의 무서움을 몸소 체험했다.

기획이 정해지지 않아 견디기 힘든 날들이 이어지던 어느 날, 미야 씨가 문득 말을 꺼냈다.

"스즈키 씨, 코쿠리코 언덕을 만들죠!"

그 한마디에 나는 순식간에 기억을 떠올렸다.

이야기는 20년쯤 전으로 거슬러 올라간다.

신쥬에 있는 미야 씨의 산장에서 순정 만화를 원작으로 영화를 만들 수 있을지 밤마다 논의했다. 멤버는 젊은 오시이 마모루와 안노 히데아키, 그리고 우마노스케들이었다.

그것을 만들까. 그때 미야 씨가 이 기획을 그만 둔 이유는

원작에 나오는 학생 운동이 요즘은 유행하지 않는다는 것이었다. 지금은 또 상황이 다르다.

재작년 12월 27일의 일이었다.

이대로 해를 넘기면 2년 연속으로 영화를 만들겠다는 우리의 계획이 수포로 돌아간다. 어쩔 수 없는 건가, 그런 생각이 들기 시작하던 다급한 때였다.

나도 결단했다. 즉시 고로 군에게 말했다. 그의 결단도 빨랐다.

"이렇게 되면 아무 거나 만듭시다!"

아직 원작도 다시 읽지 않았다. 하지만 『로냐』의 기획을 만지작거린 날을 세어 보니 1년 이상의 시간이 흐른 것 같았다.

해가 밝자 즉시 미야 씨가 시나리오를 만들기 시작했다.

동시에 캐릭터 만들기와 미술 설정이 시작되었다.

나는 『마루 밑 아리에티』 때와 마찬가지로 니와 게이코를 기용하자고 제안했다. 미야 씨도 다른 의견은 없었다.

니와 게이코는 내가 『아니메주』를 만들 때 팀원 중 한 명이었다.

입사했을 때부터 무슨 생각을 하는지 잘 알 수 없었다. 언제나 멍하니 있었다. 하지만 원고를 쓰라고 하면 잘 쓴다. 정말 요령 있게 원고를 정리한다.

매력이 있는지를 전하기 위하여

당시 나는 편집장으로서 팀원의 원고를 고치곤 했는데, 그녀의 원고를 볼 때만은 안심했다.

언젠가 각본가인 잇시키 노부유키의 책을 출판하게 되었다. 편집부에 찾아온 그가 놀랐다.

"저 여자는……, 니와 게이코인데요."

그의 말에 따르면, 학창시절 쇼치쿠 시나리오 연구소의 동기생이던 그녀는 가장 솜씨가 출중했다. 뒤에서 다들 '천재 소녀'라고 수군거렸다. 하지만 돌연 행방을 감춰 버렸다고…….

니와 게이코를 추궁하자 선뜻 인정했다. 하지만 그 후로도 그녀는 아무 일 없었다는 듯 일에 몰두했다.

내가 지브리에서 일하게 되면서 『바다가 들린다』의 시나리오를 그녀에게 발주하자, 그녀는 즉시 받아들였다. 그때도 별반 놀란 모습은 보이지 않았다.

그 후 『게드 전기』에서도 그 솜씨를 보여주게 된다.

그리고 『마루 밑 아리에티』에서 미야 씨가 누군가 시나리오 작가가 있으면 좋겠다고 말을 해서 그를 추천했다.

일은 순조롭게 나아갔다.

과정은 이랬다.

일단 기승전결을 미야 씨가 화이트보드에 그려 둔다.

또한 설정도 화이트보드에 마구 그린다.

그리고 그것들을 바탕으로 문득 떠오르는 생각을 이리저리 부풀리면서 차례차례 이야기로 엮어간다.

그녀는 그것을 대부분의 경우 하룻밤 동안 원고로 쓰기 시작한다. 게다가 앞뒤 이야기를 잘 맞춘다.

미야 씨는 그 사이, 한밤중이나 스튜디오에 출근하다 떠오른 새로운 아이디어를 다음날 그녀 앞에서 기관총처럼 떠들어댄다.

이 과정을 되풀이한 결과로 『마루 밑 아리에티』와 『코쿠리코 언덕에서』의 시나리오가 완성되었다.

참고로, 그동안 나는 미야 씨와 함께 일한, 많은 시나리오 작가를 봐 왔다. 하지만 미야 씨의 머리 회전 속도나 하루아침에 손바닥 뒤집듯 하는 그 무시무시한 '변덕'에 모두 꼬리를 감추었다.

니와 게이코는 어떻게 미야 씨의 뒤를 따라갈 수 있었을까.

그건 그렇고 기획이라는 것은 참 재미있다.

『야나기바시 이야기』 때 생각했던 것이 사실은 『코쿠리코 언덕에서』에 도움이 되었다.

우미와 순이 이복형제일지 모른다. 그것이 이 영화의 중요한 포인트 중 하나가 된 것이다. 하지만 결국 그것은 전후 혼

매력이 있는지를 전하기 위하여

란기에 친구가 남긴 아기를 자기 자식으로 신고한 게 원인이
었다.

자기 자식이 아닌데 자신의 호적에 올려 버린다.

올해 70살을 맞는 미야자키 하야오에게 그런 일은 특별하
지 않은 듯하다. 나도 초등 5학년 때 거리에서 자동차를 몰고
다닌 적이 있다. 아버지 회사의 차를 운전하고 싶어 하는 걸
알고 운전수가 가르쳐 주었다. 스치듯 지나가는 경찰관 아저
씨가 싱글벙글하며 손을 흔들어준 날이 그립다. 관용 있는 시
대였다. 하지만 요즘 사람들은 이해하기 힘들 것이다.

내 안에 고타로와 둘이서 살아가겠다고 결심한 오센과 『코
쿠리코 언덕에서』의 이야기가 겹쳐졌다. 그리고 그런 영화를
만드는 의미가 언뜻 보였다.

— 각본 『코쿠리코 언덕에서』 가도카와분코 2011년

재즈는 어떻습니까?

.

다케베 씨를 기용한 동기는 야마하의 사다 미호 씨가 제공했다.

주제가 편곡을 누구에게 맡길까. 사다 씨가 후보 리스트를 작성했는데, 그중에 다케베 씨의 이름이 있었다. 사다 씨가 준비한 음원을 여러 가지 들은 뒤, 나는 망설임 없이 다케베 씨를 추천했다. 데시마 아오이 양이 이마이 미키 씨의 노래 'PIECE OF MY WISH'를 부른 DVD가 결정적이었다. 그 자리에 있던 모두가 감동했다. 노래도 곡의 편곡도 완벽했다. 누구도 이의를 달지 않았다. 영상에는 아오이 양의 뒤로 피아노를 치는 다케베 씨의 모습도 비추고 있었다.

또 우연이 겹쳤다. 내가 NHK의『프로페셔널』에서 다케베 씨의 작업 모습을 본 얘기를 하자, 고로 군이 "나도 봤습니다"라고 웃으면서 답했다.

그래서 내가 소중히 간직해 둔 얘기를 들려주었다.

"사실은 사다 씨의 본가 옆이 다케베 씨가 자란 집이었다네."

"그렇답니다. 저는 다케베 씨의 피아노로 자랐습니다"라고 다케베 씨보다 연하인 사다 씨는 농담을 했다.

인연이라는 것은 무섭다. 차라리 영화 음악도 다케베 씨에게 맡기면 어떨까.

이렇게 되자 다음 얘기가 빨라졌다.

나는 관계자를 설득하기 위해 강한 어조로 말했다.

다케베 씨는 당대 첫손에 꼽히는 편곡 솜씨를 갖고 있다.

현대는 각색의 시대. 회화도, 소설도, 만화도, 그리고 음악도 전부 오리지널이 있다. 어딘가에서 대단한 걸 찾아내 그걸 똑같이 그대로 인용하거나 아니면 오리지널을 알 수 없을 만큼 흉내를 낸다. 오해를 살 각오를 하고 말하자면 현대에는 작곡조차 모두 편곡에 불과한 거나 마찬가지인 면이 있다. 다케베 씨라는 사람은 어쩌면 그 점을 스스로 깨닫고 일하는 사람이라 생각한다. 때문에 편곡 일을 열심히 한다. 영화 측의 주문에도 장인정신으로 대응해 주지 않았던가.

고로 군을 포함해 모두가 찬성했다. 이렇게『코쿠리코 언덕에서』의 음악이 다케베 씨로 결정되고, 즉시 다케베 씨와의 협의가 시작되었다.

　우선은 지브리 시사실에서 그림 콘티를 연결한 라이카 릴을 보았다. 이게 어떤 영화인지 대충 내용을 파악했다.

　회의실에 돌아오자마자 다케베 씨가 제안을 했다. 재즈는 어떻습니까? 영화의 좋은 템포와 63년이란 시대에서 발상이 떠오른 듯했다.

　부랴부랴 곡을 만들어 몇 곡인가 받기로 했다. 음악은 아무리 얘기를 나눠도 어렵다. 소리를 듣기 시작하면 이해할 수 있고 의견도 말할 수 있다.

　쉴 겨를도 없이 피아노 스케치 제1탄이 도착했다. 고로 군이 기뻐했다.

　"밝아요, 이게 딱 맞다고 생각해요."

　나도 같은 의견이었다.

　다시 고로 군이 의견을 말했다.

　"심각한 장면에 경쾌하면서도 묘한 곡을 붙이면 어떨까 싶은데요."

　재미있는 의견이었다. 이렇게 음악의 방향성이 결정된다. 우는 장면에서 슬픈 곡을 붙이는 것은 간단하다. 관객이 감정

을 이입할 수 있기 때문이다. 반대로 경쾌하면서 묘한 곡을 붙이면 관객은 주인공들을 객관적으로 볼 수 있다. 그걸로 말하고 싶은 게 잘 전해진다.

그 후에도 다케베 씨는 틈날 때마다 차례차례로 곡을 보내주었다. 일이 빠른데다 주저하지도 않는다. 『프로페셔널』에서 본 그대로 작업하는 사람이었다.

보내 온 곡은 모두 피아노 스케치였는데, 음향 책임자 가사마쓰 고지 씨에게 부탁해 라이카 릴에 곡을 붙여보기로 했다. 그걸 본 우리는 확신을 가졌다. 이제 됐다. 필연적으로 최종적인 소리도 이른바 오케스트라가 아니라 편성이 적은 게 이 작품에 어울린다. 그 방향으로 결정되었다.

이렇게 순조롭게 작업을 진행되었다.

이후 장면의 길이에 맞춰 음악을 녹음하는 때가 되었다.

그래서 나는 다케베 씨에게 무모한 제안을 해 보았다.

"영화 음악을 전부 피아노로 해 버리는 거죠. 요즘 음악은 툭하면 사운드가 두텁고 너무 인공적이니. 피아노 소리 하나로 설득력이 있을까요?"

다케베 씨의 미간에 주름이 잡혔다. 가사마쓰 씨는 늘 그렇듯 애매한 표정을 짓고 있었다. 고로 군은 의아한 표정이었다. 다케베 씨가 불씨를 당겼다.

"피아노 소리만 넣는 건 중요한 순간만 그렇게 하는 게 어떻겠습니까?"

내 제안은 무참하게 퇴짜를 맞았지만, 말하길 잘 했다. 왜냐하면 이 말이 계기가 되어 이번에 『피아노 스케치집』이란 '이미지 앨범' CD가 만들어졌기 때문이다.

이 앨범을 들으며 나는 옛날 일본 영화를 떠올렸다. 그러고 보니 60년대의 닛카쓰의 청춘 영화에 이런 느낌의 곡이 많았던 것 같다. 나는 내 DVD 라이브러리를 찾아 헤맸다. 이시하라 유지로가 주연한 『치사한 놈』을 발견하고 오프닝을 참고했다. 갑자기 경쾌한 재즈 소리가 들려왔다.

–CD 『코쿠리코 언덕에서 이미지 앨범 ~ 피아노 스케치집』 다케베 사토시
라이너 노츠 2011년

나의 영화 촌평

『숨겨진 검, 오니노쓰메』

감독 야마다 요지 | 배급 쇼치쿠 | 2004년

신분이 다른 여자와 함께 살기 위해 남자는 무사 신분을 버렸다. 남자가 쓰는 비법은 비검 오니노쓰메. 감추고 있는 건 마음에 간직한 사랑의 검.

『밀리언 달러 베이비』

감독 클린트 이스트우드 | 배급 무비아이 + 쇼치쿠 | 2005년

할리우드 영화에서 오랜만에 '인생'이 돌아왔다.

『웰컴 투 동막골』

감독 박광현 | 배급 닛카쓰 | 2006년

위대한 지도자의 자질은 모두를 배불리 먹이는 것. 그 대사에 매우 감동했다.

『봄의 눈』

감독 유키사다 이사오 | 배급 도호 | 2005년

이 남자는 멋대로 사는 청년이다. 남에게 민폐를 끼치고 혼자 사는 여자의 일생을 엉망으로 만들면서 자신도 신세를 망친다. 누구 하나 행복해지지 않는데다 일부러 불행해지려고 그렇게 하는 것처럼도 보인다. 하지만 다 보고 난 뒤, 그런 주인공에게 마음이 끌리는 나를 깨닫고 깜짝 놀랐다.

『스자키 파라다이스 적신호』

감독 가와시마 유조 | DVD 발매원 닛카쓰 | 2006년/1956년 작품

가와시마 유조 감독을 좋아한다. 그렇게 말하면 보통은 "『막말 태양전』이겠군요"라고 반응하지만, 내게 있어 가와시마 유조는 『스자키 파라다이스 적신호』의 감독이다.

『내일의 나를 만드는 방법』

감독 이치카와 준 | 배급 닛카쓰 | 2007년

14세 여자를 아름답다 생각한 것은 정말 오랜만입니다.

『특공』

감독 리사 모리모토 | 배급 시네카논 | 2007년

이제까지 여러 특공의 '살아남기'를 봐 왔지만, 이런 할아범들은 처음 보았다.

『엄마』

감독 야마다 요지 | 배급 쇼치쿠 | 2008년

유머러스하고 마음씨 착한 청년, 야마짱이 문득 도라와 겹쳐 보였다. 그러면 어머니는 일본의 영원한 마돈나가 된다.

『나를 둘러싼 것들』

감독 하시구치 료스케 | 배급 비터스엔드 | 2008년

이 영화의 재미는 과거를 그냥 잊어버리지 않는 것. 지난 10년 동안 일본에 일어난 많은 사회적 사건을 어느 법정 화가의 눈을 통해 담담하게 그린다.

『체 1부 ──아르헨티나』

감독 스티븐 소더버그 | 배급 가가커뮤니케이션즈+닛카쓰 | 2009년

게바라가 없는 시대는 불행하지만 게바라를 필요로 하는 현대는 더 불행한 시대다.

『볼트』

감독 크리스 윌리엄스, 바이론 하워드 | 배급 디즈니 | 2009년

마이 히어로, 유어 히어로, 시대의 슬로건은 네게 단 하나의 히어로가 된다.

『아바타』

감독 제임스 카메론 | 배급 20세기 폭스 | 2009년

이 영화로 미국의 역사를 잘 알 수 있다. 이 영화를 보면서 나는 베트남, 이라크, 아프가니스탄을 떠올리고 있었다.

『오스카와 장미 할머니』

감독 에릭 엠마뉴엘 슈미트 | 배급 클록웍스 + 알바트로스 필름 | 2010년

괴로웠어요. 좋은 영화를 보면 만들 수 없게 되네요. 고민스럽습니다(웃음).

『최후의 주신구라』

감독 스기타 시게미치 | 배급 워너브러더스 | 2010년

나이차는 34. 50살과 16살의 겐로쿠 러브스토리. 두 사람 다 갸륵하게 일편단심이었다.

『아버지와 딸』

감독 마이클 두독 드 비트 | DVD 발매 핫피넷 | 2011년/2000년 작품

죽은 아버지가 남겨진 딸과 피안에서 재회한다. 그리고 부둥켜 안는다. 시작이 있고 끝이 있는 서구에서는 그런 '재회'가 있을 수 없다. 어떻게 이런 작품이 만들어졌을까? 마이클이 답해주 었다. 한마디로 직감이었다고.

『13인의 자객』

감독 미이케 다카시 / 배급 도호 / 2010년

이나가키 고로가 연기한 남자는 장군의 동생. 살고 싶은 대로, 하고 싶은 대로. 극악무도를 되풀이한다. 남자는 '살아가는 실 감'을 느끼고 싶었던 것이다. 그를 치고자, 천하의 도리를 바로 잡고자 13인의 남자가 뽑히고 마침내 '그날'이 다가왔다. 라스 트 50분의 사투부터 눈을 뗄 수 없다.

제3장

만났던 사람
얘기한 사람

살아가는 법과 생각하는 법에 큰 영향을 준 사람들이 있다. 이번 장에는 여러 면으로 지브리의 이상적인 모습을 생각하게끔 해준 분들에 대해 쓴 글을 모았다. 아울러 영화와 미디어에 대해 나눈 대화를 싣는다.

도쿠마 야스요시 사장(1921~2000년), 오가타 히데오 씨(1933~2007년), 우지이에 세이이치로 씨(1926~2011년)는 지브리를 키워준 아버지와 같은 분들로, 모두 강렬한 개성의 소유자였으며 기업 운영을 넘어선 열정이 매력적이었다. 언제까지나 '초창기의 모습'이고 싶다는 지브리의 자세는 그들의 자세와 어딘가 통한다.

홋타 요시에 씨(1918~1998년), 가토 슈이치 씨(1919~2008년), 아미노 요시히코 씨(1928~2004년), 이노우에 히사시 씨(1934~2010년)는 모두 일본을 대표하는 지식인과 문인으로, 그들 덕에 눈을 뜨게 된 것이 얼마나 많은지. 배움에서 은혜를 입는다는 '학은學恩'이란 말에 걸맞다. 감사할 따름이다.

도쿠마 사장과 노마 히로시

문학 작품을 원작으로 오락 영화를 만든다. 이것은 도쿠마 야스요시 사장님의 큰 특징 중 하나였습니다.

『돈황』과 『도매상 국취몽담』.

모두 평범하게 만들었다면 '문예 영화'가 되었을 작품인데 굳이 '오락 영화'로 만든 점은 도쿠마 사장님답습니다. 왜 그렇게 복잡하고 까다로운 일을 했을까. 그의 '인생'과 깊은 관계가 있을 듯한 느낌이 듭니다.

전쟁 후 공산주의자 숙청 때 요미우리 신문에서 쫓겨난 도쿠마 사장님은 1948년, 나카노 세이고의 아들이자 학창 시절 친구였던 나카노 다쓰히코의 권유를 받아 신젠비샤真善美社에

전무로 입사합니다. 전후 문학에 큰 역할을 한 그 '전설의 출판사'입니다. 하나다 기요테루, 노마 히로시, 나카무라 신이치로, 아베 고보, 가토 슈이치 등 훗날 명성을 날리는 쟁쟁한 멤버가 참여했으며 하니야 유타카植谷雄高의 장대한 철학 소설 『사령』을 처음 작업한 곳으로도 유명합니다.

그런데 책을 너무 고상하게 만든 탓에 전혀 팔리지 않았습니다. 신젠비샤는 이듬해인 1949년에 도산했습니다. 하지만 도쿠마 사장님이 그들과 맺은 관계는 그 후로도 오랫동안 이어졌는데, 특히 노마 히로시와는 돌아가시기 전까지 만남이 이어졌습니다.

그 후 여러 가지 일이 있었습니다만, 도쿠마 사장님이 경영자로 성공한 것은 『주간 아사히 예능』을 창간하면서부터였습니다.

지금부터는 상상입니다만, 거기서 도쿠마 사장님이 배운 것은 '대중은 훌륭한 문학을 원하지 않는다. 원하는 것은 오락'이라는 철학이었습니다. 그렇다고 해서 인간은 젊은 날 품었던 꿈과 희망을 쉽게 버릴 수 없습니다. 그런 모순을 한꺼번에 해결하고자 문학 작품을 원작으로 오락 영화를 만든 것이 이상주의자인 도쿠마 사장님의 인생 아니었을까 생각합니다.

이것은 생전 사장님께 들은 얘기입니다. 『돈황』과 『도매상

국취몽담』의 각본이 완성되자마자 가장 먼저 보여주러 간 사람은 노마 히로시였다고 합니다.

—「제8회 일본 인디펜던트 영화제」 팸플릿 2001년

만났던 사람 얘기한 사람

공사를 혼동하는 사람

인생에서 영향을 받은 사람이 네 사람 있다. 그중 한 명이 오가타 히데오다. 다음은 오가타 씨의 에피소드를 약간 과장해 소개하겠다. 과장하지 않으면 이 사람의 매력을 전할 수가 없다.

때는 1978년 4월 말이었던 것으로 기억한다.

오가타 씨가 내게 차를 마시자고 했다.

구두쇠로 유명한 사람이어서 "한턱 낼 테니 차를 마시러 가자"고 권했을 때는 위험을 느꼈다. 예감은 적중했다. 예상대로 그것은 이 다음 인생을 바꾸는 사건이었다.

『아니메주』를 5월 26일에 창간한다는 것 알지.

『아니메주』라는 것은 오가타 씨가 지은 이름. 오가타 씨는 네이밍의 천재였다.

애니메이션 이마주. 이것을 축약했다. 괜찮았다.

영어와 프랑스어를 도킹. 오가타 씨만의 발상이었다.

"스즈키 군이 만들어 줬으면 싶다."

"예?"

아, 나는 말문이 막혔다. 왜냐하면 오가타 씨가 일본에서 처음 본격적인 애니메이션 정보지를 창간해야 한다고 반년이 넘도록 어느 외부 프로덕션과 면밀한 회의를 진행했다는 것을 알고 있었기 때문이다.

"그 녀석들 말이야? 사실은 어제 모두 잘랐어."

나는 또 말문이 막혔지만, 마음을 가라앉히고 이렇게 대답했다.

"그러고 보니 발매할 날까지 앞으로 1개월밖에 안 남았군요."

오가타 씨는 언제나 엉뚱한 제안을 들고 나와 우리를 놀라게 하는 것으로 유명했다. 하지만 이때만큼은 나도 정말 기겁을 했다.

"그래서 도시오 군한테 부탁하는 거야."

그 후 "해 달라", "무리입니다"라는 얘기를 몇 번씩 주고받았다. 어쨌든 시간도 없었고 사람도 없었다. 말하는 사이에 나

는 꼼짝없이 올가미에 걸려들었다. 어느샌가 일을 맡는 처지에 놓이고 말았다.

"스태프 말인데, 도시오 군의 희망에 부응하도록 노력 중이야. 다만 편집장은 나니까."

이전까지 내가 했던 일은 아동용 TV 잡지. 애니메이션과는 아무 관련이 없었다. 자신도 없었다. 어쨌든 일본 최초의 본격 애니메이션 잡지를 1개월도 채 안 되는 기간 안에 만들어내야 했다.

"그런데 편집 방침은 뭡니까?"

"사실은 말이지, 내 아들이 애니메이션을 좋아하거든. 그래서 고급스럽게 만들어서, 똑똑한 아이들이 읽는 잡지가 되게 하고 싶어."

맡은 것을 후회했지만 이미 늦었다.

오가타 씨라는 사람은 결론적으로 말하면 천진난만한 사람이었다.

"그 밖의 편집 방침은요?"

"특집은 『우주전함 야마토』야. 이건 아들이 엄청난 팬이라 양보할 수 없어. 나머지는 모두 알아서 해."

『우주전함 야마토』는 아니메 붐의 바탕을 만든 작품이었다.

그 후 2주 동안은 상상도 할 수 없을 만큼, 바쁜 날들을 보

내게 된다. 우선은 애니메이션 공부. 하지만 시간이 없었다. 가정교사는 오가타 씨가 소개해 준 애니메이션에 정통한 여고생 세 명이었다. 이튿날 편집부에 오라고 해서 졸지에 공부. 여러 취재를 하는 동안 애니메이션이 인기 있는 비밀이 캐릭터에 있다는 사실을 배웠다. 그러면서 회사 안에서 스태프를 선정. 안면이 있는 자유기고가는 모두 불렀다.

그리고 정가를 580엔으로 정했다. 당시 잡지는 비싸도 500엔을 넘지 않았다. 유달리 가격이 비싼 잡지지만, 이것은 오가타 씨가 "고급스런 책을 만들어 달라"고 말했던 것에서 힌트를 얻었다.

그리고 이틀째에 잡지의 목차를 만들고, 사흘째에 편집 회의를 열었다.

기본으로 해야 하는 편집 방침은 두 개.

하나는 여고생한테서 배운 캐릭터 특집을 하는 것. 또 하나는 그것을 그린 사람과 연출한 사람에 대한 인터뷰. 그것도 사실 그대로를 실어야 한다. 이것도 오가타 씨의 한마디 말이 힌트였다. "똑똑한 아이들에게 읽히고 싶다." 그렇다면 좋은 것 나쁜 것 모두 포함해 진짜 이야기를 들려주자고 생각했다.

인기 있는 캐릭터는 모두 학생들이 가르쳐 주었고, 어떤 애니메이터가 인기 있는 캐릭터를 그리고 있는지도 그들이 전

부 가르쳐 주었다.

오가타 씨에게 목차를 보여주니, 자세한 것은 전혀 지적하지 않았다. 의견이 갈린 건 표지 안뿐. 이미 끝난 일이라고 말하니, 오가타 씨가 와다 마코토에게 그림을 의뢰하자고 주장했다. 내 안은 야마토였다. 오가타 씨는 하이칼라를 좋아하는 사람이었다.

이렇게 잡지 만들기가 시작됐지만 모든 걸 내게 맡긴 오가타 씨는 그날 이후로도 평소처럼 저녁이 되면 가라오케에서 노래를 부르기 위해 신주쿠로 나갔다.

"뒷일은 부탁하네."

그는 입버릇처럼 그렇게 말했다. 우리는 밤중까지 일했다.

오가타 씨가 46살, 내가 29살이었다.

2주가 순식간에 지나갔다.

부수는 7만 부. 발매 3일째에 거의 다 팔렸다.

이렇게 쓰니 말만 잘 했지 아무 일도 하지 않은 사람이란 인상을 받을 수도 있겠다. 하지만 그 말 한마디가 강렬했던 사람이다. "아이디어, 아이디어……"가 입버릇이었고 호기심도 왕성했다. 오가타 씨는 이런저런 오해를 받는 일도 많았지만, 그의 아이디어는 다른 누구의 것보다 뛰어난 점이 많았다. 이

사람의 역사적 공적 가운데 최고는 "나우시카를 영화로 만들자"고 말한 것이다. 사람이 이렇다 보니 전후 사정을 생각하지 않는다. 모두가 그런 건 터무니없다고 생각할 때 될 것 같지 않으면 상상력이 부족해서 그렇다고 얼버무리며 "하자, 하자"고 줄기차게 말한다. 하지만 우리가 실제로 애쓰기 시작하면 이미 관심은 다른 곳으로 가 있다. 다른 스태프를 붙들고 이미 다른 아이디어를 한창 떠드는, 그런 사람이었다.

그때는 몰랐는데 지금은 안다. 내 가장 가까운 곳에 천재 프로듀서의 본보기가 있었다. 그건 방화범이 '불을 지르는 행동'과 비슷한데, 프로듀서에게는 그런 자질이 필요하다.

그가 실무에 서툰 사람인 덕분에 우리는 다양한 것을 배웠다. 그중에서도 일은 공사를 혼동하며 한다는 것이 가장 큰 배움이었다. 이것 말고는 없다. 다음으로는 이 일을 하고 싶다고 남에게 부탁하며 모든 것을 맡긴다. 이 에피소드로 그것을 알수 있을 것이라 생각한다.

유감스럽게도 나는 지금 그 수준에 도달하지 못하고 있다.

사족이지만 『아니메주』 창간호로 나는 다카하타 이사오와 미야자키 하야오를 만났다.

— 오가타 히데오 저 『저 깃발을 쏴라! 아니메주 혈풍록』 2004년

중요한 것은 먼저 시작하는 것

"『바람계곡의 나우시카』를 영화로 만들자."

그 말을 꺼낸 사람이 오가타 씨였다. 단 10분짜리라고 덧붙인 사람도 오가타 씨였다. 평소 언동에 비추어 그가 쩨쩨해서 그렇게 말한 것이라 모두 생각했다.

그러나 오가타 씨의 의도는 다른 데 있었다.

일본 최초의 애니메이션 잡지 『아니메주』를 창간한 것도 이 사람이었다. 그것은 단순히 잡지 한 권을 창간했다는 범주를 넘어서 그 뒤의 이른바 '아니메 붐'을 일본 안에서 일으키는 계기가 되는데, 얘기는 여기서 그치지 않는다.

미야자키 하야오가 『나우시카』를 만들고 성공을 거둔 뒤

스튜디오 지브리 설립을 위해 엄청 바쁘게 뛰어다닌다. 그리고 그 비상식적이기 짝 없는 결단과 행동력으로 도쿠마쇼텐의 고故 도쿠마 야스요시 회장을 설득해 간신히 설립하기에 이른다.

그렇게 하자마자 이번에는 재빨리 다카하타 이사오에게 영화 제작을 부추긴다. 전쟁이 끝나고 어른들이 자신감을 잃은 동안 아이들만은 생기 넘쳤다. 그런 영화를 보고 싶다. 그 기획이 돌고 돌아 『반딧불이의 묘』로 결실을 맺는다.

얘기를 앞으로 되돌려, 『아니메주』 창간 때의 이야기다. 이건 오가타 씨를 이해하는 데 아주 알기 쉬운 에피소드라서 소개하고 싶다.

오가타 씨는 『아니메주』를 아동용 TV 정보지 『TV 랜드』의 증간호로 발행했다. 일반적으로 잡지를 창간할 때 누구나 다른 잡지의 증간으로 시작하고 싶어 하지 않는다. 그런데 왜 창간이 아니라 증간으로 시작했을까.

오가타 씨에게 중요한 것은 일단 시작하는 것이었다. 모양새는 신경 쓰지 않는다. 먼저 해 버리면 어떻게든 된다. 거기서 오가타 씨의 초현실주의적인 진면목이 드러난다. 영화가 10분짜리라면, 새 잡지가 증간이라는 행태라면, 회사의 누구와도 상담할 필요가 없는 것이다. 그런 오가타 씨가 좋아하는

말이 있었다. 영국 시인 워즈워드가 지은 시의 한 구절이다. '생활은 검소하게, 생각은 고상하게.'

오가타 히데오, 향년 73세. 내가 가장 영향을 받은 사람이었다.

ー「칼럼의 시간」 『주니치 스포츠』 2007년 2월 7일

홋타 요시에 씨의 잊지 못할 에피소드

계기는 『천공의 성 라퓨타』

어째서 고故 홋타 요시에 선생의 작품을 스튜디오 지브리가 출판, 작품화하는가? 그런 의문을 가진 분도 있으실 거라 생각하기에, 여기서는 홋타 씨와 스튜디오 지브리의 지금까지 관계에 대해 말하고 싶습니다.

원래 미야자키 하야오 감독은 홋타 씨를 매우 존경하고 작품도 열심히 읽고 있었습니다. 저도 홋타 씨 작품의 독자였어요. 하나는 일반 독자이고 하나는 팬이었는데, 실제로 만나 뵙게 된 것은 『천공의 성 라퓨타』(1986년)를 제작하고 있을 때입니다.

당시 저는 도쿠마쇼텐에서 편집자로서 『천공의 성 라퓨타 GUIDE BOOK』이란 책을 편집하고 있었습니다. 저는 그때 홋타 씨의 원고를 받을 수 없을까 생각했습니다. 그렇게 해서 제작 현장에서 열심히 일하는 미야자키 감독을 격려하고픈 싶은 마음이 들었습니다.

그래서 연락을 드렸는데, 도쿠마쇼텐은 이전까지 관계가 있던 출판사가 아니라서 쉽게 승낙을 얻을 수는 없었어요. 일단 간신히 만날 수 있게 됐는데, 그럼 어떤 식으로 말하면 원고를 받을 수 있을까 많이 생각했습니다. 그때 마음 내키는 대로 하자고 정하고 "홋타 선생은 지금까지 인간이란 무엇인가라는 문제에 대해 써 왔습니다. 그러면 인류가 앞으로 어떻게 되어갈지에 대해서도 쓸 의무가 있지 않을까요?"라고 감히 고자세로 말을 꺼냈습니다. 홋타 씨는 이 말을 듣고 미소를 짓더군요.

그리고 써 주신 글이 '애니메이션을 만드는 사람들에게'라는 에세이입니다. 글머리에 '애니메이션을 만드는 사람으로부터 인류의 운명에 대해서라는 취지의 글을 의뢰받을 거라곤 상상도 하지 못했다'라고 되어 있는 것은 그런 의사소통이 있었기 때문입니다. 이 원고가 『GUIDE BOOK』에 게재된다는 사실은 미야자키 감독한테 계속 비밀로 했습니다. 완성한 책

을 보고 놀랐으면 좋겠다는 나름의 서비스 정신이었죠.

원고를 받을 즈음에 우리가 무슨 일을 하는지 알아줬으면 하는 생각에 『바람계곡의 나우시카』를 보시라면서 당시 도내에 있는 홋타 씨 집 맨션에 비디오데크와 테이프를 갖다 드렸습니다. 홋타 씨도 『모스라』의 원고를 쓰기도 했으니 분명히 즐거워하시지 않을까 생각했습니다. 사모님으로부터 홋타 씨가 마침 한쪽 눈이 불편해서 혹시 도중에 피로해져 전체를 다 보지 못할 수도 있다는 말씀을 들었는데, 끝까지 흥미진진하게 봐 주셨습니다. 그때 오무가 등장하자 나오는 소리를 참으며 크크큭 하고 즐겁다는 듯 웃던 모습이 깊은 인상으로 남아 있습니다.

이후 나우시카가 오무의 엄청난 무리에 받혀 튕겨 오르는 장면에서 영화가 끝났다고 생각했는지 홋타 씨가 "응, 재미있네요"라고 말하며 자리에서 일어나려고 했을 때는 당황했어요. 일어서려는 홋타 씨에게 "아직 뒤가 있으니"라고 말하자, 끝까지 감상하고 나서 "아, 다시 살아난 건가" 하고 말하시는 모습을 똑똑히 기억합니다.

이때 또 하나, 잊을 수 없는 에피소드가 있습니다.

저는 홋타 씨의 작품 중에서 특히 『노상의 사람』을 좋아합니다. 그런데 처음 만나 뵀던 때 이 책은 출판된 지 얼마 되

지 않았습니다. 『노상의 사람』의 감상을 홋타 씨에게 말하고 "저는 이런 얘기를 애니메이션으로 만들면 재미있을 거라 생각합니다"라고 하니, 홋타 씨가 시원스레 "그럼 이 작품의 영화화 판권을 자네에게 주겠네"라고 말하시는 겁니다. 그 말을 너무 쉽게 들은 저는 깜짝 놀라며 "근데 이거 만들게 된다면 큰일 날 텐데요"라고 답하자, "자네는 알지 모르겠지만 유럽에선 고금의 유명한 이야기를 그림 이야기로 만드는데, 그 가운데 제법 재미있는 것도 있어. 그래서 뭔가 하나를 대중에 알리려면 그런 게 효과적인 수단이라 생각하네. 그런 정도라도 좋으니 하나 간단하게 만들면 좋겠군"이라고 거듭 말하시는 겁니다.

에세이 '애니메이션을 만드는 사람들에게'에도 쓰여 있지만, 홋타 씨는 사실 오래 사셨던 스페인의 TV에서 『우주전함 야마토』를 전부 본 적도 있는 분입니다. 그래서인지 이때도 "나 말이야, 의외로 그런 게 좋아. 꼭 『노상의 사람』을 만들어주길 바라네"라고 말씀하셨습니다.

『시대의 바람소리』의 추억

다음으로 인연을 맺은 것은 『시대의 바람소리』라는 책을

만들 때입니다. 어느 잡지에서 미야자키 감독에게 인터뷰 요청이 왔는데, 이왕이면 미야자키 감독이 존경하는 홋타 씨, 좋아하는 작가인 시바 료타로 씨와 좌담을 가지면 재미있으리라 생각하여 우리 쪽에서 역으로 제안하여 만든 단행본입니다. 이 기획이 실현되어 도쿄와 오사카에서 두 차례, 각각 4~5시간에 걸쳐 좌담을 했습니다. 당시 미야자키 감독은 후기에 본인이 쓴 대로 두 작가에 에워싸여 서생처럼 엄청 긴장을 하고 있었죠.

이때 홋타 씨가 좌담 원고 가운데 한 군데밖에 손대지 않았던 사실에 놀랐어요. 보통 이런 경우는 빨간 글씨로 여기저기 수정을 합니다. 발언을 취소하거나 화제를 추가하거나 하는 경우가 많은데, 홋타 씨는 그런 행동을 전혀 하지 않았어요. 저는 너무 깜짝 놀라 사모님에게 그 일에 대해 말했더니, 사모님은 "말한 모든 것에 책임을 지는 것이 홋타의 자세예요"라고 설명해 주셨습니다. 이 말에 감동했습니다.

사실은 이 좌담회 때 잊지 못할 추억이 있습니다. 오사카에서 좌담이 끝난 뒤 홋타 씨의 방에 찾아가 이런저런 얘기를 물었습니다. 얘기도 끝나갈 무렵, 제가 얼마 전에 읽었다며 『고야』 이야기를 했습니다. "선생님. 일본인과는 거의 상관없이 완전 다른 나라인 스페인 화가에 대해 전기를 쓴 시도는

객관적으로 보면 돈키호테 같습니다." 이렇게 말하자 홋타 씨는 지체 없이 "자네처럼 말하는 녀석이 또 하나 있네"라고 말하셨습니다. 약간 평범한 호기심으로 "그게 누굽니까?"라고 묻자, "사르트르야"라고 답했어요. 설마 대철학자 이름이 나오리라곤 생각하지 못했기 때문에 순간 말문이 막혀 버렸지만, 한편으로 무척 기뻤습니다.

잊을 수 없기로 따지면, 홋타 씨의 사모님도 인상적인 분이었습니다. 『시대의 바람소리』 표지가 완성됐을 때의 일입니다. 표지 디자인은 미야자키 감독이 그린, 일러스트 가운데 빨간 마름모꼴이 있고, 그 안에 제목이 들어가는 형태였습니다. 그림이 죽는다는 생각에 담당 편집자에게 "이건 너무하잖아. 수정해 줘"라고 말했습니다. 그랬더니 갑자기 사모님이 제게 전화를 걸어왔습니다. 사모님은 "담당자가 정한 건데, 옆으로 문구가 들어가는 건 좋지 않아요"라고 말씀하시는 겁니다. 저는 그 책의 기획자이기도 해서 "그림을 그렇게 취급하는 건 실례라 여겨서 바꿔달라고 했을 뿐이니, 전혀 이상한 짓을 할 생각은 없다"라고 설명을 했습니다. 하지만 대화는 평행선. 2시간쯤 계속 옥신각신했죠. 결국 제가 단념하는 것으로 마무리했습니다. 그랬더니 사모님이 마지막에 "처음부터 그렇게 하면 좋잖아요"(웃음)라고 말씀하시는 겁니다. 그때는 정말로

'밉살스럽게 말씀하시네'라고 생각했는데, 그 일로 사모님과 친해졌으니 신기합니다.

얼마 전 홋타 씨의 7주기가 합동으로 치러졌을 때 인사를 드리고 그 에피소드를 밝혔더니, 장녀인 유리코 씨를 비롯한 관계자분들이 한바탕 웃어 주셨습니다.

매년 1월의 인사

이 같은 사정이 있어서 좌담 이후 홋타 씨가 돌아가시기 전까지 해마다 음력 설 무렵, 미야자키 감독과 저는 둘이서 새해 인사를 드리러 가게 됐습니다. 전집이 완결됐을 때는 홋타 씨가 평생에 딱 한 번 여신 출판기념 파티에도 둘이 함께 초대를 받았죠.

1998년에 홋타 씨가 돌아가시고 2001년에는 사모님도 돌아가셨습니다. 그런 교류가 있었기 때문에 스튜디오 지브리에서는 이번에 홋타 씨의 책을 출판하기로 결정했습니다. 처음에는 프로그램 『NHK 인간대학 시대와 인간』을 비디오그램으로 만들고, 전집에 수록되지 않은 그 프로그램 텍스트를 단행본으로 내려고 기획했습니다. 그러다 이왕이면 이제 구하기 힘든 책도 복간하기로 해서, 장편 『노상의 사람』과 단편

만났던 사람 얘기한 사람

집 『성자의 행진』 두 권을 출판하게 됐습니다.

좋아하는 작가는 환멸을 느낄 수 있으니 만나지 않는 편이 좋다고도 말합니다. 하지만 홋타 씨는 실제로 만나도 작품을 읽으면서 받은 이미지와 전혀 다르지 않았던 유일한 사람이 었습니다. 이런 시대야말로 젊은이들에게 꼭 읽어보라고 하고픈 작품이 많습니다.

−『열풍』 2003년 11월호

현대라는 새로운 난세를
살아가는 사람들에게

헤이안 시대 말, 한 젊은이가 있었다. 이름은 후지와라노 사다이에. 그는 재능 넘치는 가인이었다. 그 무렵 일본은 헤이케와 겐지의 싸움으로 무척 혼란스러운 세상이었다. 그런 난세를 보면서 그는 『명일기』에 이렇게 썼다.

'홍기정융, 내가 알 게 뭐냐紅旗征戎吾ガ事ニ非ズ'

홍기紅旗는 조정의 권위를 나타내는 붉은 깃발. 정융征戎은 우악스런 적을 평정한다는 것. 즉 홍기정융이란 말은 조정의 이름으로 헤이케를 정벌한다는 의미다. 그런 천하의 일대사건을 사다이에는 "내가 알 게 뭐냐吾ガ事ニ非ズ"라고 딱 잘라 적었던 것이다. 당시 사다이에는 19살이었다고 한다.

제2차 세계대전 시기, 한 젊은이가 『명월기』에 손을 댔다. 20대 초반이던 젊은이는 전쟁의 시대 속에서 자신이 언제까지 살 수 있을까 불안해했다. 하지만 시대는 그런 불안을 입에 올리는 것조차 허락하지 않았다.

젊은이는 한문으로 쓰인 『명월기』를 괴로워하면서 읽어나갔다. 그리고 '紅旗征戎吾ガ事ニ非ズ'라는 한 문장을 읽을 때 강한 충격, 그것도 한 평생 계속될 듯한 충격을 받았다. 그는 놀라면서 생각했다. '헤이안 시대에는 조정의 전쟁 따위 알게 뭐냐고 말할 수 있는 자유가 있었다. 하지만 지금 우리에게 그런 자유는 없다. 역사는 정말로 진화하는 것일까?'

젊은이의 이름은 홋타 요시에. 전쟁 후 무사히 작가가 된 그는 물결치는 시대와 개인은 어떻게 마주할 수 있을까, 인간은 그곳에서 어떤 윤리를 가질 수 있을지 스스로에게 끊임없이 질문했다.

일본이나 유럽의 중세를 무대로 한 소설을 계속 쓰면서 그것을 생각하고, 또 어느 때에는 전 세계 작가와 교류를 거듭하면서 생각했다. 그의 말과 행동은 의지할 데 없는 시대를 살아가는 젊은이들의 버팀목이 되었다.

한마디 말의 충격이 소설이 되고 사상이 되어 사람에게서 사람으로 전해진다. 21세기라는 새로운 난세를 살아가는 모

든 사람에게 현대를 살아가기 위한 철학으로서 새삼스레 홋
타 요시에의 말을 선물하고 싶다.

−「열풍」 2004년 3월호

내게 가토 슈이치 씨는

『양의 노래』 ― 중육중배[1]라는 생활방식

언제부터였는지는 잊어버렸지만, 나는 언젠가부터 좋아하는 작가의 자서전은 읽지 않으며, 좋아하는 작가 본인과는 만나지 않기로 마음을 정하고 있었습니다. 작품을 좋아하면 할수록 살아있는 작가에게 환멸을 느끼게 될까 싶어서 싫었기 때문입니다. 실례되는 얘기지만, 실제로 만나 의지와 무관하게 생리적인 혐오감을 느낀 적도 있고, 그런 일로 방자하게 환멸감을 느끼고 싶지 않았죠. 때문에 작품을 좋아하면 할수록

1 中肉中背, 살이 알맞게 찌는 것

그 작품 이상으로 사람에게 다가가지 않는 편이 현명하다고 생각하게 된 겁니다.

그러나 내게 가토 씨만은 특별했습니다. 가토 씨의 자서전 『양의 노래』(이와나미신쇼)를 읽고 본인과 직접 만나봐도 환멸은 고사하고 점점 매력을 느꼈습니다. 무엇보다 86살이나 되셨지만 여전히 세상에 대한 호기심을 갖고 계시는 모습은 정말로 감탄스러운 것이었습니다. 얼마 전 지브리 미술관에 오셨을 때도 좌우간 입을 뗐다 하면 말씀을 멈추지 않았죠. 자신의 전문 분야뿐만 아니라, 예를 들어 지금의 자민당이 무엇을 만들려고 하는가, 그것이 일본에 어떤 영향을 주는가 등 상당히 다양한 정보를 수집해 말씀하시는 것을 알게 됐습니다. 나 같은 사람의 의견에 대해서도 피곤할 정도로 진지하게 귀를 기울여 주셨어요.

『양의 노래』라는 가토 씨의 자서전은 앞에 썼듯이, 서문에 '나라는 사람이 무엇 때문에 태어났는가. 나라는 인간은 세계와 일본의 상황 속에서 무엇에 영향을 받고 탄생했는가를 분명히 밝히고 싶었다'고 쓰여 있었습니다. 요약하면 자신을 모델로 어느 시대의 역사를 통째로 말하려고 하는 시도입니다. 이건 일반적인 자서전과는 모양새가 전혀 다르죠.

특히 후기에 '중육중배를 지킨다'고 쓰여 있던 부분이 인상

적입니다. 너무 뚱뚱해져도 안 되고 너무 말라도 안 된다. 그것을 자신의 생활 방식 중 하나로 삼고 있다고 했습니다. 이것은 육체만이 아니라 돈에 대해서도, 정치에 대해서도, 종교에 대해서도 같은 원칙을 세우고 있다 말하고 계십니다. 부자가 되어서도 안 되고, 그렇다고 해서 가난해서도 안 됩니다. 정치에 대해서는 중립. 종교는 없지만 종교에 대해 무관심하지도 않죠. 이 네 항목을 스스로 달성하고 거기서부터 일과 사물을 보아 가죠.

왜 가토 씨는 스스로 그런 원칙을 세웠을까? 그는 세상을 냉정하게 보고 제정신으로 있기 위해서는 그것이 필요하지 않을까 라고 썼습니다. 즉 모든 것에 중육중배가 중요하다고 하는 말입니다. 이것이 아직까지 무척 깊은 인상으로 남아 있죠. 별일 아니지만, 언젠가 친구의 권유로 매일 밤 함께 라멘을 먹어 배가 나온 적이 있었는데 가토 씨의 이 말이 문득 귓가를 스쳐 젓가락을 내려놓은 적도 있습니다(웃음).

『일본문학사서설』― 인생의 이정표로서의 가토 슈이치

먼저 고백하는데, 가토 씨라는 분은 관에 들어가기 전까지 감춰 두고픈 이정표 같은 존재입니다. 내가 지금까지 여러 곳

에서 거들먹거리며 말한 이야기의 대부분은 가토 씨의 저작이나 말씀을 그대로 옮긴 겁니다. 20대 무렵부터 가토 씨의 책을 몇 번씩이나 되풀이해 읽고 그때마다 깊은 감명을 받아 온 결과, 마치 내 말처럼 되어 버렸죠. 뭐, 절반은 변명입니다만(웃음).

언제부터 가토 씨가 쓴 글을 읽기 시작했는지 20대쯤 이후로는 정확하게 생각나지 않습니다. 나는 젊을 때 다양한 것을 생각해 행동했죠. 하지만 내 생각만으로는 너무 부족해서 나를 이끌어 줄 사람이 필요했어요. 당시 나는 10대부터 20대에 걸쳐 데라야마 슈지라는 사람을 정말 좋아했습니다. 그의 글은 물론 그의 책 속에 인용된 책도 닥치는 대로 읽었습니다.

그런데도 결국 만족하지 못하고 20대 후반부터 다시 내 지침을 제시해 줄 사람을 찾기 시작했죠. 정말로 여러 사람의 책을 정신없이 읽다 정신을 차리니 가토 씨의 『일본문학사서설』에 겨우 다다라 있었습니다.

정말 충격을 받았죠. 이 책은 상하권 두 권 세트입니다. 아마 앞부분에 두툼한 서문이 있을 텐데, 먼저 그 책에 적힌 '문학'에 대해 규정을 하고 있죠. 가토 씨가 말하는 '문학'이란 것은 책에 쓰인 것뿐만이 아니에요. 그림도 음악도 조형물도 포함해 전부 '문학'입니다. 즉 일본인이 그 역사 속에서 자라온

문화의 모든 것이에요. 그리고 가토 씨는 그 주된 것의 대부분을 자신이 음미해 봤다고 말합니다. 게다가 그 문학사를 통해 일본인이 무엇을 생각하고 그것들을 만들어 왔는가, 요컨대 일본이라는 것은 무엇인가를 밝히고 싶다고 썼죠. 정말 압도당했습니다.

읽어 보면 이것이 과장이 절대 아니라는 것을 알 수 있습니다. 일본의 소설이나 시가나 회화, 음악 등의 배후에 있는 역사나 사상의 흐름을 실례로 잔뜩 듭니다. 그 배경에는 가토 씨가 읽는 예사롭지 않은 양의 서적과 실제로 접한 회화나 음악, 조형물이 자리하고 있죠. 말의 무게가 좀 다릅니다.

물론 20대 무렵의 내가 선생의 책을 한 번만 읽고 이해할 리는 없습니다. 그 뒤에도 여러 번 되풀이해 읽고 있는데, 읽을 때마다 여전히 새로운 걸 발견합니다.

예를 들면 일본인은 '지금'을 파악하는 데 과거, 현재, 미래라는 전체적인 흐름이 아니라 독립된 '현재'만을 떼어내 전통이 있다고 말한다는 글을 쓰면서 에마키모노[1]나 촌사회[2]의 구조 등 장대한 예를 들어 일본인의 문화는 구체적으로 감각의 문화이고 주관의 문화라는 걸 가르쳐 줍니다. 그러자 우리가

1 옛 두루마리 그림
2 폐쇄적이고 인습에 사로잡힌 사회를 마을에 비유한 말

애니메이션 영화를 만들 때 미야자키 하야오란 작가가 하는 일이 정말 그것과 꼭 들어맞는 사실을 깨닫게 되죠.

이상한 얘기이지만, 나는 가토 씨가 쓴 글을 통해 눈앞에 있는 미야자키 하야오가 하는 일을 이해하고, 또 이해하는 동시에 미야자키 하야오에게 피드백을 할 수 있게 됐습니다. 미야자키 하야오가 본능적으로 하는 일에 대해 나는 가토 씨의 지혜를 빌리면서부터 "그가 하는 일은 이런 게 아닐까" 하는 대화를 할 수 있게 됐습니다.

『반딧불이의 묘』와 '석양 망언'

가토 씨와 처음 연락을 취한 것은 분명 1988년으로, 다카하타 이사오 감독의 『반딧불이의 묘』라는 영화를 만들던 때였습니다. 사실은 어떤 사람을 통해 선생이 계시는 곳에 『반딧불이의 묘』의 비디오테이프를 보냈습니다. 왜 그랬냐 하면, 내가 선생의 팬이었다는 이유도 다분히 있었지만 무엇보다 가토 씨라면 『반딧불이의 묘』라는 영화를 정당하게 평가해줄 것이란 편집자적인 직감이 있었습니다.

그러나 보내고 나서 한참 동안 답변이 없었기에 낙담하고 있었습니다. 배짱을 퉁기며 '뭐 역시 안 되는 건가' 하고 포기

했는데, 연말 가토 씨가 아사히 신문에 매달 연재하는 칼럼 '석양 망언'에서 갑자기 『반딧불이의 묘』를 거론해주셨죠. 정말 큰 기쁨이었습니다.

칼럼의 내용은 그 해에 있었던 사건 가운데 가토 씨의 인상에 남은 일을 회고하는 것이었는데, 그해를 되돌아보니 떠오르는 것이 세 가지 있다고 했습니다. 첫째는 페레스트로이카, 둘째는 『반딧불이의 묘』라고 쓰여 있었죠. 그에 대한 지적이 또 대단했어요.

『반딧불이의 묘』라는 영화는 그 당시 서글픈 영화, 전쟁은 괴로운 것이라는 점을 가르쳐주는 영화였다는 지적이 대부분이었어요. 때문에 본 사람 중에는 다시 보고 싶지 않다는 사람도 있는 등 의견이 다양했습니다. 하지만 다카하타 씨가 그 영화 속에서 추구한 가장 중요한 점은 4살 여자아이가 가진 생생한 존재감을 그리는 거였죠. 그런데 가토 씨가 칼럼에서 맨 먼저 그 부분을 지적했던 겁니다. 우리의 의도를 무서우리만큼 정확하게 이해하고 먼저 그 점을 거론한 후, 그런 아름다운 것을 파괴하는 전쟁과의 관계를 통해 영화를 논하고 있었습니다. 기쁘다기보다 놀라웠습니다.

'잡종 문화'와 '안녕 후지 스미코'

20대부터 30대에 걸쳐 나는 가토 씨의 글을 탐닉하듯 닥치는 대로 읽었습니다. 당시 가토 씨의 저작집이 헤이본샤에서 전 15권으로 나와 있기에, 그것을 전부 구입해 몇 번씩 반복해 읽었습니다. 그런 책들에서 '일본은 잡종 문화'라는 것도 처음 알게 됐습니다.

예를 들면 중국은 왕조가 바뀌면 이전까지 있던 문화를 모두 소홀히 하고 새로운 것으로 바꿔 놓았어요. 그에 비해 일본은 반드시 원래 있던 것을 남기려고 했죠. 옛것에 새로움을 더하는 문화라고요. 때문에 그것이 축적되면서 이종교배도 이루어지죠. 가토 씨는 그것을 이른바 '잡종 문화'라고 이름 짓고 있어요.

그렇게 사물을 보는 방식에 하나하나 감탄하고, 또 감탄하는 동시에 내가 생각했던 것도 아닌데 누구 것인지 원전도 밝히지 않은 채 자랑스럽게 떠들고 있었어요(웃음). 다만 그걸 타인에게 말할 만큼 몇 번씩 읽었죠. 어떤 문장은 열 번 이상 읽었는데, 한 번 처음부터 끝까지 쭉 읽어보고 다시 읽고 싶어져서 또다시 한 번 읽는 등 전부 해서 세 번 이상은 읽었습니다. 물론 지금까지도 '잘못 읽은 것'도 잔뜩 있다고 생각하지만요(웃음).

물론 한 번 읽은 정도로는 이해할 수 없을 만큼 난해한 책이란 점도 있지만, 그 어려운 책 속에 우리에게 아주 친근한 화제도 갑자기 탁 하고 나오기도 해서 기뻤습니다.

　예를 들면 '안녕 후지 스미코'라는 글이 그렇죠. 70년 전에 썼는데, 가토 씨가 쓰루타 고지와 다카쿠라 겐, 후지 스미코에 대해 말하고 있어요. 그런 친근한 글이 예상치 못한 습격처럼 탁 하고 나타나면 왠지 모르게 기쁜 마음이 확 들면서 다음 페이지를 넘기게 됩니다.

　즉 간단히 말해, 나는 가토 슈이치라는 사람의 맹목적인 팬입니다. 내가 왜 아사히 신문을 읽는가 하면, 가토 슈이치가 한 달에 한 번 연재하는 '석양 망언'을 읽기 위해서라고 해도 과언이 아닙니다.

　나름대로의 관점으로 꽤 엉성하게 말한다면, 가토 슈이치라는 사람은 근대 합리주의를 철저히 공부한 분입니다. 그 냉정하고 객관적인 눈을 통해 일본을 보면 여러 가지를 발견하게 되죠. 요즘도 잡담할 기회가 생길 때마다 "이렇게 아름답고 훌륭한 걸 만들어 온 일본인이 어째서 15년 동안 전쟁에 뛰어들었을까. 나는 거기에 흥미를 갖고 있다"고 말씀하는데, 그런 방식으로 지금 일어나는 문제와 역사나 문화의 큰 흐름을 결부시켜 대담하고 알기 쉽게 문제 설정을 합니다. 그런 모

습을 보고 있으면 나는 아주 그냥 단순하게 멋지다고 생각해 버립니다. 분명히 가토 씨는 젊을 때 여자들에게 꽤나 인기 있었을 거예요(웃음).

『일본 그 마음과 모습』── 이성의 시대

이번 지브리 학술 라이브러리에서 발매된 『일본 그 마음과 모습』은 이전 NHK 교육 TV에서 방송된 것으로, 당연히 나는 전체를 비디오로 녹화해 몇 번씩 반복해 봤습니다.

이 프로그램을 DVD로 만들기 위해 가토 씨에게 부탁하러 갔을 때 기뻤던 점은, 가토 씨가 첫 마디에 "홋타(요시에)는 내 친구야. 그 홋타 것을 해줬으니 나도 이 기획에 협력할게요"라고 말씀해주신 겁니다. 나는 이미 홋타 씨의 DVD(『NHK 인간대학 시대와 인간』 전13회)와 서적을 지브리 학술 라이브러리로 만들었고, 홋타 씨와 가토 씨는 아주 친한 사이였어요. 내가 맡은 일을 누군가가 제대로 봐주고 있다는 기쁨과 함께, 일이나 인간관계는 당장 눈에 보이지 않지만 분명히 쌓여간다는 것을 강하게 느낄 수 있었습니다.

이런 식으로 지금까지 나는 가토 씨를 인생의 이정표 삼아 혼자서만 줄곧 득을 봤습니다. 그래서 이것을 슬슬 여러 사람

만났던 사람 얘기한 사람

에게도 맛보여주고 싶어요. 이것이 이번 『일본 그 마음과 모습』의 DVD나 서적을 지브리가 기획한 지극히 개인적인 동기입니다.

끝으로 이 말도 가토 씨에게 그대로 받은 것이지만, 지금은 이성이 위협받는 시대입니다. 최근 노만 메이라라는 작가가 "미국은 지금 파시즘 전야다"라는 발언을 했다고 들었습니다. 이는 미국뿐만 아니라 전 세계에 영향을 주고 있으며 그러는 가운데 위협받는 것이 이성이라고 그녀는 말하고 있죠. 나도 맞다고 생각합니다. 감정적으로 사회나 세계가 움직이는 것에 아주 수상쩍은 위험을 느낍니다. "그런 시대이니 이성도 재미있어요"라는 말을 확실히 해두고 싶습니다.

자기합리화도 엔터테인먼트라는 걸 가토 씨한테서 배웠습니다. 나는 근대가 태어난 걸 옹호하고 싶어요. 그 대표 선수가 가토 씨라고 생각하는데, 그가 건강할 때 더 다양한 것을 발명할 수 있도록 돕고 싶어요. 그건 일본의 장래에 도움을 줄 거라고도 생각합니다. 우리 같은 영화쟁이가 그렇게 잘난 체하듯 말하는 게 건방지기도 하겠지만, 해야 할 것은 해 가고 싶다고 생각합니다. 이런 말을 좀처럼 입 밖에 내지 않지만, 나도 그런 나이가 됐으니 슬슬 괜찮나 하는 생각이 듭니다.

사족이지만, 자신이 정말로 신뢰하고 좋아하는 사람을 발

견한다는 것은 내 경험에 비춰보면 아주 의미가 있습니다. 그
것이 내게는 가토 씨인데, 여전히 내 안에서 무언가가 흔들리
게 되어 혼란스러울 때 그의 책을 읽으면 내가 나아가야 할
길을 제시해주죠.

꼭 가토 씨만이 아니라 모든 이에게 어느 시기의 이정표가
될 만한 사람은 많이 있다고 생각합니다. 특히 젊은이들은 그
런 사람을 발견해 욕심껏 배우면 여러 좋은 결과로 이어질 거
라 생각합니다.

−『열풍』 2005년 9월호

눈이 확 트였다

언젠가 가토 슈이치 씨에게 직접 가르침을 받은 적이 있다.

에도 저택에는 설계도가 없다. 서양 사람이 에도 저택을 견학하면 그 건축 구조의 복잡함에 이것을 어떻게 설계했냐고 대부분 사람이 놀란다고 한다. 이에 대한 답변은 일본의 건물은 부분에서 시작한다는 것. 제일 먼저 도코노마의 기둥을 어떻게 할까 생각한 다음, 그 기둥에 맞는 상판을 찾는다. 그리고 천장판. 그 방이 완성되면 비로소 옆방을 생각한다. 그 후 '지은 다음 늘려가는 것'을 반복해서 전체를 완성한다. 서양에서는 이것과 정반대로 전체를 먼저 생각한다. 교회가 좋은 예다. 거의 예외 없이 하늘에서 보면 십자가 모양이다. 그리고 정면에서 보면 좌우대칭. 그 후 부분에 와서 제단이나 기도실

의 장소나 장식 등을 생각한다.

　눈이 확 트였다. 오랜 세월 따라 다닌 미야자키 하야오에 대해 본능적으로 생각하던 것을 논리적으로 이해할 수 있게 되었다. 그의 영화 『하울의 움직이는 성』을 떠올려 보면 좋을 듯하다. "스즈키 씨, 이거 성으로 보여요?"라는 얘기를 들은 날의 일을 인상 깊게 기억하고 있다. 미야자키 하야오는 우선 대포를 그리기 시작했다. 이것이 생물의 큰 눈으로 보였다. 다음으로 서양풍의 오두막 등 발코니를, 거기에 큰 입 같은 것, 거기에 혀까지 추가했다. 그리고 마지막에 고민했다. 다리를 어떻게 할지. 조무래기 무사의 다리로 할까, 닭다리로 할까. 나는 "닭이 좋다"고 답했다.

와다 마코토

이게 미야자키 하야오가 서양에서 갈채를 받는 이유다. 서양인에게는 뭐가 뭔지 이치를 알 수 없는, 이해할 수 없는 디자인인 것이다. 때문에 현지에서 반응도 "상상력이 풍부하다. 마치 피카소가 다시 온 듯하다"가 된다.

이 얘기는 한 가지 예에 지나지 않는다. 나는 가토 슈이치 씨로부터 모든 것을 배웠다. 『양의 노래』(이와나미신쇼)의 후기에 아주 좋아하는 한 구절이 있다. "중육중배, 넘치지도 않고 모자라지도 않는 것." 나는 지금도, 그리고 이제부터라도 이 말을 지켜야겠다는 생각이 든다.

—「이 사람, 이 세 권」『마이니치 신문』 2010년 2월 21일

미래를 사는 길잡이

우리 세대에 이노우에 히사시 씨는 이쓰키 히로유키, 노사카 아키유키 두 사람과 나란히 '3대가'로 불리며 엄청나게 인기 있던 작가였다.

그들의 작품이 『올 요미모노』나 『소설 신초』, 『소설 겐다이』라는 이른바 중간소설지에 실리면서 그 잡지들은 우리 단카이 세대 젊은이에게 만화 잡지 이상의 인기를 누렸다. 지금은 우리 같은 노인네 중에서도 일부만이 읽는 잡지가 되어 버렸지만, 세 사람이 쓴 글은 이후의 우리 삶에 결정적인 영향을 주었다.

내가 고교생이던 무렵 『횻코리효탄지마』라는 인형극이

NHK에서 방영되고 있었다. 거기 등장하는 캐릭터 이름인 '테케'를 기르는 개의 이름으로 붙일 만큼 나는 그 프로그램을 좋아했다. 이노우에 씨는 소설가로 본격 데뷔하기 전, 야마모토 모리히사와 함께 『홋코리효탄지마』의 작가로서 활약한 이력이 있어 남모르게 주목하고 있었다.

그 후 이노우에 씨는 『글과 똥』을 발표해 소설가로서 본격 데뷔하기에 이른다. 『수갑 동반자살』로 나오키 상을 수상했을 때 이노우에 씨의 팬이던 나는 내 일인 양 엄청나게 기뻐했다. 이노우에 씨는 세상으로부터 인정받으면서 소년 시절, 청년 시절의 체험을 바탕으로 한 소설을 많이 내놓게 되었다. 그 소설에는 크게 나눠 두 계통이 있었다. 하나는 『모킨포트 선생』 시리즈로 대표되는, 유머를 동반한 밝은 이야기. 또 하나는 반대로 『41번째 소년』, 『붉은 자동차』 같은 심각하고 어두운 이야기다. 나는 후자에 속하는 작품을 좋아했다.

이노우에 씨는 소설을 쓰면서도 에비스에서 극단 테아트르 에코의 전속 작가로 활약했다. 그때의 경험을 살려 훗날 직접 극단 고마쓰座를 만들었고 오늘의 대성공에 이르게 된다.

이노우에 씨와 직접 만나 인정을 받게 된 것은 영화 『추억은 방울방울』을 제작할 때였으니, 1990년이었다고 생각한다. 감독인 다카하타 씨는 『홋코리효탄지마』의 세계를 영화 속에

재현하는 것에 강하게 집착했다. 그 허락을 받기 위해 이노우에 씨가 있는 곳에 내가 방문하게 되었다. 그게 나와 이노우에 씨의 첫 만남이었다. 이후 나는 고마쓰좌에서 상연하는 연극 대부분을 보고 있다. 출연자와 연출이 바뀌기도 하지만 같은 연극을 여러 번 보았다.

고마쓰좌에서 이노우에 씨가 내놓는 걸작들에게는 일관된 스타일이 있다. 그 연극들의 연기에서는 모두 메이지, 다이쇼, 쇼와 중 한 시대의 일본인을 다룬다. 그 시대의 세태는 어땠는지, 당시 일본인은 무슨 생각을 하고 있었는지, 그리고 일상에서 어떻게 행동했는지를 충실히 재현하고 있었다. 시대 고증이 너무 치밀해서 무대를 보고 있으면 마치 그 시대로 타임머신을 타고 가서 실제로 마주하는 것 같은 기분이 든다. 태평양전쟁 말기, 본토 결투에 즈음해서 미군이 상륙하는 해안에 대량의 살무사를 풀어놓은 작전 등 농담 같은 일이 정말로 있었다. 이노우에 씨는 그 일을 엄밀히 조사해『하코네고라 호텔』이라는 연극에 사용했다. 대단하다. 이른바 '유사 다큐멘터리'라고도 불릴 만한 점에 지금 이노우에 씨 연극의 가장 큰 재미가 있다.

그중에서도 내가 가장 좋아하는 연극은『반짝이는 성좌』다. 아사쿠사의 레코드 가게 이야기인데, 전쟁이 심각해지면

서 나라의 명령으로 서양 음악을 취급할 수 없게 된다. 그러자 좋아하는 서양 음악을 어떻게 하면 들을까 고민하다 아주 어두운 곳에서 소리를 줄여 듣게 된다는 묘사를 아주 친절하게 보여주고 있기에, 보는 쪽도 정말 이랬을까 하고 실제처럼 느끼게 된다.

쇄국을 끝낸 일본에 충격을 준 것은 외국 문물이었다. 그 결과로 전쟁이 일어났다. 메이지, 다이쇼, 쇼와, 이 100년쯤 사이에 일본인이 무엇을 생각하고 어떻게 행동해 왔는가. 이노우에 씨는 같은 테마를 온갖 수단과 수법을 바꿔 계속 되풀이하고 되풀이하면서 꾸준히 그려간다. 이런 작가를 나는 다른 데서는 본 적이 없다.

이노우에 씨의 연극은 과거만을 다루기 때문에 언뜻 노스탤지어라는 과거에 대한 오마주만이 테마처럼 생각되는 경향이 있다. 하지만 사실은 그렇지 않다. 과거 일본인의 일을 안다는 것은 무엇인지, 또한 현재 일본은 이제부터 어떻게 살아가면 좋은지, 외국과는 어떻게 교류하면 좋은지 등 미래를 살아가는 이정표를 보여준다. 더욱이 그건 구체성을 동반한다. 이노우에 씨는 그 일에 웃음을 담아내면서 우리에게 유쾌하고 즐겁게 보여주는 것이다.

나는 이노우에 씨의 연극 대부분을 봐 왔지만, 이번 『덴포

12년의 셰익스피어』는 아직 보지 못했다. 그 연극은 『수갑 동반자살』과 똑같이 에도를 무대로 한 작품이라 들었다. 셰익스피어의 총 37작품을 하나로 담는다는 재미있는 실험을 하면서 그 속에서 일본인이란 것을 어떻게 도드라지게 새길지 꼭 보고 싶다.

−Bunkamura 시어터 코쿤 「덴포 12년의 셰익스피어」 팸플릿 2005년

만났던 사람 얘기한 사람

"시간이 없거든요"

아미노 요시히코 씨가 눈에 띈 것은 벌써 10년 이상 전의 일이다. 영화 『모노노케 히메』 속에 등장하는 차별받는 주민을 다루는 것에 대해 상담을 부탁했다. 아미노 씨는 적극적으로 협력을 해주었다.

몇 년 지난 어느 날, 니혼 TV의 우지이에 세이이치로 씨가 말을 꺼냈다.

"스즈키 군, 아미노와 친분이 있나? 실은 나와 그 친구는 중학교 동급생이었는데, 다음에 셋이서 함께 밥이라도 먹지 않겠나?"

뜻밖이라는 생각이 먼저 들었다. 니혼 TV의 총수 우지이에

씨와 역사학자 아미노 요시히코 씨의 조합은 무척 기이하게 느껴졌다. 의외로 우지이에 씨는 아미노 씨의 주요 저서를 모두 훑어보고 있었다.

즉시 전화를 걸었다. 아미노 씨는 원래가 밝고 수다스런 사람이다. 전화도 길어졌다.

"우지이에 군은 잘 기억납니다. 공부만 열심히 하고 성적 좋은, 야위고 해쓱했던 수재 타입이었죠. 그랬던 그가 경영자가 됐다니 놀랍습니다."

아미노 씨는 자신이 암에 걸려 있다는 사실을 세상에 밝힌 상태였다. "스즈키 씨도 알고 있겠군요"라고 운을 떼고 나서 자신의 증세를 마치 남의 일처럼 자세하게 설명해주었다. 셋이서 즐겁게 식사를 하는 모습이 눈에 그려졌다.

그러나 대답은 이랬다.

"그래서 시간이 없거든요. 하고 싶은 게 너무 많이 있어서. 우지이에 군에게는 사정을 설명하고 스즈키 씨가 잘 좀 말해주세요."

얼마 남지 않은 목숨 때문에 일에 몰두하고 싶다는 것이다. 난처했다. 우지이에 씨에게 어떻게 전해야 할까. 만나서 얘기하기보다 전화로 말하는 쪽이 쉽다. 그렇게 판단했다. 전화 너머로 작은 침묵이 흘렀다.

아미노 씨의 부고를 들은 것은 그로부터 몇 개월 뒤의 일이다.

−「도서」 2007년 9월호

우지이에 세이이치로 씨와 지낸 나날

"세계는 앞으로 어떻게 되어 갈까요?"

우지이에 세이이치로 씨가 천천히 질문해 왔다. 다카하타 씨, 미야 씨와 처음 식사를 했을 때였다.

미야 씨는 곧바로 "지금 상황은 헤이안 시대 말기와 통합니다"라고 말했다. 우지이에 씨가 "아니, 세계의 구도가 어떻게 되어갈까 묻는 겁니다"라고 되받아치자, 이전까지 침묵을 지키던 다카하타 씨가 천천히 입을 열었다.

"지구의 자원은 한정되어 있는데, 모두 앞다투어 낭비하고 있으니 인류 그 자체가 결단나겠죠. 이름은 다르겠지만 공산주의 방식으로 해 나갈 수밖에 없지 않을까요?" 그 말을 들은

우지이에 씨는 한마디, "공감합니다"라고 답했다.

우지이에 씨는 학창 시절, 고교 동창인 와타나베 쓰네오 씨에게 권유를 받고 공산당에 들어간 경력을 얘기했다. 거기서부터 젊은 날의 회고가 시작되었다. 왜 공산주의에 끌렸는지, 어떤 청춘시대를 보냈는지, 세 사람은 곧바로 의기투합했다.

나는 이른바 방송인인 우지이에 씨에 대해서는 많이 알지 못한다. 하지만 있는 그대로의 모습은 잘 안다.

처음에 만난 것은 15년도 더 전, 우지이에 씨가 니혼 TV의 사장이 막 됐을 무렵이었다. 당시 지브리를 갖고 있던 도쿠마 쇼텐의 도쿠마 야스요시 회장에게 이끌려 회식을 했다.

그 자리에서 나는 갑자기 혼이 났다. 니혼 TV가 바티칸시국에 있는 시스티나 예배당의 벽화 복원 공사에 돈을 내는 사실을 알고 있었기에, 그 일을 칭찬하자 "농담 아니에요! 그런 짓 할 필요 없어요!"라고 고함을 쳤다. 나중에 그 성과를 인정하게 되지만, 당시는 막 경영자가 됐기 때문인지 회사가 문화에 돈을 투자하는 데 부정적이었다.

그 자리에서 하나 더 놀란 것이 있다. 그가 방 안에서 동석하고 있던 임원 쪽에 불현듯 "넌 모가지야!"라고 방 안에 울려지도록 크게 고함을 쳤다. 모두 얼어붙어 아주 조용해지자, 다

음 순간 도쿠마 사장에게 "도쿠 씨, 톱은 이런 걸 할 수 있지. 톱이 아니면 안 돼. 곰곰이 생각해봐요."라며 말을 붙였다. 도쿠마 사장만이 싱글벙글하고 있었다. 물론 해고한다는 것은 농담이었지만 우지이에 씨가 사장이 되기까지 경험한 '노고'를 살짝 본 느낌이 들었다.

본격적으로 본 것은 도쿠마 사장이 세상을 떠나기 10년쯤 전부터. 지브리에도 찾아와 주었다. 스튜디오 안을 안내하자 연달아 질문이 날아왔다. "이 방은 몇 명이 있나", "넓이는 얼마쯤인가"라는 식으로 묻다가 마지막에는 "바닥 면적에 비해 인원수가 적어. 꽤 여유가 있네"라는 말을 남기고 돌아갔다.

그날 저녁, 도쿠마 사장한테서 전화가 왔다.

"우지이에가 도시오를 조심하라고 전화해왔어. 자네, 짐작 가는 거 있나?"

나는 시험을 받았던 것이다. 지브리는 가능한 사내에서 제작할 수 있는 체제를 갖춘 스튜디오로 외주가 적다. 그 점에 경영자로서 의문을 가졌던 것이다. 때문에 우지이에 씨와의 관계는 잠시 서먹해졌고, '엄한 사람이구나'라고 생각했다.

변화를 느낀 것은 미타카의 숲 지브리 미술관을 만들 때였다. 『모노노케 히메』 제작과 병행해 준비를 시작하고 있었는데, 제반 사정으로 돈이 부족했다. 은행 사람한테 "다른 곳에

서 자금을 끌어 오면 어떨지"라는 아이디어를 듣고, 문득 떠오른 사람이 우지이에 씨였다. 문화 사업에 부정적이던 사람이 왜 떠올랐던 걸까. 하지만 상의할 사람은 우지이에 씨밖에 없다고 직감했다.

그래서 지브리까지 오게 해서 미술관의 모형을 보여주었다. "오, 괜찮군"이라고 하기에 "근데 자금이 부족합니다"라고 말하자, "음, 그래?" 하고 고민하기 시작했다. 그 후로 꽤 시간이 걸렸지만 결국 돈을 투자받게 되었다.

미술관 설립 발표회에서 도쿠마 사장, 미야 씨와 함께 단상에 오른 우지이에 씨는 이런 말을 했다. "이걸 만드는 데 50억 엔을 들였어요. 그중에 20억은 니혼TV가 냈죠. 이 돈은 지브리에게 준 거예요." 그렇게 무사히 설립이 결정됐지만, 도쿠마 사장은 개관을 기다리지 못하고 세상을 떠나 버렸다. 우지이에 씨에게 추도문을 읽어달라고 부탁하자 흔쾌히 맡아주었다. 그래서 이후 사례를 하러 갔다. 그러자 "도쿠 씨는 대단한 제작자였어. 훌륭한 일을 차례차례 잘 해냈어. 『모노노케 히메』가 그렇네. 그런 큰돈을 들여 한 편의 영화를 만드는 일은 소심한 나라면 할 수가 없지"라고 말하며 한숨을 쉬었다.

"내 인생을 돌아보면 아무것도 한 게 없어."

내가 놀라자 이번에는 "70년 이상 살아오면서 아무것도 이

루지 못한 남자의 쓸쓸함을 알려나" 하고 혼잣말을 했다. 무언가 대답하려 했지만 좋은 말이 떠오르지 않았다. 그러다 뭔가 떠올라 "매스미디어 분야에서 큰 역할을 맡고 있잖습니까. 니혼 TV의 경영을 건전한 상태로 되돌린 게 우지이에 씨입니다"라고 말하자 "바보 같은 소리!"라고 호통을 쳤다. "요미우리 그룹의 모든 건 전부 쇼리키(마쓰타로) 씨가 시작했고, 그걸 후배들이 지켜왔어. 나는 그중 하나를 맡은 것에 불과해." 진지한 표정이었다. 그리고 이렇게 말을 이었다.

"죽기 전에 뭔가 하고 싶어……."

우지이에 씨와 마음을 털어 놓고 얘기하게 된 것은 이때부터였다. 내 휴대폰에도 전화를 걸어왔다. 『센과 치히로의 행방불명』이 히트했을 때는 "축하연을 열자. 나와 스즈짱 둘이서 멤버를 생각하자. 아무한테도 말하지 마요"라는 말을 들었다. 정말 즐거워하는 목소리에 '사실은 이런 사람이었구나' 하고 알았다. 그날부터 나는 '스즈짱'이 되었다.

그렇게 말하니 비슷한 얘기가 떠오른다.

우지이에 씨가 현대 미술관 관장을 맡았을 때 일이다. 휴대폰으로 연락하더니 "사실은 관장이 됐어. 아직 아무에게도 말하지 않았지. 바로 만나고 싶네"라며 현대 미술관에서 지브리 전시회를 열고 싶다는 의뢰를 했다. '이건 받아들이지 않을 수

만났던 사람 얘기한 사람

없다.' 그렇게 생각했을 때 거듭 "둘만의 비밀이야"라는 다짐을 받았다.

우지이에 씨는 미술관 재단에서 이사장을 맡게 됐기 때문에 그 후 매달 같이 '보고'라 불리는 만남을 갖게 되었다. 사실은 잡담뿐이었는데, 늘 예정 시간을 넘길 만큼 얘기에 열중했다. 방 밖에는 다음 면회자가 대기하고 있었지만 아랑곳하지 않았다. 너무 걱정스러워서 "다음 사람에게 미안하니 이제 끝낼까요?"라고 말하면 "자네, 이제 돌아갈 건가?"라고 언짢은 듯한 표정을 지었다. 매번 그랬다.

언젠가 우지이에 씨는 니혼 TV의 회장에서 의장이란 직책을 맡게 되었다. 그러자 약속한 날에 임원 한 명이 나를 기다리고 있었다. "이제 의장이라 불러야 할지 물어봐주지 않겠어요?"라고 하는 것이다. 나는 즉시 우지이에 씨에게 물어보았다. "모두 호칭에 난처해합니다" 그랬더니 좀 부끄러웠는지 "아무럼 어때. 사실은 '지이짱'이라 불리고 싶어"라고 얼버무렸다. 그래서 "의장이란 호칭은 카스트로를 따라했습니까?"라고 묻자 정말 겸연쩍은 얼굴을 했다.

우지이에 씨는 오랫동안 쿠바에 관심을 가졌다. 요미우리 신문의 기자였을 때 당시 피델 카스트로 의장와 긴 인터뷰를

했던 것이 기자로서 큰 자랑거리였다. 사실은 요 몇 년, 여름이 되면 우지이에 씨와 나, 다카하타 씨, 미야 씨, 그리고 우지이에 씨의 주치의, 이렇게 다섯 명이서 해외여행을 가고 있었는데, 올해 우지이에 씨가 가고 싶다고 한 곳이 쿠바였다. 아마 카스트로를 만나는 게 목적이었던 것 같다. 덧붙여서 둘은 나이가 같다.

이 여행은 매년 우지이에 씨가 기획했다. 자세한 스케줄을 직접 짜고 여행사에도 항공사에도 직접 전화를 했다. "이번 비행기, 기내식이 일식이 아닌데 두 사람은 괜찮나? 스즈짱은 일식을 좋아하잖아"라고 세심한 것까지 확인해주었다. 우지이에 씨다운 배려였다.

첫 번째 행선지는 프랑스였다. 니혼 TV가 파리 루브르 미술관을 지원하는 게 인연이 되어 관장의 초대를 받았다. 이와 관련해 "다카하타 씨와 미야 씨도 함께 가지 않겠나?" 하고 권유했다. 우지이에 씨의 협박은 이랬다.

"루브르를 몽땅 빌려 아무도 없는 미술관에서 좋아하는 시간을 골라 사모트라케의 니케나 모나리자를 감상해 보지 않겠습니까?"

사치스런 권유였다. 두 사람은 기분 좋게 승낙했다. 하지만 사소한 일에 걱정이 많은 우지이에 씨는 몇 번씩 "그 두 사람,

정말로 가줄까?" 하고 물어왔다. 그렇게 현지에 도착하자 예정표보다도 더 상세한 스케줄을 짜서 아침 일찍부터 분주하게 곳곳을 돌았다. 미야 씨는 가이드의 설명도 듣지 않고 니케에 빠졌다. 다카하타 씨는 지식을 총동원해 가이드의 대화 상대가 되어 주었다. 그런 두 사람을 보면서 우지이에 씨는 흡족해했다.

나로 말할 것 같으면 원래 하는 행동이 좋지 못하다. 금세 모두와 떨어져 흡연 장소를 발견하고 담배를 뻑뻑 피웠다. 뒤이어 미야 씨가 붙었다. 다카하타 씨는 우지이에 씨와 함께 설명에 귀를 기울였다. 밤, 식사 자리에 앉기 무섭게 우지이에 씨한테 한 소리 듣고 말았다. "스즈짱은 자유로워." 다음날도 미술관을 돌았다. 또다시 저녁식사. 이번에는 이런 소리를 들었다. "스즈짱, 자넨 정말 멋대로 구는 놈이야." 하지만 눈은 웃고 있었다.

어느 날 밤, 물랭루즈에도 갔다. 놀랍게도 댄스 타임에 여성과 함께 춤을 췄다. 게다가 화려한 스텝으로 말이다. 자기 세대의 교양은 이런 것이라 과시했다는 생각이 들었다.

두 번째는 이탈리아. 시스티나 예배당을 견학한 뒤 우피치 미술관을 돌며 보티첼리의 '비너스의 탄생'을 함께 보았다. 우지이에 씨는 어떤 미술관이라도 가이드의 설명을 착실히 듣

고 있었다. 본인은 예술을 잘 모른다고 말하지만 거짓말이다. 그림을 보거나 역사적인 장소를 방문하면, 반드시 다카하타 씨에게 질문을 했다. 나와 미야 씨는 변함없이 흡연소를 찾아 담배를 피웠다. 밤이 되자 우지이에 씨가 "똥구멍에서 연기가 나올 때까지 담배를 피우면 좋겠군"이라고 놀렸다.

작년 세 번째 때는 문제가 생겼다. 프랑스와 스페인에 가고 싶다고 말했는데, 그 시기가 뜻밖에 『마루 밑 아리에티』의 공개 직전. 정말 그때는 빠질 수밖에 없다고 거절했더니 "어떤 영화인데?" 하고 얼빠진 듯 물어 왔다. 황급히 "나는 모두를 생각해야 할 입장이 있어요. 『아리에티』가 중요합니다"라고 설명했는데, 얘기를 들어주지 않았다. 그래서 몇 번씩 만날 때마다 얘기했는데 아무리 해도 듣지 않았다. 때문에 주위에 이해를 구하고 나 없이도 여러 일이 움직일 수 있도록 조정했다. 그리고 "갈 수 있게 됐습니다"라고 보고했더니 "도짱, 영화는 괜찮아?"라고 오히려 물었다. 얼굴을 보니 장난꾸러기 꼬마 같았다. 나는 이 날부터 '도짱'으로 불리게 되었다.

올해가 네 번째 여행이었다. 모스크바의 에르미타주 미술관을 방문하고 마드리드를 경유해 쿠바로 가는 플랜이었다. 결과적으로 너무 힘들었던 탓에 작년에 무리해서라도 마드리드까지 갔으면 좋았겠다고 생각했다. 프라도 미술관의 벨라

스케스에 만족해 기뻐하던 우지이에 씨가 그립다.

올해부터 『열풍』에 이제까지의 인생을 회고하는 연재를 시작했다. 우지이에 씨의 지난 이야기는 언제나 재미있어서 우리만 듣고 있기 미안하다고 생각한 것이 연재하게 된 계기였다. 우지이에 씨는 마지못해 들어줬는데, 그동안 온갖 매체에서 똑같은 의뢰가 있었지만 사양했다고 한다.

우리는 시오노 요네마쓰 씨에게 집필을 부탁하고 재작년부터 매달 한 번, 얘기를 들어왔다. 총 10번. 처음에는 2시간 예정이었는데, 얼마 지나지 않아 1회당 5시간 이상 얘기해주었다. 나도 매번 자리에 함께 했는데, 우지이에 씨의 이야기에는 한 가지 특징이 있었다. 그것은 회고록에 붙어 다니는 자화자찬을 하지 않는 것. 언제나 "나는 조금밖에 하지 않는다"고 둘러댄다. 자신은 분명 '현역'이란 의식이 그렇게 하게 한 것이다.

그 인터뷰에서 알게 된 건데, 학창시절에는 호리 다쓰오라는 제로센 전투기를 만든 항공기술자를 동경해 비행기 설계사가 되고 싶어 했던 것 같다. 그 후 의사를 지망하던 때도 있었는데, 수술에 들어갔을 때 피를 보고 쓰러져 버려 포기했다고 한다. 결국 증권 회사에 취직하기로 정했지만 이미 요미우

리 신문에서 일하고 있던 와타나베 씨한테서 "우리 회사에 오지 않을래?" 하는 꾐에 빠진다. 어느 날 밤, 아침까지 설득당하고 공산당에 들어갔을 때와 마찬가지로 와타나베 씨의 말에 입사를 결정했다.

"그걸로 내 인생을 정했다" 그렇게 말했다.

즉 스스로 "이게 하고 싶다"고 주관적으로 생각하는 일을 해나간 인생이 아니란 뜻이다. 요미우리 신문에서 경제부 부장일 때 광고국장을 임명받았을 때도 마찬가지. 당시는 이례적인 일이었던 것 같은데, 좋든 나쁘든 수동적으로 정해진 길을 걷는 게 자신의 인생이라 결론짓고 있었다고 한다.

그런 우지이에 씨가 처음으로 직접 결정짓고 싶은 일이 생긴 것이다. 다카하타 씨의 신작이었다. "죽기 전에 한 편만 더, 반드시 보고 싶다"라는 이야기를 꺼냈다. 그렇게 준비를 시작한 것이, 지금 몰두하고 있는 『가구야 공주』다. 다카하타 씨가 어떤 작품을 할까 고민하고 있었을 때, 우지이에 씨에게 물었다. 그랬더니 "시정詩情이야, 그의 작품엔 항상 그게 있어"라고 말하기에, 다카하타 씨에게 전했다.

4, 5년 전 우지이에 씨는 임원회에서 이렇게 말했다고 한다.

"직무 집행은 집행 임원에게 맡기고 있으니, 내가 직접 하는 사업은 아니다. 단 유일하게 예외가 있다. 그게 다카하타

작품이다. 미리 말해두지만 이 작품은 돈을 벌 수 없다. 하지만 손해를 봐도 좋으니, 좋은 작품을 만들어 달라."

어떻게 그렇게까지 다카하타 씨에게 빠졌는지 한 번 물은 적이 있다. 우지이에 씨는 "나는 그 녀석이 마음에 들어", "그 남자에겐 막시스트의 향기가 남아있어"라고 답해주었다.

작년 12월 20일, 3분의 1 정도까지 완성된 그림 콘티를 보여줬더니, 그 자리에서 시간을 들여 신중하게 읽었다. 그리고 입을 연 첫 마디가 "가구야 공주는 버릇없는 아가씨군" 하고 감상을 말했다. "나는 이런 아가씨가 좋아." 그 말을 다카하타 씨에게 전했더니 "내가 보여주려는 게 딱 그거예요. 현대적인 아가씨입니다"라고 기뻐했다. 그에게 움직이는 가구야 공주를 보여주고 싶었다.

요즘 지브리 작품에는 '제작制作'은 스튜디오 지브리로 하고, '제작製作'은 크레딧에 올리지 않았다. 하지만 이『가구야 공주』가 완성됐을 때는 제작製作=우지이에 세이이치로라고 표기하고 싶다는 생각이 든다.

우지이에 씨는 와타나베 씨를 '우국지사憂國之士'로 평하고 있었다. "언제나 나라를 걱정한다. 나와는 다르다"라고.

오해를 무릅쓰고 말하면, 우지이에 씨는 당사자를 의식하

지 않는다. 언제나 대상을 객관적으로 제3자 입장에서 보았다. 방송사의 현재 상황을 말할 때도 마치 신문기자처럼 했다. "매스컴은 중소기업이라는 걸 잊으면 안 되는데, 그걸 착각하는 놈이 있어"라고 입버릇처럼 말했다. 마지막까지 기자, 좀 더 말하면 구경꾼이었다고 생각한다.

그러나 그랬기 때문에 나는 우지이에 씨라는 사람을 좋아했다. 아주 좋아했다. 왜냐하면 같은 기자 경험이 있는 나도 그랬기 때문이다. 만나는 것이 언제나 즐거웠고, 언제까지나 대화하고 싶었다. 내가 젊어진 일을 우지이에 씨와 있을 때만은 잊을 수 있었다. 본연의 모습으로 있을 수 있어서 정말로 다행이었다.

어떤 사람으로부터 "우지이에 씨에게 스즈키 씨는 어떤 존재인가요?"라는 질문을 받은 적이 있다. 아무래도 우지이에 씨가 나를 친구처럼 말해놓은 것 같다. 내가 자리를 비웠을 때 전화에 남겨진 메세지는 언제나 "그럼 또"라는 말로 마무리되어 있었다.

마지막으로 만난 것은 올해 1월이었는데, 그 직후 입원을 했다. 짧은 편지도 보냈지만, 문병은 가지 않았다. 그런 행동을 극단적으로 싫어하는 사람이었기 때문에.

사실은 무엇에도 얽매이고 싶지 않은 사람이라 생각한다.

자유를 사랑한 사람이었다. 반권력 사상을 계속 갖고 있으면
서 권력의 자리에 앉아 있었다. 이 모순이 내가 아는 우지이에
씨였다. 본인은 "비권력 입장이다"라고 말했는데, 적어도 내가
아는 우지이에 씨는 일상의 평범함을 사랑하고 있었다. 어째
서 지브리 작품 가운데 『이웃집 야마다군』을 가장 좋아했는
지 잘 이해할 수 있다.

여행 도중 이런 말을 자주 들었다. "자네들은 젊어." 다카하
타 씨도, 미야 씨도, 그리고 나도 몇 번씩 반복적으로 들으면
서 그런 마음이 되었다. 그런 우지이에 씨와 좀 더 여러 얘기
를 하고 싶었다.

우지이에 씨.

세계는 이제부터 어떻게 되어 갈까요?

<div align="right">-『열풍』 2011년 5월호</div>

시대의 세례는
누구도 피할 수 없다

오시이 마모루
영화감독. 1951년 생. 도쿄 가쿠게이 대학 졸업 후, 다쓰노코 프로
덕션 입사. TV애니메이션 연출, 그 후 프리랜서로 『기동경찰 패트레
이버』 시리즈, 『이노센스』, 『스카이 크롤러 The Sky Crawlers』 등.

스즈키 사실 최근 『바람계곡의 나우시카』를 20년 만에 봤어
요. 새삼 느낀 건 나우시카는 상처 입은 지구를 혼자 구하려
하고 있더군요. 짊어진 게 엄청납니다. 당시엔 『우주전함 야
마토』처럼 모두 웅장한 테마였죠. 하지만 최근 미야 씨의 작

품으로 말하면, 『모노노케 히메』의 주인공 아시타카는 아주 개인적인 이유로 여행을 떠나죠.

오시이 예.

스즈키 아주 개인적인 이유가 영화의 테마를 지배하고 있는 거죠. 오시이 씨의 경우는 어떤가 싶네요.

오시이 『나우시카』가 나올 당시, 애니메이션은 지구의 운명과 인류의 운명을 짊어지고 있었어요. 학원물도 영화로 만들어지면 갑자기 "지구다", "인류다"가 돼 버렸죠. 당시 나는 『시끌별 녀석들』을 만들고 있었는데, "지구다", "인류다"라고 하는 게 싫었어요.

──미야자키 씨도 인류를 구하겠다는 테마로는 더 만들지 않고 계시죠.

스즈키 또 한 가지는 나이를 먹었기 때문이겠죠. 나이는 작품과 크게 관련이 있어요. 특히 애니메이션은 만드는 사람의 의식이 모조리 드러나는데, 나는 그동안 어떻게 저항하는가를 작품 만들기의 근거로 삼았죠.

근데 점점 나이가 드니 은근히 목 위(머리)와 아래(몸)에서 생각하는 게 일치하지 않게 되더군요. 생리적으로 원하는 것과 만들어 온 것이 다르지 않았나 싶어요.

──『이노센스』 때?

오시이 앞의 『공각기동대』가 끝난 무렵부터요.

스즈키 시대를 쫓는 테마가 있다면 현대에서 무얼 가져야 할까요. 내가 어린 시절에는 참 가난한 아이가 많아서 당연히 영화도 '가난 극복'이 큰 테마. 그걸 가장 잘했던 게 구로사와 아키라입니다. 하지만 의식주의 수준이 전체적으로 좋아진 순간, 구로사와가 갖고 있던 주제는 의미를 잃고 그는 판타지로서의 가난을 그리기 시작해요. 그래서 고민이 됐죠.

그런 시대에 미야자키 하야오는 자연의 문제를 거론하며 "가난은 극복했는지 몰라도 그 결과로 뭔가 야기됐다"라는 테마로 새로운 오락 영화를 만들었죠. 근데 어느덧 그러던 미야 씨의 주제도 개인적인 것이 되고 있어요. 『센과 치히로의 행방불명』이 가장 대표적이지요. 하지만 오시이 씨는 원래 인류나 지구와는 아무 상관없는 작품을 만들었다는 얘기겠죠.

오시이 믿음이 안 가더라고요. 뻣뻣한 고자세의 말투와 사고방식이.

스즈키 나는 단카이 세대로 대학생들이 투쟁을 하던 세대에요. 오시이 씨는 그 무렵 고등학생이었죠. 대학생이 대규모 시위를 조직하는 건 사회에서 받아들였는데, 고등학생에겐 허용되지 않았죠. 그 차이가 결정적이라고 오시이 씨가 말했었죠. 그 한을 쭈욱 품고 있었던 거네요.

——그래서 계속 안티테제를 발표하고 있나요?

스즈키 오시이 씨는 인간을 그리는 것에 관심이 없다고 해요.

오시이 정확히 말하면, 인간이라는 '현상'이나 '존재'에는 흥미가 있어요. 하지만 각각의 감정이나 심리 같은 건 문학에 맡겨 뒀으면 해요.

스즈키 오시이 씨는 오즈 야스지로 따위 전혀 평가하지 않을 거예요. 스기무라 하루코가 어떤 기분을 아주 잘 표현하는데, 그런 걸 좋아하는 내게 "그러니 다른 영화에 참여할 수 없지"라고 비판해요. 영화의 기본은 인간을 그리는 거라 생각해요. 근데 오시이 씨는 "아니, 나는 인류를 그려요. 역사를 그려요"라고 말하죠. 『나우시카』는 인류를 그리고 있는데, 그걸 오시이 씨는 어떻게 봤을까 싶어요.

오시이 결과적으로 관객은 '나우시카'라는 여자를 볼 뿐이죠.

스즈키 나는 오시이 씨 부탁을 받아서 영화 한 편에 나왔습니다. 나로선 연기를 열심히 했고 카메라맨도 좋은 샷이 많다고 인정해줬어요. 그런데 오시이 씨는 내 명연기를 전부 잘랐어요.

오시이 하하핫.

스즈키 그러면서 좋은 연기로 넋을 읽고 볼 만한 작품을 만들 거래요. 그게 나는 의문이에요.

오시이 아니, 그건 혼자서 멋대로 명연기라 생각하고 있을 뿐

인데……. 어느 애니메이터한테 "넌 『센과 치히로』는 절대 만들 수 없다"는 소리를 들었어요. 요컨대 네 영화에는 인간의 감정이 없고 정서가 없다고. 나는 "그냥 그대로인데, 그게 어디가 나빠"라고 말했죠.

스즈키 나는 『천사의 알』이란 영화에도 관여했는데, 정말 놀란 건 이 영화는 관념을 구체화했다고 생각했어요. 정서가 없는 거죠. 두 남녀가 나오는데도 관능이 전혀 없어요.

생활의 실감이 걱정되다

——이번 『이노센스』도 그 방법론을 썼나요?

오시이 그게 갑자기 목 아래가 걱정되기 시작했어요. 내 삶을 실감한 거죠. 지금까진 아무래도 좋았는데.

스즈키 스기무라 하루코는 아무래도 좋았는데.

오시이 맞아요. 내가 살아있다고 실감하는 게 아주 생생해집니다. 아마 나이 탓도 있다고 생각하지만.

스즈키 지금 미야 씨는 『하울의 움직이는 성』을 만드는데 매일 신경질 부리고 있습니다. 왜냐하면 미야 씨는 등장인물의 기분이나 감정을 겉으로 표현하고 싶어 해요. 근데 요즘 젊은

사람들은 그걸 그릴 수 없어요. 그래서 젊은 사람들이 그려 놓은 움직임을 "아니야!"라고 말하면서 고쳐 그립니다. 근데 오시이 씨는 "그런 거 알고 있지 않았나. 지금 젊은 사람들은 진작 그러고 있었어"라고.

오시이 딱 지금 시대, 자신의 몸이 없다고 하는 것과 같습니다. 휴대폰이나 인터넷에 감각의 연장선상에 있는 건 방대하게 퍼졌어요. 하지만 자신의 존재가 바로 이 몸이란 감각이 없어요.

스즈키 『이노센스』에는 인간의 육체를 가진 사람이 거의 등장하지 않죠. 주인공이 뇌만 남아 있고 나머지는 전부 기계. 바로 현대의 인간이에요.

──역시 오시이 씨도 시대의 공기를 마시고 있군요.

오시이 내 몸이 쇠퇴하는 걸 간절히 의식하기 시작했기 때문입니다. 그리고 개와 살기 시작해서요. 개는 엄청나게 따뜻하고 부드러워요. 개의 심장은 부정맥이에요. 쿳, 쿠쿠쿳 하고 움직이죠. 언젠가 멈추겠지 생각하면 조마조마해요.

──어쨌든 현대인은 인간의 한 방식으로 일그러져 있군요. 그러면 뛰어난 애니메이터도 될 수 없나요?

오시이 애니메이터가 하는 건 기본적으로 감각을 재현하는 일이죠.

스즈키 『춤추는 대수사선』을 봤을 때 정말 깜짝 놀랐어요. 등장인물이 땀을 흘리지 않아요. 이건 감각을 잃은 젊은이들의 영화인데, 실사 쪽 연기도 많이 달라졌더군요.

오시이 감독의 의식이 그럴 거예요. 최근 일본 영화, 특히 젊은 감독의 영화에서 식사 장면이 사라졌네요.

스즈키 밥 먹는 건 지극히 인간적인 행위인데.

오시이 어떤 사람이 요즘 일본 영화에 나오는 젊은 여자는 유령 같다고 말했대요. 언제 어디서 자고 먹고 생활하는지 모르겠다고, 즉 몸이 없다고요.

──일찍이 오시이 씨가 했던 걸 다른 감독들이 무의식적으로 시작하는 건가요?

오시이 나는 의식적으로 한 생각인데 말이야.

스즈키 『매트릭스』의 키아누 리브스도 땀을 흘리지 않아요.

오시이 맞아요. 원래 애니메이션은 땀을 흘리거나 냄새가 나거나 그런 표현이 서툴렀죠. 입고 있는 게 '파랑'이었으면 '남자'라는 기호로 성립합니다. 캐릭터를 추상화하기 쉽다고 말해야 할까요.

실사와 애니메이션의 역전

──하지만 요즘은 애니메이션 속에서 등장인물이 연기를 하고 있던데요.

오시이 실사 쪽이 점점 후퇴하고 있어서 미야 씨는 애니메이션으로 정서적인 존재를 묘사하려 하고 있어요. 실사와 애니메이션이 미묘하게 역전되고 있는 겁니다.

스즈키 오즈 야스지로의 작품을 같은 시기의 일본 영화와 비교하면 재미있는 걸 알 수 있어요. 무엇보다 대사의 말하는 방식이 느려요. 미조구치 겐지의 인물은 그야말로 희로애락을 드러내기에 일본어가 빠르고 걸음걸이도 확실히 빨라요. 밥도 급히 먹어대요.

오시이 마스무라 야스조 영화의 등장인물도 그야말로 정서고 나발이고 없어서, 대사도 국어책 읽듯 엄청난 속도로 떠들어대요. 쓸데없는 감정적 연극은 전부 배제. 거기서 나오는 건 드라마의 본질뿐이죠.

스즈키 지금 시대라면 마스무라 영화를 보통으로 볼 수 있겠군요.

오시이 맞아요.

스즈키 오시이 씨의 시대가 왔다고 해야 하나.

──근데 오시이 씨는 거기서 자신의 노선을 바꾸려 하고 있네요.

오시이 좀 다르지 않나 생각이 들었어요. 그렇다고 밖에 나가서 뛰거나 산을 오르거나 하진 않을 겁니다. 몸을 잃으면 잃는 대로, 그 상황에 처한 사람에 맞는 상태가 있을 테니.『공각』을 만들었을 때 여기 스즈키 도시오라는 사람이 뭐라 말했는지 알아요?

스즈키 잊어버렸는데.

오시이 컴퓨터와 결혼하는 여자 이야기 등 믿지도 않을 걸 만들지 말라고, 자신은 아주 고지식하다고 했어요. 말하자면 그 전에 뭔가 있을 거란 생각이죠. 하지만 인간은 "옛날이 좋았다"며 되돌아보는 쪽에 익숙하죠.

——미야자키 감독은 인간 회복을 믿나요?

오시이 음, 미야 씨 작품에 향수 어린 냄새가 나는 건 그래서죠. 역시 "옛날이 좋았다"고 말하는 사람이에요. 내가 말한 것과 그건 좀 달라요. 인간의 얼이 빠져 속이 줄줄 샐 것 같은 현대에 그런 생각은 아무런 도움이 되지 못해요. 그냥 망상인지도 모르지만, 몸을 잃은 인간은 잃은 채로 새로운 인간성을 얻는 게 있지 않을까요.

스즈키 『이노센스』는 바로 오시이 씨의 몸이 쇠약해져서 발상이 된 영화입니다.

——개가 중요한 역할을 맡고 있는 듯하더군요.

오시이 잃어버린 몸의 대체물로요. 그리고 또 하나 '인형'입니다. 인간이 만들어 낸, 말하자면 관념으로서의 몸 그 상징적인 존재가 '인형'입니다.

──이 영화 제목을 무구無垢라는 의미의 『이노센스』라 지은 스즈키 씨는 역시 오시이 씨를 가장 잘 이해하는 사람이네요.

오시이 그게 이 사람과 만나는 재미입니다. 영화를 만드는 인간은 어딘지 모르게 무의식인 부분이 있는데, 그걸 말로 의미화해 준 거예요. 다만 동시에 위험한 면도 있죠. 영화를 말하는 건 그 영화를 결정짓는 거와 같아요.

인간은 타인과 어떤 관계를 갖는가

스즈키 이번 『이노센스』와 『하울』에 관여하고 양쪽의 영상을 보니 재미있었어요. 연기는 다르고 테마에 대한 접근 방법도 다르지만, 모두 뿌리는 '앞으로 인간은 어떻게 살아야 하는가'라는 거더군요. 『하울』은 소피라는 열여덟 살 여자아이가 마녀 때문에 갑자기 아흔 살 노파로 변하는데, 그녀가 하울이란 청년을 사랑하면서 점점 다시 젊어집니다. 그리고 그녀의 마지막 선택은 인간은 타인과 어떤 관계를 갖느냐는 거였어요.

『이노센스』는 주인공이 개와 사는 선택을 하는데, 연기도 소재도 다를 텐데 뭔가 공통된 부분이 있어요.

오시이 『하울』은 꼭 보고 싶은 영화인데요, 그나저나 미야 씨 얘기는 꽤 관심을 끄네요. 예전에는 여자가 나오면 만나자마자 갑자기 서로 사랑하는 식이었는데, 역시 세월이 느껴집니다.

스즈키 유치하게 말하면 『나우시카』 때는 자연을 파괴하는 사람은 나쁜 사람이란 단순한 논리로 만들면 됐죠. 하지만 『모노노케』에선 "이제 그것만으론 어렵다"고 말하는 미야 씨의 고민이 그대로 드러났어요.

오시이 하지만 한편으로 그 영화에는 미야 씨 특유의 상쾌함이 없어요.

스즈키 "나도 걱정이야"라고 말하는 영화인 겁니다.

오시이 그런 거, 아무도 원하지 않는데.

스즈키 지금은 '가족의 붕괴'라 불리는데, 지금 가족 제도 등은 무로마치 이후 겨우 500년의 역사밖에 되지 않았다는 설도 있어요. 그래서 새로운 시대에 새로운 가족의 방식을 모색하는 건 당연하다고요. 그중에서 여러 사람을 끌어들여 함께 살라고 하는 게 미야 씨인데, 오시이 씨는 상대가 개라도 좋다고 말하고 있군요.

——역시 사람은 방법론은 다르지만 가족 나름, 개인 나름의 모습을 그리려 하고 있네요.

스즈키 누구와 함께 살아가는가 하는 문제죠.

오시이 내 스타일로 말하면, 딴 사람이에요.

스즈키 역시 인간은 혼자서는 못 살아요. 누군가 필요합니다.

오시이 지금 일어나는 여러 일들은 과도기의 시대착오예요. 외톨이나 친구를 따돌림 했다는 형태로 그게 분출되고, 범죄적인 측면만 신문이나 TV에 등장하지만 그뿐만 아니죠. 예를 들면, 마흔 넘어 혼자 사는 경우가 얼마든지 있어요. 결혼이 필요 없는 남자가 산더미처럼 있거든요.

스즈키 이건 낡았으면서도 새로운 테마인데, 이 시대에 무엇을 만들어 가면 될까요?

오시이 나도 알고 싶어요. 적어도 영화라는 건 싫든 뭐든 자신이 살아가는 '시대'가 꼭 들어갑니다.

스즈키 시대의 세례에는 누구도 피할 수 없죠.

오시이 그것에 어떻게 대처할 건지, 그게 감독의 개성이라든가 작풍이라든가 하는 것의 정체라 생각해요.

스즈키 음, 여러 가지 말했는데, 오시이 씨는 요즘 드물게 성실히 일하는 사람이니.

오시이 일단 이번에 영화가 잘 될지는 제쳐놓고, 이런 방법으

로밖에 할 수 없어요. 내가 실제 느낀 거에 가까운 일을 하고 있네요. 컴퓨터와 결혼하는 여자 이야기는 확실히 터무니없지만, 거기에 실감을 덧붙이면 어떨지.

스즈키 그래, 그거예요. 그러면 보기 편한 게 되어 있을 겁니다.

오시이 그렇게 하면 비약한 이야기도 실제 느낀 바로 이해할 수 있는 작품이 될 테니까요.

스즈키 정말, 요즘 "인간이란 무엇인가"라고 묻는 영화를 만들고 있으니 고전적이네요. 실사 쪽에도 포기하는 사람이 많이 나오는데, 그런 작품이 두 개나 동시에 진행되고 있군요. 흥미진진합니다.

－『요미우리 신문』 2004년 1월 1일 －는 편집부

영화여,
다크 사이드에 빠지지 마라

릭 맥칼럼
프로듀서. 1952년생. TV·영화 프로듀서를 거쳐 90년부터 조지 루
카스의 일에 전념하고 있다. 『스타워즈 특별편』, 새로운 시리즈 3부
작을 프로듀스했다.

스즈키 2주 정도 전에 『하울의 움직이는 성』의 프로모션 때
문에 뉴욕에 잠시 다녀왔는데요. 뭔가 거리가 바뀌었더군요.
릭 거긴 담배를 피울 수 있는 마지막 도시였는데요. 결국은
피울 수 없게 되어 버렸어요.

스즈키 담배를 피우다가 죽는다면 숙원을 이루는 건데요.

릭 일본은 아직 문명국이군요. 마음 내키는 대로 인간을 죽게 해주네요(웃음). 미국에는 이제 몇 군데밖에 그런 개인의 주장, 권리를 지키는 곳이 남아 있지 않습니다. 그런 점도 있어서 나는 생리적으로 캘리포니아를 받아들일 수 없게 됐어요. 지금은 30일 이상은 머물러 있지 않아요.

스즈키 그래요? 그럼 할리우드에선?

릭 나는 이제 정말 할리우드와는 일하고 싶지 않네요.

스즈키 평소엔 어디서 지냅니까?

릭 우리 스튜디오는 샌프란시스코의 교외인데, 다른 때는 런던, 시드니에서 삽니다. 『에피소드 2』도 『에피소드 3』도 호주에서 만들었거든요. 그리고 지금은 크로아티아에 집을 한창 짓고 있습니다.

스즈키 그래요? 정말입니까? 우리, 크로아티아 주변을 무대로 한 영화가 있는데, 그 DVD를 꼭 선물하겠습니다. 『붉은 돼지』라는 영화예요.

릭 『모노노케 히메』나 『센과 치히로의 행방불명』은 봤는데, 그것도 꼭 보고 싶네요.

스즈키 나는 이번 『에피소드 3』를 보고 무척 감개무량했습니다. 좀 길긴 하지만 얘기를 들어 주세요.

릭 말해보세요.

스타워즈가 세계의 영화를 바꾸다

스즈키 1978년에 일본에서 『스타워즈』가 공개되었을 때 우리는 정말로 깜짝 놀랐어요. 이런 영화가 있나 하고요. 왜냐하면 올해 나는 56살인데, 그때까지 약 10년 동안 봐 온 영화는 모두 뉴욕파의 영화였습니다. 『이지라이더』나 『잃어버린 전주곡』이나 『졸업』 등이죠.

릭 아, 그렇군요.

스즈키 그게 우리에게 청춘 영화였어요. 근데 뉴욕파는 점점 현실에 접근해가서 재미가 없어져 버렸어요. 그럴 때 갑자기 공주님이 나올 듯한 옛날 할리우드 영화의 전통을 계속 이어가는 동시에 새로운 테마를 가진 『스타워즈』가 등장했던 겁니다. 정말로 깜짝 놀랐습니다.

그때까지 우리가 봐 온 SF라는 건 일본과 미국 모두 빤히 들여다보이는 싸구려였어요. 예산과 시간을 들이지 않았죠. 근데 『스타워즈』는 언뜻 어린이만 좋아할 기획이면서도 돈과 고민을 쏟아 만들어져 있었어요. '이 영화가 어쩌면 세계 영화

를 바꾸겠다'고 생각했습니다. 그리고 실제로 『스타워즈』라는 건 역시 세계의 영화를 변화시켰다고 생각합니다. 왜냐하면 우리가 만드는 스튜디오 지브리의 작품도 그 영향을 받았기 때문이죠.

릭 고맙습니다.

스즈키 근데 어슐러 K. 르 귄이 쓴 『어스시의 마법사』를 알고 있습니까?

릭 난 읽지 않았는데, 얘기는 물론 들은 적이 있습니다.

스즈키 『스타워즈』는 이 『어스시의 마법사』에 영향을 받은 게 아닌가, 나는 생각합니다만.

릭 그건 루카스한테서 들은 적은 없네요. 다만 그는 남의 것을 뭐든 잘 훔치니(웃음). 구로사와 아키라가 그중 대표적인 예지만요.

스즈키 어쨌든 그 『스타워즈』 시리즈가 영화로서 완결을 맞았다는 그 자체가 감개무량했습니다. 이 『스타워즈』 다음으로 과연 누가 어디서 어떤 영화를 새롭게 만들까? 그게 지금 내가 가장 흥미 있어 하는 겁니다.

제작비가 너무 많이 든다

만났던 사람 얘기한 사람

릭 이번 『스타워즈』도 포함해 지금 영화 제작은 제작비가 너무 올라 있다고 생각합니다. 우리(루카스 필름) 작품은 배급도 마케팅도 프린트코스트를 내는 것까지 모두 우리가 직접 해 왔기 때문에, 이른바 할리우드 대작에 비해 비교적 제작비를 낮게 억제하고는 있습니다. 그런데도 그렇습니다.

그래서 이런 막대한 제작비를 쓰는 영화로 비즈니스하는 상황에서 이제 벗어나야만 한다고 생각해요. 그래서 TV에서 영화와 같은 영상을 만들고 『스타워즈』를 TV 드라마로 만들고 싶은 생각이 듭니다.

스즈키 실사로 말입니까?

릭 물론 실사입니다. TV 쪽은 코스트 퍼포먼스가 훨씬 좋아서 캐릭터를 더 깊이 보여주거나 더 다크하고 신랄하게 그리는, 영화에선 할 수 없는 것도 할 수 있어요. 그 때문에 디지털로 촬영, 편집해 전 세계에 상영할 수 있는 시스템을 만들려고 해요. 실현되면 TV 드라마를 그대로 디지털로 전송할 수 있어서, 1억 달러 들일 영화를 200만 달러로 만들어 버립니다. 필름은 돈이 너무 듭니다.

스즈키 영화(=필름)에 구애받지 않는다는 말입니까?

릭 맞습니다. 나는 요 10년 동안, 필름을 만지지도 않았어요. 필름업계는 변혁을 두려워하고, 영화 스튜디오는 모두 대기

업의 자회사가 되어 '관객이 뭘 요구하는지' 같은 건 생각지도 않아요. 그래서 이 시스템이 진정한 의미에서 재능을 가진 영화 제작자에게 파워를 돌려줄 거라 생각합니다. 우리에게 모인 비용의 범위에서 만들고 싶은 영화를 만들 수 있으니. 그게 영화의 미래상이라고 나는 믿습니다.

스즈키 나는요, 디즈니와 관계를 맺으면서 미국 영화 회사의 간부 등과 얘기를 나눴어요. 근데 미국이라는 나라는 엘리트 간부들이 뭐랄까 교육을 덜 받은 사람들을 위해 오락 영화를 만든다는 기분이 많이 들었어요. 이건 일본과는 전혀 다른 감각이구나 하고 느꼈죠.

릭 그들은 어디까지나 회사의 중역으로 프로듀서가 아니란 점이 중요합니다. 그들은 '다크 사이드'의 인간들이라서요.

작은 회사에서 즐기기를

스즈키 (웃음)과연. 우리 스튜디오는 벌써 20년을 만들어 왔는데, 아직까지도 아주 작은 회사입니다. 회사를 발전시키려고 영화를 만들기 시작했다면 끝이라고 생각합니다.

릭 우리 회사의 필름 부분도 조지 루카스와 나, 편집담당자

세 사람밖에 없습니다. 자신의 예술을 기업화했다면 속박 받고 말았을 겁니다. 회사를 작게 유지하면서 자신이 좋아하는 걸 만든다. 그게 진정한 영화인이라 생각합니다.

스즈키 나는 픽사의 존 라세터와 계속 가까게 지내고 있는데, 내가 처음 픽사에 갔을 때 그는 『토이스토리』를 만들고 있었습니다. 회사엔 300명밖에 없었어요. 그때 픽사는 아주 즐거웠어요.

릭 동감합니다.

스즈키 존 라세터도 젊고 활기찼어요. 하지만 15년이 지나 그의 영화가 전 세계의 지지를 받게 되자 점점 활기를 잃어갔습니다. 그게 너무 안타까워서 말했죠. "회사를 키워서 힘든 거다"라고요. 그랬더니 그가 "사실은 더 작은 스튜디오에서 수작업 애니메이션을 만들고 싶다"고 말하더군요. 그 기분, 아주 잘 압니다.

릭 그들이 지금 즐기면서 일하지 못하는 건 나도 알고 있습니다. 픽사의 가장 큰 실수는 상장을 한 겁니다. 수익을 올려 주주들에게 이익을 돌려줘야만 하죠, 그만큼 책임을 짊어지게 된 거예요. 영화사가 그런 일을 했으니 '악마와 손을 잡아 버린' 셈이죠. 필름 메이커에서 비즈니스맨이 되어 버린 겁니다. 물론 픽사엔 아직 희망이 남아 있다고 나는 믿지만요.

스즈키 존이 너무 피곤해하자 나와 함께 만난 미야자키 하야오는 그날 밤 잠을 이루지 못했습니다. 그가 가여워서요.

릭 회사에 40억 달러의 시장 가치가 있다고 해도 좋아하는 걸 만들 수 없다면 의미가 없는 거예요. 하지만 슬프게도 미국의 사고방식은 '크지 않으면 남들 앞에서 능력을 인정받지 못한다'입니다. 문화만이 아니라 모든 것에 대해서요. 하지만 크다는 건 내겐 의미가 없어요. 크게 되기 위해 자신의 영혼을 팔아버리면 아무리 크게 되어도 아무 의미가 없죠.

스즈키 『에피소드 3』 중에서 오비완이 "민주주의를 믿는다"고 말했죠. 아주 인상적인 대사였어요. 자본주의 속에서 세상의 민주주의가 지금 아주 위기에 놓여 있죠.

릭 특히 미국에선 그렇습니다(웃음).

스즈키 그런 상황에서요, 오비완이 "역시 민주주의를 향해 가자"라고 하는 대사는 솔직히 설득력이 없었어요.

릭 연기하는 배우 자신이 자본주의를 쫓고 있으니(웃음). 어쩔 수가 없어요.

스즈키 그렇군요, 그런 와중에 크로아티아에서 집을 짓는다는 건 당신 생각의 발로군요.

릭 그래서 나는 달아나고 싶습니다.

스즈키 릭 씨는 재미있군요. 보통 할리우드 사람과 전혀 다르

네요. 우리의『붉은 돼지』, 꼭 보세요. <u>오스트리아</u> · 헝가리 제
국이 붕괴한 뒤 "두 번씩 나라를 위해 일하지 않는다"며 자유
를 관철한 사내의 이야기입니다.

릭 진정한 필름 메이커라면 "돈과 자신이 만들고 싶은 것을
만드는 자유, 어느 쪽을 택할까" 물으면 분명 "자유"라고 답하
겠죠.

스즈키 지브리는 상장하지 않을 테니. 여러 유혹이 있습니다만.

릭 그래요, 그래. 그래야 합니다. 그게 라이트 사이드, 바른
길입니다. 다크 사이드엔 제발 빠지지 마세요(웃음).

<div align="right">

—『주간 아사히』 2005년 7월 22일

</div>

A Conversation Between Rick McCallum and Toshio Suzuki

First published in Japanese in the weekly magazine ASAHI, July 22, 2005 issue.
Reprinted by permission of Rick McCallum and Asahi Shinbun Publications Inc.

음악 업계는 앞으로 어떻게 될까

> **이시자카 게이이치**
> 유니버설 뮤직 합동회사 고문, 일본 레코드 협회 전 회장. 1945년
> 생. 게이오주쿠 대학 졸업 후, 도시바 음악 공업주식회사(도시바
> EMI의 전신)에 입사. 91년 도시바 EMI 주식회사 상무이사 취임.
> 94년 폴리그램 주식회사(현 유니버설뮤직) 사장에 취임해 현재에
> 이른다.

스즈키 언젠가 문득 생각한 적이 있었는데, 우리 세대엔 모든
사람이 다 아는 히트곡이 있었어요. 여러 세대를 넘어 사랑받
는 곡이 있었죠. 그게 어느 때부터 사라진 것 같아요. 하지만

그건 혹시 내가 알지 못할 뿐일지 모르죠. 그런 건 어려운 시대가 되어 버렸는지, 아니면 그런 히트를 만들어내려는 야심을 갖고 있으신 분은 있는지 등을 생각합니다.

레코드 회사의 모습이나 저작권이 있는 분도 변해 왔겠죠. 옛날에 레코드 회사는 기획에서 제작, 홍보를 해서 팔고, 거기에 사무소 기능까지 갖추고 있었습니다. 지금은 그렇지 않을 듯한데, 그런 게 세대를 넘어 사랑받는 곡이 나오지 않는다는 지금의 상황과 관계가 있을까도 생각했습니다.

왜냐하면 레코드 업계에서 일어난 일은 다른 업계에도 일어나고 있으니까요. 예를 하나 들면, 레코드 회사 사람들은 정말로 자유롭게 회사를 옮겨요. 출판사 등에선 그런 일이 거의 없었던 것 같은데, 이젠 그런 일이 많이 생깁니다. 결국은 레코드 회사, 음악업계가 어떻게 되어갈지 아는 것은 다른 업계에서도 뭔가 지침이 될지 몰라요. 그래서 음악업계를 이끄시는 이시자카 씨에게 그런 것도 포함해 여러 가지 물어보면 어떨까 생각하고 있던 참이었어요.

이시자카 그 답이 될지 어떨지 모르겠지만, 총론적으로 말해 새로운 기술이 캐리어로서 등장하는 때는 일정한 혼란이 일어납니다. 예를 들면 레코드 산업은 1920년대 말에 아주 비약했는데, 대공황과 라디오의 발달로 1930년대에 폭삭 주저앉

왔죠. 이건 미국 이야기이지만요. 그렇지만 미국이나 영국의 이야기는 예로서 매우 의미가 있어요. 일본도 보통 그걸 답습하고 있다는 뜻으로, 알고 있을 필요가 있다고 생각합니다. 그 이야기의 결론을 말하면, 새롭게 대두한 미디어였던 라디오는 처음엔 레코드 산업을 잡아먹었다는 소리를 들었죠. 근데 5년 뒤에는 라디오가 촉매가 되어 히트송이 태어나게 되는 과정이 있었습니다.

스즈키 적대적이라 여겨지던 게 공존공영共存共榮을 했다는 거군요.

이시자카 공존공영, 보완적 상승효과라고 말할 수 있죠. 레코드 업계는 5년 정도는 라디오를 원망하고 있었습니다. 적대적으로 자리 잡고 있었어요. 하지만 1930년대 후반 무렵부턴 라디오에서 얼마나 틀었는지에 따라 히트송이 생성된다는 관계가 정착했습니다. 일본도 반드시 그렇게 된다고 말할 수 있을지 없을지 모르지만, 미국에선 뉴캐리어, 뉴미디어의 등장이 단기적으로 일정한 혼란을 일으키지만 장기적으로는 생각지도 못한 크리에이티비티를 발휘하는 결과가 되죠. 그런 의미에서 말하면 지금 일본에서도 CD 패키지가 점점 줄고 스트리밍이 증가하고 있는 형태가 대립적으로 포착되고 있는데, 이건 공존공영이 되겠죠.

스즈키 CD가 요 몇 년, 전년 대비 몇 퍼센트 감소하는 듯한 경향으로 서서히 가는데, 그런 스트리밍을 포함한 미디어 환경의 변화도 요인이 되고 있겠죠.

히트송 난관 돌파

이시자카 뭐 일본의 논조는 거기로 가기 마련인데, 나는 좋은 음악을 더 만들 수 있는 사람들, 좋은 음악가와 작사가, 작곡가가 필요한 거라 생각해요. 결국 히트송 브레이크스루Hitsong breakthrough가 부족하다는 것이 큰 이유라 생각합니다. 요는 비틀스 같은 엄청난 크리에이티브. 매력적인 작품을 만드는 작가, 또는 연주자, 또는 탤런트들이요. 롤링스톤스처럼 작품보다 사람이 존재감이 있는 예도 있고요. 현재의 아티스트들은 그런 사람들을 능가하지 못해요.

일본 시장을 이야기해 보자면, 좋은 가요 곡을 잃었어요. 즉 팝 뮤직의 카테고리를 잃어 온 역사가 일본이에요. 전에는 있었는데 말이죠. 우선 하와이안이 있었어요. 에셀 나카타, 마히나 스타즈도 그렇겠죠. 도회풍의 가요 곡이란 것도 있었고요.

결코 크진 않지만 라틴이나 영화 음악, 아니면 도돈파¹라도 좋아요. 무엇이든 좋아요. 요컨대 일본은 그런 카테고리가 늘어나지 못하고 줄어들어 왔죠.

스즈키　그러고 보니 어릴 적엔 여러 가지 있었어요.

이시자카　어떻게 그렇게 되어 버렸는지 하는 건 여러 가지로 설명할 수 있는데, 뉴 뮤직과 J팝, 아울러 록처럼 아주 좁은 길만 남고 지금은 없어져 버렸어요. 더 큰 이유는 세계적으로 뛰어난 히트송이 결핍되어 있기 때문이라 생각해요. 세계적으로 터진 마지막 곡이 셀린 디온이 부른 『타이타닉』의 주제가겠죠. 어쨌든 있었잖습니까. 일본인도 가라오케에서 부를 정도였죠. 그게 1990년대 후반이었는데, 그 이후로 세계적인 히트송이 없어요.

스즈키　일본만이 아니라 세계를 석권한 곡도 없다는 거군요.

이시자카　아주 특정적인, 좁은 분야에서 왕이 된 사람은 많이 있지만요. EMINEM이나 JAY-Z 등. 일본에서도 그렇습니다. 하지만 남녀노소, 또는 국적을 묻지 않고 국경을 뛰어넘는 곡이 사라진 건 사실입니다.

1　1960년 초기 일본에서 만들어 유행하기 시작한 라틴 리듬의 댄스곡

음악통의 부재

스즈키 일본에서 음악의 카테고리를 잃어버린 이유가 모두 같은 것밖에 만들려 하지 않기 때문이라 말하는 겁니까?

이시자카 요는 음악통이 줄어버렸다는 거죠. 그게 레코드 회사만이 아니라 음악 산업에 종사하는 사람은 레퍼토리와 아티스트에 정통하지 않으면 안 돼요. 나는 머릿속에 1000곡을 갖고 있자고 자주 말하는데, 알지 못하면 소용이 없어요. 그림으로 얘기하면, 뭔가 그림을 그려보려고 생각할 때 앙리 루소가 좋다거나 클림트가 좋다거나 하는 그런 데서 영감을 얻기 시작한다는 건데요. 일본 가수가 어딘가 부족한 이유는 외국 것 등 라이벌이 될 만한 노래를 듣지 않기 때문이죠. 언뜻 정론처럼 들리는데, 정보가 아주 적게 축적되어 고만고만한 노래밖에 만들 수 없게 됩니다. 결국 공부가 부족한 거죠.

스즈키 레코드 회사에 음악통이 없다고요?

이시자카 미국은 레코드 회사의 경영자는 음악통인 사람이 많습니다. 넘버 투가 변호사나 회계사. 일본도 머지않아 그렇게 될지 모르지만, 지금은 하드한 성향의 경영자가 많습니다. 옛날부터 레코드 산업이 대기업화해서 오고 있는데요. 옛날엔 30억 엔이 베스트라는 둥 말했었는데, 지금은 자릿수가 다

릅니다. 그렇게 되자 어떤 의미에서 프로페셔널한 스킬을 가진 매니지먼트가 필요하게 되고 그렇게 하니 음악 산업의 전문가엔 그런 사람이 거의 없는 거죠. 은행이나 상사 등 그런 대기업급의 회사에서 온 사람이 톱이 되지만, 그런 사람은 레퍼토리도 없고 A&R(아티스트&레퍼토리의 약자. 아티스트와 음악을 합친 기능이란 뜻)의 자질도 없어요. 그만큼 법률이나 기술에 밝은 쪽으로 변해가면서 히트송에 신경 쓰지 않는 경향으로 가게 됩니다.

스즈키 영화사도 전에는 기획하고 제작하며 홍보하고 판다는 기능을 전부 갖고 있었는데, 그런 걸 그만두고 말았어요. 지금은 누군가가 만든 것을 갖고 와선 홍보해 영화관에 걸죠. 그런 기능 정도만 해요. 거기서 우수한 회사만 살아남고 있어요. 때문에 만드는 건 전부 외주입니다.

이시자카 옛날 영화 경영자는 만드는 정열 같은 걸 갖고 있었습니다. 그건 시대 배경도 있었다고 생각돼요. 빈약한 일본에서 전후 약진이 시작됐다는 그런 에너지 때문이었다고 생각하지만요. 지금은 그런 식으로 하려 하는 게 아니라 조합이 필요합니다. 톱에는 A&R에 정통한 누군가가, 넘버 투는 어드미니(관리, 운영)의 톱. 이건 내가 생각한 게 아니라 유럽과 미국을 보고 있으면 그렇습니다. 넘버 원은 A&R. 크리에이티브한 사

람. 혼다 소이치로입니다. 그래서 혼다 씨와 초창기 혼다의 기반을 만든 후지사와(다케시) 씨가 어드미니로 넘버 투. 지금 우리는 그렇습니다. 이게 좋은지 어떤지는 결과가 증명하지만요.

스즈키 넘버 원의 사고방식을 계승한다고 하는 거군요.

이시자카 혼자서 해서는 안 돼요. 그래야 레코드 회사의 황금 파워를 부활시킬 수 있다고 나는 생각합니다. 지금 음악 모임에서 음악 얘기가 나오지 않아요. 음악 산업에서 음악 얘기가 나오지 않게 된 게 이미 30년 정도 됐습니다. 옛날 레코드 협회는 리듬을 만들려고 했기 때문에 올해는 도돈파로 갈까 라든가 올해는 차차차야 하는 식이었지요. 이게 없으면 절대 안 됩니다.

스즈키 레코드 협회 회의에서 그런 걸 합니까? 업계 전체를 위해서.

이시자카 호텔 업계는 하고 있습니다. 여러 업계에서 해요. 올해는 면류를 밀자 라든가(웃음). 음악 업계는 그런 걸 경시해 왔어요. 요즘 몇 년째 히트송이 빈약한 이유에 그런 것도 있지 않나 하고 보고 있습니다. 물론 그중엔 히트송도 있으니, 내가 말하고 있는 게 전부 맞다고 하진 않겠지만.

스즈키 물론 상세한 분석은 있겠죠, 우연히 히트하는 것도 있을 테니.

이시자카 개별적으론 있겠지만요. 때문에 뭐라 말해도 A&R. 좋은 작품이 모든 문제를 해결합니다. 애틀랜틱 레코드의 유명한 창업주인 튀르키예인 아흐메트 에르테군이 말했어요. "한 방의 히트는 레코드 회사의 여러 문제를 해결한다"라고. 이런 주먹구구식은 좋지 않다고 말하면 어쩔 수 없는데, 주먹구구식 경영이란 것도 경영의 하나입니다. 레드 제플린이 친 대히트 한 방이 애틀랜틱의 문제를 해결해 버린 것. 오티스 레딩이 해결했다고도 말할 수 있는 겁니다.

스즈키 히트 한 번이 전부 해결한다는 것. 자력의 뼈대가 변하는 거네요. 최근으로 말하면 전자산업에서 DVD 레코더이겠군요. 그 일본적 발명품인 DVD 레코더는 일본에서 대히트해서 지금은 미국으로 넘어가려고 하고 있잖아요. 그런 하나의 아이디어가 세상을 석권하는 경우는 있습니다.

이시자카 그렇습니다. 신제품이 적중하면 한 방의 히트로 사기가 올라가고 회사의 존망에 관여해요. 『세상의 중심에서 사랑을 외치다』가 적중해 쇼가쿠칸은 단숨에 언론에 주목을 받게 됐죠. 원래 큰 회사라서 기본적으로 안정 경영을 했겠지만, 그런 작은 히트는 잘 나오지 않았습니다.

스즈키 얘기가 조금 벗어날지 모르지만, 휴대전화가 있잖습니까. 그것에 관해 문득 생각난 게 있습니다. 냉정하게 볼 때

'휴대전화는 전화인가?'라는 겁니다. 기능이 여러 가지인데, 본래는 커뮤니케이션 디바이스이죠. 그래서 누구나 알 수 있는 네이밍을 하는 게 큰일이었다고 생각합니다. 누구나 알기 쉬운 '전화'라는 이름으로 지은 사람은 대단하다 싶어요. 전화였기 때문에 모두들 마음 편히 샀겠죠. PHSPersonal Handy-phone System처럼 커뮤니케이션 디바이스라고 부르면 절대 이렇게 팔 수 없어요. 네이밍은 중요합니다.

이시자카 이름은 중요합니다. 내 생각엔 음악을 콘텐츠라고 하는 사람은 음악을 듣지 않는 사람입니다. 나는 굉장히 반감이 있어요. 그런 걸 생각한 적도 없어요.

스즈키 나도 같습니다. 역시 영화를 콘텐츠라 여기는 겁니다. 나는 그렇게 말하고 취재하러 온 사람에겐 언제나 열 받아서 말해요. 우리가 만드는 건 '작품'이라고 말합니다. '상품'이라고 말하지 말아달라고 하죠. 하지만 어느 단계에서 '상품'으로 변하고 있습니다.

사카모토 규

스즈키 히트라는 말에 새삼스레 생각나는 건 사카모토 규짱

이에요. 그 시대(1963년)에 미국에서 차트 1위에 올랐으니까 말이죠.

이시자카 그게 계획에 따라 이루어진 성적이었다면 최고였겠죠. 그랬다면 지속성이 생겼을 테니까. 하지만 그건 모두 우연이었어요. 케니 볼(NIXA 레벨)이란 재즈 밴드가 우연한 계기로 영국 시장에 받아들여져 DJ들이 그 노래를 자주 틀어 갑자기 마이너에서 메이저가 된 출세담이 있습니다. 그 경우는 노래만 출세했죠. 작품만. 사카모토 규는 스타가 될 것 같으니까 아주 급하게 '차이나 나이츠'라는 2탄을 냅니다. 이건 도시바 EMI, 당시의 도시바 음악 공업이 안달나 벌인 행동이었겠지만 최악의 선택이었어요. 동양 분위기를 내면 좋지 않을까 싶었던 것 같습니다. 그래도 차트 50위대까진 올랐습니다.

스즈키 아, 그랬습니까?

이시자카 노래 하나가 터진다고 그리 효과가 싶을까 싶겠지만 한 곡이 히트하면 좀처럼 인기가 사그라들지 않습니다. 음악 업계뿐 아니라 영화 쪽도 그렇죠? 미야자키 애니메이션, 스즈키 씨도 계속 작품을 내셔야 하지 않습니까.

스즈키 세세하게 신경써야 할 일이 계속 튀어나옵니다. 예를 들어 미국의 언어는 영어지만 이 나라 안에는 영어를 못하는 관객들도 살고 있지 않습니까. 그러다 보니 영화를 만들 때 제

약이 따라요.

이시자카 히스패닉용을 만들어야 한다거나.

스즈키 그런 거죠. 하지만 역시 미국이 대상이면 영어를 써야 하지 않겠습니까. 그래서 어떤 방법을 쓰냐 하면 일단 대사의 양이 적어야 합니다. 그렇게 작품 전체의 대사의 양이 정해지곤 하죠. 게다가 이야기 구조가 심플해야 합니다.

이시자카 재미있네요.

스즈키 유감스럽게도 할리우드에선 깊이 있는 것은 못 만듭니다.

이시자카 저는 GNP(국민총생산), GDP(국내총생산)에 대항하는 건 GNC라고 생각합니다만, 2년 전에 『포린 폴리시』에서 특집 기사가 나갔습니다. GNC. 그로스 내셔널 쿨. 국민총멋짐이죠.

스즈키 쿨이군요. 근사하네요.

이시자카 선진국은 멋있지 않으면 안 된다고 말해요. 그 가운데 포텐셜리티는 넘버 원이 일본이었어요. 실제 넘버 원은 미국에서 나오고 있구요. 잠재적으론 일본이라고. 영화, 애니메이션, 야구, 축구. 이치로 메이저리그 진출 첫해였나. 게다가 자동차나 하라주쿠, 아오야마의 패션. 그런 이유로 20년 뒤가 되면 스즈키 씨 등은 선구자로 불리겠죠. 음악도 그렇게 되어야죠.

만드는 사람을 회사 안으로

스즈키 처음 얘기로 좀 돌아가서 물어보고 싶었던 게 있어요. 나는 지브리를 만들 때 미야자키 하야오와 여러 논의를 했는데, 기획을 세우고 필름을 만들기까지 전부 처리할 수 있는 회사를 만들자고요. 애니메이션에선 그런 회사는 거의 없습니다. 간단히 말하면 기획 부문은 갖고 있어도 애니메이터는 모두 외주. 배경이란 부서가 있는데 그것도 그렇고, 음악도 외주로 만들어요. 그렇게 해서 간신히 영화 한 편을 만들어요. 지브리 역사라는 게 무엇인가 말하면, 그 부문을 늘려온 역사입니다. 그런 의미에서 말하면 옛날로 돌아가고 있어요. 음, 우리는 스태프라고 해도 100명 정도의 회사로, 계약한 사람까지 넣어도 180명 정도 되는데, 그 정도 되면 기획부터 마지막 필름 편집까지 한 번에 쫙 작업할 수 있습니다. 일종의 공장입니다만. 그 사람들이 한 군데서 있는 게 중요하다고 생각합니다. 그렇게 되려면 그 나름의 세월이 필요한데, 효율면을 말하면 확실히 좋진 않아요. 그래도 그렇게 하는 게 중요하지 않은가 생각했습니다. 레코드 회사에선 그런 거에 관해 어떤 생각을 갖고 있나요?

이시자카 문화는 쓸데없는 것도 포함하죠. 이건 근원적인 얘

기가 되는데요. 현재 요구되는 게 효율 경영이라 그거와 정반대죠. 그러나 이제 많은 경영자나 직원들, 또한 고객이나 주주도 아는 이야기인데, 그렇다고 쓸데없는 것까지 소중히 여기는 것을 좋다고 생각하면 안 되니까요. 결국 나쁜 음악은 필요한 거예요. 좋은 음악을 격려하기 위해서죠. 문화는 상대적인 거라서.

스즈키 다만 거기서 옛날로 돌아간다고 하는 게 좋은지 나쁜지. 노스탤지어인지.

이시자카 좋은 겁니다만, 단순히 옛날로 돌아가는 걸로는 안 된다고 생각해요. 아까도 말했지만, 나는 A&R계의 사람이 경영자로 가장 좋다고 생각하는데, 그것만으론 안 된다고 생각해요. 거기에 프로페셔널한 회계가 붙어야 해요. 파이낸셜을 할 수 있게 말이죠.

스즈키 작가는 어떻습니까? 작가가 레코드 회사 안에 있는지 없는지 하는 건.

이시자카 회사 안에 들어오지 않아요. 회사는 항상 제약 투성이니까요.

스즈키 하지만 옛날엔 있었잖아요.

이시자카 끼고 있었죠. 전속제도 포함해서요. 직원 작곡가, 직원 작사가도 있었어요. 이건 당시 여명기의 현상이겠죠.

스즈키 역시 여명기의 현상입니까?

이시자카 그렇게 생각합니다. 하지만 창조성보다 살아가기 위해 취업을 고르는 사람도 많아요. 창조적으로 일을 할 수 있고 자산이 있다면 아마 그렇겐 하지 않을 거라 생각해요.

스즈키 나도 어느 책에서 읽은 건데, 직업횡전률橫轉率이란 말이 있더군요. 회사를 옮기는 정도인데요. 전쟁 전 일본에선 그게 아주 높았어요. 회사를 옮겨도 아무렇지도 않은, 세상에서 으뜸가는 민족이었던 것 같습니다.

이시자카 종신 고용이란 건 전쟁 후에 나온 말이라서.

스즈키 그렇습니다. 마쓰시타 고노스케가 회사를 일으키고 가장 고민한 게 그 부분입니다. 아무리 우수한 인간을 길러내도 나가 버려요. 그래서 그가 해군에서 배운 종신 고용과 연공서열로 일본 주식회사라는 환상을 주었죠. 모든 부문을 가진 겁니다. 거기에 모두 우로 나란히를 하고 전후의 번영을 맞았어요. 근데 어느 시기부터 그게 무너지기 시작한 거예요. 지금의 혼미는 그것과 어떤 관계가 있는 것 같은 느낌이 들어 어쩔 수 없네요. 때문에 노스탤지어 등 비효율이라 불릴지 모르겠지만, 나는 지브리에서 그 바보 같은 짓을 해 볼까 하고 모든 부문을 끌어안고 왔어요.

이시자카 연공서열도 종신 고용도 노조 협조도 모두 전쟁 후

의 얘기에요. 그런 의미에서 일본은 틀림없이 이직의 자유가 강했어요. 도쿠가와 시대부터 종신 고용을 했다고 생각하면 큰 착각. 그런 의미에선 옛날로 돌아간다고 하는 것은 전향적이라 말할 수 있겠군요.

스즈키 그런 기분이 듭니다. 하지만 한 차례 더 그걸 넘어야 한다고요. 훌륭한 작가를 낳는 바탕이 될 수 있지 않을까 하고 처음에 떠든 게 어딘가에 있을 거예요.

이시자카 보통 레코드 산업에서 말하는 일관되고 통합화된 시스템을 만들기 위해선 매출 2000억 엔이 안 되면 어렵다고 생각해요. 우리처럼 700억은 너무 적어요. 음악은 지금의 예시와 약간 차이가 납니다.

왜 음악은 카테고리를 없앴는가

스즈키 좀 전 얘기로 돌아가는데, 여러 카테고리를 없애왔다고 하는 얘기를 했었죠. 그게 아주 흥미로웠는데, 내가 좋아하는 가토 슈이치라는 평론가가 말했어요. 음, 다른 여러 사람도 한 말인데, 일본 문화의 최대 특징은 잡종 문화라고요. 예를 들면 중국이 좋은 예인데, 정권이 바뀔 때마다 그 이전의 문화

를 말살합니다. 전의 것을 없애고 새로운 것을 만들죠. 일본은 반드시 전의 것을 남겨왔어요. 그래서 여러 형태로 꽃을 피우고 있다는 겁니다. 애니메이션도 그래요. 예를 들면 디즈니라는 사람이 생각한 건 애니메이션, 즉 만화로 만든 영화는 아동용이라고 정해져 있었습니다. 근데 일본은 모든 제재를 아무렇지 않은 듯 애니메이션으로 만들어 버리죠. 이건 세계에서 본다면 깜짝 놀랄 일인 겁니다. 뭐든 만들자. 그런 면에서 말하면, 카테고리를 늘려온 게 특징입니다. 왜 음악만이 그런 걸 없애 왔는지 생각하게 되네요.

이시자카 하나는 세계 시장에서 경쟁하지 못하기 때문입니다. 즉 미국에서 성공할 수가 없어요. 이건 클래식도 재즈도 마찬가지입니다. 이걸 해결할 수 없는 한, 일본의 음악 산업 및 음악의 도전은 어렵다고 생각해요. 다만 도전하는 것은 의식이 있어 하는 것으로, 전혀 의식하지 않는 사람은 로컬로 끝난다고 해도 상관없죠. 하지만 그걸로 끝나지 않아요. 나라의 경제나 해외의 동향에 로컬 비즈니스는 엄청나게 영향을 받기 때문에 역시 세계 시장을 상대하지 않으면 안 되는 겁니다. 미국은 자국 내에서 터지면 세계로 뻗어나간다는 단순한 구조가 음악에 있습니다. 보통 40개국으로 나갑니다. 미국에선 10만 장 팔려도 크게 히트한 게 아니지만, 세계 각국에서

5000장씩 팔 수 있으면 20만 장. 10만 장을 채우면 30만 장. 충분히 손익은 성립되죠. 일본은 제작비는 미국과 비슷하게 들어요. 하지만 매출은 일본에서만 생기죠. 손익분기점이 10만 장으로, 2만 장밖에 팔지 못하면 적자. 싫어질 수밖에 없는 상황인 겁니다. 아시아에서 팔 수 있지 않나 말하지만 적자라서요.

스즈키　그건 물가 문제예요.

이시자카　화폐 가치. 환율. 하지만 이런 건 장황하기만 해요. 비관적으로 생각할 필요가 전혀 없어요. 음악을 해서 비관적이 된다면 그만둬도 좋아요. 음악은 감미로운 유혹이 아니면 안 돼요. 그렇지 않으면 음악 따위보다 쇠 녹이는 일을 하는 편이 나아요. 철에 애착은 없지만요(웃음). 어쨌든 작품에 많이 관심을 가져야 해요.

스즈키　이시자카 씨는 욕심이 많군요. 작품적으로도 좋은 걸 만들고 싶고, 산업적으로도 성공시키고 싶다고 말하는 거군요.

이시자카　그건 스즈키 씨 생각 같은데요.

스즈키　아니, 그렇지 않습니다(웃음).

이시자카　또 하나 있는 것은 일본인을 정상에 세우고 싶어요. 기분 좋겠죠. 스즈키 씨는 경험하고 있지만, 우리는 아직 그런 적이 없어요.

스즈키 아니에요. 음(웃음). 민감한 얘기지만, 홍보는 어떤 가요? 이 업계에 오니 신문은 중년과 노년 아저씨와 아줌마밖에 보지 않아요. TV도 그렇게 되고 있고요. 잡지는 모두 파산 상태. 젊은 사람들은 어디서 정보를 얻을까 보니, 하나는 편의점입니다. 7천~8천 매장 있는 로손을 예로 들면 대부분 찾아오는 건 젊은이들이에요. 거기에 100만 부 찍는 무료잡지가 놓여 있어요. CD숍에서 내는 무료 잡지도 있고 가라오케 노래책 등도 있어요. 극단적으로 말하면 TV도 보지 않고, 신문이나 잡지도 읽지 않고, 인터넷도 보지 않게 된 젊은이들은 편의점과 레코드 가게에서만 정보를 얻고 있어요. 너무 밀려드는 정보는 사절, 우리는 이만큼으로 족하다고 생각하는 거죠. 뭔가 그런 게 일어나는 느낌이 듭니다.

이시자카 확실히 얘기하신 경향은 있다고 생각하는데, 너무 띄우려고 하지 않는 편이 좋겠네요. 홍보비를 지나치게 많이 들이는 게 좋은가, 아니면 들이지 않는 편이 좋은가 하는 건 알 수 없어요. 지금 시바사키 고가 『세상의 중심에서 사랑을 외치다』의 주제가로 떴는데, 예상 이상으로 팔리고 있습니다. 그렇다고 해서 홍보비를 많이 들였나 하면 전혀 그렇지 않아요. 즉 전부 합리적으로 분석할 수도 없고 방법론도 없습니다. 어떻게 할지에 대해 필요한 감각은 식스 센스. 제6감이 있

겠는데요. 로손에 가보고 혹시 여기서 이렇게 저렇게 하면 2장 정도는 팔리겠구나 생각할 수도 있을 텐데, 7000개 매장이면 1만4000장. 결국 "그런 건 할 수 없어요" 하게 되죠. 나는 그쪽입니다. 편의점에서 음악은 어울리지 않아요. 목적 없이 그냥 두리번두리번거릴 뿐이라 생각하기 때문이죠. 매스컴은 인디 음악을 화제로 올리지만 뜨는 것은 1년에 한 곡 정도로 나머지는 시체처럼 첩첩이 쌓입니다. 지나친 과대평가. 대부분은 3000부터, 많게는 5000장 팔립니다. 때문에 보편화도 할 수 없고, 아무것도 아니에요. 매스컴에선 재미있으니 다루겠지만요.

스즈키 아까 '위를 보고 걷자' 얘기가 나왔지만, 우타다 히카루는 이시자카 씨의 작품이더군요. 미국에서 낸다고요.

이시자카 이번 특별 미션은 일본의 메이저 아티스트가 계획적으로 미국의 메이저 시장에 음반을 내는 것. 비즈니스의 의도를 갖고 나가요. 이건 일본 역사상 처음입니다. 사카모토 규는 모두 뜬다고 생각지도 못했어요. '위를 보고 걷자'가 '스키야키'로 바뀐 것조차 몰랐죠. 사카모토 규도 나카무라 하치다이 씨도 에이 로쿠스케 씨도 뜨면서 알게 된 상황입니다. 이번 미국에선 완전히 프로젝트 팀을 만들어 하고 있어요. 차트에 들어간 건 지금까지도 있었어요. 클래식에서 도미타 이사

오가 연주한 홀스트의『행성』등이 있지만 정면으로 승부하는 경우는 처음. 게다가 이치로나 마쓰이처럼 대대적으로 선전할 생각이라서요. 도전이기 때문에 허용 범위는 처음엔 넓게, 차트 50위 이내 정도로 들면 좋지 않나 말하고 있어요. 큰 메이저에서 하고 있으니 가능성이 나오면 굉장하겠죠. 언어의 장해도 없고, 매니지먼트는 아버지가 베테랑이고, 더 완벽한 건 그녀입니다.

스즈키 나는 '위를 보고 걷자'를 미국에서 히트시킨 사람의 이야기를 영화로 만들면 재미있겠다고 생각했습니다. 그것도 일본이 만들면 안 되고, 미국인에게 만들게 하고 싶습니다.

이시자카 근데 일본의 언론인들은 왜 비관적 평가에서 벗어나지 못하는 걸까요? 뭐든 부정적으로 받아들이려고 해요. 그런 소리를 들으면 일본은 내일이라도 무너질 것 같아요(웃음). 음악엔 그런 게 어울리지 않습니다. 희망을 주는 식으로 쓰면 좋은데, 우타다의 진가도 의심하거나 해요. 그럴 입장이 아니잖아요(웃음). 국제회의 파티 등에서도 일본인을 중심으로 영역을 만들 수 없는 게 이상해요. 스즈키 씨는 꼭 중심이 되어 영역을 넓혀 갈 거라 생각합니다. 사소한 일에 걱정을 많이 하고 자신 없어 하는 일본인의 모습을 불식시켜 주세요.

스즈키 이시자카 씨야말로 음악에서 그걸 차차 이뤄 주십시오.

이시자카 하겠습니다.

스즈키 오늘은 고마웠습니다.

-『열풍』 2004년 10월호

(대담)

촬영소 전체가
창조 집단이던 시절

야마다 요지

영화감독. 1931년생. 54년에 쇼치쿠 오후나 촬영소에 입사. 61년에 『2층의 타인』으로 감독 데뷔한다. 『남자는 괴로워』 시리즈, 『학교』 시리즈, 『가족』, 『행복의 노란 손수건』, 『황혼의 사무라이』, 『엄마』 외 다수의 작품이 있다.

시나리오가 없는 영화

──『하울의 움직이는 성』, 보신 소감은 어땠습니까?

야마다 미야자키 감독이 만든 작품에 대해, 거기가 좋다든지 부족하다든지 감상을 가볍게 말하는 건 실례라고 생각하지만, 우선은 성의 움직임이 굉장했어요. 사실은 그 그림을 봤을 때 혹시 이런 식으로 움직이지 않을까 했는데 내가 생각한 대로 움직였다고 할까요. 이건 그 영화를 이제부터 보게 될 몇 백만 관객의 생각이겠지만요.

지금 스튜디오를 견학하면서 스즈키 씨한테 "(미야자키 감독은) 각본을 쓰지 않고 느닷없이 그림을 그리기 시작한다"는 말을 들었는데, 예상도 하지 못한 거라 놀랐어요. 하지만 역시 그렇구나 생각했습니다. 그렇지 않으면 그 세계는 그릴 수 없을 테니까요.

스즈키 시나리오가 없습니다(웃음). 물론 미야 씨(미야자키 감독)도 처음부터 그렇게 한 것은 아니고 『마녀 배달부 키키』까지는 시나리오를 썼습니다. 지금 같은 방법을 취하게 된 계기는 『붉은 돼지』입니다.

이전까지 그는 "애니메이션은 아이들이 보니 절망 등을 말하지 말고 라스트는 희망으로 마무리를 지어야 해요. 당연히 이야기에 기승전결도 필요하고, 그건 내 의무다"라고 무슨 일이 있을 때마다 말했습니다. 다만 그런 것만 만들어 주면 어딘가에 스트레스가 쌓이죠. "한 번 정도 나를 위해 만들려고 해요.

짧아도 좋으니"라고 말을 꺼내더니 『붉은 돼지』를 시작했습니다. 당초에는 20분 예정으로 콘티를 그리고 보여줬는데, 나는 왠지 전혀 이해하지 못했어요. 그래서 "그는 왜 돼지가 됐습니까?"라며 여러 얘기를 나누다 정신을 차려보니 50분짜리가 됐어요. 그러자 이 어중간한 길이로는 세상에 내놓지 못하게 되어서 이번엔 내가 "80분으로 만들어 주세요"라고 말해 최종적으로 90분짜리의 시나리오 없는 영화 제1호가 탄생한 겁니다.

증축하고, 증축하고

야마다 점점 증축해 간다는 일본의 건축과 비슷하군요. 서양 사람에겐 없는 발상을 하죠.

스즈키 얘기하신 그대로입니다. 원래 그의 사고방식은 그렇습니다. 하울의 '움직이는 성' 디자인도 바로 그렇습니다.

야마다 확실히 그런 식이군요. 증축하고 증축하는 식.

스즈키 서양 사람이었으면 우선 전체 모습을 만들고 나서 부분으로 갑니다.

야마다 전체의 밸런스나 아름다움을 고려하는 거군요.

스즈키 반드시 좌우는 대칭으로 하고요. 근데 그는 그 성을

만들 때 우선 머리 부분을 만들고 나서 하나하나의 부품을 붙여 늘려가며 나중에 앞뒤 계산을 맞추죠. 게다가 왠지 성 안의 것은 생각하지 않았습니다. 나중에 "안은 어떻게 하나?" 하고 상당히 고민했습니다(웃음). 결국 밖에서 보면 그 정도 크기인데도 성 안은 2층밖에 없습니다.

야마다 그렇군요. 넓지 않아서 어디에 엔진을 두나 하고 여러 가지 생각하겠죠.

스즈키 사실은 3층인가 4층을 만들려고 생각했습니다. 그가 작품을 만드는 특징은 건물 그 자체가 중요한 도구가 되기 때문이죠. 근데 원작에 손잡이를 돌려 네 개의 세상으로 갈 수 있다는 설정이 있어서 그것과의 관계를 어떻게 할까 망설이다가 결국 지금처럼 된 겁니다.

『붉은 돼지』에서 시작한 증축하는 식의 시나리오 만들기가 단계적으로 확대되어 왔는데, 그 으뜸가는 게 『하울』일지 모릅니다.

1컷의 길이가 다른 영화

스즈키 『하울』은 1400컷 가까이 되는 영화로, 1컷을 평균 5초

로 예정했어요. 그게 몇 십 컷인가 만들었을 때 살펴보니, 어느샌가 1컷 10초가 되어 있어서 얼른 "미야 씨, 초수가 배로 늘었습니다"라고 말했습니다. 그랬더니 여기가 미야자키 하야오의 재미있는 부분인데, 변명을 바로 생각해냈어요. 할멈이 주인공인 영화라서 길어지는 건 당연하다고. 그래서 그 뒤로는 1컷의 시간을 줄여 5초로 했습니다. 그래서 이 영화는 전반과 후반에 1컷 안의 초수가 다릅니다. 『센과 치히로의 행방불명』에도 전반과 후반은 흐르는 시간이 전혀 다릅니다. 미야 씨는 이만큼 영화를 만들어오면서 그런 거엔 비교적 무관심한 사람인데, 최근에는 "괜찮다, 마음가는대로"라며 정색하며 뻔뻔스레 나옵니다(웃음).

야마다 시간은 늘어나건 줄어들건 상관없고 공간적으로도 자유로워야 좋다고 말하는 거군요.

스즈키 애니메이션의 경우, 특히 공간과 시간은 중요합니다. 어쨌든 새빨간 거짓말이니 그곳을 진짜처럼 만들지 않으면 관객을 믿게 할 수 없어요. 이제까지 그는 영화 속에서 이론상 해결될 일밖에 하지 않았습니다. 근데 이번 작품엔 '마법으로 해결'되는 게 많이 나옵니다. 그에 대해선 "그걸 해도 괜찮나" 하고 고민했습니다.

야마다 이론적으로 설명할 수 없는 걸 한다는 거에 대해서요?

스즈키 마법이면 뭐든지 간단한 겁니다. 본인이 갑자기 생각을 바꿨는지, 이번엔 그걸 많이 사용하고 있습니다.

야마다 확실히 그렇게 된 것 같네요.

자신이 그 장소에 있다면 어떻게 보일까

야마다 기괴한 폭격기가 날아가는 장면을 보고 도쿄 공습 때의 B29는 꼭 저 정도 크기로 보였을 거라 생각했습니다.

스즈키 미야 씨는 상상력이 풍부한데다 구체적, 현실적인 사람이라 언제나 자신이 그 장소에 가면 어떻게 보일지 하는 걸로 그립니다. 패전 당시 그는 4살이었는데, 그 기억을 상상력으로 확장시켜 "전쟁은 이렇게 해서 일어난다. 그리고 마침 거기에 있는 서민이 아는 건 이 정도일 것이다"라고 생각해요. 결코 조감해서 상황을 보지 않는 사람입니다. 나 따위는 "그러면 이쪽에선……"라고 조금 설명하면 어떨까 생각하는데, 그는 주인공의 시점에서 주위 상황을 점차 알게 되는 영화만 만듭니다.

애니메이터로 일생을 마치고 싶어 하는데, 여러 사정으로 감독을 할 수밖에 없게 된 사람이라 지금도 감독은 하고 싶지

않다고 말합니다.

야마다 재미있는 사람이군요.

스즈키 스스로 그림을 그릴 수 있으니 스태프에게 연기 지시는 하지만 틀린 경우는 직접 그려 버려요.

야마다 그려진 게 감독이 생각한 이미지와 전혀 다른 경우가 있을 테니까요.

스즈키 사실은 대부분 그의 생각에 어긋납니다. 다른 사람에게도 그려 달라고 하는 이유는 그게 미야 씨가 분발할 재료가 되기 때문이죠(웃음). 결국 하루에 몇 백 장이란 그림을 그가 그립니다.

야마다 몇 백 장! 대단하네요.

스즈키 근데 종종 이런 일도 있습니다. 『하울』에서 소피와 황야의 마녀가 계단을 올라가는 장면이 있어요. 그건 원래 미야 씨가 "할머니 둘이 계단을 올라가는 장면으로 하고 싶다"면서 시작했습니다. 하지만 그 느낌을 연기로써 그릴 수 있는 사람은 별로 없어요. 당초 예정에는 얘기로 메울 예정이었습니다. 계단 중간에서 소피가 손을 내밀어 할머니가 할머니의 손을 끄는 걸로 감동을 주려고 생각했던 겁니다. 그랬는데 어느 날 그 장면을 그릴 수 있는 우수한 애니메이터가 발견됐어요. 그 순간 "이걸로 시간을 때우자"고 하더니 콘티 내용이 바뀌어

초수도 배가 됐습니다. 미야 씨는 아주 기뻐했고요.

야마다 명배우가 등장한 것 같았겠군요.

바이쇼 지에코 씨의 목소리

──명배우라 해서 말인데, 다른 감독의 작품 속에서 본 바이쇼 씨의 연기는 어땠습니까?

야마다 이 어려운 역할을 확실히 연기할 수 있을까 불안했었는데, 훌륭했습니다. 그녀는 굉장한 능력이 있구나 하고 새삼스레 감탄했습니다. 그녀의 공이 컸습니다. 거의 계속 나오니까요.

스즈키 엄청나게 큽니다. 이번 소피 역에 대해 미야 씨한테서 "젊을 때와 늙을 때, 양쪽의 목소리를 할 수 있는 사람"이란 요구가 있었습니다. 본인은 "히가시야마 지에코가 좋다"고 말합니다(웃음). 보통 말하는 건 세상을 떠난 분 이름입니다. 그래서 내가 "바이쇼 씨는 어떤가요?"라고 제안했습니다.

하지만 실제로 만나자 정말 천진난만한 분으로 '사쿠라'[1]와는

1 『남자는 괴로워』에서 주인공 도라의 여동생

정반대 캐릭터라서 깜짝 놀랐습니다.

야마다 보통 그녀를 보고 있으면 항상, 어디서 그런 풍부한 상상력이 솟구치는지 신기합니다. 천부적인 재능이겠죠.

스즈키 정말로 감사하고 있습니다.

어떤 영화를 만들어 갈까

스즈키 사실 나는 감독의 영화를 정말 좋아해서 90편 중 대부분을 봤습니다.『남자는 괴로워』는 TV 시리즈도 모두 실시간으로 봅니다. 얼마 전『숨겨진 검, 오니노쓰메』도 보고 매우 감동했습니다.

야마다 고맙습니다. 홍보 카피까지 써준 것 같은데. 바로 사용하게 했습니다.

스즈키 마음 내키는 대로 쓴 겁니다. 미안합니다(웃음). 정말로 재미있었습니다. 그와 동시에 야마다 씨 세대 분이 그런 제대로 된 영화를 만들어 주시는 데에 무척 안심했습니다. 사실은 최근 젊은 사람의 영화를 보면 깜짝 놀라는 경우가 많이 있어서요. 예를 들어『춤추는 대수사선 THE MOVIE』 (1998년)을 보니 그동안 소설, 영화, 만화, 연극이었으면 꼭 멱

살잡이할 것 같은 상황에서 냉정하게 얘기를 나누는 장면이 있었습니다. 이건 아주 충격이었어요. 그 뒤로 이카리야 조스케가 연기한 늙은 형사도 예를 들어 구로사와 아키라 감독이었으면 배에 힘까지 주며 '형사는 지겨운 장사치네' 하는 느낌을 줄 만한 역인데, 그 부분을 없애고 젊은이 입장에서 본 이상적인 성인으로 그렸어요.

야마다 의식적으로 그렇게 한 게 아니라 결과로서 그렇게 된 거겠죠. 냄새가 날 것 같다고 하는 식으론 그리지 않는다고 하는 쪽.

스즈키 인간은 그리지 않는 거군요. 하지만 등신대의 젊은이가 지금 무엇을 느끼는가 하는 걸 그리는 점에선 훌륭하게 잘해냈다고 생각했습니다.

야마다 그런 의미에선 화면이 술술 잘 넘어가서 쾌적함이 있죠.

스즈키 같은 시기에 미야 씨는 20살 여성이 주인공인 영화를 만들려고 하고 있었는데,『춤추는 대수사선』 같은 영화가 나온 상황에서 그가 20살 여성의 영화를 만들어도 어떤 리얼리티도 없을 거라고 느꼈는지 허둥대며 "그만두죠"라고 말한 기억이 납니다.

편의점 덕에 언제 어디서나 음식을 먹을 수 있게 된 것과 마찬가지로, 영화도 영화관뿐 아니라 언제 어디서나 볼 수 있게

됐습니다. 그런 상황에서 앞으로 어떤 영화를 만들면 좋을까 고민합니다. 사실은 이미 정했어야 하는 다음 기획을 전혀 정하지 못하고 있습니다.

야마다 나도 촬영 중에 문득 생각에 잠긴 적이 있습니다. '과연 관객은 이 영화를 어두운 영화관 안에서 일정 규모의 스크린과 입체 음향으로 볼 건가. 어쩌면 TV 모니터로 보는 사람들을 위해 만들어야 하지 않을까' 하고요. 어쩌면 절반, 영화에 따라선 60퍼센트 정도의 사람이 모니터로 볼지 모르겠지만. 나는 그런 영화를 만드는 게 아니라서 스태프에게도 "극장에서 볼 줄 모르는 사람들이 이 영화를 보고 함께 울거나 웃거나 하는 장면을 찍지 않으면 안 된다"고 자주 말합니다. 때문에 촬영 때 모니터를 보는 것도 좋아하진 않습니다. 카메라 옆에서 배우의 얼굴을 보지 않으면 DVD를 만들고 있는 느낌이 들어버려서요. 그런 연출 방식은 안 되지 않나, 만드는 방식으로 기운이 없지 않나 생각하기도 합니다.

지브리에 일어난 일은 세상에도 일어나고 있다

──지브리를 견학해 보시니 어떻습니까?

야마다 한마디로 말해 부럽습니다. 나는 영화계 전성시대에 쇼치쿠의 오후나 촬영소에 들어간 적이 있어요. 거기엔 1200명 정도의 사람이 있었는데, 전원이 사원에게 월급을 받았어요. 인쇄소나 현상소까지 스튜디오 안에 있었기에 만들 수 없는 건 필름뿐이라 들었습니다. 감독도 각본가도 용무가 없어도 촬영소에 찾아와 커피를 마시면서 "이런 이야기가 재미있지 않나" 하고 여기저기서 들끓듯 논의했죠. 요약하면 촬영소 전체가 창조 집단이었어요. 소품, 무대 장치를 담당하는 오래된 사람 중엔 재미있는 사람이 잔뜩 있었죠. 그런 사람들을 소재로 해서 우리는 영화를 만들거나 하지 않았나 싶어요. 그걸 엄청나게 완벽히 해낸 게 이 스튜디오 지브리군요.

스즈키 『하울』을 만들기 전에 젊은 사람을 모집해 기획 검토회라는 걸 했습니다. 거기서 먼저 나온 게 "주연이 처음부터 끝까지 할머니로 괜찮을까"라는 거였어요. 그걸 논의하는 도중에 어느 여성이 "나는 평소 왜 주인공은 젊고 예쁜 여자아이밖에 할 수 없을까 생각했다. 할머니로 전부 가고 싶다"고 말해줘서 무척 참고가 됐습니다.

새로운 기획을 세울 때도 주변이나 지브리에서 일하는 사람들의 말에서 힌트를 얻는 경우가 많습니다. 지금 젊은 사람은 모두 부모 문제로 고민하고 있어요. 정신 장애를 일으키는

아이들의 원인을 더듬어 찾아가면 원인은 부모와 관계된 게 많습니다. 그래서 어릴 적부터 본 부모를 소재로 영화를 만들면 어떨까 생각합니다.

야마다 구체적으로는?

스즈키 예를 들면 어슐러 K. 르 귄의 『게드 전기』(이와나미쇼텐) 같은 외국 판타지. 이런 것들을 읽으면 등장인물이 생각하는 것은 자신의 일뿐인데, 이런 작품이 지금 상황에 차지하는 역할은 큽니다. 그런 것에 아까 말한 어릴 적부터 본 부모의 문제 등을 끌어들여 보면 어떨까 하고요. 아니면 아동 문학으로 아사노 아쓰코 씨의 『배터리』(교이쿠가게키, 가도카와쇼텐)라는 책이 있습니다. 이건 초등학교 때부터 천재 투수였던 소년이 시골에 전학을 가서 새로운 팀 안에서 다양한 걸 배워간다는 이야기입니다. 지금은 모두 자신 안에 틀어박혀 있기 때문에 이런 이야기도 좋지 않을까 등등 여러 가지 생각을 합니다.

지브리 안에서 일어나는 건 세상에도 일어날 것이다, 어쩌면 세상에도 일어날지 모른다고 하는 게 기본입니다.

한 번 확실하게 그 비극의 시대를 영화로 그려야 된다

스즈키 애니메이션용이 아닌 이야기에도 관심이 있습니다. 예를 들면 스즈키 도민이란 저널리스트의 말입니다. 전쟁 전엔 군부 비판이나 나치스 비판을 하고 전쟁 후엔 자신을 요미우리 신문에 불러 준 쇼리쓰 마쓰타로의 전쟁 책임을 맨 먼저 추궁했던 사람인데, 이 사람의 경우를 조사해 보면, 우리가 생각하는 전쟁 시대의 이미지와는 조금 달라서 아주 흥미롭죠. 아저씨들은 명예퇴직에 겁을 먹고 젊은이들은 미래가 보이지 않는 지금 시대에 이런 사람의 이야기를 그리는 건 의미 있다고 생각합니다.

야마다 나는 군인 이야기에 관심이 있습니다. 군대를 그리는 것은 위험한 면도 있지만, 지금까진 너무 하나의 패턴으로밖에 그려지지 않았어요. 국민 모두가 병역의 의무를 진 시대에는 모두가 군대에 갔는데, 군인 중에도 여러 사람이 있습니다. 어떻든 패전 전후의 이야기는 소설이나 영화에도 그다지 그려지지 않았다고 생각해요. 한 번 확실하게 그 비극의 시대를 영화로 그려야 된다고 생각해요. 패전 때 천황의 조서를 소년 시절에 들었던 적이 있는 우리 세대에게 그건 의무입니다.

스즈키 전쟁 중의 일본은 어땠을까 해서 말인데, 이노우에 히사시 씨의 연극이 글만으론 알 수 없을 것 같은 일상을 잘 그리고 있습니다.

야마다 소설이나 영화에는 잘 그려져 있지 않았어요. 우리는 소년 시대에 그걸 알고 있는 마지막 세대이니까요.

──프로듀서로서의 스즈키 씨의 인상은 어떻습니까?

야마다 구하기 힘든 사람이네요. 이런 사람과 일을 하는 감독은 행복할 거라 생각합니다. 콘텐츠 비즈니스 따위의 영어 단어를 지껄이는 싸구려 프로듀서는 많이 있지만, 중요한 점은 프로듀서는 우선 영화를 좋아하고, 영화를 모르면 안 된다고 하는 겁니다. 종종 길을 잘못 들을 정도로 영화를 좋아하는 사람이 아니면 안 되지 않을까요.

스즈키 나는 프로듀서라는 일을 도중에 하기 시작해서 어디선가 나는 풋내기란 느낌을 아직도 벗지 못했습니다. 따로 맡은 사람이 없어서 일하고 있다는 느낌이 듭니다.

야마다 목수가 집을 짓는다는 의미로서의 프로와는 달라서, 프로듀서에는 여러 형태가 있어 좋다고 생각합니다. 감독도 그렇지만요.

그러고 보니 이전에 스즈키 씨한테서 "도라 씨를 한 번 더 만들어 주세요"라는 말을 들은 적이 있군요. 내가 "아쓰미 씨 죽어버렸잖아요"라고 말하니 "대신 할 사람이 있습니다. 다카쿠라 겐 씨입니다"라고 말했죠.

스즈키 다카쿠라 겐 씨는 어느 시기까지 두 종류의 연기만 했

만났던 사람 얘기한 사람

습니다. 하나는 잘 아시는 예의바른 역할, 또 하나는 『아바시리
번외지』처럼 화를 잘 내고 열 받지만 선량한 인물. 어느샌가 그
쪽이 없어져 버려서 팬으로선 흥미가 떨어졌죠. 안 될까요?

야마다 아마 어렵다고 생각하는데(웃음). 하지만 그가 도라 씨
같은 단순한 호인을 연기하면 즐겁겠네요. 젠이란 사람은 정
말로 마음이 고운 사람이니까 말이죠.

-『키네마슌보』 2004년 12월 하순호 ── 는 편집부

우리는 시대의 전환점에 있다

스즈키 야스히로
주식회사 디지털 시프트웨이브 대표이사. 1965년생. 무사시노공업대학(현 도쿄도시대학) 졸업 후, 후지츠 입사. 그 후, 소프트뱅크와 세븐넷쇼핑을 거쳐, 2017년 주식회사 디지털 시프트웨이브를 설립. 현재에 이른다.

스즈키 도시오(이하 도시오) 『영화도락』을 읽고 어떤 생각이 들었습니까?

스즈키 야스히로(이하 야스히로) 나는 재미있게 읽었습니다. 전부터 느끼고 있었던 건데, 도시오 씨는 통상의 범주에서 반대되는 일을 하고 싶어 하는 사람 같습니다. 예를 하나 들면, 이

책에 적혀있지만 『반딧불이의 묘』의 예고편을 만들 때 그 무렵 영화의 예고편이 짧은 컷으로 연결되어 있으니 반대로 하나의 긴 컷을 보여주는 예고편을 만들었죠. 시류와는 반대의 것을 하지 않습니까? 전에 『하울의 움직이는 성』 얘기를 했을 때 "이번엔 홍보를 바꿨어요. 홍보하지 않는 홍보를 하자"라고 도시오 씨가 말해서 나는 '또 시작했다'고 생각했었죠(웃음). 하지만 그건 경영자에게 가장 중요한 겁니다. 우선 기존의 것을 깨부순다. 그 다음에 주변이 뭐라고 하건 자신이 하고 싶은 걸 한다. 보통 그런 사람이 회사를 능숙하게 운영한다고 느낍니다. 때문에 도시오 씨는 사장에 적합합니다.

도시오 그건 나로선 잘 알 수 없는데요. 하지만 야스히로 씨도 기존의 것을 깨부쉈다는 의미로는 같겠죠. 인터넷을 활용해 지금까지 없었던 전자상거래 서점을 세우게 됐으니까요.

인터넷 서점을 만들다

야스히로 나는 원래 소프트뱅크에 있었습니다. 시스템 엔지니어로 일하던 적이 있어서 인터넷에 흥미가 있고 책도 좋아했죠. 그러다 1999년 정월에 소프트뱅크 전 회사대회가 있었

는데, 이때 손정의 사장이 "이제부터 인터넷 시대다. 뭔가 재미있는 기획이 있으면 갖고 오라"고 말했습니다. 이 말을 듣고 나서 일주일 동안인가 인터넷을 이용한 서적 상거래에 관한 기획서를 써서 손 사장에게 갖고 갔는데, 답변 두 번 만에 "하자"는 얘기가 됐습니다.

도시오 손 사장이 불씨를 당기고 야스히로 씨가 사업 아이디어를 구체화시킨 거였군요.

야스히로 다만 기획을 낸 건 좋은데, 그해 5월에 "사업을 11월엔 스타트 시킨다"고 기자 발표를 했기 때문에 큰일이었죠. 어쨌든 5월 시점에선 사원이 나 혼자뿐이었으니까요.

도시오 어떤 사업 구상이었습니까?

야스히로 조사해 보니 전쟁 이후 서적만 170만 아이템이 출판되어 있었어요. 그리고 현재 유통하고 있는 60만 아이템입니다. 일본에서 가장 큰 서점인 기노쿠니야 서점에도 갖고 있는 재고는 그 절반을 조금 넘는 정도. 나머지 절반 가까운 책은 분명 아무도 본 적이 없다고 생각합니다. 그걸 볼 수 있게 하고 싶었어요. 다음은 지금도 편의점에서 모두가 공공요금을 지불하고 있는데, 그처럼 누구나 서점에 가는 일반성이 편의점에 있다면, 그렇게 거기서 책을 받을 수 있게 하면 어떨까 하고 생각했죠. 다른 하나는 스스로 책의 재고를 안고 가는 건

어려웠기에, 이 부분은 책을 도매하는 곳의 재고를 그대로 사용하자고 생각했어요. 즉 아이템을 갖추고 상품을 받는 장소까지 확보하면 재고 자체는 안을 필요가 없다는 발상이었습니다.

도시오 나는 인터넷에서 서점을 한다는 게 걱정이 됐어요. 아직 세븐앤드와이(현 세븐넷쇼핑)가 이쇼핑북스였던 시절에 도쿠마쇼텐에 어떤 건가 물어봤습니다. 그러자 그때까지 도쿠마쇼텐이 거래해 온 서점 가운데 매출 1위가 기노쿠니야 서점의 신주쿠 본점이었는데, 그걸 이쇼핑북스가 추월했다고 하는 거예요. 이런 일이 일어나는구나 생각했습니다. 하지만 나는 야스히로 씨의 얘기를 듣고 걱정되는 부분도 있습니다. 즉 세븐앤드와이에는 현재 일본에서 유통하고 있는 서적이 전부 있는데, 그렇다고 하면 유저는 그중에서 책을 고르는 거겠죠. 어느 때 어느 책과 우연히 만난다고 하는 특별한 순간이 없어요. 그게 책을 좋아하는 사람에겐 일종의 스트레스라고 생각합니다. 이 스트레스가 어느샌가 인터넷서점에서 큰 문제가 될 것 같은 느낌이 들어요. 그것도 가까운 시일에요.

야스히로 그건 이해합니다. 하지만 이건 책에 국한되지 않고 정보도 마찬가지입니다. 전에는 매스컴 등이 장대한 정보를 정리해 일반 대중에게 흘렸어요. 지금은 인터넷의 보급으로

누구나 그 정보를 받을 수 있죠. 그건 편리한 반면, 일종의 스트레스가 된다고 생각해요.

도시오 그런 정보를 받는 사람이 느끼는 스트레스도 그렇지만, 정보를 받아들이는 쪽에도 문제는 있습니다. 사실 스튜디오 지브리는 인터넷 옥션에 피해를 입고 있습니다.

야스히로 그건 어떤 겁니까?

도시오 예를 들면 미타카의 숲 지브리 미술관의 티켓, 또는 아이치 엑스포(2005 愛·地球博)에 전시되고 있는 '사쓰키와 메이의 집'의 입장 교환권. 이런 것이 인터넷 옥션에 걸려 터무니없는 고가로 거래되고 있습니다. 나는 인터넷의 시스템이나 장치를 부정할 생각은 없습니다. 하지만 그런 걸 만들면 그걸 유지하고 운영하는 데 의무 같은 게 있다고 생각합니다. 그게 정비되지 않은 느낌이 드네요.

야스히로 확실히 정비되어 있다곤 말하기 어려운 면도 있습니다.

도시오 나는 이런 일이 일어나지 않도록 인터넷 옥션 쪽에 제기했습니다. 지브리 관련 상품 옥션에서 이런 게 올라오면 빼달라고요. 하지만 답변은 "법률에는 저촉되지 않습니다"란 겁니다. 그대로 방치해서 현실에선 무슨 일이 일어나고 있는가. 사실은 미술관 티켓을 옥션에 내놓는 사람은 체포도 했어

요. 이건 경시청이, 인터넷상에서 하는 일도 공공장소에서 암표를 판매하는 행위에 상응한다는 조례로 해석했습니다. 다만 이 판결은 조례를 바탕으로 하고 있어서 각 도도현부에 따라 차이가 납니다. 도쿄에서는 체포했지만 다른 현에선 어떨지 알 수 없어요. 때문에 더 전체적인 의미에서 정비가 필요합니다. 새로운 장사를 시작하는 경우, 그건 일반 회사의 무엇에 상응해 무엇을 하는지, 좋은지 나쁜지. 그런 룰을 만드는 게 필요하다고 나는 생각합니다.

야스히로 분명히 그런 정비는 필요합니다. 가능하면 법 쪽도 예민하게 대응해 정비를 진행해 주면 좋겠는데.

도시오 현 시점에서 옥션 운영회사에선 법이 정비되면 그에 따른다고 말해요. 다만 우리가 원하는 근본 원인을 없애는 대책을 적극적으로 세우진 않아요. 이건 아주 명쾌하게 말하더군요. 그렇게 하면 지금은 우리 쪽에서 체포하도록 움직이게 하는 식으로 대응할 수밖에 없어요.

야스히로 지금까지 인터넷 이외의 세계에서 암표 판매나 해적판 판매는 금지되어 왔죠. 그게 인터넷상에서 일률적으로 올라가면서 표면화된 느낌이 있습니다. 합법인가 비합법인가의 문제도 포함해 인터넷 상거래를 하고 있는 한 사람으로써 도시오 씨의 의견은 진지하게 받아들입니다.

인터넷에 의한 스트레스에 어떻게 마주할까

도시오 인터넷 서점도 인터넷 옥션도 개인이 전체를 내려다보고 그중에서 하나의 것을 선택하는 겁니다. 그건 옛날이었으면 어느 나라의 임금님 정도의 포지션에 있지 않으면 어려웠다고 생각합니다. 하지만 지금은 일반 대중이 그 시스템을 손에 넣었어요. 반대로 그로 인해 스트레스나 문제가 생긴다면 이제부턴 어떻게 되어 갈까요?

야스히로 어떤 시스템이 생겨나면 그것을 다음 세대가 새로운 것으로 만들어가는 것은 절대 막을 수 없어요. 내가 하는 인터넷 서점에 국한해서 말하면, 훨씬 더 개인한테서 발신되는 시스템을 만들어가고 싶어요. 구체적으로는 인터넷 안에서 개성 있는 서점을 만들어 보자는 거죠.

원래 인터넷은 미국에서 태어난 거예요. 도시오 씨가 책 안에서 가토 슈이치 씨 의견을 인용해서 서양은 '전체에서 부분으로'라는 발상을 한다고 쓰고 있는데요. 인터넷도 뭐든 받아들여 전체를 만들어 버리자고 하는 시스템이었습니다. 이에 대해 일본인은 '부분에서 전체'를 만들어가는 국민이라고 가토 슈이치 씨가 얘기한다고 나와요. 그걸 따라할 이유는 없지만, 인터넷 세계에서도 훨씬 개인적으로 발신하는, 일본의 독자

적인 형태가 이제부터 생길 거라 생각합니다. 이건 유통으로 말하면, 슈퍼마켓이나 편의점은 전부 해외에서 들어온 건데, 지금은 모두 일본식으로 조율되어 있죠. 마찬가지로 인터넷 세계에도 그런 게 일어날 거라 생각합니다.

도시오 거기서 내가 알고 싶은 건 편의점의 미래입니다. 분명히 편의점은 일본 토양에 잘 융합되었다고 느껴져요. 일본의 독자적인 형태도 정착했죠. 전국 어디에 가도 같은 상표의 편의점이 있고, 상품도 골고루 확보되어 있어요. 일본인 모두가 그 혜택을 누렸다고 봐요. 하지만 인간은 사치스런 동물이라 일단 혜택을 누리면 싫증을 냅니다. 다음엔 어디서든지 서로 다른 개성을 추구하지 않습니까. 그것도 포함해서 편의점 업계는 어려운 국면을 맞이하겠죠. 이제부터 어떻게 되어갈 거라 생각됩니까?

야스히로 얼마 전까지 편의점은 획일적으로 상품을 두고 있는 부분이 매력적이었다고 생각합니다. 그건 슈퍼마켓에서 팔리는 상품 중에서 구매자가 필요로 하는 걸 선별해 둔다는 발상이죠. 근데 우리 회사의 주주인 세븐일레븐에선 현재 슈퍼마켓에서 팔지 않는 상품을 두고 있어요. 각각의 브랜드가 많아지고 있는 겁니다. 가게를 짓는 거나 상표 간판은 그다지 바뀌지 않아요. 하지만 거기에 두는 상품의 내용은 점점 변해

가겠죠. 그 다음으로 우리가 만들고 있는 서적을 비롯한 상품 거래 장소. 취급하는 상거래의 형태도 가게 안에서만 끝나지 않고 인터넷 등을 활용해 넓혀갈 거라 생각합니다.

도시오 그래도 간판의 로고, 마크는 변하지 않겠죠. 사실은 지금 어디에나 같은 로고가 있는 게 난관이 되고 있다고 생각합니다. 정체되어 있거나 상황이 악화되지 않을까 하고요. 편의점을 보면 미래가 보이는 것 같은 생각이 듭니다. 즉 편의점의 장점은 언제 어디서나 상품을 구입하는 거겠죠. 하지만 예를 들면 우리 세대는 아침밥, 점심밥, 저녁밥을 매일 시간에 맞춰 먹습니다. 그건 그 시간에 먹지 않으면 식사를 할 수 없기 때문이에요. 근데 편의점이 등장해 언제나 식사를 할 수 있게 됐어요. 그러자 젊은 사람은 밥을 먹지 않게 됐습니다. 의식적으로 언제나 먹을 수 있다는 게 있으니 꼭 먹지 않아도 좋다고요. 이건 당연히 생길 일이었습니다. 인간은 모든 게 갖춰지면 그에 반발하죠. 이제부터 편의점은 재검토해서 언제라도 살 수 있다는 흐름에 역행해 보는 것도 좋을지 몰라요. 즉 음식에 관해선 아침밥 상품은 아침에만 나온다든가 어느 시간대 밖에 살 수 없다는 거죠. 그렇게 하면 분명 그 편의점이 있는 지역 사람에게 문화적, 생활 사이클적으로 영향을 줄 테니까요.

야스히로　무엇이든 언제나 있다고 하는 것에 한정 조건을 주는 거군요. 지금 도시오 씨의 발상은 역시 세상의 흐름과는 반대로 가려고 하고 있네요. 그거 무척 흥미롭네요.

향수와 그리움

야스히로　이번엔 내가 그런 도시오 씨한테 듣고 싶은 게 있는데, 우리 세븐앤드와이에서도 요즘 한국 드라마의 DVD가 크게 인기를 끌고 있습니다. 그런 '한류 붐'에 관해선 어떻게 생각합니까?

도시오　나는 이 붐은 그다지 깊이 생각하지 않습니다. 한때 홍콩 영화 붐이 있었죠. 그건 무엇이었나 하면, 역사적으로 영화는 최초의 볼거리로 시작했습니다. 근데 영화가 마침내 드라마 쪽으로 치우쳐 볼거리 요소를 줄여가죠. 그럴 때 홍콩에선 재키 찬이 다시 한번 볼거리를 만들려고 했어요. 인간의 육체는 이만큼을 할 수 있다고 그는 영상에서 표현했습니다. 나는 『영화도락』 속에서도 다뤘는데, 미국의 액션 영화는 스타 주인공의 육체가 점점 거대해졌습니다. 그 대표가 아놀드 슈워제네거입니다. 그럴 때 보통 육체를 가진 브루스 윌리스를 내

세워 『다이하드』가 등장했죠. 이건 인간의 육체 사이즈를 한 번 더 원상태로 돌리는 위대한 도전이었다고 느낍니다. 그걸 재키 찬은 육체의 크기가 보통인 건 물론이고 표현의 가능성 부분에서 차례차례로 과격한 액션을 보여줬던 거겠죠. 이건 모두가 원하는 거였다고 생각합니다. 다만 그건 일과성인 거예요. 배우가 가진 육체의 한계와 함께 이윽고 정점을 맞죠.

그와 비슷한 걸 '한류 붐'에 느낍니다. 한국에선 보통 TV 드라마는 무엇인가를 연구해 만들어내고 있어요. 그들은 서양과 일본 드라마가 만들어 온 이론을 배워서 지금 그걸 하고 있더군요. 때문에 일본인이 그리운 작품이라 느낀다고 봅니다. 하지만 이건 어느 시기가 되면 물이 빠진다고 생각해요. 여기에서 새로운 게 태어날 수 있을까 생각한다면 나는 그렇지 않다고 봐요. 물론 해외 영화제에서 주목받고 있는 한국 영화. 이건 일본에서 인기인 TV 드라마와는 음미할 부분이 달라서 현재 한국이 안고 있는 문제나 그 안에서 생기는 개인의 확립, 게다가 급격한 근대화에 의한 모순 등이 나옵니다. 그런 걸 테마로 하고 있어요. 한국의 영화들 쪽이 재미있습니다.

야스히로 하지만 도시오 씨가 『영화도락』에서 매우 감동했다고 쓴 『세상의 중심에서 사랑을 외치다』. 그 영화는 대히트했지만 '한류 붐'의 드라마와 서로 통하는 그리움을 느낄 수 있

습니다. 지금 붐이 되는 것은 어딘지 향수나 그리움이 있어요. 그게 키워드일지 모른다고 생각합니다만.

도시오 그 영화의 특징을 한마디로 말하면 고전. 향수 등 그리움과 관계가 있다고 생각합니다.

야스히로 도시오 씨의 경우는 늘 기성의 이미지를 타파하려고 해 왔으니까요. 예를 들면 이 책 속에 있는데, 애니메이션 영화를 홍보할 때 '제목, 카피, 비주얼'이 삼위일체가 된 홍보 스타일이라든가 고급스러움을 내세우는 등 애니메이션은 어린이용이란 그동안의 이미지와는 다른 발상을 하고 있어요.

도시오 고급스러움이란 의미로 보충을 하면, 스티븐 스필버그의 영향이 크다고 생각합니다. 그가 만든 『죠스』나 『E.T.』. 그런 영화는 그때까지 없었을까. 사실은 옛날에도 많이 있었어요. 근데 그런 작품은 어린이용이라고 해서 돈도 시간도 들이지 않았죠. 만드는 감독도 언젠가 제대로 된 영화를 만들기 위한 과정쯤으로 임했던 겁니다. 근데 스필버그에겐 어린 시절에 봐 왔던 그런 SF나 판타지가 자신이 좋아하는 소재의 핵심이었습니다. 때문에 돈과 시간을 들여 제대로 된 그런 영화를 만들면 어떨까 생각했죠. 이렇게 해 보니, 어린이라는 범위를 넘어 넓게 어른한테도 어필을 했던 거예요. 그가 등장하고 나서 30여 년. 그 이후의 세계 영화는 스필버그가 만든 큰 틀

속에 있다고 나는 생각합니다. 그 틀 속에서 일본에선 미야자키 하야오가 등장했다고 봐요. 다만 최근 스필버그는 그런 걸 만들 힘이 약해진 느낌이 드네요.

야스히로 그에 비해 미야자키 하야오 씨는 『하울의 움직이는 성』에서도 통상의 극작술을 부수고 있는데, 아직 약해진 느낌은 없습니다.

도시오 미야자키 하야오가 애니메이션 연출을 시작한 것은 30대 후반인데, 그 후 약 30년이 흘렀습니다. 그동안에 미야 씨는 영화의 역사 그 자체를 더듬어 온 느낌이 들어요. 처음 작품에는 매우 심플한 기승전결이 있었는데, 그게 복잡화해서 마침내 어느 도달점에 이르러요. 그리고 『하울』에선 드라마를 부수죠. 이건 영화의 역사예요. 스필버그와 같은 시대를 살아왔는데, 미야자키 하야오와 스필버그의 차이는 스필버그가 점점 어른이 되어가는 데에 비해 미야자키 하야오는 지금도 한창 청춘인 겁니다. 본인이 좋든 싫든 상관없이 그의 작품은 그런 젊음이 기본으로 있습니다. 젊은 여자들과 얘기하면 모두가 『하울』에 감동했다고 해요. 그건 지금 아이들의 감성에 작품이 딱 맞기 때문이라 생각합니다. 아이들은 "그 할아버지는 어떻게 우리 마음을 잘 알까" 하고 말합니다(웃음). 미야자키 하야오는 64살이니까요.

야스히로　도시오 씨가 보기에 미야자키 씨가 어떻게 어린 아이들의 감성을 알 수 있다고 생각합니까?

도시오　그가 그렇게 살아왔기 때문이라고 말할 수밖에 없습니다(웃음). 다만 나는 스필버그가 소년 시절의 꿈을 영상화하거나 미야자키 하야오가 젊은 사람들의 기분을 품으면서 만드는 작품, 그런 것들이 앞으로도 시대를 색인할 수 있을지 의문이 듭니다.

언젠가 미우라 마사시 씨가 쓴 『청춘의 종언』이란 책을 읽었는데요. 이건 최근 읽은 책 중에서도 굉장히 재미있었어요. 뭐가 쓰였나 하면, 청춘 등 청년이란 말. 이건 언제 태어났는가. 사실은 에도 시대에는 없었더군요. 간단히 말하면 메이지 시대가 되어 정부는 유럽과 미국에 대항하기 위해 부국강병책을 취해요. 그래서 유능한 젊은 인재를 도쿄에서 모집하게 됐죠. 이때부터는 젊은 사람이 시대를 만들고 나라를 만들었어요. 그 테마 아래서 청춘 등 청년이란 말이 발명됩니다. 메이지 이전의 에도 시대에선 사농공상의 신분 제도가 있어서 그걸 기본으로 한 막번 체제가 계속 유지되는 게 최우선이었기에, 젊은 사람들에게 시대를 바꾸게 놔두면 곤란했죠. 근데 메이지 시대가 되자, 그런 젊은 힘으로 나라를 바꿔 달라고 하지 않으면 안 됐어요. 이 메이지 이후 일본인은 청춘 등 청년이란

말에 휘둘리게 됩니다. 하지만 미우라 마사시 씨는 거기서부터 백수십 년이 지나서 슬슬 그런 젊은 힘에 의지한 사고방식도 끝이 나고 있다고 주장해요. 그런 상황에서 이후 일본인은 어떻게 살아가는지를 테마로 하고 있습니다. 이게 나는 아주 흥미로웠어요. 메이지 때부터 이 분야, 만들어온 연극, 소설, 영화 등은 전부가 테마의 하나로써 청춘을 크게 클로즈업해 왔어요. 하지만 그런 게 점점 끝나가고 있어요. 그러니 다음에 영화 기획을 할 때 그렇지 않은 것과 맞닥뜨려야 한다고 나는 지금 느끼고 있어요.

야스히로 구체적으로 그것은 어떤 게 될 것 같나요?

도시오 아직 한창 모색하는 중인데요. 이건 다카하타 씨에게 들은 얘기지만, 미국 영화의 경우 적어도 한 번은 영화를 만드는 사고방식에 전환이 있었어요. 옛날 할리우드 영화는 어느 시대까지 테마가 모두 사랑이었죠. 그게 『스타워즈』의 등장으로 철학이 됐어요. 어떤 거냐면, 그건 주인공 루크가 자신의 내면으로 들어가 얘기를 하죠. 게다가 적인 다스베이더가 자기 아버지라고 하는, 선악의 기준도 알 수 없게 되는 상황에 빠져요. 이런 걸 그 굉장한 오락 영화 시리즈가 만들어 성공시키는 순간, 할리우드 영화는 변했습니다. 『스타워즈』 이후 할리우드 영화엔 철학이 담겨 있어요. 게다가 나는 『스타워즈』

는 아메리칸 뉴시네마의 영향도 받고 있다고 생각하지만요. 그로 인해 이전 영화계 전체를 덮고 있던 사랑이 철학 속으로 빨려 들어가게 됩니다. 때문에 이제 와서 사랑 그 자체를 전면에 내세운 영화는 어려운 거예요. 이처럼 하나의 새로운 영화가 등장해 시대의 흐름이 변하는 겁니다. 지금 다시 그렇게 시대가 바뀔 때가 온다고 느껴져요. 만들고 싶은 기획인데……, 어슐러 K. 르귄이 쓴 『게드 전기』는 어떨까 생각합니다만. 원작자와는 어떤 계기로 알게 되어 사실 최근 활발히 메일도 교환하고 있습니다. 근데 역시 나는 일본인이라서 메일을 계절의 날씨를 묻는 인사부터 시작하죠. 하지만 미국에 있는 어슐러 K. 르귄에겐 그런 관습이 없더군요. 하지만 내가 언제나 그렇게 메일을 보내니, 어느 땐가는 저쪽도 계절 날씨 인사를 넣어 메일을 보내왔어요(웃음).

어떻게 사람을 움직이게 할까

야스히로 그거 재미있군요. 그 『게드 전기』의 원작자도 그렇지만, 『영화도락』을 읽으면 많은 사람이 실명으로 나오더군요. 도시오 씨가 구축해 온 인적 네트워크. 내가 생각하기에 도시

오 씨는 여러 사람을 끌어들여 하고 싶은 걸 해왔다고 느껴져요. 그 때문인지 어떻게 사람을 움직이게 하는지 포인트가 정확히 있습니다. 이게 도시오 씨의 대단한 점이라 생각합니다.

도시오 쥘 베른의 『15소년 표류기』도 재미있을 것 같다고 생각합니다. 왜냐하면 그 속엔 완벽한 소년이 한 명도 없어서예요. 때문에 15명이 힘을 합치지 않으면 안 돼요. 그게 재미있습니다. 사실은 전체 구상을 할 때도 그게 이상적입니다. 각자 남과 다른 무언가를 갖고 있으면 한 명의 낙오자도 없고 구조조정도 되지 않죠. 그런 집단을 현실에 적용시켜 만들 수 없을까 하고요. 실제로 언젠가 『15소년 표류기』 자체를 영화로 만들 수 없을까 은밀히 생각하고 있습니다.

야스히로 그럼 올봄 발족한 주식회사 지브리의 미래는 『15소년 표류기』처럼 되는 건가요?

도시오 그건 알 수 없지만, 처음에 지브리를 세울 때 "어떤 회사로 만들어 갈 겁니까?"라는 질문을 받았습니다. 그 사람에게 나는 시바 료타로의 『타올라라 검』과 시모자와 간의 『신센구미 시말기』를 읽으라고 했습니다. 이유는 신센구미는 사람을 베는 능력이 뛰어난 사람만 모은, 일본에서 처음이자 마지막 기능집단이었다고 생각합니다. 그건 애니메이션을 만드는 것과 비슷합니다. 책을 다 읽은 사람이 "이런 집단으로 만들

겁니까?"라고 질문을 했는데, 그 기능집단은 미야자키 하야오의 이상이기도 합니다. 즉 그는 스태프들을 능숙한 사람으로 다지고 싶어 해요. 다만 그 기능집단 신센구미가 어떻게 되냐면, 주위 사람에겐 공포를 주고 조직 내부에서 배반자를 내치는 최하의 집단이 되고 말죠. 나는 이렇게 생각합니다. 즉 기능만으론 집단을 유지할 수 없다고요.

야스히로 그 한편으로 지브리 작품은 높은 퀄리티도 요구할 수 있어서 인간과 기능이 밸런스를 유지하는 게 어렵습니다.

도시오 이제까지 그럭저럭 해 왔는데, 지브리 그 자체가 하는 것은 계속 변하지 않는다고 생각합니다. 나는 영화를 보는 것도 즐기고 만드는 것도 재미있어요. 『영화도락』을 읽은 사람이 관점에 따라 다른 영화의 즐거움을 깨닫는다면 기쁠 겁니다. 더불어 영화를 만드는 재미를 느끼고 이를 계기로 제작 동료가 되어 줄 사람이 나온다면 더 기쁠 겁니다. 지브리를 통해서겠지만, 나는 다른 분들도 지금부터 만드는 영화는 무엇을 어떻게 만들어가야 할지, 그걸 진지하게 생각할 시기라 여기고 있으니까요.

야스히로 나도 이 책을 읽고 도시오 씨의 뒤를 이을 사람이 나오길 기대하고 있습니다. 오늘은 감사했습니다.

−『열풍』 2005년 5월호

시대의 공기를 마시면서

— 나의 이력

이번 장은 나의 개인사를 다룬다. 나를 형성해 온 것은 무엇이었는가, 무엇을 느끼고 어떻게 생각해 왔는가.

　이렇게 정리하고 보니, 확실히 '나의 개인사'이지만 '그 시대의 기억·기록'의 요소가 있다는 것을 알게 된다. 지금의 시대 상황, 미디어 상황을 되묻기에는 조금이나마 의미가 있지 않을까.

　마지막으로 아버지와 어머니에 얽힌 이야기를 실었다. 나를 키워준 두 사람의 '정신'은 지금의 내 안에 숨쉬고 있다. 정말로 개인적인 이야기겠지만, 에필로그로 실은 것을 이해해 주기 바란다.

집안의 내력 나의 경력

아버지 장사 때문에 나고야 시내를 전전했습니다. 쇼와구,
히가시구, 기타구. 섬유 메이커에서 일하고 있던 아버지가 독
립해 기성복을 만들어 팔았습니다. 마루긴 상점이라 불렸습
니다. 종업원이 많아야 10명 정도로 어머니도 함께 일하는 완
전한 가내 공업. 히가시구 오조네에 살던 때 집은 2층이 작업
장이었죠. 점퍼나 셔츠, 슬랙스 등 무엇이든 그곳에서 대량 생
산했는데, 나도 철이 들면서부터 일하게 됐습니다. 점심때는
모두 도시락을 먹었기 때문에 가족만 모여 밥을 먹는 분위기
는 없습니다. 지금도 모두 왁자지껄 시끄러운 공동체가 좋습
니다.

섬유업계는 한 푼 두 푼으로 경쟁하는 세계입니다. 단추 등을 1개 다는 데 15전 정도. 아버지가 분필로 형을 뜨거나 할 때 옷감을 효율적으로 쓰는 법을 보고 어린 마음에 감탄했습니다. 언젠가 도시바의 작업복을 만들고 있었는데, 로고가 작아 전부 다시 고치게 되어 아버지가 정말 펑펑 울고 있었어요. 아마 그런 모습을 보고 여러 생각을 했던 것 같네요.

1948년 생, 여동생이 있었지만 요절했기 때문에 기억은 잘 나지 않는다. 스튜디오 지브리를 이끄는 당대 으뜸가는 놀라운 솜씨의 프로듀서는 꾸준히 물건을 만드는 집에서 자랐다. 기획을 세우면서 홍보 진행뿐 아니라 그 『모노노케 히메』의 예고편이나 『게드 전기』의 타이틀 디자인까지 스즈키 씨의 손을 거친 것.

아버지는 그림을 그려 달라고 하면 잘 그렸어요. 함께 번화가 등을 걷다가 사람과 마주치자마자 가슴 주머니에서 수첩을 꺼내 옷 디자인을 휙 하니 그립니다. 와 하고 나도 그림을 그리게 됐죠. 『재미있는 북』이나 『소년 화보』라는 월간지를 사 와서 다다미 넉 장 반짜리 방에 쌓아뒀어요. 나는 아직 어두운 시간의 아침부터 그 방에 틀어박혀 있었죠.

나의 유소년 시절을 가꿔준 최고의 장소였네요.

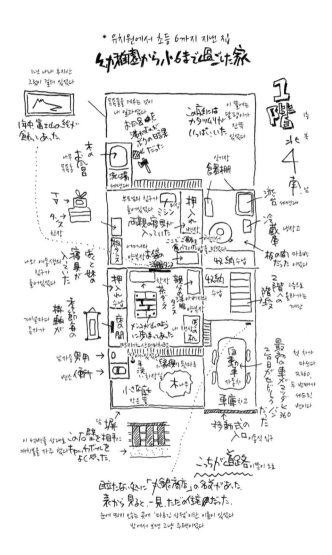

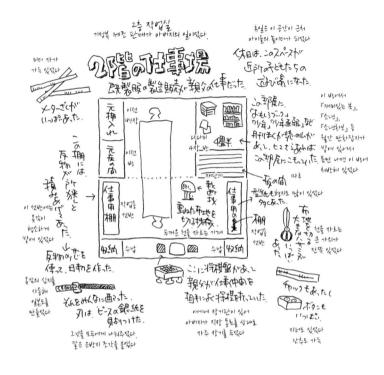

그러나 무엇보다 강렬했던 것은 어머니. 장인의 딸로 스스로는 "정숙한 규수였다"고 하지만, 숙부의 뺨에는 어머니가 던진 재떨이에 맞아 생긴 흉터가 남아 있었어요(웃음). 초등 3학년 때, 산보를 하자고 해서 따라가니 어느 집 앞에 멈춰서 가만히 문패를 봤습니다. 그리고 "저 사람이 좋아한다면서 결

혼하자고 했지만 아버지 쪽이 생활력이 있는 것 같았어. 좋아서 하건 싫어하면서 하건 결혼하면 아무 소용없어"라고요. 이게 서민의 리얼리즘이라 생각해요. 나중에 도쿠마쇼텐에서 일하는 내가 편집장이 됐다고 알려드렸을 때는 전화로 "출세 따위 해서 뭐할래? 직함이란 일을 시키기 위한 거야. 회사에서 중요한 건 첫째도 요령, 둘째도 요령"이라며 정말로 화를 냈습니다.

부모님도 영화를 좋아해서 데이트를 할 때면 언제나 영화를 봤던 것 같습니다. 다만 취향은 달라서 아버지는 국내 영화, 어머니는 외국 영화. 어머니는 아버지와 싸움을 하면, 나를 데리고 『007』을 보러 가서 "사내는 저래야 해"라고 말했어요(웃음). 숀 코네리를 아주 좋아했습니다. 아버지는 『자토이치』를 보러 데리고 갔는데, 매주마다 영화를 보던 나는 양쪽 모두 좋아하게 됐어요. 이런 부모님 때문에 마을 안에서 두 번째로 빨리 TV을 샀습니다. 그야말로 리키도잔(역도산)의 시대였기에, 근처 사람이 모두 보러 왔어요. 그리고 아버지가 영사기를 사 줬기 때문에 집에서 자주 영사회를 열었습니다.

중고등학교는 도카이 가쿠인에 진학. 대학은 게이오의 문학부로.

어머니의 치맛바람이 세서 초등 3학년부터 진학 학원에 다니며 가정교사에게 배웠습니다. 하지만 통지표에는 3과 2와 1 뿐. 그런데 초등 6학년 여름방학 전에 기타구로 이사하고 여름 방학 40일 동안 이웃집 대학생 누나와 매일 공부를 했습니다. 그랬더니 전학한 학교에서 체육에 이르기까지 모두 5를 받았어요. 그 누나를 만나지 않았다면 내 운명은 바뀌어 있을 겁니다.

아버지는 일찍부터 "사람을 써서 회사를 운영하는 건 누구를 위해 일하는지 모르니, 샐러리맨이 돼라"고 말했어요. 내가 대학에 갈 즈음에는 회사를 접고, 섬유 회사에서 경리 일을 하게 되었죠. 그 후 섬유 업계 불황에 찾아왔으니 운이 좋았던 거죠. 게이오는 아버지의 희망. 처음 근무한 회사의 사장 가족이 모두 게이오 출신이었습니다.

나는 아무 데라도 좋아서 전혀 공부하지 않았습니다. 고3 여름에 전자 밴드를 결성하거나 했는데, 오분샤의 전국 모의시험에서 13만 명 중에 12만 8천 등 정도 했죠(웃음). 다만 계획표를 만드는 건 그 무렵부터 좋아했습니다. 그래서 10월이 되어 나고야에서 옛날 수험 문제가 실린 게이오 문제집을 15년 치를 찾아서 하루 1시간 공부했습니다. 깜짝 놀란 것은 문제가 전부 거기서 나왔다는 사실. 때문에 2등으로 합격했습니다.

대학 입학은 67년, 일본에서 전공투 운동이 불타오르는 시기였다.

나는 갑자기 자치회에 들어갔습니다. 친구가 위원장이 되고 싶다고 하기에 그 녀석을 위원장으로 하고, 광고국장을 맡고 말았어요. 입간판 등을 잘 만들었습니다. 얼마 지나지 않아 구내식당의 45엔짜리 카레라이스가 60엔이 된다고 하기에 카레라이스 투쟁을 시작했고, 그때부터는 단숨에 10.8 하네다 투쟁[1]까지 갑니다. 2학년이 되고 문학부 사회학과의 위원장까지 했습니다. 하지만 점점 싫증이 나더군요. 내가 자치회 방에 벽지를 붙이던 그날 밤에 거기서 폭행이 있었는데, 지도하는 그 사람이 서른 넘은 사람이었나. 젊은 혈기의 소치였죠.

그런데도 취직할 때가 되어 휙 태도를 바꿔 좋은 회사에 가는 녀석들을 보면 부아가 났습니다. 때문에 아사히 신문보다 『아사히 예능』을 발행하는 도쿠마쇼텐 쪽이 마음에 들었습니다. 당시 거기서는 운동권 인사가 엄청 붕괴되고 있었던 겁니다. 역시 마음의 준비를 하고 있었죠. 또 하나, 드래건스 팀을 좋아했기 때문에 스포니치 쪽을 생각했는데, 최종 면접에서 사장과 싸우고 말았죠. 배가 나와서 바지 지퍼를 열고 있었는

1 1967년 일본 도쿄에서 내각 총리대신의 외국 방문을 저지한 신좌익과 하네다 공항을 방어하는 경찰이 충돌한 사건

데, "사람이 일생을 정하려고 하는 때 그런 복장은 실례다!"라고 화를 내더니 떨어뜨렸어요.

상경 후 캠퍼스가 있던 히요시의 다다미 넉 장 반 크기에 1만2천 엔짜리 하숙에서 시작해, 도내 여덟 곳을 옮겨 다녔다. 도쿠마쇼텐에 들어갔을 때는 시나가와구 나카노부의 다다미 넉 장반 크기의 아파트.

대학 시절도 한 달에 아르바이트로 8만 엔 정도 벌었는데, 첫 월급은 3만 엔. 하지만 재미있는 회사였죠. 입사 사흘째에 신입은 책상을 정돈하라고 해서 뭐가 시작되나 보니, 선배들끼리 "결투한다!", 더 말 못할 이야기가 잔뜩 있습니다(웃음). 1년 동안 『아사히 예능』에 소속되어 매주 산더미 같이 기사를 썼습니다. 미쓰비시 중공의 폭파사건이나 이나가와회 회장 취재. 살인사건 피해자 가족의 코멘트를 따는 일은 싫었는데, 장례식에 가서 친척 사람 옆에 앉아 있으니 건너편에서 말해 줬습니다. 문 사이로 발을 끼어 넣고 "얘기, 들려 달라"고 해서 경찰을 부른 적도 있고 식칼을 들이대서 도망친 적도 있어요. 그런 시대였습니다.

거기서 철저히 주입시켜 가르친 게 감정적으로 쓰지 마라, 일어난 사실을 쓰라는 거였습니다. 어머니의 가르침인 현실

주의를 여기서 엄청나게 철저히 연마했네요.

29세 때 선배의 부탁으로 일본 최초의 애니메이션 잡지 『아니메주』 창간에
참가.

　겨우 2주만에 창간호를 만들었습니다. 잡지 만드는 일은 무
엇이든 같죠. 주간지에서 생각한 걸 그대로 적용했습니다. 취
재해서 쓴다. 그리고 페이지의 빈 공간을 메우기 위해 이런 명
작이 있다는 식으로, 다카하타 이사오와 미야자키 하야오가
도에이 동화에서 만든 『태양의 왕자 호루스의 대모험』 특집
을 꾸몄습니다. 그리고 만나게 된 거죠. 처음 두 사람 다 전화
취재에 응하지 않는 이유를 줄기차게 말해서(웃음) 강렬했습
니다. 다카하타 씨는 『꼬마숙녀 치에』의 시나리오를 한창 만
들고 있을 때라 기껏해야 찻집에서 얘기할 수 있을 거라 생각
했는데, 취재 내용을 상담하는 데만 3시간이 걸렸습니다. 그
러다 어느덧 매일 만나러 가게 됐어요.
　미야 씨는 『루팡3세: 칼리오스트로의 성』에 착수하고 있어
서 취재를 가도 아주 냉담하게 대했습니다. 할 수 없이 걸상을
갖고 데스크 옆에 앉아버렸습니다. 미야 씨의 그 체력은 대단
했습니다. 매일 아침 9시부터 새벽 4시까지 일했는데, 쓸데없

는 말은 전혀 안 했죠. 식사도 알루미늄 도시락 통의 밥을 젓가락으로 한 쪽은 점심밥, 다른 한 쪽은 저녁밥으로 양분해 5분 만에 먹었어요. 그렇게 만났습니다. 애니메이션에는 아무런 관심도 애착도 없었는데 미야 씨와 다카하타 씨를 만나면서부터 내 생활은 확 달라졌습니다. 그때까지 여러 작가를 만났는데, 요시유키 준노스케 말고는 생각한 이미지와 달라 회사원 같았습니다. 그런데 두 사람을 보고 작가는 이런 데 오나 하고 생각했어요. 좌우지간 일만 해요. 그때 인상은 아직까지 변하지 않습니다.

26살에 대학 동급생과 결혼한 스즈키 씨는 요즘은 딸과 아들이 태어나 에비스에 68평방미터 크기의 맨션을 구입했다.

우리 시대에는 '편집자는 셋집에 산다'는 통념이 있었는데, 셋집의 집세로는 크기가 작은 집에서밖에 살지 못했죠. 그래서 어쩔 수 없이 집을 샀는데, 잡지를 만들고 있었을 때 사람들을 집에 자주 불렀어요. 이 때문에 60명이 들어갈 수 있도록 다다미 열 장짜리 방 두 개의 칸막이를 걷어치우는 등 세번 뜯어 고쳤습니다. 지금도 같은 집에 삽니다. "낡은 집이야"라고 놀림을 받을 때면 멋진 말을 떠올립니다. "일어나 앉으

면 다다미 반 장, 누우면 다다미 한 장으로 족하다"라고요(웃음).

마누라는 더 큰 집에서 살고 싶어서인지 투덜투덜 댑니다. 내가 결혼한 당시는 '가정 따위를 중시하는 녀석은 못 쓴다'는 분위기여서 결혼하고 출근한 첫날에 더 집에 돌아가지 않았어요. 도쿠마에 들어가면서부터 매일 친치로린[1]을 했어요. 급여일에는 현금으로 주는데 월급이 제로가 된 사람이 잔뜩 있습니다. 이제 와서 생각해보니 엄청나네요. 나는 100개 정도 주사위를 사 와서 1개 당 100번씩 굴리고 통계를 내서 내가 좋아하는 숫자가 나오는 주사위를 3개 골랐습니다. 죽을 각오를 했었죠. 하지만 이 덕에 『바람계곡의 나우시카』의 애니메이션화가 결정됩니다.

80년대에 들어와 사장인 도쿠마 야스요시가 활자와 영화의 미디어믹스를 말하며 "뭐든 좋으니 기획을 내라"고요. 원작이 없는 것은 안 된다고 말하는 사람이 있자, 미야 씨가 "그러면 원작을 만들어 버리죠"라면서 한 게 『나우시카』 연재. 그런데도 영화화가 너무 진척이 없어 홍보 부장을 한패로 끌어들이기로 한 것. 그는 도박을 좋아했기에 다른 동료 하나와 5만 엔

1 친치로린: 일본에서 대중적으로 하는 도박 종류. 주사위 3개로 한다.

씩 걸겠다고 하면 부담을 느끼고 힘써 줄 거라 몹쓸 생각을 했죠. 그래서 밤 10시부터 아침 6시까지 5만 엔씩 멋지게 걸었더니 홍보 부장이 그 길로 하쿠호도에 가서 영화화를 결정하고 왔습니다. 취미로 익힌 재주가 궁할 때 도움이 된 거죠.

감독을 맡을 때 미야자키 씨는 다카하타 씨가 프로듀스하길 원했다. 스즈키 씨는 대학 노트 한 권에 '내가 프로듀서로 적합하지 않은' 이유를 써온 다카하타 씨를 설득, 옆에서 프로듀서 일을 체험했다. 『바람계곡의 나우시카』를 공개한 이듬해인 85년 스튜디오 지브리 설립.

미야 씨는 두 번째는 만들고 싶지 않다고 말했습니다. 감독은 동료인 스태프들한테도 싫은 소리도 해야 하기 때문에 동료들을 잃습니다. 대가가 크죠. 나도 이벤트는 한 번으로 족하다고 생각했지만, 한 가지 해 둘 게 있었습니다. 저작권 문제. 영화가 히트하면 감독에게 돈이 돌아가도록 했습니다. 일본에도 그런 시스템을 남기면 이후 참고가 될까 해서요. 그러자 미야 씨에게 놀랄 만큼 큰돈이 들어왔습니다. 그 사람은 정직한 사람이라서 "이 돈으로 집을 지으면 안 좋게 볼 거고, 차를 사면 바보 소리를 들을 겁니다. 어쩌면 좋죠?"(웃음)라고 물었죠. 그래서 내가 "다카하타 씨가 다큐멘터리 영화를 만들고

싫어 해요"라고 말했고, 미야 씨가 돈을 내서 신문화 영화 『야나가와의 수로 이야기』를 완성했어요.

편집을 그만두고 지브리를 맡게 된 건 89년, 명실공히 프로듀서로.

미야 씨와는 매일 수다를 떨었습니다. 다카하타 씨와 함께 미야 씨가 생각한 『나우시카』의 라스트 신은 오락 작품인데도 카타르시스가 너무 없다는 의견 등을 말했죠. 그는 그때 이야기를 아직도 꺼내지 않습니다. 나를 원망하는 건 아닌지. 『모노노케 히메』 때도 미야 씨가 말한 제목이 시시해서 내가 예고편에 멋대로 '모노노케 히메'라고 넣어 버렸어요. 미야 씨는 어처구니없었는지 그 건에 대해서는 일체 입을 다물었습니다. 『센과 치히로의 행방불명』 때는 미야 씨에게 스토리를 듣고 가오나시 안으로 가기로 했어요. 나는 '괜찮겠지?' 하고 조마조마했습니다.

처음 뚜껑을 열었을 때부터 '야, 이 남자와는 궁합이 좋다'고 생각했죠. 때문에 대부분의 일은 어떻게든 될 거라고 생각합니다. 다만 항상 도박 같아서 안 되면 어쩔 수 없다고 살짝 생각은 하지만요.

만난 지 벌써 32년, 가족보다 미야 씨와 지낸 시간이 깁니

다. 자식들에게는 건강한 몸과 일할 의욕을 가진 아이로 자라 주면 고맙겠다고 생각했습니다. 다만 딸은 자기 아버지가 모두가 즐기는 일에 관여하는 걸 솔직히 기뻐하지 않았죠. 동생이 아무것도 모르고 기뻐하고 있으니 괴롭히더군요. 딸은 미야 씨에게도 한 발짝 거리를 두고 있어요. 하지만 아들에게는 같이 놀아주는 아저씨였어요. 그래서 『천공의 성 라퓨타』를 만든 사람인 줄 알았을 때 문화적 충격을 받았습니다.

값싸게 일하던 애니메이터를 사원으로 채용하고 생활을 안정시켰다. 『모노노케 히메』가 크게 히트하자, 관계자 100명에게 100만 엔씩 나눠 주었다. 현재 스튜디오 지브리에는 사설보육원이 있다. 스즈키 씨 일행이 만들어 왔던 것은 작품만이 아니다.

보육원을 만든 것은 2년 전. "미야자키 애니메이션에 인생을 바치다 보니 어느덧 독신"이라 말하는 여성이 잔뜩 있는 겁니다. 하지만 밑에 후배들은 결혼해서 아이들을 낳기 시작했어요.

그렇다면 안심하고 일할 곳이 필요하잖아요. 돈은 들겠지만 할 수 있는 데까지 해보자고 생각했죠.

사실은 2년 전 지브리 미술관에서 일하는 사람 몇 명인가

를 모두 사원으로 채용했습니다. 이런 일을 미야 씨에게 상담하면 의견이 일치합니다. 당연히 반대하는 사람도 있었지만 억지로 했습니다. "돈은 종잇조각이다"라고 말하는 것은 도쿠마 야스요시한테 배운 나의 철학. 비용절감과 명예퇴직을 하는 세상이지만, 세상에 대부분 유행하는 것과 반대로 하면 좋다고 생각하고 있어요. (대화 취재·구성 시마자키 교코)

─「신·집의 이력서」『주간 분슌』 2010년 6월 3일

수동과 소극의 인생

─ 초등학생 때 보았던 『대보살 고개』

어린 시절에 본 한 편의 영화가 인생에 큰 영향을 준 경우가 있다.

초등학교 3학년 무렵이었다고 생각한다. 아버지를 따라간 영화관에서 『대보살 고개』(우치다 도무 감독, 1957년)를 보았다. 신나는 칼싸움 영화를 기대하고 있던 나는 엄청 놀랐다.

어쨌든 이야기 처음부터 무서웠다. 대보살 고개에서 쓰쿠에 류노스케는 갑자기 아무런 죄도 없는 늙은 순례자를 시험 삼아 베어 버린다.

그리고 필살의 '소리 내지 않는 자세.' 검을 쥐고 상대가 움직일 때까지 미동하지 않는다. 하지만 상대가 쳐들어오면 류

노스케의 검은 한 번 번쩍하는 일격으로 상대를 쓰러뜨린다. 숙명적인 우쓰기 후미노조와 봉납 시합에서 난투를 벌이는 장면은 여전히 눈에 강렬히 새겨져 있다.

어렸을 때였지만 이건 심상치 않은 영화라고 생각했다. 류노스케가 고뇌에 차서 지옥을 순례하는 이야기가 내내 이어진다. 하지만 왠지 나는 그 매력에 사로잡혔다.

나카자토 가이잔의 원작을 읽은 것은 대학생이 되고나서다. 쇼와 초에 나온 『대보살 고개』를 간다의 고서점에서 발견하고 나는 욕심을 부리듯 17권까지 단숨에 읽었다.

그리고 류노스케가 사는 방식에 강렬한 인상을 받았다. 사는 목적이 없이 되는 대로 정처 없이 여행을 이어간다. 이것도 그 '수동'의 검법과 서로 통하는 부분이 있었다.

나중에 홋타 요시에의 해설을 읽고 이해를 했다. 이 수동과 소극의 자세를 기조로 한 검법을 압제에 괴로워하는 민중의 자세에 비유해 볼 수 있는데, 거기에 민중에게 사랑받는 가장 큰 이유가 있다는 것이다. 그리고 류노스케는 세상에는 거의 없다. 일본에만 있는 특이한 히어로상이란 것을 알게 되었다.

목적을 두지 않고 눈앞의 일을 꾸준히 한다. 그것이 이른바 서민이 사는 지혜다. 나는 그렇게 생각하고 수동과 소극으로 살아왔다.

그 생각과 삶의 기본이 된 것이『대보살 고개』에는 있었던 것이다.

내 몸 속에는 여전히 류노스케의 피가 흐른다.

-「독서 내가 남몰래 간직한 것」교도통신기사 2007년

지금이면 아마 비판적 시각으로

— 15살에 만난 『미야모토 무사시』

벌써 대여섯 번 읽고 있나? 요시카와 에이지의 『미야모토 무사시』. 처음 읽은 것은 1963년, 내가 중학 3학년 때였다.

우리 단카이 세대는 지금 아이들과 달라서 모두 일찍 어른이 되고 싶어 했다. 어른들의 세계를 얼핏 보기 위해 책은 괜찮은 소재였다.

특히 『무사시』는 당시 아이들에게 필독서였다. 읽어 보고 어쨌든 깜짝 놀랐다. 이 소설에서 무사시는 세 가지 신념을 갖는다. '인간은 본래부터 아무것도 가진 게 없다', '믿는 건 자신뿐', '내가 한 일에 후회하지 않는다'이다.

중학생인 내게는 그게 '인간은 뭐든지 해도 좋다'라는 식으

로 이해되었다. 사회의 도덕에 얽매지 않는 자율적인 삶이 있다는 사실을 안 것이다.

그 이후 '무사시'라는 이름이 붙은 모든 게 신경 쓰였다. 가토 다이의 영화(우치다 도무 판보다 좋아했다)를 보고, 시라토 산페이의 만화나 구와바라 다케오의 책 등을 닥치는 대로 읽었다.

대학생이 되자 이번에는 『거인의 별』이나 『내일의 죠』에 빠진다. 그리고 『쇼와 잔협전』. 호시 효마나 야부키 조, 하나다 슈지로는 일편단심 과묵하고 예의바르며 자율적으로 강한 남자다. 단카이 학생이 격하게 동경한 것은 모두 미야모토 무사시의 연장선 위에 있었다.

어른이 되어 사실 몇 번인가 『무사시』를 읽고 문득 생각했다. 선악이란 종래의 모럴과는 많이 다른 무사시의 세 가지 신념이야말로 오직 이익을 추구하는 전후의 고도경제성장을 지탱해 오지 않았나 하고.

지금의 내가 『무사시』를 영화화한다면, 꽤나 비판적인 시각을 갖지 않을까.

—「매우 좋아했다」『아사히 신문』 2007년 7월 29일

소년을 위한 노래

— 중학생 때 들은 '위를 보고 걷자'

규짱, 사카모토 규의 노래 가사에는 사랑이나 연정 등이 거의 나오지 않는다. 가사에 담긴 것은 사춘기에 있을 법한 소년 시절의 마음 번뇌나 고통으로, 연정이라도 그건 짝사랑이거나 했다. 규짱은 '기막힌 타이밍'이란 노래로 커닝을 할 때 가장 중요한 것은 타이밍이라 가르쳐 주었고, '규짱의 둠타탓타'라는 노래에서는 연정을 가르쳐 주기도 했다.

좋아하게 된 그녀는 언덕 위의 하얀 집에 사는 17살 아가씨로, 그녀가 매일 같은 시간에 개를 데리고 산보하는 것을 알고 '나'도 개를 기르고 말았다. 그리고 가볍게 인사를 나누게 되고, 어느 날 눈 딱 감고 마음을 털어놓았다. 그러자 사실은 그

녀도 '내'가 좋아하는 걸 알았다고 말한다. 그것은 마치 기분 좋아지는 한 편의 영화 같은 노래였다.

당시 나는 중학생. 다행히도 집에 페루라 불리는 개가 있었다. 그래서 즉시 노래와 똑같이 시도해 보았다. 하지만 당연히 노래처럼은 잘 되지 않았다. 그런데 규짱은 그런 때를 위해 다른 노래도 준비해 주었다. 위를 보고 걷자. 눈물이 흐르지 않도록……

규짱에 빠진 나는 규짱의 목소리까지 따라하게 되었다. 그 독특한 곡조, 그 말투. 나는 적은 용돈을 규짱의 도넛판에 쏟아붓고, 레코드가 마르고 닳도록 반복하고 또 반복해 몇 번씩 들으며 외웠다. 중학생 때 친구를 만나면 지금도 규짱 이야기로 떠들썩해진다. "그때 정말 많이 불렀지." 목소리가 쳐져 버린 지금은 그다지 잘 부르지 못하지만, 차를 운전하면서 혼자 큰 소리로 불러 보기도 한다.

왜 내가 규짱의 팬이 됐을까? 지금은 잘 안다. 한마디로 말해 그건 고도경제성장 시대에 소년이던 우리를 격려해 주었기 때문이다. 지금 돌아보면, 꽉 막힌 답답한 관리 사회 안에서 자립의 길은 막히고 아이들은 과보호로 신경쇠약에 걸리기 시작하고 있었다. 그런 시대의 시작이었다.

때문에 도쿄 올림픽 때 규짱이 머리스타일을 바꿔 '국민가

요'를 불러댈 때는 씁쓸했다. 우리는 규짱이 언제까지나 소년을 위한 노래를 계속 불러주기를 바랐다. 별 수 없는 일이었지만, 그렇다고 규짱을 좋아하는 내 마음은 흔들리지 않는다.

내 시대는 전후 혼란이 가라앉아 미국 문화가 TV 브라운관을 통해 노도처럼 밀려오고 있었다. 나도 어느샌가 미국의 팝만 듣게 되었다. 일본의 성인 가수가 부르는 거짓말 같은 사랑과 연정의 가요곡은 우리와는 인연이 없었다. 그렇다고 일본의 젊은 가수가 부르는 미국의 히트곡 번안 가요도 흥미가 생기지 않았다. 그럴 때 규짱이 '위를 보고 걷자'를 불렀다. 그게 일본 사람이 쓰고 만든 곡이란 사실을 알고 우리는 조금 기고만장해졌다. 그 노래가 바다를 건너 빌보드 1위를 차지했을 때 우리는 기뻐서 어쩔 줄 몰랐다. 1963년의 일이었다.

만약 지금의 내가 『무사시』를 영화화한다면, 아마 꽤나 비판적인 시점일 것이다.

—CD 『사카모토 규 메모리얼 베스트』 라이너 노츠 2004년

논리적 사고를 배우다

― 대학생 때 배운 『역사란 무엇인가』

이렇게 책을 읽는 방법도 있다. 18살에 상경해 지리를 전혀 모를 때 우연히 이 책을 발견하고 서양인의 사고방식을 알게 되었다. 컬처 쇼크였다. 세계에는 두 개의 사고방식이 있다. 감정과 논리다. 나는 이 책을 반복해 읽으면서 논리적인 사고를 배웠다.

이후 나는 그때그때 형편에 따라 일본과 서구로 나누어 생각하게 되었다. 어떨 때는 가토 슈이치가 가르쳐 준 일본의 특징인 '지금=여기'로, 또 어떨 때는 카의 유명한 문장 '현재와 과거의 대화' 속에서 나는 대상을 생각하는 행동을 하게 되었다.

덧붙여 나의 졸업 논문 테마는 '역사란 무엇인가'였다.

-『도서』 2008년 11월

시대의 공기를 마시면서

화려하고 도발적인 레토릭에 취하여

— 대학 시절에 자극받은 데라야마 슈지

1967년 대학에 들어간 나는 가나가와의 히요시에서 하숙했다. 근처에 작은 책방이 있어 자주 들러 책을 찾았다. 그곳에서 우연히 손에 넣은 것이 데라야마 슈지의 평론집 『시대의 사수』였다.

데라야마의 이름을 모르던 시절이다. 제목과 표지 디자인이 마음이 들어 샀다. 지금 유행하는 인터넷서점에서는 일어날 수 없는 행복한 만남이었다.

데라야마의 화려하고 도발적인 레토릭은 아주 신선했다. 그의 책을 읽을 때면 꼭 옆에 노트를 놓고 마음에 드는 구절을 베껴 적게 되었다.

그는 인용의 천재였다. '안녕만이 인생이다', '인류가 걸린 최후의 병은 희망이다'. 모든 시가 이미 나와 버린 시대의 시인으로서 인용은 정말 없으면 안 될 수법이었다.

나는 인용된 글을 보면 곧 원전을 찾게 되었다. 마르크스도, 슈펭글러도, 란포도, 토마스 만도 그런 데라야마의 글을 통해 읽었다.

올해 데라야마는 극단 '덴조사지키'를 조직해 잇달아 화제작을 발표한다. 나는 그의 시나 평론은 물론 연극, 영화, TV 다큐멘터리 등 다채로운 활동을 따라갔다.

학생 운동이 정점에 이른 69년 무렵, 데라야마는 시대의 총아가 된다. 하지만 그의 작품 속에서 학생 운동과의 연대를 느낀 적은 없었다.

당시 나는 '인간의 행복', '사회의 변혁'이란 거창한 슬로건이 분위기만으로 유통되는 데에 위화감을 갖고 있었다. 그런데 데라야마는 철저하게 개인 입장에서 말한다. 믿을 수 있다고 생각했다.

대학을 졸업한 후에도 나는 데라야마의 영향 아래 있었다. 하지만 그로부터 10년 후 데라야마를 졸업한다. 그의 레토릭은 논리적이지 않았다. 그것을 깨닫는 데 10년이 걸렸다.

그리고 나는 데라야마 슈지를 대신할 스승, 가토 슈이치의

글과 만난다.

—「매우 좋아했다」『아사히 신문』 2005년 8월 5일

이것으로 청춘은 끝났다

— 22살에 만난 요시다 다쿠로 '오늘까지 그리고 내일부터'

다른 우리 세대와 마찬가지로, 나는 중학생 때 기타를 샀고, 고등학생 때는 그게 전자기타로 바뀌면서 밴드 흉내를 내기 시작했다. 당시에는 서양 음악만 들었다.

일본 노래는 엔카도, 가요 곡도 어딘가 연극처럼 느껴졌다. 즉 우리와 관련 없는 세계가 노래로 불리고 있었던 것이다. 그럴 때 요시다 다쿠로가 등장했다.

다쿠로의 노래에는 나 자신의 심정이 가득 들어 있었다. 그는 비로소 청춘이라는 것을 노래했다. 분명 당시 젊은이는 모두 그가 부른 노랫말을 자신의 이야기라고 느꼈을 것이다. 그는 홀연히 영웅이 되었다.

모든 곡을 좋아했지만, 특히 '오늘까지 그리고 내일부터'는 심금을 울렸다. 분명 대학 4학년 때 본 영화 『여행의 무게』의 주제가였다.

가정도, 학교도 싫어진 16살 소녀가 자아를 찾으러 여행을 떠난다. 주인공인 다카하시 요코는 때묻지 않고 순진했다. 전편에 흐르는 이 노래가 귓가에서 떠나지 않았다.

"나는 오늘까지 살아 봤습니다. 때로는 누군가의 힘을 빌려. 때로는 누군가에게 매달려."

신선했다. 나는 혼자서는 살 수 없다 생각하고 있었다. 때문에 그 노랫말에 정말로 공감했다. 동료가 모여 무언가 하나를 만들어 내는 게 좋았다. 그게 청춘이라고 생각했다.

지금 영화 프로듀서를 하는 것도 많은 사람이 연관된 하나의 작품을 만드는 일이기 때문일 것이다. 지금도 떠오를 때마다 이 노래를 흥얼거린다.

다쿠로가 노래한 것은 틀림없이 진짜 청춘이었다. 하지만 그의 노래가 히트했을 때 이것으로 청춘은 끝났다고 느꼈다. 지금 돌아보면, 근대가 낳은 '청춘'이란 개념이 상품으로서 성공한 마지막 시대를 우리가 살았다는 느낌이 든다.

－「매우 좋아했다」『아사히 신문』2005년 8월 26일

문학도 영화도 약자를 위해 존재한다

— 20대 초반에 본 가와시마 유조 감독 『가에이』

가와시마 유조 감독을 좋아한다. 이렇게 말하면 보통 "『막말태양전』을 좋아하시나 보군요"라는 반응을 보이지만, 내게 가와시마 유조는 어두운 문예 작품 『여자는 두 번 산다』(도미타 쓰네오 원작)와 『가에이』(오오카 쇼헤이 원작)의 감독이다.

『가에이』는 이케우치 준코가 연기한 호스티스 요코가 자살을 결심하는 것부터 시작된다. 왜 자살해야 하는가는 시간을 거슬러 올라가 자세히 그려진다. 마지막은 처음으로 돌아가 그녀가 수면제를 먹는 것으로 끝난다.

요코는 학자(이케베 료)를 비롯해 변호사(아리시마 이치로), 방송인(다카시마 다다오), 실업가(미하시 다쓰야)와 차례로 관계

를 맺고 계속 버림받는다. 게다가 아버지처럼 좋아하는 골동품 감정가(사노 슈지)는 그녀가 대단치 않은 남자들에게 희롱당하는 모습을 지켜보지만 방관할 뿐이다. 가장 쓸데없는 게 그 남자다.

TV에서 영화를 처음 봤을 때 나는 대단한 여성 경험도 없었으면서 남자와 여자는 그런 것이라고 이해했다. 인간은 정말 구제불능인 것에 치여 산다고……. 이 영화에 등장하는 것은 대부분이 그런 어쩔 수 없는 약자다. 시대에 뒤쳐져 역행한 인간. 나는 그들에게 많이 공감하고 있었다.

우리 시대는 아직 전쟁에 끌려다녔다. 어린 시절은 모두 정말 가난했다. 그런데 고도성장에 들뜬 사람들은 점점 변해갔다. 그렇게 앞서가는 일본인의 모습에서 계속 위화감을 느꼈다. 때문에 시대의 흐름에 편승하지 못한 요코 같은 약자의 생생한 슬픔을 보면서 동경과 비슷한 추억을 갖게 되는지도 모르겠다.

일찍이 문학은 약자를 위해 존재했다. 강한 인간에게 문학 따위는 필요 없었다. 영화도 똑같았다. 그 본질은 지금 시대에도 변하지 않는다. 그런 생각으로 나는 영화를 만들고 있다.

－「매우 좋아했다」 『아사히 신문』 2005년 8월 12일

사춘기는 끝나지 않는다

— E. L. 코닉스버그 『내 안의 또 다른 나 조지』에 관하여

제대로 된 해설을 보려면 번역자인 마쓰나가 후미코 씨나 임상심리학자인 가와이 하야오 씨의 『코닉스버그 작품집 3』 (2002년)에 수록된 것을 읽기 바란다. 모두 이 작품을 생각해 보는 데에 도움을 준다. 나는 이 책의 중요한 제재인 '사춘기' 에 대한 평소 상상과 생각을 써보려 한다.

『내 안의 또 다른 나 조지』는 1970년, 미국에서 『George』라 는 제목으로 출판되었다. 주인공 소년 벤의 내면에 있는 '또 다른 나'인 조지와의 대화를 통해 누구나 경험하는 사춘기를 정면으로 마주하고 그려간 이 작품은 미국에서도 소년소녀들 의 마음을 순식간에 사로잡아 일부에서는 열광적인 팬도 생

겼다고 들었다. 마쓰나가 씨가 쓴 역자 후기에 따르면, 주인공 벤(과 조지)이 바로 자신이라 고백하는 편지가 몇 통이나 저자 앞으로 배달됐다고 한다. 일본에서는 LSD 합성 장면 등 아동 문학으로 보기에는 자극적인 내용을 포함되어 있어서인지 미국 출간으로부터 8년이나 지난 78년이 되어서야 출간되었다. 기묘한 제목에 이끌린 나는 출간되자마자 이 책을 사서 단번에 푹 빠져 읽었다. 약 30년 전인, 29살 때의 일이다.

왜 이 책에 빠져들게 됐을까? 조지의 존재가 너무 리얼하게 느껴졌기 때문이다. 이미 사회인이 되어 출판사에 근무하고 있던 내 안에도, 이름이 붙어 있지는 않았지만 늘 둥지를 틀고 있는 '또 다른 내'가 있었다.

이후 이 책을 계기로 사춘기에 대해 줄곧 생각하고 있다.

사춘기란 무엇인가?

나름대로 모범 답안을 제시하자면, '가치관이 정립되지 않은 시기'다.

아이가 처음 접하는 가치관은 '부모'일 것이다. 그 품에 안겨있는 동안에는 어떤 문제도 생기지 않는다. 하지만 부모와 다른 가치관을 가지려는 마음이 들기 시작하는 순간부터 괴로움이 시작한다. 그리고 그 괴로움이 끝날 때 '나'이자 '어른'이 된다는 식이었다.

그러나 현대가 되면서 일이 복잡해졌다. 그 괴로움이 간단하게 끝나지 않게 된 것이다. 때문에 '자아 찾기'라는 말이 유행하게 됐다. 그건 현대가 풍요로워졌다는 반증이기도 하다. 의식주를 채우기 위해 살아가던 시대가 아닌 지금, 우리에게는 '생각한다'고 하는 여유가 주어졌다. 하지만 생각한다는 것은 자아를 마주보고, 고독과 만나는 의미이기도 하다.

어떻게 이런 시대가 찾아왔는가?

징병제를 세계에서 가장 먼저 행한 것은 나폴레옹이라고 한다. 이후 세계사는 크게 변했다. 이전까지의 전쟁이 용병들, 즉 프로들의 싸움이었다면, 국민개병제가 생기면서 국민 한 사람 한 사람이 국가의 목적을 위해 싸워야만 하게 됐다. 그건 '의무와 책임'의 탄생이기도 했다. 나는 그 무렵에 자아라는 것이 태어난 것 아닌가 상상한다. 쓸데없는 생각을 할 필요가 없던 왕권신수 시대와 달리, 근대 이후 국민 국가에서 살아가는 사람들은 자아에 눈을 떠, 자기 스스로와 대화를 하지 않을 수 없게 되었다고.

사춘기란 무엇인가?

나는 의무교육의 성립도 자아의 발견과 깊은 관계가 있다고 생각한다. 이전까지 인간은 물정을 조금 알게 되자마자 작은 어른 취급을 받았다. 그러다 자아라는 개념이 발견되면서,

태어나서 어른이 되기까지 사이에 '어린이'라는 과정의 존재가 생겼다. 그리고 어른이 되어 사회에 나오기까지의 사이에는 준비 기간이 있는 편이 좋다고 해서 의무교육이란 구조가 생겨났다. 이 구조는 편리하게 여겨졌다. 예를 들면 표준적인 국어를 만들어 보급시킨 것은 근대산업의 기반이 되고, 생산성을 높인다는 점에서 국가에 도움이 됐기 때문에 순식간에 퍼졌다. 더욱이 주인공 벤처럼 능력이 있으면 연령차를 뛰어넘어 배울 수 있는 학교나, 하워드처럼 '낙오자'를 모은 학교까지도 세워졌다.

그리고 많은 아이들이 이 기간에 자아와 만나는 경험을 하게 된 것이 '사춘기'다.

사춘기란 무엇인가?

젊은 사람과 일하게 되면서 쭉 느끼는 게 있다. 사회인일 뿐인 그들이 중학생이나 고등학생처럼 어리다는 것이다. 마치 사회에 들어오면서 사춘기를 맞이하는 것처럼.

본래 10대 중반에 경험할 법한 사춘기가 성장이 늦어졌는지 어른이 되면서 찾아오고 있다. 그런 까닭에 어느 시기부터 내 일의 태반은 그들의 사춘기와 만나는 데 소비된다고 할까. 지금도 계속 되고 있다. 그리고 갑자기 깨달았다.

그들의 사춘기는 끝나지 않는다. 자신 안에 사춘기를 부둥

켜안은 채 성인으로 살고 있는 것이다.

어째서 그렇게 됐을까, 내 자신에게도 질문을 해 보고 깜짝 놀랐다.

나도 그렇지 않은가!

학창시절에 갖고 있던 모럴리즘의 의식(그렇게 말하니 졸업 논문에 '또 다른 나'에 대해서도 쓴 기억이 떠올랐다), 즉 정신적인 유예 기간을 나는 사회에 들어가면서도 계속 갖고 가고 있었다. 때문에 실제로 일을 하고 있는 나와의 사이에 큰 갭이 있었다. 그리고 환갑을 앞둔 지금도 그것을 숨긴 채 버리지 않고 있다. 때문에 이 책에 기라성처럼 나열된 말 하나 하나가 가슴을 찌르듯 와 닿는다.

초판(1978년)의 역자 후기에 마쓰나가 후미코 씨가 이런 말을 썼다.

'내 안에 지금 혼란이 일어나고 있다. 그 혼란이 설사 괴롭더라도 소중히 여기고 인내하며 극복하자고 결심할 수 있는 사람은 무리와는 다른 나만의 가치를 가질 수 있다.'

그렇다. 끝났다고 생각해도 다시 반복해 찾아오는 게 현대의 사춘기다. 특별히 젊은 사람만 갖고 있는 게 아니다. 나는 완전히 나와 관계없는 것이라 믿고 있었다. 하지만 『내 안의 또 다른 나 조지』는 10대 소년소녀가 읽고 이해할 뿐만 아니라

어른이 읽고 용기를 얻을 수 있는 책이기도 하다는 말이다.

사춘기란 무엇인가?

가도노 에이코 씨의 아동 문학 『마녀 배달부 키키』를 영화로 만들자고 했을 때 감독인 미야 씨와 나는 고민이 많았다. '이 영화의 '핵'을 어떤 걸로 할까?' 둘이서 기치조지의 찻집에서 몇 시간이나 얘기를 한 끝에 뜻밖에 『내 안의 또 다른 나 조지』를 떠올렸다. 그리고 "사춘기 아닙니까?"라고 말하자 그는 싱글벙글하며 "그렇군요"라고 답했다. 그것이 그 영화의 출발점이었다.

그때부터 미야 씨는 사춘기라는 것에 대해 생각하기 시작했다. 우선, 그는 어른와 아이의 중간지점에 있는 주인공 소녀 키키의 머리에, 커다란 리본을 달게 했다. "액세서리로서는 너무 크지 않느냐"고 지적하자, "사춘기 그녀가 자신을 지키는 상징이다"라고 말해 놀랐다.

그가 다음으로 얽매인 것은 키키가 키우는 고양이 지지의 존재다. 지지는 말하는 고양이로, 키키를 가장 잘 이해한다. 그렇다, 키키에게는 '또 다른 나'인 것이다. 나는 미야 씨에게 『내 안의 또 다른 나 조지』를 읽으라고 추천했다.

『내 안의 또 다른 나 조지』에 등장하는 설정 몇 개인가는 독자한테 과격하게 비쳐질 것이다. 하지만 현대를 사는 아이

들은 언뜻 특별히 문제없는 듯 보이지만 그 안쪽에서 힘든 싸움을 강요당하는 현실이 있다는 점을 잊으면 안 된다. 그리고 이 책이 그렇듯 우리도 그런 사람에게 성원을 보내기 위해 작품을 계속 만들고 있다.

사춘기란 무엇인가?

끝으로 나는 고백 하나를 하려 한다. 사실 오랫동안 이 책의 결말을 크게 잘못 이해하고 있었다. 나는 이야기의 마지막 부분에 조지가 돌아온 걸 계기로 벤과 조지는 결별했다고 줄곧 생각했었다. 때문에 나의 사춘기와 결별할 수 없는 내가 이 설명을 쓰는 게 적합한지 계속 고민하고 있었다. 하지만 새삼 다시 읽어보고 나는 깜짝 놀랐다.

벤은 조지를 마음 속에 품고 있는 그대로 어른이 되어 있지 않은가!

나는 내가 품고 있는 사춘기를 계속 감추어 왔다. 하지만 그럴 필요가 전혀 없었다. 그것을 깨달은 지금은 설령 혼란 속에 빠지더라도 홀가분한 마음으로 있을 수 있다.

현대는 고독과 균형을 맞추면서 살아가야 하는 시대이다. 그래서 나는 조지를 버리지 않고 잘 만나며 살아가고 싶다.

벤이 그랬듯이.

본문에 이런 구절이 있다.

'무지의 은혜를……. 무지한 부분에서 대단한 진리가 불쑥 얼굴을 내밀기도 한다. 시간과 장소에 무지를 위한 여유를 둬야만 한다.'

— 『내 안의 또 다른 나 조지』 해설 이와나미쇼넨분코 2008년

젊음은 정말로 굉장한가

— 미우라 마사시 『청춘의 종언』을 읽는다

젊다는 것은 정말 굉장한 걸까. 사실은 젊을 때부터 그게 계속 의문이었다. 단순한 얘기지만, 그러면 나이가 들수록 어떻게 될까 하는 생각이 들어서였다. 그 때문에 몸부림치듯 괴로워하며 생각하던 시기가 있었다.

그러다 어느샌가 그런 일은 죄다 잊어버리고 정신이 차리니 환갑을 코앞에 둔 할아범이 되어 있었다. 그러던 어느 날에 미우라 마사시의 『청춘의 종언』이란 책과 만났다. 그러고 보니 청춘에 대해 이것저것 생각하던 때가 있었나 하고 감회에 젖어 제목에 끌리기도 해서 바로 구입했다. 지금부터 몇 년 전의 일이다.

기억이 조금 뚜렷하지 않지만 이 책은 이렇게 시작되었다.

청춘이란 말은 처음 메이지가 되면서 만들어졌다. 청년이나 젊은이라는 말, 그 자체도 없었다. 그 말들은 모두 외래어였다 등등. 이른바 젊음이 멋지다고 하는 것은 당시 유행으로 그 이전에는 없었던 사고방식이라고 쓰여 있었다. 때문에 그 무렵 유행한 소설은 소세키까지 거론할 필요도 없이 모두 청년이 주인공이었다.

수긍할 점이 있었다. 기뻤다.

그럼 왜 그런 말이 발명되었을까. 미우라 마사시는 대담무쌍하게 추론한다. 그 발명자야말로 마르크스와 도스토옙스키, 이 위대한 두 사람이었다고. 마르크스는 알다시피 혁명으로 유명한 사람. 한편 도스토옙스키는 젊은이 특유의 고뇌를 그리고 세상의 젊은이를 미친 듯 기쁘게 하고 춤추게 한 인물. 두 사람의 사상이 합체해, 젊은이야말로 세상을 변화시킨다는 사상이 태어났다고 추론한다. 그리고 이 사상을 발판으로 세계사는 크게 다시 새로이 쓰여지고 메이지 이후 일본에도 파급됐다는 것이다.

환갑을 맞아 제대로라면 나이에 맞는 할아범이 되어 있어야 하는데, 아무리 가도 젊은 기분이 사라지지 않는다. 그리고 내게 그 편안함과 거북함이 동시에 자리하고 있다. 이 책을 읽

고 그런 내 경우를 조금 이해할 수 있을 것 같은 느낌이 들었다고 할까. 내 인생이 마르크스와 도스토예프스키라는 실제로는 확실히 책을 읽은 적도 없는 위대한 두 인물에 농락당하고 있는 걸 알고 깜짝 놀랐다.

젊다는 것은 정말로 굉장한 걸까. 젊을 때 가진 의문은 사실 본질적인 문제였다. 의문을 품은 것은 아마 18살 때쯤. 답을 얻은 게 58살쯤. 흥미롭다. 놀랍게도 40년이란 세월이 지났다. 사람은 시대의 세례 안에서밖에 살 수 없다. 그 생각을 생생히 느끼게 한 책이었다.

―『스튜디오 지브리 도서 목록』 2010년

변하는 것, 변하지 않는 것

생각한 것을 순서대로 쓴다.

'책은 지금부터'라는 제목으로 원고를 의뢰받았는데, 글이 전혀 써 지지 않는다. 흥미가 당기지 않는다. 그래서 이런저런 사람과 얘기해 봤지만 생각이 전혀 정리되지 않는다. 그뿐 아니라 어느덧 다른 얘기를 하고 있다. 어떻게 된 일인가?

그러나 논의하면서 깨달은 게 있다. 테마 뒤에서 보였다 안 보였다 하는 '출판 세계는 이제부터 어떻게 되어 갈 것이다'라는 문제의식이 내게는 명확하게 '없다'는 것이다. 아니, 대체 이 문제의식은 누구를 위한 것인가? 그리고 거기에 답은 있는가?

출판업계의 현상 등 전문적인 것은 분명 다른 사람이 언급

할 테니, 나는 자신이 끌린 책에 대해 느끼는 걸, 정리하지 않고 솔직히 쓰려고 한다.

나는 자주 책을 읽는다. 자기 전에 단 5분이라도 꼭 훑어본다. 하룻밤에 걸쳐 읽는 경우도 많다. 어느 책을 읽을까는 그날의 기분에 따른다. 하지만 여러 권의 책을 병행해 읽는 경우는 그다지 없다. 책을 구입하는 장소는 주로 서점이다. 요즘은 아마존 등 인터넷 서점이 많다. 서점이 좋았던 것도 옛날 이야기다. 지금은 들여놓은 책의 권수가 워낙 많으니 서점에서 스트레스를 받는다.

무척 갖고 싶어 사놓고도, 손도 대지 않은 책도 있다. 예를 들면 신초샤의 『신초 일본고전집성』. 이와나미쇼텐과 쇼가쿠칸의 고전전집을 비교해 봤는데, 고문이 어려운 나는 현대어 번역 부분에 익숙해 읽기 쉬운 듯했다. 읽지 않는 것에는 이유가 있는데, 노후의 즐거움으로 간직해 두고 싶기 때문이다. 얼마 전 우연히 손에 들었는데, 멈출 수가 없게 될 것 같아 황급히 책을 덮었다.

책을 읽는 목적은 젊을 때부터 바뀌지 않는다. 과장되게 말하면 살아가기 위한 힘, 즉 피와 살이 되기 위해서다. 학창시절에 탐독한 게 데라야마 슈지의 책. 매력적인 인용이 많은 것

에 이끌렸다. 데라야마가 인용하지 않았다면, 이후 몇 번씩 되풀이해 읽게 된 E. H. 카의『역사란 무엇인가』나 드 그래지어의『정치적 공동체』, 슈펭글러의『서양의 몰락』등과는 만날 수 없었을 것이다.

마음에 든 책은 몇 번씩 반복해 읽는다. 그렇게 해서 몸의 일부로 만든 뒤에 갖고 다닌다. 인터넷은 뇌나 기억의 외부장치라고 하는데, 나는 잘 이해가 가지 않는다. 그 외부 장치는 역시 살아있는 힘이 될 것인가?

책에 얽힌 것으로 가장 충격을 받은 사건은 미야 씨와 다카하타 씨와의 만남이다. 그들은 나의 몇 배나 되는 책을 읽고 있어 그 지식에 압도된다. 오기로 그들이 읽던 책을 닥치는 대로 섭렵했다. 따라붙는 데는 상당한 시간이 걸렸지만 그 과정에서 홋타 요시에 씨와 가토 슈이치 씨의 책과 만난 것은 큰 경험이었다. 고백하면 내가 지금 어떤 것을 생각하거나 떠들거나 하는 대부분은 홋타 씨와 가토 씨의 영양 아래 있다고 말해도 과언이 아니다.

무엇인가 알고 싶은 게 있을 때 맨 먼저 하는 행동은 내 책장 앞을 어정버정하는 것. 다행히 내 주위에는 많은 책이 있다. 그리고 웬만한 것은 거기에 적혀 있다. 때문에 무엇이든

한 권을 골라 처음부터 끝까지 읽는다. 직접 관계없는 내용에도 시간을 들여 읽으면 깨닫는 게 있다. 그것은 책을 읽는다는 행위가 귀찮다는 반증이기도 하다. 하지만 지식만이 아니라 조금은 고생해서 손에 넣지 않으면 익숙지 않다는 게 물건의 이치다.

누구나 다 자유롭게 편집할 수 있다는 인터넷상의 백과사전 '위키피디아'를 몇 번인가 사용해 보았다. 하지만 아무리 해도 바로 이해되지 않았다. 이 원고를 쓸 즈음에 알렉산드리아의 세계도서관이라는 것을 조사해 보려고 했는데, 도움이 되지 않아 결국 야마자키 마사카즈의『대분열의 시대』를 되풀이해 읽고 말았다. 얼마 전 스페인의 프라도 미술관에 가게 되어 사용할 때도 같았다. 프라도에서 볼 만한 그림이라면 디에고 벨라스케스의 그림인데, 미리 공부하려고 인터넷에서 어느 정도 조사한 것으로는 이해할 수가 없었다. 결국에 나는 몇 년 전에 녹화해 둔 NHK의 TV 프로그램『일요미술관』속에서 벨라스케스를 발견해, 그걸 통해 다양한 사실을 잘 알게 되었다.

그렇다, 나는 '무언가를 안다'는 것에 관심이 있어도 '무언가를 조사한다'는 것에 집착이 없는 것이다.

애플의 아이패드를 손에 쥐었을 때, 처음에 떠오른 건 데라

야마가 일찍이 말했던 '책의 표지가 철로 만들어졌다면 좋은데'라는 말이었다. 철은 극단적이라고 해도 그는 독서라는 행위에서 '고마움'이 얼마만큼 중요한지를 알고 있었던 것이다. 나도 요즘 들어와 이렇게 생각한다. 모든 책을 하드커버로 만들어 버리면 어떨까 하고.

오해받을 것 같지만, 새로 나온 책을 사거나 최신 정보 단말기에 관심이 없지는 않다. 새로운 것이 아니면 경험할 수 없는 경우도 있다. 사실 바로 얼마 전 저작권 보호기간이 지난 책을 관람할 수 있는 전자도서관 '아오조라 문고'에서 야마나카 사다오의 글이 있는 것을 알고 흥분했었다. 정말로 놀랐다. 야마나카 사다오가 쓴 글이 있는 데다 실제로 읽을 수 있다니! 가타야마 히로코의 저작도 있었다. 출판사가 활판 인쇄를 그만둔 뒤 포기한 것이 여기서는 가능하게 되어 있다.

한편 사람들이 인터넷상에서 손쉽게(때로는 무료로) 저작물을 대할 때 적정한 대가가 지불되지 않으면 걱정스런 사람이 있다. 저작권은 말할 나위도 없이 큰 발명으로, 스튜디오 지브리도 그 은혜를 톡톡히 입고 있다. 하지만 현재 쓰이는 방법에는 큰 의문도 있다. 저작권이 있는 것에 따라서 2차적, 3차적인 장사가 가능하게 되어 그 시장이 커졌지만, 동시에 우리 주위에는 본말이 전도된다고 생각될 만한 일이 몇 번씩 생기게

되었다.

언제부터 영화계는 DVD나 TV 방영을 위해 작품을 만들게 되었을까. 2차, 3차 수입을 위험 분산으로 여기는 듯한 작품을 보기 위해 사람들은 영화관에 발을 들이는 걸까. 2010년 공개된 『마루 밑 아리에티』에는 그걸 고려해 영화관에서 상영하는 것만으로 정확히 수지가 맞는 작품으로 흥행을 노렸다.

출판계에는 불안이 소용돌이치고 있다. 기술의 진보에 의해 지금까지 성립된 장사가 불가능하게 될지 모른다는 두려움을 안고 있다. 그리고 마음 한 구석에 본래 독자는 책을 종이로 읽고 싶다고 생각할 것이라 기대하는 것처럼 보인다.

전자책은 출판사에게 에도 말기에 미국의 흑선이 출현한 것과 마찬가지라 하는데, '언제나 어디서나 누구라도' 복제된 정보를 얻을 수 있게 하는 길은 구텐베르크가 활판 인쇄술을 발명한 때부터 열려 있었다. 하지만 그 기술이 과연 필요한 것인지 아닌지, 누가 알 수 있을까?

전자화로 장사를 할 수 있게 되는 사람이 나오는 상황은 특별히 출판에 국한되지 않는다. 음악은 한 발 빠르게 그 세례를 뒤집어썼고, 영화도 남의 일이 아니다. 하지만 독자가 책과 어

떻게 마주하는지는 본질적으로 변하지 않을 것이다.

잊으면 안 된다. 이미 대중소비는 극에 달했다. 그 때문에 시장이나 장사가 어떻게 될지 하는 것과 사람이 책과 어떻게 어우러져 갈지 하는 것은 애초에 다른 문제임에도 동일시되기 때문에 좋지 못하다. 적어도 나는 출판업계가 어찌될지라도 책과 만나는 방법은 변하지 않는다.

얼마 전 만화를 중심으로 책이 마구 팔리던 시대가 있었다. 잡지 부수는 계속 늘고 단행본도 날개 돋친 듯 팔렸다. 그리고 그 전에는 문예지가 그랬다. 많은 출판 관계자는 그렇게 책이 팔리고 있을 때가 '보통'이라 생각하던 때가 있다. 하지만 그건 일종의 거품으로, 본래 사람들이 읽고 싶어 하는 책의 수 등은 한정되어 있는 법. 그런데도 여전히 계속 늘어가는 책의 수. 출판업계는 벌써 몇 년이나 이상한 상황에 있다는 게 내 의견이다.

여기서 하나의 예를 제시하고 싶다. 2010년 여름, 도쿄에서 열린 '미야자키 하야오가 고른 이와나미 소년 문고 50권'을 소개하는 전람회에 사람이 1만 명 이상 몰려들었다. 자화자찬이지만 '진짜를 읽고 싶다'는 욕구는 분명히 있었다는 것을 알았고, 그 생각은 사람들 내면에서 간단히 사라지지 않는다. 그렇지 않으면 우리는 오랜 옛날에 영화 만들기를 그만 뒀을 것

이다.

책의 미래를 생각하면서 계속 머리에 떠오른 말이 있다. 그
것은 마쓰오 바쇼의 '불이유행(변하는 것과 변하지 않는 것)'이란
말. '불이不易'는 보편적인 것, 거기에 '유행流行'이란 상반된 단
어를 붙인 그의 말에 무언가 본질이 숨어 있다고 밖에 생각할
수 없다.

'책은 지금부터'의 뒤에 말을 이어보면, 냉정하게 이렇게
말하고 싶다. '적정한 규모가 된다'고. 때문에 이와나미쇼텐은
이런 책을 만들지 말고 초연히 우뚝 서 있어 줬으면 하는 게
내 진심 어린 말이다.

끝으로 만약 이 시대에 내가 학생이었다면 출판사에 들어
가고 싶을 것이다. 그도 그럴 게 지금이라면 무엇이든 만들 수
있을 것 같기 때문이다. 정말로 엄청 잘 나가는 업계에 들어가
도 재미없을 테니.

—『책은 지금부터』 아와나미신쇼 2010년

오치아이 감독은 왜 무뚝뚝한가

 사람을 평가하는 기준은 하나밖에 없다. 무엇을 했는가다. 감독으로 팀을 승리로 이끈다. 그 한 가지로 오치아이는 대단하다. 하지만 나고야에서 그의 평가는 나쁘다. 이유는 붙임성이 없어서다. 이겨도 져도 시큰둥해 있다.

 리그 제패를 달성한 기념 퍼레이드를 한 뒤, 오치아이 감독과 짧은 시간 얘기할 기회를 얻었다. 불씨는 나부터 붙였다. 아키다 출신의 사람에게 들은 이야기다.

 10월 10일 승리 인터뷰를 하다가 감독의 말투가 도중에 아키다 사투리로 바뀌었다. 여느 때 같은 눈물의 회견이다. 자신은 알고 있었을까? 오치아이 감독의 굳은 표정이 갑자기 크게 무

너졌다. TV에서 어쩌다 보인 큰 눈이 작아져 안 보이면서 '멋쩍은 웃음'을 띠었다. 그 얼굴을 보고 기뻤다. 정직한 사내다.

그리고 물었다. 왜 붙임성이 없는지. 순간 표정이 굳어졌다. 오치아이 감독은 내 눈을 가만히 바라보고 느리고 정중하게 답변해 주었다. "내 한마디에 선수는 컨디션이 무너져요" 그것만 들어도 충분했다.

이번에는 감독 쪽에서 말을 걸어왔다. 영화를 아주 좋아해서 고등학교 시절 300편은 본 것 같다고 했다.

그리고 화제를 바꾸었다. 옛날에 비해 노래가 길어지고 영화도 길어졌다. 야구 시합 시간도 너무 길다. 어떻게 생각합니까.

"나는 복잡하고 긴 영화를 좋아해요. 앞으로 어떻게 전개가 될는지 그걸 생각하면서 보는 게 아주 좋아요." 그는 자신이 생각한 것만을 솔직하게 말했다. 상대의 생각은 참작하지 않는다. 도호쿠 사람 특유의 완고함과 과묵함, 그리고 서투름과 강한 인내심이 언뜻 보였다.

헤어질 때 『위기의 주부들』이란 미국 TV 시리즈의 DVD를 보내주겠다는 약속을 했다. 복잡하고 만만찮은 스토리라서 마음에 들 거라는 느낌이 들었다.

얼마 뒤에 감사의 편지가 왔다. 편지는 인쇄된 거였지만 수신자와 날짜, 자신의 이름만은 '직접' 썼다. 한 글자씩 거칠게

쓰여 있어 그 인품이 겹쳐졌다. 나는 이전보다 한층 더 오치아이가 좋아졌다.

—「칼럼의 시간」『주니치 스포츠』 2006년 11월 29일

어머니와 아버지

지치지 않는 어머니야말로 '나고야 여자'

어머니에 대해 쓰겠다. 올 4월에 84세가 된다. 이분은 나의 어머니지만 만만치 않다.

옛날, 출판사에서 근무하던 때 이런 일이 있었다. 편집 생활도 10년이 되어 회사에서 내게 직함을 달아준다고 했다. 그걸 어머니에게 말하니, 순간 얼굴을 찌푸렸다.

"속으면 안 돼. 회사라는 곳은 사람을 치켜세워 더욱더 일을 시키려는 속셈이니. 얘야, 걱정인데, 몸이 맛 가면(나빠지면) 어쩔래? 회사에서 가장 중요한 건……, 알고 있어? 요령이야. 요령. 적당히 하는 게 좋아."

이 말 한마디가 웬일인지 내 인생을 결정지었다. 기쁜 일,

슬픈 일이 있어도 그걸 솔직히 드러내지 않는다. 내 성격은 그날을 기해 '삐딱선'을 타고 말았다.

고교생 때였다고 기억한다. 전시 중의 이야기를 어머니한테서 들은 적이 있다.

어머니가 다니던 여학교에 쇼와 천황이 행차했던 때 이야기다.

"그날 학생들이 맞이할 즈음 교장이 사전에 훈시를 했어. 무슨 일이 있어도 고개를 절대 들면 안 된다. 그런 행동을 하면 눈이 멀어 버린다고."

어쨌든 천황이 인간 선언을 하기 전 이야기니, 이해될 거다.

"그래서 어떻게 됐어요?"라고 묻자, 웃으며 이렇게 말했다. "당연히 봤지. 눈만 치켜뜨고 봤어." 이 얘기를 할 때의 어머니의 표정을 어제 일처럼 생생히 기억한다. 정말로 즐거워하는 듯한 얼굴이었다.

나는 이 사람에게 씩씩하게 키워졌다. 나이브함보다도 주저하지 않는 뻔뻔스러움을 교육받았다. 최근에 와서 이런 생각이 든다. 내 어머니야말로 전형적인 '나고야 여자'인 것이다.

이렇게 나는 그 후 강렬한 '삐딱선' 아저씨와 만나 30년을 함께 하게 된다. 미야자키 하야오다.

—「칼럼의 시간」『주니치 스포츠』 2007년 3월 14일

아버지와의 이별
참석 관계자 분들에 대한 인사

인사말

아버지에게 이어받은 것은 두 개였다.

하나는 드래건스다.

어릴 때 아버지는 주니치가 요미우리에 호되게 질 것 같다며 자주 트랜지스터 라디오를 벽에 내던졌다.

당연히, 라디오는 부서져 소리가 들리지 않게 되었다.

이튿날 아침에 진짜 새 라디오를 사러 가는 처지에 놓인다.

그런 아버지를 옆에서 보며 왜 저런 바보 같은 행동을 할까 이상하게 생각했는데,

어른이 된 지금 나는 잘 이해가 된다.

드래건스는 지금 내 몸의 일부가 되어 있다.

돌아가시기 3시간 전, 호흡 곤란으로 괴로워하고 있던 아버지에게 "오늘도 이겼어요. 올해는 반드시 승리할 거예요"라고 전하자, 힘겨운 듯한 얼굴에 살짝 미소가 떠올랐다.

그 얘기가 저승 갈 때 들고 가는 선물이 되었다.

다른 하나는 그 꼼꼼함이다.

아버지가 돌아가신 것을 어떤 사람에게 전할까 고민하다가 아버지가 남긴 검은 표지의 노트를 발견했다.

죽었을 때 누구에게 연락할지, 사망할 경우에 필요한 관청 연락처나 상속 문제 등 노트에는 모든 게 상세히 적혀 있었다.

어떤 사람에게 그 노트를 보여주자, 나와 꼭 닮지 않았느냐는 소리를 들었다.

지금까지 알지 못했는데, 그런 기질은 아버지한테 물려받은 것이었다.

──오늘 고마웠습니다.

진심으로 감사하여 한마디 올렸습니다.

2006년 8월

*　　　*　　　*

아버지가 돌아가시고 1개월 뒤 아무도 없는 나고야의 본가를 방문했다.

처음에는 천천히 물건을 정리하려고 생각했는데, 도와주는 사람이 청소하는 모습을 보고 생각이 바뀌었다.

그 사람은 망설이지 않고 아버지의 물건을 마구 버렸다.

도중에 무언가 말하려고 했지만 그만두었다.

그걸로 됐다고 내 스스로를 타일렀다.

아무튼 얼른얼른 치워 버려서 좋았다. 이건 각오의 문제다.

나중에 알게 된 건데, 내가 너무 바빠 나고야에 몇 번씩 오지 못할 테니, 시간 내에 가능한 치워 버려야겠다고 생각했단다.

그 사람 나름 걱정한 것이다.

물건을 치우면서 생각 하나가 떠올랐다.

아버지의 유산은 이 집이다. 그렇다면 남길 건 이 집일 것이다.

리폼해서 누군가에게 빌려주는 게 아버지에 대한 공양이라 생각했다.

이튿날, '벤리야[1]' 사람이 찾아와 본가에 있던 물건을 남김없이 갖고 갔다.

1 전달, 배달, 물품조달 등 잡무를 대신 맡아주는 직업.

그런 물건은 1년쯤 시간을 들여 치운다는 것도 나중에 알았다.

때문에 유품을 나눠주거나 하는 일도 1년 뒤에 하는 듯했다.

하지만 나는 이걸로 좋았다는 생각이 든다.

고故 스즈키 마사타카의 장례로 정말로 신세를 졌습니다.

진심으로 감사하다고 말하고 싶습니다.

10월 1일, 49재 법회도 순조롭게 마쳤습니다.

계명은 조쇼인야쿠코손 거사로 정했습니다.

그리고 여러분한테 받은 부의금의 일부는 유족과 상의한 결과, 국경 없는 의사회에 기부하기로 했습니다.

2006년 가을

* * *

주인을 잃은 한 채의 집을 어떻게 했을까. 우선은 물건 정리가 필요했다. 하지만 거기서 나오는 많은 쓰레기를 어떻게 할지. 그때 어떤 사람이 알려주었다. '벤리야'라는 데가 있는데, 그곳에 부탁하면 좋다고. 바로 연락하자 아저씨 두 명이 찾아와 눈 깜빡할 사이에 쓰레기를 치워 간다. 그 탁월한 솜씨가 심상치 않았다. 하지만 나고야 벤리야의 본 모습은 그 다음

에 드러났다.

그 일하는 모습에만 감탄하고 있는데, 맞은편에서 질문을 해 왔다. 이 집은 어떻게 할 건지, 남에게 빌려줄 건지, 아니면 그렇게 하지 않을 건지. 그에 따라 리폼 방식도 변한다고 말하는 것이다. 아무것도 정해지지 않고 마음 정리도 되지 않았지만 모든 걸 그 아저씨들한테 맡기기로 했다. 그 아저씨들과 얘기하고 있으니, 문득 건강하게 살고 있는 내 자신을 깨달았다.

그로부터 2개월쯤 지나 나고야의 본가는 몰라보게 깨끗해져 새 거주자를 기다리고 있다.

돌아가신 스즈키 마사타카의 상중을 맞아 연말연시 인사를 삼가 드립니다.

2006년 12월

시대의 공기를 마시면서

후기를 대신하여

편집 담당인 사카모토 준코 씨가 지금 지브리는 어떻게 돌아가는지에 대해 후기를 부탁했다. 『분게이슌주』(2011년 8월호)에 실었던 『월간 일기』를 보여주고 그중에서 뽑아달라고 했는데, 그대로 싣는 것이 좋겠다고 해서 조금 길지만 전부 싣기로 했다.

5월 19일(목)

오늘 『코쿠리코 언덕에서』의 애프터 레코딩을 마쳤다. 마지막이 나이토 다카시 씨. 영화는 나이토 씨의 목소리로 마무리된다. 이번에 인상적이었던 게 나가사와 마사미 양. 처음 목

소리를 들었을 때 (감독인 미야자키) 고로 군과 나는 뜻하지 않은 고민이 생겼다. 이미지가 맞지 않았다. 주인공 고교 2년생인 우미는 하숙집 살림을 꾸려 나간다는 설정. 연상의 하숙인들을 혼자 상대해야 하는데, 그 목소리로는 아무도 말을 들을 것 같지 않았다. 목소리가 너무 감미로웠다. "아양을 떨며 재잘거리는 식으로 말고 말해 보세요!", "점점 가라앉는데요", "괜찮으니 더 말해 보세요" 그러자 그녀가 본성을 드러냈다. 좋다. 고로 군과 얼굴을 마주보았다. 녹음이 진행되었다. 고로 군이 말을 꺼냈다. 아양을 떨지 않는 편이 매력이 있다. "우미 짱이 어떤 아가씨인지 비로소 알았습니다." 고로 군의 얼굴이 벌겋게 상기되었다. "더 무뚝뚝하게!"를 고로 군이 연발했다. 그녀의 기용은 대성공이었다.

5월 20일(금)

이와나미쇼텐의 이노우에 가즈오 씨와 사카모토 준코 씨가 방문. 올 여름에 내 책을 내준단다. 오늘의 주제는 제목을 어떻게 할까? 내용은 지금까지 내가 여기저기 산발적으로 쓴 원고를 이노우에 씨가 편집해 정리해 주었다. 대강 읽고 놀랐다. 내가 쓴 원고라 어떤 책이 될지 대충 짐작이 갈 텐데 그렇지 않았다. 점점 읽으면서 식은땀이 났다. 원고를 다른 기준으로

정리했을 뿐인데 내가 해체되어 재구성되고 있었다. 과연 이게 '편집'이란 건가. 나는 엄밀히 따지면 편집자인데, 새삼스레 편집의 심오함을 살짝 보았다. 더불어 타이틀은 『지브리의 철학 ─ 변하는 것과 변하지 않는 것』을 가제로 결정. 이노우에 씨는 『열풍에 실려』로 고집했지만 너무 멋진 제목이라 나는 일부러 사양했다.

5월 21일(토)

유일한 취미는 드래건스. 매일 밤, 일이 끝난 뒤 녹화해 둔 야구를 관전하는 게 은밀한 즐거움. 오늘밤은 세이부 전. 새벽 3시부터 보기 시작했다. 갑자기 3점을 뺏기자 기분이 우울해졌다. 빨리감기로 영상을 돌렸다. 8회 말에 5대 0, 승산은 없다. 그만 보고 잘까 하고 흐리멍덩한 눈으로 보고 있었는데, 그게 어느새 5대 4로. 무엇이 어떻게 된 걸까. 황급히 역재생, 마지막에 사에키가 역전타를 때렸다. 한 시즌에 한 번 있을까 말까 한 기적의 역전승이다. 좋아, 이걸로 올해도 우승은 주니치의 것……. 시계는 5시를 가리키고 있었다. 9시에 일어나 『코쿠리코 언덕에서』의 주제가를 부르는 데시마 아오이 양의 프로모션 비디오를 보기 위해 이미지카 스튜디오로. 좋은 느낌, 그 길로 이치가야에 있는 이모아라이자카 스튜디오로.

『코쿠리코 언덕에서』의 음악을 녹음하는데, 담당인 다케베 사토시 씨가 긴장하고 있었다. 히라하라 아야카 씨의 아버지 마코토 씨가 부는 클라리넷이 정말로 멋졌다.

5월 22일(일)

매주 일요일은 88살이 된 어머니와 절에 참배. 그럭저럭 5년 정도 이어지고 있는데, 최근 몇 번은 회사의 24살 젊은이 조 군이 함께 가 주었다. 지난주는 기시모진, 그 전에는 아사쿠사샤에 갔다. 교토대 출신인 그는 사찰연구회라는 서클에 몸담은 뒤 교토, 나라의 사찰을 모두 돌았는데, 도쿄의 사찰도 연구하고 싶은 모양이다. 오늘은 그동안과 달리 메구로에 있는 자연교육원으로. 도내에서 무사시노를 느낄 수 있는 유일한 공원이다. 여러 해를 살며 헤아릴 수 없이 긴 시간을 걸은 어머니와 걷기는 어려운 일이지만, 조 군이 말 상대가 되어 대화하면서 걷게 한다는 생각. 노인을 발견하면 스쳐 지나가며 "다이쇼 12년(1923년)생입니다"라고 상대의 허를 찌르면서 장시간 대화에 빠지는 게 어머니의 특기. 이 타이밍이 절묘하다. 대부분의 사람들이 "젊으시군요"라고 대답을 한다. 그리고 대화가 시작된다. 그 광경을 보면서 조 군이 웃고 있었다. 집에 돌아오니 미야자키 하야오 신작의 그림 콘티 일부가 완성됐

기에 대강 훑어보았다. 조 군에게도 보라고 하고 감상을 들려 달랬다. "재미있군요." 미야자키 하야오, 건재하다.

5월 23일(월)

다시 이모아라이자카로. 다케베 씨가 휴대폰 메일을 보여 주었다. 토요일에 히라하라 마코토 씨와 함께 휴대폰으로 사진을 찍었는데, 그걸 아야카 씨를 통해 다케베 씨에게 답신으로 보냈던 것이다. 이런 순간이 즐겁다. "그럼 열심히 하죠~" 라고 외치며 다케베 씨가 즉시 피아노 앞으로. 우미짱과 어머니의 감동적인 대화 장면에 피아노 소리가 울려 퍼지자, 스태프 중 한 사람이 정말로 눈물을 흘렸다. 밤에는 NHK의 아라카와 가쿠 군과 의논한 뒤 고로 군과 미야 씨(미야자키 하야오)를 주인공으로 한 『두 사람』이란 여름 프로그램을 위해 촬영을 했다. 그리고 깊은 밤, 모 신문사의 Y군이 렌가야(도쿄 안에 있는 지브리의 사무소)를 찾아왔다. 용건은 인사 문제. 현재는 신문기자를 하고 있는데, 동종업계인 TV 방송사로 이직을 고려하는 듯했다. TV 방송사로 갈 만한지, 신문에 머물러 있어야 하는지? 니코니코동화를 운영하는 가와카미 노부오 씨도 참가하여 논의에 응했다. 내 대답은 가야 한다. 다만 조건을 달았다. 일할 곳은 불러준 사람의 직속 부하가 되어야 한다

는 것. 동종업계 회사라고 해도 TV 방송과 신문은 문화가 다르다. 재미있는 인생이 시작될 거라 말했고 가와카미 씨도 대찬성. 그도 납득하고 돌아갔다.

5월 24일(화)

밤 7시 반에 시부야 요이치와 만났다. 그와는 신기한 인연이다. 처음 그를 본 것은 지금으로부터 40여 년 전의 일. 시부야에 있던 어린이 조사연구소에 가끔 그가 얼굴을 내비쳤다. 그는 당시 『록킹온』의 편집장. 나로 말하면 아르바이트 학생이었다. 그 뒤 『아니메주』를 만들고 있을 때 그가 라디오 출연을 제안했는데 바쁘다는 이유로 거절했다. 그리고 이후 만난 것은 미야자키 하야오의 취재. 나는 승낙했다. 그와 만나보고 싶었기 때문이다. 그리고 작년, 나는 록 인 재팬이 열리는 히타치나카에 있었다. 『마루 밑 아리에티』의 주제가를 부른 세실이 참가했기 때문이다. 오늘 밤의 테마는 『코쿠리코 언덕에서』. 하지만 그는 여느 때처럼 일 이야기를 좀체 하지 않았다. 그의 관심사는 왜 고로에게 다시 영화를 만들게 했는가? 그 하나뿐이었다. 그리고 화제는 모두의 친구 오시이 마모루의 이야기에 이르렀다. 일찍이 『아니메주』에 이런 코멘트를 실은 적이 있다. '세대 전체가 받는 세례라는 것이 있다.' 인상적인

말이었다. 변하지 않는다. 동석한 가와카미 씨가, 에너지 넘치는 사람이라 한 뒤에 감상을 말했다.

5월 25일(수)

　바쁜 중에 잠시 짬이 나서 오랜만에 영화를 보았다. 제목은 『한 장의 엽서』. 99살이 된 신도 가네토 감독의 인생 마지막 작품. 99살에 어떤 영화를 만들까, 관심은 그 하나였다. 이야기는 전쟁에서 모든 걸 잃은 남녀가 '한 장의 엽서'를 계기로 만나 어떻게 희망을 찾아내는가 하는 내용이었는데, 99살에 아직도 이성적일까 궁금했던 신도 가네토라는 인물에 놀랐다. 영화로서의 완성도는 낮을지도 모른다. 형편없다 말해도 될 법하다. 하지만 그런 건 아무래도 좋다. 그걸 웃도는 박력이 있었다. 마치 신도 씨가 화면에 등장해 인간은 이런 거다, 동물이다, 본래 우스꽝스런 거라고 연설하는 듯한 영화였다. 저녁 6시부터 보기 시작해서 약 2시간 남짓. 라멘을 한 그릇 뚝딱한 뒤 밤 10시부터 하쿠호도와 『코쿠리코 언덕에서』의 타이업 마케팅 미팅. 왠지 몸이 흥분되어 있었다. 사소한 게 신경 쓰이지 않았다. 끝나자 시간은 새벽 1시를 지나고 있었다.

5월 26일(목)

오늘은 CS채널 NECO의 녹화. 테마는 『코쿠리코 언덕에서』에 영향을 준 닛카쓰 청춘 영화. 평론가 사토 도시아키 씨와의 대담이었다. 영화의 홍보에 조금이나마 도움이 됐으면 싶어 출연을 결정했다. 도시아키 씨가 이번 작품의 주인공 우미와 슌이 그냥 그대로 요시나카 사유리 씨와 하마다 미쓰오에 꼭 들어맞는다고 설명하는 부분이 흥미로웠다. 확실히 그렇다. 시대 분위기는 이것만 보면 파악할 수 있다. 때문에 나는 만들기 시작할 때부터 닛카쓰의 청춘 영화 DVD를 준비실에 갖고 들어가 메인 스태프에게 참고 시사를 했는데, 그 영향이 상상 이상으로 컸던 걸 통감했다. 요시나카 사유리 씨에게 『코쿠리코 언덕에서』의 선전 부장을 맡기면 좋겠다는 아이디어가 문득 떠올랐다.

5월 27일(금)

내일은 나의 어시스턴트 잇히의 결혼식. 건배 선창을 부탁받았다. 어떤 얘기를 하면 좋을까. 문득 간토 대지진 후 아쿠타가와 류노스케가 『분슌』에 실은 글이 생각났다. 어젯밤, 『분슌』의 지진 특집을 막 읽음. 새와 인간의 이야기. 상당히 괜찮다, 도움이 될지 모른다. 지진 때문에 의식주가 어려워진 인간

은 꼼짝도 못하지만 새는 지진 등이 있었다는 사실마저 잊고 자유로이 하늘을 난다. 인간은 그렇게는 할 수 없다. 새는 현재를 살아가지만 인간은 미래와 과거에도 살지 않으면 안 된다. 인간은 거추장스런 생물이란 얘기. 신부가 새라고 하면 필시 인간이 신랑일 것이다. 그 새를 새장의 새로 할지, 아니면 먹이를 주며 길들일지, 또는 자유롭게 풀어 놔둘지? 새라고 하니 그래, 나우시카는 '조인鳥人'이었다. 잇히는 나우시카였을까? 그녀가 진짜 딸처럼 생각되었다. 신랑에게 약간의 조건을 붙일 권리가 있다. 맺음말은 내일 아침 생각하자.

5월 28일(토)

번개 소리, 빗속, 우산을 쓰고 걷는 우미와 자동차를 끄는 슌, 돌아본 순간에 우미의 대사 "마음에 들지 않으면 확실히 그렇게 말해", 슌의 대답은 "⋯⋯우리는 남매란 말이야", "어떻게 하면 좋지?" 그리고 두 사람 위에 길게 타이틀이 깔린다. 그리고 등장인물 소개, 한마디씩 대사가 있고, 광고문구가 들어간다. 예고편 연출인 이타 씨(이타가키 게이이치)가 평소처럼 동그스름한 눈으로, 장난기 어린 표정을 지으며 끄덕여 주었다. 그리고 마지막 예고편인 오프라인(가편집된 것)이 메일로 왔다. 훌륭했다. 특히 대사의 선별이 좋다. 대사의 일부를 들

는 것만으로 이야기를 예감할 수 있다. 니혼 TV의 오쿠다 세이지 씨에게 보이자 "최고네요." 내친 김에 고로 군에게도 보여주니 "감동했습니다"라고 말해 주었다. 이타 씨, 매번 감사합니다!

5월 29일(일)

결혼식 후 신부가 기르고 있는 개 파타카를 맡겼다. 종류는 미니어처 슈나우저. 이 파타카가 왠지 나와 궁합이 좋다. 이전에도 몇 차례 맡은 적이 있는데, 그때마다 행복한 기분이 들었다. 원래 나는 개를 좋아한다. 밤이 되어 잇히로부터 전화가왔다. 이제부터…… 아니, 피곤해질 테니 오늘밤은 내가 맡는다. 똥도 네 번 쌌고 먹이도 주었다. 그러니 걱정 말라. 잇히는이제 곧 잠잔다고 말하고 전화를 끊었다. 똥을 싸게 하는 데엔사실 요령이 있다. 파타카가 한군데서 우왕좌왕하기 시작하면 바로 그때다. 가만히 기다리고 있으면 움직임을 멈춘다. 여기서 서두르면 안 된다. 오로지 기다린다. 그렇다 보면 똥 눌자세를 취한다. 그리고 훌렁하고 나온다. 얼굴을 보면 만족스런 표정을 짓고 있지만 한 번으로는 끝나지 않는다. 날마다 다르지만 세 번에서 네 번은 싼다. 하지만 처음 한 번이 가장 중요하다. 특히 요즘 같은 장마철이 큰일. 빗속에서 어떻게 하면

똥을 빨리 싸게 할지. 특별한 행동을 해선 안 된다. 기다린다. 기다리면 된다. 오늘 아침, 파타카가 짖는 소리에 잠을 깼다. 기분이 좋았다. 깊이 잤다. 이것도 파타카가 옆에 있어준 덕분이라 생각한다.

5월 30일(월)

오늘은 새로 단장한 도호 스튜디오에서 소리를 체크. 이곳에서 소리 작업을 하는 것은 처음 있는 일. 일본에서 가장 최신의 기자재를 구비한 스튜디오다. 스튜디오 관계자가 인사를 하러 왔는데, 왠지 낯익은 사람이 많았다. 오래 전부터 선전부에 소속해 있으면서 모두 신세를 진 사람들이다. "좌천됐습니까?" 농담에 잠시 웃음꽃이 피었다. 그리고 『코쿠리코 언덕에서』의 대사와 효과음, 음악을 러프믹스한 걸 처음 보았다. 소리 책임자는 효과음도 담당한 가사마쓰 고지 씨. 그가 믹스한 걸 고로 군과 음악을 맡은 다케베 씨가 번갈아가며 들어야 했다. 스튜디오가 어두워졌다. 영화가 시작되었다. 감동이 배어나왔다. 다케베 씨와 처음 만난 뒤 1년이란 세월이 지나려고 한다. 가사마쓰 씨가 만든 후반 부분의 효과음을 듣는 것도 오늘이 처음. 하지만 이런 단계에서도 그림은 아직 완전히 마무리되지 않았다. 이후 엄청 발버둥 치겠지만 완성 예정

일까지는 이제 1개월도 남지 않았다.

　5월 31일(화)

　오늘 밤은 제작위원회용으로 관계자에게 나눠 줄 자료를 만드는 마지막 날. 자료라고 말하지만 엉성하지는 않다. 요즘 계속 그 작업에 매달리고 있었다. A4 사이즈로 컬러 300페이지 가까이 나올 예정. 제1장이 제작편, 2장이 선전편, 더욱이 자료도 붙는다. 담당은 프로듀서실에서 다무 진코로 불리는 다무라 지에코. 그녀의 특기는 사무 처리. 그녀에게 안성맞춤인 일이지만 어쨌든 양이 많아서 힘든 작업이다. 잇히도 군짱도 이치 군도 오늘밤은 남아서 잔업. 돌아갈 기회를 놓친 가와카미 씨도 귀가해야 하는데 못 가고 남았다. 밤 9시 지나서 초밥을 다들 함께 먹었다. 잇히의 결혼식 얘기로 잠시 휴식을 취했다. 다시 작업. 자정 전에 니혼TV의 오쿠다 씨가 찾아왔다. 완성된 원고를 훑어봐 주었다. 그를 접대할 여유가 없었다. 가와카미 씨도 요미우리 신문용 원고를 쓰고 있었다. 새벽 1시 반, 퇴근하면 어떨지 모두에게 물으니 잇히가 30분 후에 간다고 답했다. 그래서 미안했지만 먼저 퇴근한다고 말하자, 남자들의 눈이 반짝였다. 즉시 가와카미 씨가 돌아갈 준비. 오쿠다 씨도 졸린 눈을 비볐다. 결국 셋이서 먼저 가기로 했다. 내 차

를 타고 가던 도중에 가와카미 씨가 말하기 시작했다. 지브리의 여성은, 왜 이렇게들 기운이 넘치는 겁니까.

6월 1일(수)

필요가 있어서『귀를 기울이면』을 보았다. 세어 보니 16년 만이다. 보기 시작하면서 깜짝 놀랐다. 대단한 애니메이션이다. 움직임으로 성별과 대충의 연령과 성격을 알 수 있다. 주인공인 시즈쿠와 언니, 그리고 어머니와 아버지, 전부 그 느낌이 나온다. 상반신, 특히 손의 움직임에 특징이 있는데 걸으면 다른 것과 확실히 차이가 난다. 게다가 공간과 깊이가 있다. 식사를 하는 가족의 맨션 부엌방의 넓이. 좁다. 하지만 좁기 때문에 가족의 거리가 가까워진다. 맨션에서 생활하는 가족은 이런 느낌이다. 화면이 숨을 쉬고 있다. 그것들을 뒷받침하는 배경도 좋다. 여름에서 가을로. 이렇게 계절감이 배어나온다는 견본 같은 그림이다.

시즈쿠가 지큐야를 방문하는 장면에서 그녀가 계단을 달려 내려가는 부분이 있다. 그녀는 평소 익숙한 마을의 풍경이 전혀 다른 모습으로 보이자 깜짝 놀란다. 그리고 그 광경에 눈을 빼앗긴다. 하지만 마을을 바라보는 그녀의 컷은 왠지 뒤에서 비춘다. 일찍이 애니메이션에서 뒷면으로 연기한 작품이 있

었을까.

감독은 이젠 세상을 떠난 곤도 요시후미 씨. 향년 47살. 나와 동시대 사람이었다. 어떻게 이런 멋진 작품을 만들 수 있었을까. 노력도 하고 재능도 있었다. 그리고 시대와 운. 이에 비해 현재의 지브리는 어떤가. 『코쿠리코 언덕에서』의 제작 막바지 때 전편을 보는 건 정말로 벅찬 작업이었지만, 보고 좋았다. 스튜디오로 돌아와 나는 즉시 미야 씨의 데스크로 찾아갔다. 심상치 않은 모습에 미야 씨가 무슨 일이냐며 물었다. 약간 자초지종을 말하자 한숨을 쉬었다. 그 후 내가 내 데스크로 돌아와 일을 하고 있는데, 대뜸 미야 씨가 나타났다. 그리곤 좀 전의 대화를 계속 이어갔는데······.

6월 2일(목)

현대는 남의 시선을 신경 쓰는 사람이 많아진다고 한다. 나 자신은 어떤지 걱정이 되어 깊은 밤, 찾아온 요미우리 신문의 요닷치에게 물어보니 "스즈키 씨는 그렇지 않다"고 말했다. 옛날 사람은 남의 눈을 신경 쓰지 않는 걸까. 가와카미 씨가 재미있는 말을 했다. "고로 씨는 거울에 비친 자신의 눈을 신경 쓰고 있어요." 의미는 잘 모르겠지만 왠지 시적인 표현을 한 것 같아 감탄했다. 가와카미 씨가 돌아간 뒤, 요닷치가

연애 상담을 해 와서 응해 주었다. 24살의 조 군도 동석했다. "메일은 보내고 있어요, 그녀에게. 답장도 오고요. 슬슬 어딘가 함께 놀러가자고 말하려는 참인데요", "얼른 해. 세월은 기다려주지 않아." 계속 퇴짜를 맞고 현재 36살 독신인 요닷치에게 봄은 영원히 오지는 않는 걸까?

6월 3일(금)

밤, 이미지카에서 『코쿠리코 언덕에서』의 예고편 편집. 직전에 이번 타이업 회사인 KDDI의 우메미야 도시타케 씨 일행과 협의를 하면서 함께 보았다. 시간은 밤 7시 반. 배가 고팠다. 어떻게 할까 고민하다가 아메미야 씨 일행에게 식사를 하자고 권했다. 타이업 회사 사람과 식사를 하는 것은 좀처럼 없는 경우. 첫 번째 『포뇨』의 노래를 부른 하쿠호도의 담당 후지마키 나오야 씨는 알면서도 모른 체함. 클라이언트를 맨 먼저 배려하는 게 대리점 사람의 역할이라 생각하지만, 후지마키 씨는 괘념치 않았다. 식사하러 간다면 나도 함께. 무얼 생각하고 있을까. 히로오에 있는 오코노미야키 집으로. 이야깃거리는 후지마키밖에 없었다. 샐러리맨이란 건 무엇일까? KDDI의 담당자 오카베 씨가 후지마키 씨의, 샐러리맨으로서는 있어선 안 될 이야기를 들으며, 즐겁게 맥주를 비웠다. 첫

협의에서 내가 KDDI, 즉 au의 사람들을 상대로 이런 카피를 제안했다. 휴대폰이 없는 시대, 모두 행복했었다. 맨 먼저 좋다고 반응한 게 후지마키 씨. KDDI의 사람들은 얼굴이 어두워져 있었다. 그 얘기를 다시 말하자 모두 아주 기뻐했다. 후지마키 씨는 변함없이 그 카피가 좋았다고 되풀이했다. 그러는 동안 하쿠호도의 영업 담당 와타나베 군은 얼굴이 굳어 보였다. 요즘 너무 바빠서 제대로 식사도 하지 못한 모양. 후지마키 씨에 감화되어 그를 본받고 싶다는 표정으로 미소를 지었다. 렌가야를 나와 집으로 돌아가니 이번에는 니혼 TV의 특별방송팀이 기다리고 있었다.

6월 4일(토)

요 2년 동안에 지브리는 미야 씨의 방침에 따라 애니메이터를 32명이나 대량 채용했다. 매년 적은 인원을 채용해도 그다지 인재가 나오지 않는데, 동급생이 많으면 한 명 정도는 대단한 놈이 나올지 모른다는 판단에서였다. 그 신인들의 활용을 위해 『포뇨』 때 세 명뿐이던 제작은 8인 체제가 되었다. 그리고 다른 부서에도 언제부터인가 사람이 늘었다. 물건과 일에는 반드시 양면성이 있다. 좋은 것이 있으면 나쁜 것도 있게 마련. 각각의 부서에 인원수가 많아지자 정체가 생겼다. 이

후 어떻게 가야 할지, 디즈니의 쓰카고시 다카유키 씨에게 상
담을 요청했다. 이럴 때 쓰카고시 씨는 효과적인 조언을 해 준
다. 하지만 이 문제만은 어려운 문제라고 말하는 것이었다. 저
녁 식사는 메구로에 있는 돈가스 돈키. 니혼TV의 오쿠다 씨
가 엄청 좋아한다. 모두 돈가스를 맛있게 먹었다. 쓰카고시 씨
와 오쿠다 씨는 평소 채소를 잘 먹지 않는데 그걸 보충하려는
듯 양배추를 세 차례나 더 시켰다.

6월 5일(일)

딸과 대화하는 건 반년 만인 듯하다. 작년 가을에 결혼했는
데, 정말 경사스런 소식. 기쁘시겠다는 말을 들었지만 복잡한
마음이 들었다. 손자가 태어나는 건 기쁘지만, 할아범이 되는
건 싫었다. 밤, 딸이 어머니에게도 그 얘기를 했다. "증손자예
요, 할머니." 어머니는 오래 살아서 좋다고 기뻐했다. 그러고
보니 낮 동안 지브리 출판부의 다이 유카리 씨의 우에노 집을
출판부의 조 군과 어머니 세 사람이서 찾아갔다. 그때 유카리
씨가 어머니의 얼굴을 보면서 딸인 아사미와 닮았다고 말한
게 인상적이었다. 오늘은 우에노에 있는, 교토의 기요미즈데
라를 모방했다는 간에이지에서 산보를 했다.

6월 6일(월)

처음부터 가가미 사치코 씨였다. 그녀의 목소리로 낭독만 하면 완성된다. 그런 생각으로 예고편의 구성을 생각했다. 반대로 말하면 그녀에게 거절당하면 구성을 바꿀 필요가 있었다. 다행히 맡아주어 오늘밤이 그 녹음 날이었다. "감정을 누르면서 읽을까요, 보통으로 읽을까요?" 부스에 있는 그녀가 연달아 질문을 던졌다. "양쪽 다 해 주실 수 있겠습니까?" '사람은 언제나 모순 속에 살고 있다. 인간에 대한 절망과 신뢰, 그 좁은 사이로 사람은 살고 있다.' 이 카피를 생각했을 때부터 가가미 사치코 씨의 낭독이 머리에 있었다. 다른 사람으론 완성되지 않는다. "소름이 돋았다"고 엔지니어가 엉겁결에 말했다. 그곳에 있던 관계자 전원이 끄덕였다. 우지이에 세이이치로 씨에 관해 내가 쓴 원고를 그녀에게 읽어 달라고 부탁했다. 그걸 내 라디오 프로그램 '지브리 땀범벅'에서 방송하면 어떨까 하고 내 어시스턴트 시라키 씨가 말을 꺼냈다. 시라키 씨는 일류를 좋아한다. 그녀의 조언이 계기가 되어 이번에 이런 사치스런 예고편을 만들게 되었다. 시라키 씨, 정말로 고마워요. 덧붙여 오늘 마지막 러시(그림)가 끝났다.

6월 7일(화)

영화를 본 감상을 이시다 유리코 씨에게 써 달라고 부탁했다. 이를 위해 렌가야에서 『코쿠리코 언덕에서』의 전편을 봐 주었다. 내친 김에 라디오 녹음도 해 버렸다. 끝까지 보고 난 직후의 감상이 "마음이 깨끗해졌습니다"였다. "왜 그렇죠"라고 녹음이 시작됐는데, 어느샌가 화제는 『모노노케 히메』로. 기자 발표회 당일, 단상에서 그녀가 이렇게 발언했다. "저, 아마 이젠 그만 맡아야 될 듯합니다." 고민하는 그녀에게 단상에서 모든 걸 말해 버리면 어떨까 조언한 게 나였다. 황급히 미야 씨가 부정을 했다. "산은 그녀에게 끝까지 연기해 달라고 부탁했습니다." 기자들은 농담으로 받아들였다고 생각하지만, 사실은 심각한 얘기였다. 어느 장면에서 아무리 해도 녹음이 잘 되지 않았다. 그러는 가운데 열린 기자 회견이었다. 나는 그녀와 둘이서 만나 상담을 한 뒤, 그녀의 차를 타고 지브리에 가서 미야 씨와 얘기하고 납득을 했다. 계산해 보니, 그로부터 14년이란 세월이 흘렀다. 작년 일이었다. 야마다 요지 감독 작품 『남동생』을 보고 그녀의 연기에 감탄했다. 호스피스로 일하는 그녀의 연기가 정말 자연스러웠다. 이번 『코쿠리코 언덕에서』에선 하숙인 중 한 명인 기타미 씨 역을 맡고 있다.

6월 8일(수)

아오이 양이 등장하는 KDDI의 타이업 스폿의 가편집이 끝났다. 영상은 노래를 부르는 아오이 양부터 시작된다. 두 타입으로 예인선 편과 야마테 편. 모두 요코하마가 무대다. 디렉션은 하야카와 가즈요시 씨. 카피가 이와사키 슌이치 씨. 나는 알지 못했지만, 두 사람 다 CM 세계의 대거장이란다. 덧붙여 하야카와 씨는 내 친구인 닌텐도의 미야모토 시게루 씨와 대학에서 동급생이었던 것 같다. 영상은 훌륭하다. 하야카와 씨한테서 간절한 요청이 있었다. "이 영상에 입히는 노래를 아카펠라로 시작하고 싶어요." 그러는 편이 좋다. 보통 원곡을 쓰고 싶지 않기에 그런 요청은 거절하는데, 이번만은 특별. 보는 측의 집중도가 올라간다. 이 영상은 7월 2일부터 나간다.

6월 9일(목)

히로코지 씨는 코쿠리코장의 하숙인 가운데 한 사람. 모 미술 대학 3년생으로 가난한 미술학도라는 설정이다. 키가 크고 팔다리가 호리호리하게 긴 미인인데, 말라깽이 대식가로 몸치장에는 무관심. 스케치를 하기 위해 매일 아침 일찍 일어나 2층 창에서 바다를 바라본다. 그 때문에 매일 아침 슌이 탄 예인선이 우미가 계양하는 깃발에 회답기를 올리는 걸 알고 있

다. 영화의 마지막에 그 유화가 완성된다. 그건 영화의 엔딩을 장식한다. 그린 것은 미술부의 다케짱으로 불리는 다케시게 군. 다케짱은 이번에 중간부터 참여했지만, 그의 존재가 지브리에서는 크다. 영화의 품격은 미술이 결정하기 때문이다. 덧붙여 이 그림, 미야자키 하야오의 아이디어로 이탈리아 미래파 화가 보초니의 그림을 참고했다. 이런 그림을 들고 나온 미야 씨에게는 언제나 감탄한다.

6월 10일(금)

늦은 밤까지 회의. PWJ(피스 윈즈 재팬)의 요청으로『코쿠리코 언덕에서』를 지진 피해 지역에서 상영하기로 결정했다. 목적지는 게센누마와 리쿠젠타카타. 게센누마는 꼭 가고 싶었다. 왜냐하면 그곳은『아니메주』의 초대 편집장 오가타 히데오의 고향이었기 때문에. 이 사람에게는 많은 신세를 졌었다. 이 사람이 없었다면 현재의 지브리도 없고 미야자키 하야오도 탄생하지 않았다. 내 인생을 결정한 사람이기 때문이다. 딱 한 번 미야자키와 함께 이 지역을 방문한 적이 있다. 명목은『붉은 돼지』의 홍보 캠페인. 하지만 게센누마에는 영화관이 없었다. 그런데도 나도 미야자키 하야오도 선전에 한창 바쁠 때 오가타 씨의 부탁으로 이 지역을 방문했다. 현지에서 대

환영, 어쨌든 CATV가 생중계할 정도로 환영을 받았는데, 미야 씨에게 질문한 내용은 오가타 씨에 관해 물은 한마디가 전부였다. 미야 씨가 싫은 표정 하나 없이 정중하게 대답한 기억이 난다. 살아있으면 올해 80살이 된다. 그리고 리쿠젠타카타에 대해선 아무것도 모르는 수준이었지만, PWJ의 오니시 겐스케 군과 구니타 히로시 씨가 와 달라고 말하면 우리는 간다고 생각했다. 지진 피해 지역에서 열심히 활동하는 그들에게 머리가 숙여진다. 『에바』의 안노 히데아키와 니혼TV의 오쿠다 씨, 가와카미 씨가 동행했다. 중요한 것은 딱 하나. 오쿠다 씨가 말을 꺼냈다. 이번 도호쿠행을 영화 홍보에 이용하지 않을 것. 이건 꼭 지켜야 한다.

6월 11일(토)

어제 지브리에서 하라 미에코 씨와 신문 광고 회의를 가졌다. 그녀와의 만남은 27년 된다. 시간 여유가 없을 때 그녀라면 어쨌든 해 줄 거다. 우리와 호흡을 맞추면서. 그렇게 생각하고 나섰는데, 어라, 아직 만들어져 있지 않았다. 어째서? 사용할 그림은 정해져 있고 홍보 문안집도 건넸기에 이후로는 완성한 걸 체크만 하면 된다. 그렇게 기대하고 있었는데~. 그녀를 쏘아보자 그녀가 반대로 노려보았다. 그치만 아무것도

말해주지 않았으면서. 그야 그렇지만 알아줬으면 했다. 시간이 없으니까. 이렇게, 이렇게 해 달라고 말해 버린 뒤 그곳을 나왔다. 그런데 오늘 되니 걱정이다. 역시 다른 생각이 든다. 걱정스럽다. 하라 씨. 미안했습니다. 다음 주 초에 한 번 더 확실하게 회의를 하죠.

6월 12일(일)

오늘은 소리의 파이널믹스를 할 예정이었지만 중지. 천천히 하면 된다. 이득 본 기분이다. 그러자 마음이 바빠졌다. 이것도 저것도 하고 싶었다. 전에도 늘 어머니와 하던 사찰 참배는 센가쿠지. 오이시 구라노스케의 묘에 참배했다. 그 후 나카메구로에 있는 청바지 숍에서 바지를 구입했다. 이걸로 올해 여름도 어떻게든 때울 것 같다. 배가 나와서 큰 사이즈로 샀다. 그 후 오늘밤 라디오 방송 체크. 이걸 매주 오후에 한다. 수정이 있으면 디렉터인 핫토리 야스히로 씨에게 연락해 수정해야 한다. 이번 주는 원작과 각본 집을 출판해 준 가도카와 팀의 이야기. 일찍이 도쿠마쇼텐 시대에 부하였던 고바야시가 지금은 가도카와의 편집국장이 되어 있다. 옛날이야기로 꽃을 피웠다. 이 녀석이 만화판 『바람계곡의 나우시카』를 담당했었다. 녀석은 떠들게 하면 재미있다. 정말 맛깔스럽다. 핫

토리 씨의 편집도 훌륭하다. 옛날에 함께 일한 동료와 다시 한 번 일을 하게 됐는데, 그게 어떤 건지가 주제였다. 핫토리 씨라는 사람, 묘하다. 내 멋대로 하는 모든 걸 받아준다. 매주 수고가 많습니다.

6월 13일(월)

아침부터 도호 스튜디오로. 말 그대로 파이널믹스. 오늘 체크가 마지막이다. 전부 들었다. 문제는 없다. 이걸로 모든 작업이 완료. 다음은 21일에 나오는 제로 호(최초의 필름)를 기다릴 뿐. 오후 스튜디오로 돌아와 미야 씨에게 보고. 미야 씨는 23일 초호를 볼 예정. 그 장소에는 『코쿠리코 언덕에서』에 관련한 모든 스태프가 함께 자리한다. 엔드 마크 뒤에 미야 씨가 뭐라고 말할까? 스태프 전원이 긴장하는 순간이다. 그런 걸 생각하면서 스튜디오로 차를 몰았다. 작년의 『마루 밑 아리에티』는 내용과 흥행 모두 큰 평가를 얻었다. 스튜디오도 세상도 이번 작품을 『아리에티』와 분명 비교할 것이다. 그게 『코쿠리코 언덕에서』의 테마였다. 내가 생각해도 내용과 흥행 모두 『아리에티』에 지면 안 된다. 그걸 버팀목으로 여기까지 왔다. 그래서 어느 때보다 더 내용에 깊이 관여했고 지금까지 했던 이상으로 선전에도 힘을 쏟았다. 고로 군은 오늘도 평소 마

음가짐으로 있었다. 이후에는 판결을 기다리는 피고의 기분
이 들 것이다.

* * *

이 책 제목을 정할 때 다양한 사람의 도움을 받았다.

처음에 이 책의 기획자, 이와나미의 이노우에 가즈오 씨의
안은 『열풍에 실려』였다. 밥 딜런의 노래 '바람에 실려'의 패
러디다. 70년대 냄새가 난다. 그걸 알고 하쿠호도, 아니 『포
뇨』의 노래를 불러준 후지마키 나오야 씨가 반대했다. "그러
면 팔리지 않는다, 읽고 싶은 마음이 들지 않는다." 그의 어시
스턴트 호소타니 마도카 군의 의견도 같았다. 그때 문득 후지
마키 씨가 철학 어쩌구 하고 말했다. 그곳에 있던 모든 사람
사이로 잠시 긴장이 흘렀다. 이럴 때 나는 언제나 붓펜을 쥔
다. 그리고 써 보았다. 『지브리의 철학 ——변하는 것과 변하
지 않는 것』. 그곳의 분위기를 깬 게 지브리 출판부의 다이 유
카리 씨. "과장이 지나쳐요." 편집 담당인 사카모토 씨가 입을
열었다. "좋을지도 모릅니다." 근거는 철학의 의미가 이전과는
다르다는 것. 현재로 보면 삶이란 정도의 의미라고 설명해 주
었다. 이노우에 씨가 모두의 안색을 살핀다. 그리고 마음속으

로 투덜거리고 있었다. 『열풍에 실려』는 좋은 제목이라고 생각했는데. 지브리 프로듀서실의 다무친도 『지브리의 철학』이면 읽고 싶어진다는 의견을 내놓았다. 나의 어시스턴트인 시라키 노부코는 긴장한 얼굴로 금방 쓴 글씨를 쳐다보고 있었다.

그러나 이야기는 여기서 끝나지 않았다. 드왕고의 가와카미 노부오 씨가 다른 의견을 내놓았다. 그 제목은 『내려다보는 시선』이다. 잘난 체한다고 말하는 건가. 며칠 뒤 그가 '의'를 빼면 어떨까 하는 대안을 내놓았다. 즉 『지브리 철학』. 부제는 스즈키 도시오 최초의 유언. 다이 씨가 엄청 반대했다.

"지브리의 철학이 잘난 체하는 것 같다면, 지브리 철학은 진지함이 느껴지지 않아요. 뭐랄까 왠지 이 책이 웃음과 함께 받아들여지는 느낌. 가볍고 현대적이랄까……."

이 책의 출간에 관해서인데, 원래는 올해 정월부터 시작되었다. 처음에 얘기를 꺼낸 사람은 모리 유키 씨였다. 오시이 마모루가 감독한 『진·여입식사열전』의 프로듀서로, 내가 내레이션을 맡으면서 친해졌다. 그가 DVD의 기획 판매 회사에서 어느 출판사로 옮기고 그 인사차 보게 되었다.

여러 대화를 하다가 이제까지 내가 여기저기에 마구 써 놓은 글을 정리해 한 권의 책으로 만들면 어떨까 하는 얘기가

나왔다. 원고를 찾을 수 없다거나 어디에 썼는지 모르는 일들이 내게는 일상다반사. 잘 잃어버리고 무엇을 어디에 뒀는지 금세 잊어버린다. 그래서 이때 데이터베이스처럼 한 권의 책이 있으면 더할 나위 없이 편리할 것이란 얘기였다. 그 제안에 나는 진심으로 기뻤다. 그래서 잊지 않고 있다가 이 얘기를 다이 씨에게 하자 갑자기 화를 냈다.

"이와나미의 이노우에 씨랑 한 이야기는 어쩌구요?"

아차, 또다. 잊고 있었다.

이노우에 씨는 이와나미신쇼 편집부의 후루카와 요시코 씨와 함께 『일도락』을 편집, 출판해 준 사람이다. 이노우에 씨는 이후에도 줄곧 만나면서 일이 있을 때마다 다음은 어떻게 할까요 물어보며 늘 싱글벙글한 얼굴로 대화를 했었다. 하지만 그 얘기가 조금씩 흐지부지 되면서 내 멋대로 완전히 없었던 것처럼 생각하고 있었다. 하지만 다이 씨의 의견은 달랐다. 이노우에 씨는 계속 생각하고 있다며 무서운 표정으로 나무랐다. 그녀와는 도쿠마쇼텐에서 자리를 나란히 쓴 이래 35년 동안 함께 지내 온 사이다. 무시할 수 없었다. 다이 씨한테 이노우에 씨에게 연락해 달라고 해서 그의 얘기가 진심이 아

1 한국어판 제목은 스튜디오 지브리의 현장스토리

니면 모리 씨의 데이터베이스 안을 받기로 정했다. 그런데 정말 이노우에 씨는 단념하고 있지 않았다. 결국 모리 씨에게 사정을 말해 사과하고 양해를 구한 뒤 모든 걸 이노우에 씨에게 맡기게 되었다.

결과는 '일기'에 쓴 그대로 되었다.

내 생각에 데이터베이스는 나를 위한 책이었다. 하지만 이노우에 씨의 편집판은 독자를 위한 책이었다. 어떤 책인가 하면, 읽고 있으면 나와 지브리가 백일하에 남김없이 드러나는 녀석이었다. 과연 이노우에 씨가 독자의 호기심에 답하는 팔릴 것 같은 책으로 만들었다. 나도 한때는 편집자였기에, 새삼스레 편집의 심오함을 잠시 볼 수 있었다. 읽는 사람을 생각해 책을 만든다는 당연한 걸 나는 잊고 있었다.

표지 디자인은 요즘 내가 계속 신세를 지는 하쿠호도의 고마쓰 도시히로 군이 맡아주었다. 평소처럼 멋진 디자인이다.

내가 말한 걸 정리하게 하면 천하일품, 그게 요미우리 신문 요다시 겐이치 군의 특기다. 이번에 수록한 원고 가운데도 그의 힘을 빌린 게 조금 섞여 있다.

원고를 정리해 준 건 시라키 노부코 씨.

교정을 도와준 게 지브리의 사토 조 군과 이토 아야코 씨.

그리고 띠지의 글을 써 준 가와카미 씨, 새삼스레 고맙다.

한 권의 책은 이렇게 태어났다. 여기에 쓰지 않은 협력자가 훨씬 많이 있다. 물론 내가 모르는 곳에도. 고백하는데, 나는 언제나 여러 사람에게 폐를 끼치고 있다(이 후기에서조차……).

끝으로 이 책 말인데, 원고를 묘하게 배열했지만 어디서부터 읽어도 문제가 없다.

2011년 여름
스즈키 도시오

지브리의 철학

『지브리의 철학』이라는 책의 제목을 정할 때의 에피소드가 책 말미에 소개되어있다. 책을 기획, 편집한 담당자가 제안한 제목은 '열풍에 실려'였다. 열풍이란 지브리(북아프리카에서 부는 열풍 기블리ghibli를 미야자키 감독이 잘못 읽은 것)이고, '실려'란 말은 '바람에 실려'라는 밥 딜런 노래 제목을 따왔다. 회의자리에서 '열풍에 실려'는 "읽고 싶은 마음이 들지 않는" 제목이라는 지적이 나왔다. 새로운 제목 논의 중에 나온 '철학'이라는 단어를 스즈키 도시오가 붓펜으로 쓴 제목이 『지브리의 철학 – 변하는 것과 변하지 않는 것』이다.

『지브리의 철학』은 지브리의 대표이사이자 프로듀서로, 기

획부터 시작해 제작과 마케팅을 지휘한 스즈키 도시오의 글을 통해 지브리라는 스튜디오가 굴러가는 원칙, 즉 지브리의 철학을 들려준다.

가장 놀랍고 흥미로운 대목은 지브리 작품의 시나리오가 탄생하는 과정이다. 스즈키 도시오는 『마루 밑 아리에티』와 『코쿠리코 언덕에서』 등 다른 지브리 작품의 시나리오는 어떻게 나왔는지 자세히 설명해 준다. 미야자키 하야오가 기승전결을 화이트보드에 그리고, 거기에 떠오르는 여러 설정을 덧붙이고, 여러 생각을 이리저리 부풀리면서 차례차례 이야기로 엮으면 시나리오 작가 니와 게이코가 하룻밤 만에 원고로 정리한다. 이런 과정을 반복하여 시나리오가 완성된다. 영화감독 야마다 요지는 이런 미야자키 하야오의 작업방식에 대해 "점점 증축한 부분이 늘어가는 일본의 건축과 비슷하다. 서양 사람에겐 없는 발상"이라 설명한다.

저자는 서양에서 건물을 지을 때, 전체를 만들고 나서 부분으로 가는데 비해, 일본에서는 건물을 지을 때는 "기둥을 어떻게 할까 생각한 다음, 그 기둥에 맞는 상판을 찾는다. 그렇게 방 하나가 완성되면 비로소 옆방을 생각한다"고 말한다. 이건 시나리오에만 해당하는 이야기가 아니다. 미야자키 하야오는 상상력이 풍부한데다 구체적, 현실적인 사람이라 언

제나 자신이 그 장소에 가면 어떻게 보일지 생각한 후에 그림을 그린다.

시나리오를 만들고, 그림을 그리고, 모든 걸 종합해 애니메이션을 만들어가는 방법에 있어 '중심부터 시작해 무언가를 덧붙여 가며 전체를 완성시킨다는 말'이다. 마치 『하울의 움직이는 성』에 나오는 '성'처럼. 대포에 오두막, 발코니, 입에 혀에 다리에 온갖 요소들이 덧붙여지자 움직이는 성이 된다. 이런 특유의 방식을 지탱하며, 극장용 애니메이션을 만들 수 있도록 도운 이가 프로듀서 스즈키 도시오다.

지브리 애니메이션의 프로듀서이며, 지브리 대표라면 경영적 능력이 뛰어난 사람이라 생각하기 쉽다. 하지만 스즈키 도시오는 인문학적 지식이 풍부한 또 다른 예술가다.

『지브리의 철학』서문인 '아란 섬 여행'은 수필과 시의 중간쯤 되는 느낌이다. 글을 읽어 가면 자연스럽게 두 40대 일본 남자가 파도가 밀려오는 거대한 바위섬에서 백야의 하늘을 바라보는 모습이 그려진다. 이 짧은 수필에서 스즈키 도시오는 미야자키 하야오의 민감한 감수성과 창작방법을 에피소드 하나로 설명한다. 한밤중 미야자키 하야오가 자다가 일어나 스즈키 도시오에게 "누가 있어요. 느껴지지 않습니까?"라

는 질문을 한다. 스즈키 도시오는 느끼지 못했던 감각이다. 많은 시간이 지난 후 그들이 머문 아란 섬의 민박집은 『마녀 배달부 키키』에서 키키가 지지 봉제인형을 배달한 집이 된다. 일상의 경험이 작품 안으로 들어오는 사례이자, 잘 구성된 한 편의 광고 영상을 보는 느낌이다.

스즈키 도시오는 문학을 전공했고, 오랜 편집자 생활을 거쳤다. 지브리로 완전 이직한 후에는 『추억은 방울방울』(1991)에서 『붉은 거북』(2017)에 이르는 모든 지브리 애니메이션의 프로듀서를 맡아 작품의 기획, 제작, 마케팅을 지휘했다. 지브리 애니메이션을 이야기하려면 미야자키 하야오, 다카하타 이사오와 함께 반드시 스즈키 도시오를 언급해야 할 정도이다.

스즈키 도시오의 필력은 제작 현장의 이야기들을 현장감 있게 들려준다. 특히 프로듀서로서의 발언 내용을 그대로 재현한 부분은 마치 명작이 만들어지는 현장의 느낌을 그대로 살려놓은 듯 매력적이다. 작품발표 기자회견 후 보도현황, 취재의뢰 수가 줄어든 이유를 날카롭게 분석하며, 당시의 경쟁자 디즈니 애니메이션의 성공 포인트를 짚어간다. 그리고 스스로 지브리 작품의 성공과 실패를 돌아보며, "지브리 작품의 최대 매력은 발표하는 작품이 언제나 신선하고 의표를 찌르는 데 있었다"고 평가한다. 정제된 문장은 아니지만, 현장감만

은 충분하다.

작품의 탄생비화도 흥미롭다. 『폼포코 너구리 대작전』(1994)의 경우 일본인들에게 친숙한 너구리를 소재로 한 애니메이션을 만들자는 발상에서 시작해, 스기우라 시게루의 1955년도 작품인 『팔백팔 너구리』로 튀었다가, 도쿄 1기 신도시 개발 당시 개발된 타마시의 개발을 둘러싼 헤이세이 시대의 너구리 이야기로 안착한다.

미야자키 하야오가 통찰한 '불안과 노이로제의 시대'인 현대에는 안심을 원하게 되고, 『벼랑 위의 포뇨』(2008)에 나오는, 큰 입을 벌려 좋아하는 햄을 덥석 물고, "포뇨, 소스케 좋아!"라고 소리치는 포뇨를 보며 "의문을 품지 않을뿐더러 속내를 읽지도 않는" 그런 안심을 느끼게 된다고 설명한다.

『마루 밑 아리에티』(2010)에서 지브리 출신 애니메이터 요네바야시 히로마사가 감독을 맡게 된 에피소드나 『코쿠리코 언덕에서』(2011)의 기획이 결정되었던 배경 등도 흥미롭게 정리되어있다. 이 모든 과정이 지브리를 관통하는 철학이다.

스즈키 도시오는 일상에서 평범한 만남이 새로운 아이디어가 된다는 걸 다양한 사례를 통해 보여준다. 일상에서 만난 아이디어는, 다양한 스태프가 모여 작품을 만드는 미국과 달리 장인의 집요함과 집중에 의해 꽃 피워낸다.

스즈키 도시오가 '지브리의 철학'을 이야기하며 메모, 홍보 문구, 짧은 기고문 그리고 지브리에게 영향을 준 여러 사람에 대한 회고나 대담을 모아 놓은 의도는 지브리의 사람, 작품, 공간 하나를 관통하는 '지브리의 철학'은 바로 정제되지 않은 현장이라는 의미로 읽힌다.

미야자키 하야오의 글을 모은 『출발점 1979-1996』과 『반환점 1997-2008』이 미야자키 하야오의 철학을 엿볼 수 있는 책이었다면, 스즈키 도시오의 글과 대담을 모은 『지브리의 철학』은 제목처럼 지브리의 철학을 엿볼 수 있는 책이다.

박인하(만화평론가)

진짜 프로듀서의 진짜 이야기

2001년 여름, 그를 처음 직접 보았다. 미야자키 하야오 감독의 내한 공식 기자 회견장에서였다. 그에겐 미안하지만 키도 몸집도 크지 않아 눈에 잘 띄지도 않았다. 하지만 단상에서 회견 내내 울려 퍼지는 그의 말투는 낭랑하고 군더더기 없이 깔끔했다. 그리고 거침없었다. 말하는 강한 눈빛이 인상적이었다. 그 느낌이 한동안 뇌리에서 떠나지를 않았다.

그리고 16년 뒤, 그의 책을 번역할 상황이 되자 묘한 감정이 들었다. 그를, 또한 미야자키 감독과 스튜디오 지브리의 무언가를 알 수 있을 것 같다는…….

글을 쓰고 그림을 그리는 입장에서 스튜디오 지브리는 언

제나 연구할 가치가 있다고 생각했다. 특히 어떤 인간관계 속에서 작품이 만들어지는지, 왜 이 작품이 태어날 수밖에 없었는지, 그 배경과 과정을 더 자세히 들여다보고 싶었다. 그래서 관련 책들을 많이 읽었는데, 속 시원히 해소되지는 못했다.

그런데 이 책을 번역해 가면서 궁금했던 부분이 하나둘 풀렸다. 물론 미처 생각지 못한 부분도 알게 되었다. 2006년『게드 전기』의 국내 홍보를 위해 미야자키 고로 감독과 방한했을 때, 일본에서의 반응이 나쁜 이유를 묻는 기자에게 왜 신경을 곤두세웠는지 그 마음도 이제 어느 정도 이해가 간다. 특히 미야자키 감독과의 사이에 흐르는 왠지 모를 긴장감의 근원도 나름 엿볼 수 있다.

이 책을 통해 내가 느낀 그는, 진짜 프로듀서다.

나이가 들면서 세상일을 판단할 때 진짜냐 가짜냐를 놓고 고민할 때가 많다. 사람을 볼 때도 그렇다. 가짜는 보통 진정성 없이 잿밥에만 관심이 많다. 때문에 그런 사람과 관계를 맺거나 일을 하면 대체로 결과가 좋지 않다. 설령 어떤 성과를 낸다 해도 나중에 사상누각처럼 의미를 잃기 쉽다.

상업적이란 애니메이션 분야에서 프로듀서 일을 하는 이상, 돈을 생각하지 않을 수 없다. 하지만 그에게 돈은 나중이었다. 자신들이 원하는 것을 만든다. 상품이 아닌 작품을 만

든다는 그의 자부심은 거기서부터 시작된다. 스튜디오 지브리의 역사가 이어져 오는 동안 그는 시종일관 그 본질을 잃지 않으려고 고군분투했다.

만들고자 하는 것을 위해 주관을 갖고 깊이 고민하지 않으면 절대 좋은 게 나오지 않는다. 그게 진짜라고 나는 생각한다. 그 진짜가 얼마나 많은 것들과 연결되어 태어나는지, 그걸 이 책은 스즈키 프로듀서의 말, 생각, 취향, 일 등을 통해 잘 말해 준다.

애니메이션을 현재 혹은 앞으로 만들고 싶어 하는 사람, 더 나아가 다른 영상 매체를 만들고 싶어 하는 사람에게 뼈와 살이 될 이야기가 가득하다. 가식 없이 제작의 실상을 볼 수 있다. 제작 현장을 30년 넘게 겪어 온, 창작자와는 또 다른 자리에 있는 경험자의 귀한 지혜가 곳곳에 배어 있다. 한마디로 살아있는 진짜 이야기다. 우리의 제작 현실과는 같지 않지만, 만든다는 본질에서 한 번 읽는 것만으로도 정말 많은 걸 느끼고 배울 것이다.

얼마 전 스즈키 프로듀서는 미야자키 감독의 마지막 장편 애니메이션의 세계로 떠나는 새 비행을 시작했다. 2년여 뒤에 작품이 나온다는 계획인데, 두 사람이 제작 안팎으로 어떤 그림을 그려나갈지 벌써부터 기대가 된다. 그 필름을 조금이라

도 보기 전까지는 이 책의 감상을 되뇌며 완성될 영상을 조용히 예측해 보련다.

까다로운 부분을 번역할 때 도움을 준 도쿄의 마미짱에게 진심으로 감사의 말을 전한다.

2017년 10월, 황의웅

대학에서 일어일문학을 전공. 현재 크리에이터와 애니메이션 · 만화 연구가로 활동 중이다. 저서에 『미야자키 하야오의 세계』, 『아니메를 이끄는 7인의 사무라이』, 『1982, 코난과 만나다』, 『토토로, 키키, 치히로 그리고 포뇨를 읽다』, 『애니고고학』 시리즈(이상 집필), 『미야자키 하야오 출발점 1979~1996』, 『미야자키 하야오 반환점 1997~2008』(이상 번역) 등이 있다. 그 밖에 루시 모드 몽고메리의 자서전 『내 안의 빨강머리 앤』, 한국 최초의 곤충기 『조복성 곤충기』, 우리 대표 야담 『청구야담, 조선에 핀 오백 년 이야기꽃』 시리즈 등 관심 있는 고전도 꾸준히 출간하고 있다.

• 연구 사이트: www.miyaclub.com